KB150017

세계, 인간 그리고 다큐멘터리

스튜어트 프랭클린 지음
허근혁 옮김

토러스북

서문 :

실제를 창의적으로 다루는 방법

2015년 1월 11일 일요일, 200만 명이 파리의 중심부를 지나 행진했다. 달리 표현하자면, 대다수가 어깨를 맞대고 걸었다. 이는 며칠 전 프랑스 수도에 있는 풍자 신문인《샤를리 엡도》에 대한 공격으로 언론인, 만화가와 경찰들이 살해된 것에 대한 분노의 표출이었으며, 프랑스 역사의 핵심 원칙인 표현의 자유를 향한 전례 없는 지지의 시위였다. 저항의 이미지는 전 세계 신문 1면과 거리에 등장했다.

그 날 두 이미지가 소셜미디어 사이트에 나란히 게재되었다. 첫 번째는 1830년 7월 혁명을 기리며 유진 들라크루아가 그린〈민중을 이끄는 자유의 여신〉(La Liberté Guidant Le Peuple)이었다. 그 그림은 프레데리크 오귀스트 바르톨디의〈자유의 여신상〉(Statue of Liberty)에 영감을 준 것이었다. 두 번째는 사진가 스테판느 마에가, 행진 당일 나시옹 광장 주위가 어두워지고 있을 때 찍은 사진이었다. 두 이미지에서 프랑스의 삼색기를 태양이 뒤에서 비춘다. 들라크루아의 그림은, 비록 상상화이지만, 1830년의 그 여름날, 가장 큰 도시에 가득했던 자유의 영혼을 일깨웠다. 마에는 200년이 조금 못 미친 미래에, 같은 정신을 사진 속에 담아내었다.

이 두 이미지 모두 내가 다큐멘터리 충동(impulse)이라고 부르는 것에서 탄생했다. 다큐멘터리 충동은 우리가 경험하고 보존하길 바라는 순간, 우리가 목격하고 아마도 개혁하고 싶은 것, 또는 단순히 우리가 주목하는 사람, 장소나 사물들을 기록하려는 열정을 의미한다. 역사를 통해 이 충동을 이끄는 요소들에는 호기심, 분노, 개혁, 의례, 자기주장 그리고 권력의 표출이 포함된다. 이 요소들은 증거, 아름다움, 심지어 치료 찾기를 아우른다. 즉, 언제나 기억을 불멸로 만드는 것을 찾는다.

나는 다큐멘터리 사진가이고, 다른 사람들의 작품에 열광하는 사람이며, 사진집의 수집가이다. 그래서 이 매체의 미래는 나의 가슴 가까이에 있다. 사진가로서 30여 년 동안 일하면서, 의례와 권력의 표출을 제외하고는, 나는 이 동기들 대부분에 의해 강하게 이끌려왔다. 또한 나는 다른, 좀 더 세속적인 것도 언급할 수 있다. 예를 들어 돈 같은 것 말이다. 사진은 1979년부터 내 생활 수단이었으며, 내 많은 일들은 돈이 필요한 상황에서 비롯되었다. 하지만 만약 사진가로서 나를 가장 흥분시키는 것의 순위를 매겨야 한다면, 가장 높은 위치는 호기심이다. 이 호기심에는 저널리스트적 호기심과 존재론적 호기심이 있는데, 모두 삶에서 자신의 위치를 이해하고, 저 큰 하늘 아래 사물들이 어떻게 서로 연결돼 있는지를 이

해하는 길을 찾는 것과 관계가 있다.

다큐멘터리 충동은 수천 년 전에 시작된 인간의 자기표현 측면의 기저를 이루는데, 그때는 필름이나 사진의 발명에 한참 앞서며, 또한 천문학자와 이후 예술가들이 하늘을 짜 맞추거나 그 변화를 관찰하기 위해 카메라 옵스큐라를 사용한 때보다 한참 더 앞선다. 하지만 이 책은 대부분의 비중을 다큐멘터리 사진에 둔다. 다큐멘터리 사진은 거울 같은, 요오드화된 은(silver) 표면에 맺혀진 첫 번째 빛의 흔적으로부터 오늘날의 눈부신 인터넷 영상이나 주요한 박물관들의 광범위한 '타블로(tableau)' 작품 전시에까지 이른다.

그러나 도대체 무엇이 다큐멘터리인가? 스코틀랜드 영화감독인 존 그리어슨은 '실제를 창의적으로 다루는 방법(creative treatment of actuality)'[1]에 관해 말할 때, 로버트 J. 플래허티의 영화와 관련지어 그 용어를 사용하였다. 다큐멘터리를 순간에 고정되어 있는 것이 아니라, 사진, 다큐멘터리 그리고 현실과 진실에 관한 모순들로 가득 찬 창의적 과정으로 여길 때, 이 책은 바로 그 본질적으로 균열이 있는 정의를 반영한다. 19세기 평론가 존 러스킨은 감정적으로 느낀 대로 그리려고 한 J. M. W. 터너의 노력에 대해 논하면서, 그림을 카메라의 기록보다 더 좋아해서, 혹은 카메라에 못지않다고 생각해서, '도덕적 진실'과 '물질적 진실'의 차이를 세밀하게 검토하였다. 러스킨은 또한 '표현의 진실'이 '물질적 진실'보다 더 중요하다고 느꼈다. 다큐멘터리 충동 안에서는 '사실'의 두 가지 종(species)이 나란히 존재한다. 하나는 냉정하게 객관적이고, 다른 하나는 무겁고 다양하며 감정을 자극한다. 하나는 구상적이며 다른 하나는 추상적이다. 하나는 세속적이고 다른 하나는 시적이다. 하나는 사실적이고 다른 하나는 낭만적이다.

이미지가 더 익숙한 사람에게 말은 혼란스러울 수 있다. 사진, 선전과 다큐멘터리, 이 용어들 모두는 다큐멘터리 충동과 서로 다른 방식으로 연관이 있으며, 그 용어들의 행위는 그 용어들의 사용 이전부터 존재했었다. '사진'은 ('빛으로 그리다'라는 그리스어로부터 유래) 1839년에 처음으로 실행되었으나, 예술가가 생물이 평면에 비친 장면을 그리기 위해 카메라 옵스큐라를 이용하기 시작한, 르네상스 이전의 한 과정을 나타낸다. 그로 인해 화가는 직선원근법을 통해 공간을 머릿속에 그려볼 수 있었다. '선전'은 원래 의미가 해외 믿음 전파의 책임을 맡고 있던 가톨릭 추기경 위원회를 가리키는 것으로, 19세기 공산주의의 등장에 따라 근

대의 경멸적 용어로 서서히 바뀌었다. 하지만 선전이 오늘날 가리키는 설득의 방식은 수천 년 간 실행되어 온 것이다.

'다큐멘터리'에 관해서는, 그리어슨이 1926년에 영국에서 그 용어를 처음 사용했지만, 프랑스 단어인 '도퀴몽태르(documentaire)'가 여행과 탐험에 관한 진지한 영화들의 설명을 위해 이미 한동안 사용되고 있었으며,[2] 미국에서는 1911년까지 거슬러 올라가 다큐멘터리라는 용어가 사실을 담은 영화제작을 의미하며 쓰이고 있었다. 하지만 그리어슨은 그 용어에 새로운 의미를 부여했다. 플래허티가 초기 장편 다큐멘터리 영화 중의 하나인 〈북극의 나누크〉(Nanook of the North, 1922)[3]를 만든 이후, 그리어슨은 1925년 뉴욕에서 처음 그를 만났다. 그 영화는 퀘벡 북부 동토, 이누크 가족의 생존 투쟁 이야기를 그린다. 그리어슨이 '다큐멘터리 가치(value)'를 가졌다고 표현한 영화는 폴리네시아 삶의 시적 기록인, 플래허티의 두 번째 작품 〈모아나〉(Moana, 1926)였다. 그는 이렇게 '다큐멘터리'라는 용어에 다시 활기를 주었다.

플래허티의 영화들 중 몇몇 장면은 연출되었지만(특히 〈나누크〉의 바다코끼리 사냥), 그리어슨은 자신의 다큐멘터리 개념은 실제성보다도 친밀성을 더 중시한다며 다음과 같이 주장했다. "그러므로 사실과의 친밀성이 다큐멘터리의 가장 큰 특징이다. 그리고 그것이 어떻게 달성되는지가 매우 중요하지는 않다."[4] 그리어슨은 자신의 개념을 더욱 발전시켜, 이후에 존 스타인벡의 1939년 소설 《분노의 포도》 할리우드 영화 버전은 실제 사건의 기록만큼이나 가치 있는 다큐멘터리 극영화(artifact)라고 주장했다. "현장에서 실제를 대면해 촬영한 많은 영화들이 진정한 의미에서 〈분노의 포도〉보다 덜 다큐멘터리에 가깝다."[5] 그는 연출되어 촬영된 사건, 소설, (더 나아가) 회화, 부조조각 등이 실제의 친밀한 지식, 사실들을 드러내는 데 있어서 사진만큼이나 유효하다고 인정했다. 이것이 내가 들라크루와의 그림과 마에의 사진, 둘 다 다큐멘터리로 인정해야 한다고 주장하는 이유이다.

사진은 진실을 향한 이 일반화된 탐구에서 어떤 특별 지위도 가지지 않는다. 사진은 그림, 조각품, 영화, 소설이나 일기체 기술과 나란히 서 있다. 그러나 다른 예술적이고 문학적인 작품이 제공하기는 불가능하지만, 어떤 면에서 사진이 가능한 것은, 우연히 발견하여 생기를 잡아내는 것, 광경의 초현실주의적 신선함이

다. 즉, 그것은 어렵지 않게 놀라운 병치를 드러내는 것이고, 작가 맥스 코즐로프가 언급했듯이, '상상할 수 없었던' 장면이다.[6]

그렇지만 사진의 진화가 단일성이나 지리적 일관성을 가졌다고 생각하는 것은 실수이다. 고대 이집트, 인도, 중국, 서아프리카나 라틴아메리카의 그림 제작과 다큐멘터리 작업의 역사는 미국과 유럽에서의 경험과는 분명히 다르다. 심지어 '세계화'의 시대에서조차 사진은 분리된 지역사회들을 계속 전달하는데, 그 지역사회들은 서로 다른 수많은 이유에서 갖가지 방식으로 기록되고 있다. 시각적 언어는 세월에 따라 세분화되어, 성서의 바벨탑 전설처럼, 우리는 거의 각자의 언어를 이해할 수 없을 정도로 단절된 상태가 되었다.

그렇다면, 어떻게 각각의 사진가는 자신의 작품이 이해되도록 하는가? 의식적이건 아니건, 그들은 롤랑 바르트가 '이미지의 수사학'[7]이라고 언급한 것의 도구들을 적절히 사용해왔다. 예를 들어보자. 나는 1998년에 《내셔널 지오그래픽》(National Geographic)을 위해 에콰도르 과야킬 근처 해변의 사진을 찍었다. 그곳에서는 귀상어의 지느러미가 현금으로 거래된다. 상어들의 지느러미가 큰 칼로 난도질당하는 해안 가까이에 통나무배가 정박해 있었다. 바닷물의 색깔이 청록색에서 선홍색으로 빠르게 변했다. 나는 피로 붉게 물든 바다에 초점을 맞춤으로써, 방대하게 흘린 피의 함축적 의미를 끌어냈다. 그것은 보통 도살, 학살이나 유혈사태를 암시한다. 인간의 피는 상어와 마찬가지로 붉다. 그래서 보는 이에게 의미하는 것은, 아마도 잠재의식 속에서, '우리의' 보통 피가 쏟아진다는 것이다. 그러한 이미지의 수사적 설득력은 아주 강해서 환경단체는 보통 아주 강렬한 동물 피의 이미지를 바다표범 도태(culling), 고래, 상어나 돌고래 어업과 수렵에 반대하는 운동에 이용한다.

각 사진가가 자신을 이해시키기 위해 변함없이 사용하는 또 다른 방법은 사진집과 관계가 있다. 1952년 막심 뒤 캉의 《이집트, 누비아, 팔레스타인과 시리아》(Egypte, nubie, palestine et syrie)(사진집이라 부를 수 있는 최초의 작품)에서부터 사진가들은 아마도 묘사적, 실험적이거나 논쟁적인 이야기의 제시를 위해 책 형식을 사용해왔다. 총체적으로 사진집은 커다란 업적을 이뤘다. 다큐멘터리 사진 내에서 사진집은 주체성의 공간을 열었으며, 또한 시각적 사진 언어 발전의 촉매제였다. 잡지도 그렇게 해왔지만, 사진집을 특별하게 만드는 것은 무엇보다도 개인

적 주장이라는 점이다.

전통적으로 다큐멘터리 사진은 좁게는 객관적 정보수집의 방식 또는 사회개혁의 수단으로 정의되어 왔다. 나에게 있어서 다큐멘터리 작업의 가장 흥미로운 점은 우리의 집합적 '실제를 창의적으로 다루는 방법'으로부터 생겨난, '특별한' 사람, 장소와 이야기들의 살아있는 기록이라는 것이다. 그러므로 이 책은 감시와 신원확인 등을 목적으로 모든 주민을 기록한 것이나 증거기반의 다큐멘터리를 통해 수행돼온 중요한 작품들을 깊이 다루지는 않는다. 또한 나는 '습득된 사진들' 또는 사진의 전적인 상업적 사용도 깊이 다루지 않는다.

나는 2013년의 근심스런 사건 이후, 이 책에 관해 생각하기 시작했다. 5월 30일 《시카고 선타임즈》(Chicago Sun-Times)의 사진부 직원들(28명의 피고용자)이 해고될 것으로 알려졌다. 신문사는 온라인비디오가 24만 독자들의 미래 요구를 충족시킬 방법이라고 믿었다. 동시에 유럽 신문사 사진의 약 80퍼센트가 크레디트 없이 게재됐다. 나는 사진이 대부분, 단지 기사의 설명으로 격하되었다고 결론 내렸다.

하지만 나는 사진이 민주주의의 형성과 호소(advocacy)의 발전에 중요한 역할을 한다고 믿는다. 계몽주의 시대 이래로, 문화의 수호자는 규칙의 부과보다 본보기에 따라 이끌려고 노력해왔다. 정중하게 실행된 사진(과 저널리즘)은 우리 모두를 다른 사람들에 대한 더 많은 이해와 공감을 가르치는 힘을 지녔다.

2015년 이 책의 마지막 쪽을 쓰면서, 한 비극적 예에서, 나는 다시 우리의 인간성에 대한 사고 형성에 있어서 사진의 (100만 단어보다 더) 큰 영향력을 보았다. 9월 2일에 닐루페르 데미어가, 익사한 채 터키 해변에 밀려온 쿠르드인 세 살 남자아이 아일란 쿠르디(kurdi)의 모습을 찍었다. 그녀는 CNN에 다음과 같이 말했다. "할 수 있는 게 없었습니다. 그의 사진을 찍는 것 말고는 … 그리고 그게 정확히 제가 한 것입니다. 나는 생각했습니다. 이것이 그 말없는 육체의 비명을 내가 표현할 수 있는 유일한 길이라고." 데미어의 사진은 (밤사이에) 유럽 난민들을 향한 뿌리 깊은 태도를 바꾸었다. 사진이 게재되고 하루 뒤, 독일 시민들은 기차역에서 '환영합니다'라는 사인을 들고 난민들을 만났다. 한편 영국 수상 데이비드 카메론은 그 사진으로 마음이 얼마나 움직였는지를 말하고는 즉각 시리아 내전의 난민 수천 명의 수용계획을 발표했다. 사진이 피사체에 대한 존중과 예술적 감성으로 수행된다면 사회는 혜택을 얻을 것이다.

1장

기원 :

미술에서 사진으로

술라웨시나 뉴사우스웨일즈의 동굴의 황토벽화들, 아시리아 궁전 벽의 (그리고 이후 파르테논의 프리즈frizes의) 부조 조각들, 이집트 미라와 무덤 주위에 새겨진 부분들, 아테네의 검은 모양 암포라(amphorae)의 실루엣, 콜럼버스 이전 페루의 옷감에 스템스티치(stem-stitched)된 부분들, 또는 베냉의 황동 명판 위에 주조된 부분들 전체를 지나, 다큐멘터리 충동은 1만 년에서 5만 년 전으로 거슬러 올라간다. 그 때 인간두뇌는 (분명히 아주 갑자기) 자기표현에 대한 관심을 발전시켰다.

　　왜 손을 이용한 스텐실(stencil)과 긁기(scratching)가 인도네시아의 동굴 벽에 만들어졌는지, 또는 왜 프랑스 남서부의 동굴에 말의 섬세한 묘사가 나타났는가에 대한 이유의 추측 과정에서, 학자들은 단지 갑작스런 지역 인구증가가 어떤 방식으로든 자연세계와 초자연세계 사이의 주술적 관계를 만든 혁신을 일으켰다는 추정을 할 뿐이다.[1] 19세기 후반 스페인의 알타미라에서 처음 발견된 이래로, 어떤 경우에 있어서도 단일 이론이 약 30개국에서 발견되는 동굴미술의 거대한 다양성을 아우를 수 없다. 5만 년에서 6만 년 전에 현생 인류가 살았던 오스트레일리아에 고대의 꾸며진 장소가 가장 많이 있다. 뉴사우스웨일즈의 손바닥 자국들은 파타고니

스튜어트 프랭클린, 벽 위의 손바닥 자국들,
c. 20,000 BCE, 뉴사우스웨일즈, 오스트레일리아, 2008

아의 쿠에바 데 로스 마노스에 있는 약 1만 3천 년 전 것들과, 더 근래에 인도네시아에서 발견된 것들을 연상시킨다.

동굴미술의 기원에 대해 주술 이론은 다음과 같이 말한다. 손이 벽에 놓이고, 소나무 횃불이나 기름 등불에 비춰지며, 물감이 벽 위에 뿌려지는 과정 중에, "손이 붉거나 검은, 단일 색을 띠며 바위에 섞여 들어간다. 손은 이렇게 벽 속으로 사라지고", 이 같이 영적 세계와의 교감 수단을 제공한다.[2] 하지만 실증적 증거가 부족한 상태에서, 우리는 이 창조 행위 뒤의 특정한 다큐멘터리 의도(intent)를 확인할 수 없다. 단지 남겨진 시각적 유산의 다큐멘터리 가치를 확인할 수 있을 뿐이다.

기원전 700년 전 니네베의 아시리아 왕 세나케리브의 궁전을 따라 새겨진 석고 조각판들은, 조직화된 사회에 관한 첫 번째 복합적인 다큐멘터리 기술(accounts)을 드러낸다. 조각들이 묘사하는 집합적 노동과정이 (감시받고 있는 무수히 많은 죄수들이 등에 양동이를 지고 채석장의 가파른 비탈 위로 큰 날개의 황소를 밧줄로 끌어당기는), 브라질 세라 펠라다에 있는 금광에서 1986년 세바스치앙 살가두가 찍은 다큐멘터리 사진을 형식과 내용 모든 면에서 예시한다. 다큐멘터리 의도, 즉 충실함을 향한 노력은 예나 지금이나 같았다.

우리는 쓰기 발명 이전의 과거를 해석이나 재해석하기 위해 그림과 물건들의 유산이라는 고고학 기록에 의지한다. 예를 들어 정복 이전 사회에는 자모가 있는 글쓰기가 없던 멕시코에서는, 동질성을 나타내고 권력을 주장하기 위해 이미지에 의지했다. 종교 의식적이고 예언적인 보르지아 고문서는 현존하는 드문 실례이다. "[고문서들은] 나와틀 족 단어로 화가와 필경사, 둘 다를 의미하는 틀라쿠이로스(tlacuilos)라고 알려진 전문가들에 의해 그려졌다."[3] 틀라쿠이로스는 아마도 사제나 특권계급에서 모집됐을 것이다. 이 가정은 무당 역할을 충족시킨 사제 같은 인물과의 연결을 통해, 고대 미술과 샤머니즘 사이의 더욱 긴밀한 상관관계를 암시한다. 틀라쿠이로스는 아코디언처럼 접히는 나무껍질과 긴 사슴가죽 조각 위에 상형문자, 표의문자와 때때로 음성상징을 그려 넣었다. 이 그림들은 고대의 법과 역사를 구체화하면서, 구술 기억과 다큐멘터리 기록을 강화하고 새롭게 했다. 그 그림들의 기능은 완벽하게 실제적인 것에서 초월적인 것으로 바뀌었다. 인간의 피가 문서들 안에 있는 영혼들에게 영양분을 공급하기 위해, 그 문서

들 위에 떨어졌다. 그리고 이러한 의미에서 이 문서들은 표현수단이자 신성으로의 길이기도 했다. 하지만 1520년부터 시작해, 스페인 정복자들은 발견할 수 있는 사실상 모든 아스텍 기록들을 불태웠다.

남아있는 스페인 정복 이전의 몇몇 문서들의, 그리고 침략자들 후원 아래 생산된 문서들의 다큐멘터리 의도들 사이에는 분명한 차이가 있다. 아스텍 미술작품들은 민중들이 그것이 실제로 살아있는 신들과 접촉하게 해준다고 믿었다는 의미에서 '살아 있었다(lived)'. 그 그림들은 그들 문화유산의 (표현re-presentations이라기보다는) 제시(presentations)로 의도되었다. 침략 이후의 작품들은 (대부분 지금 바티칸 도서관에 보관되어 있다) 토속신앙 의식에 초점을 맞추었다. 그 작품들은 마글리아베키아노 문서에서처럼, 인간 제물, 식인 풍습, 자해(self-mutilation)의 과정을 기록하였다. 바로 전에는 상징적 지배의 다양한 형식들이 있었는데, 멕시코 공공장소의 지도 안에 기독교 십자가와 성상이 배치되어 있었다. 이 모든 것은 가톨릭교회에 의해 실행되었다.[4]

비슷한 시기에 만들어진, 서아프리카의 베냉 명판(plaques)은 16세기 거대한 세계 권력의 정치적 풍경을 기록하고 있다. 이 명판들은 독일에서 배로 싣고 온 황동 링(rings)을 녹여 깊은 부조로 주조되었는데, 오바(Oba)에 의해 지배된 강력하고 조직적인 아프리카 문명의 이야기를 전한다. 노예무역과 아프리카를 차지하려는 다툼 이전, 오바에서는 유럽인들이 (이 경우에는 포르투갈인) 상업관계에 있어서 경의를 표하는 쪽으로 나타난다. 1천 5백 년에 오래된 도시인 베냉에는 약 6만에서 7만 명 정도의 인구가 있었는데, 이는 이 도시를 크기나 중요성 면에서 아스텍의 고대 수도인 테노치티틀란, 마야 도시인 티칼, 그리고 치빌찰툰과 비슷한 대도시로 만들어 주었다.[5] 그 당시에 단지 네 개 유럽 도시들에만 10만 명 이상의 인구가 있었으며 파리에는 20만에서 25만 명이 살고 있었다. [그런데 이 모든 도시들은 인도 비자야나가르의 거대한 도심과 중국 카이펑에 비하면 왜소해 보였다.[6]]

19세기 말 베냉 명판의 발견 후에, 유럽인들은 자신들의 문화적 우월성이라는 가정을 재검토 할 수밖에 없었다. 아르튀르 드 고비노의 글 〈인류의 불평등〉(The Inequality of Human Races, 1853~5, 2장에서 더 논의됨)과 같이, 그 시대 자연과학에서 도출된 이론들은 흑인 아프리카 인들이 "단순한 야만인들이었으며 역사를

전혀 갖지 못했다."라는 것을 확립하려 노력하였다.[7] 그러나 20세기 후반에 명판들을 보았을 때, 나이지리아 인 노벨상 수상자인 월레 소잉카는 다음과 같이 언급하였다.

> 명판이 자부심을 높였습니다. 왜냐하면 아프리카 사회가 실제로 몇몇 위대한 문명들을 만들었으며 몇몇 위대한 문화들을 확립했다는 것을, 명판을 통해 당신이 알았기 때문입니다. 그리고 그 명판은 오늘날, 우리가 외세의 부정적 유입 전에는 한때 제대로 기능하던 존재였다는 걸 잊을 정도로 많은 아프리카 사회들을 엄습한 개인적 비하감을 개선시켰습니다.[8]

사진의 출현 전에는, 다큐멘터리 충동은 그림, 모자이크, 도자기와 조각 속의 표현들을 통해 유지되었으며, 그 중의 많은 것들이 과학자와 역사가에 의해 문명 체계의 증거뿐만 아니라 과거 대기와 기후 조건의 실제 증거로 인용되어 왔다. 프랑스 쇼베-퐁-다르크 또는 아리에주의 구석기 동굴 그림에서부터, 삼천여 년 전 이집트의 낚시와 가족생활 장면까지, 남겨진 많은 선사시대의(또는 문자 이전 시대의) 다큐멘터리 기록들이, 상징적이든 그 반대이든, 사회적 관심이나 행위들을 묘사한다. 네바문이라는 이름의 필경사(기원전 약 1350년)의 무덤에서 나온 83센티미터의 벽화 조각은 그가 부인 해트세프수트와 딸 그리고 애완 고양이와 함께 습지 위의 작은 파피루스 배 위에 서있는 모습을 보여준다. 이것은 의심할 수 없이 다큐멘터리 충동의 초기 사례이다. 고대 그리스의 일상, 일하는 인간을 기록한 사례가 남아있는 경우는 드물다. 많은 장인들이 노예였으며, 그 결과 낮은 지위에 머물렀다. 그럼에도 불구하고 로도스 섬에서 온전히 발견된 흑화식(black-figure) 아테네 도자기 단지(기원전 550~500년)는 구두장이가 다른 사람(아마도 작업장의 주인)이 바라보는 가운데, 손님을 응대하는 모습을 묘사한다. 고대 그리스의 다른 예인 기원전 550년 아테네의 흑화식 암포라 항아리 뚜껑은 창을 이용해 발로 움직여 야생돼지와 사슴을 사냥하는 모습을 보여준다. 하지만 근동의 부조 조각과 그리스 단지 그림에 있어서 신화적 주제가 더 흔하였다. 사냥은 영웅적 행동이 되는데, 정착된 농업이 등장한 이후, 사자, 들소, 사슴 사냥과 매 부리기는 왕들의 스포츠로 발전했다. 니네베의 고대 궁전에서 발견된 기원전 700년경의 아시리아 부조 조각이 이 사실을 가장 잘 나타내는데, 그 조각에는 마차를 탄

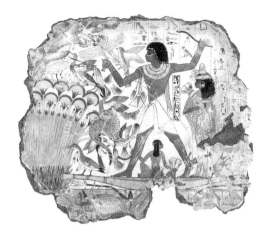

습지에서의 새 사냥,
네바문의 무덤-예배실,
배경의 조각,
테베, 제18대 왕조,
c. 1390 BCE, 무덤-그림,
칠해진 회반죽,
높이 81센티미터

왕의 사자사냥 모습이 묘사되어 있다. 기원전 약 450년부터 기마 사냥은 부와 여가를 상징했다.[9] 이는 군사훈련의 주요한 부분이 됐으며, 그것의 다큐멘터리 가치도 아마도 그만큼 주요하게 간주될 수 있다.

사냥은 또한 환경보호에 초점을 맞춘 초기 법안발의에 영감을 주었지만 언제나 성공하지는 못했다. 그러한 법안발의는 유럽 들소를 보호하기 위하여 1591년 리투아니아 군주가 정한 포고령에서 시작되었다.[10] 남부 프랑스 라스코 동굴의 그림은 현재는 멸종한 오록스(현대 소의 조상)의 남아 있는 가장 오래된 사생화이다. 오록스는 멸종될 때까지 사냥되어, 1627년 포틀랜드에서 마지막으로 목격되었다. 법안발의를 통한 보존의 목표는 귀족들을 위한 제의적인 사냥의 보전이었다.

다큐멘터리 작업의 민주화는 역사 속에서 훨씬 나중에, 복제와 재생산의 방법으로 광범위한 접근이 가능할 때 도래했다. 자신이 붙인 이름처럼 '긴 시간(longue durée)'을 다루는, 아날학파 역사가 페르낭 브로델이 행한, 15세기에서 18세기 사이의 일상생활 구조에 관한 방대한 연구는, 브뤼헐 가문의 그림들을 믿을 만한 역사적 증거로 간주했다. 당시 세계는 "하나의 광대한 소작인 계급으로 이루어져 있었고, 세계의 80에서 90퍼센트 사람들이 땅으로만 먹고 살았다. 수확의 주기, 품질과 결핍이 모든 물질생활의 질서를 세웠다."[11] 경험하는 대로 삶을 기록하기에는 시간이 많이 부족했다.

피테르 브뤼헐(Peter Brueghel the Elder)은, 남성성의 영웅적 행위나 귀족들의 자

부심 때문이 아니라 사냥의 실제 경험을 기록하기 위해 추운 겨울로 과감히 들어 간 흔치 않은 사람이었다. 그의 수수한 1565년 그림 〈눈 속의 사냥꾼들〉(Hunters in the Snow)은 30년 전쟁(1618~48) 전에 그려졌는데, 그때는 이미 독일과 북해 연안 저지대에 남아있던 많은 사냥 숲들이 파괴되었을 때이다. 이 그림은 아마도 일상의 아주 정상적 특징, 즉 여우와 늑대 사냥 또는 '유해동물' 통제를 보여준다. 그 당시에는 우랄산맥에서 지브롤터 해협까지 유럽 전체가 늑대의 활동영역이었다.

일상생활 구조에 관한 브로델의 기술은 믿을 만한 역사적 증거로서 브뢰헬 가문이 그린 몇몇 그림과 관련된다. 그는 세무행정의 과정을 묘사하기 위해 피테르 브뢰헬(Peter Brueghel the Younger, 1620~40)의 그림 〈납세자들〉(The Taxpayers)을 이용했다. 반면에 얀 브뢰헬(Jan Brueghel the Elder)의 그림 〈풍차들〉(Windmills)에 서의 세부는 17세기의 도로는 "거의 알아볼 수가 없다"는 것을 보여주기 위해 사용되었다.[12] 비슷한 방식으로, 경제학자이자 역사가인 토마 피케티는 18세기 이래 유럽에서의 소득과 부의 불평등을 탐구하면서, 오노레 드 발자크, 에밀 졸라 와 제인 오스틴의 소설 속 이야기를 증거로 인용했다.[13] 피케티는 이 작가들이 당시에 존재했던 (일부는 오늘날에도 지속되는) 다양한 형태의 불평등에 관해 직접 적 지식을 가지고 있었다고 인정했다. 어떤 다큐멘터리 영화나 사진도 피케티의 설명에서 언급되지 않았다.

소설과 사실주의 그림은 (신성이나 초자연적인 것을 제외한, 사진이 아주 소중히 여기는 필름 위 빛의 흔적이 없는, 미술은) 사진만큼 다큐멘터리 기록의 일부로서의 가치를 증명했다.[14] 그렇다면 과학과 미술의 전체 역사를 통해 분명히 '실제를 창의적으로 다룬' 긴 시간으로부터 다큐멘터리 사진을 분리하는 것은 오류이다. 과학에는, 그리고 미술에는 여기에 열거하기에 너무 많은 사례들이 있지만, 나는 시작을 해보겠다.

사진의 발명 이전에, 데스마스크는 신원미상 시체의 기록으로 뿐만 아니라, 역사 속 주목할 만한 인물의 사료적 기념물로 사용되었다. 투탕카멘의 유명한 황금 가면 이래로, 이러한 관습은 올리버 크롬웰의, 베토벤의, 프리드리히 대왕의, 나폴레옹과 (물론 자주 사진 찍히기는 했지만) 아브라함 링컨의 잠자는 얼굴들을 우리에게 남겼다. 한 유명한 사례로, 1880년에 자살했다고 알려진, 불가사의한 미소의 어린 소녀, 〈센강의 신원미상 여인〉(L'Inconnue de la Seine)의 데스마스크

가 있다. 그녀는 파리 루브르 부두 근처 강에서 발견된 후, 병리학자가 그녀의 아름 다움 때문에 데스마스크로 만들어, 이후 프랑스, 독일과 러시아에서 '세인들의 관 심을 받았다'.

　사진가 아우구스트 잔더는 독일 사람들에 대한 자신의 정직한 초상화인《우 리 시대의 얼굴들》(Antlitz der Zeit, 1929)을 만들었다. 과소평가된 독일의 소설가 알프레트 되블린은 이 사진집의 초판 서문을 썼는데, 그는 당시 독일에서 인기 있는 사진집이었던,〈신원미상 여인〉을 포함해 126개의 주목할 만한 데스마스크 를 담은 에른스트 벵카르트의《죽지 않는 얼굴들》(Das ewige Antlitz, 1927)을 검토 한 뒤, 잔더의 작품에 접근하였다. 되블린은 데스마스크의 기이한 통일성과, 인간 존재(단지 유명인만이 아닌 모든 인간존재)의 이 객관적이고 과학적인 기록들에 각각 생명을 불어넣은 잔더의 사진기술 사이의 대비를 논했다. 여러모로〈신원미 상 여인〉은 당사자의 평판보다는 아름다움 때문에 선택되었다는 점에서 언제나 예외였다. 좀 더 근래에 데스마스크를 연상시키는,《할렘 사자의 서》(Harlem Book of the Dead, 1978)에 있는 제임스 반데르지의 장례 사진들과 그가 인도에서 찍은 유사한 작품은 대상이 맥락화되는 방식, 즉 죽은 자의 관이나 수의가 생기를 불어 넣는다.

　미술의 역사로 이동해, 1940년 독일공군에 의해 네덜란드 도시 로테르담의 중 심부가 파괴된 것을 추념한(memorial) 조각가 오시 자킨의 작품〈파괴된 도시〉(The Destroyed City, 1951~3)를 자세히 보자. 그 조각은 무정한 인간을 표현하는데, 카스 우르쉬스는 이 감정을 불러일으키도록 사진을 찍어, 도시에 관한 그의 사진집에 실었다. 우르쉬스의 사진에서(19쪽) 조형조각은 항구와 건설 크레인 위로 솟아올 라, 하늘을 향해 외치며, 분명히 독일 폭격기(또는 신)를 향해 파괴를 멈춰달라고 항변하고 있다. 아주 큰 손들이 마치 폭탄이 목표물에 닿기 전에 저지하려는 듯한 자세를 취하고 있다.[15] 또는 고야의 반도전쟁(1807~14) 기록을 상기해 보자. 그것은 1808년의 폭력에 대한 저항인 그의 애쿼틴트(aquatint)화 시리즈,《전쟁의 참상들》 (Desastres de la Guerra, 1810~20)에 담겨 있다. 여기서 우리는 제1차 세계대전 이후, 에른스트 프리드리히의 사진집《전쟁에 반대하는 전쟁》(War Against War, 1924)으 로 시작되는 다큐멘터리 사진의 '반전'운동과의 유사점을 발견하게 된다.[16] 이 논 의는 리하르트 페터의《드레스덴, 카메라는 고발한다》(Dresden eine Kamera klagt

an, 1949), 한국에서 촬영된 데이비드 더글라스 던컨의《나는 항의한다》(I Protest! 1951), 필립 존스 그리피스의《베트남 주식회사》(Vietnam Inc., 1971)로 계속된다.

앙리 카르티에 브레송은 "고야 이래로 누구도 전쟁을 필립 존스 그리피스처럼 생생하게 보여주지 못했다."라고 언급했다. 여기서 그는 그림과 사진의 다큐멘터리 가치 사이에 어떤 경계도 긋지 않았다. 그림과 사진의 관계는 보이는 만큼 떨어져 있지 않는데, 그것은 카메라 옵스큐라와의 관련성, 여러 외양적 측면에서 사실주의로의 경쟁적인 시도, 그리고 양식들의 복제와 연극적 성격 때문이다. 마지막 측면은 1970년대에 벽면에 붙이려고 만든 타블로사진 양식에서 두드러진다.[17]

일식을 보기 위해 처음 개발된 카메라 옵스큐라는 건축 관련 글을 쓰는 베니스의 작가 다니엘레 바르바로가 1568년에 미술가들에게 보조도구로 추천했다. 하지만 한참 이후 사진가들의 조작이나 연출 경우에서처럼, 화가들은 그 장치 사용의 인정을 부끄러워했다. 화가 토마스 샌드비는 드물게 공개적으로 1770년 그림〈고스웰 거리에서 본 윈저성〉(Windsor Castle from the Goswells)에서 "카메라 T. S.를 통해 그려졌다."라고 써넣었다.[18] 차별초점, 헐레이션(halation) 효과, 더 어두운 그림자와 과장된 광각시점의 증거로 봤을 때, 베르메르와 카날레토는 거의 확실하게 그 장비를 사용했다.[19] 그들은 단지 떠벌리지 않았을 뿐이다. 사진가 히로시 스기모토는 로스엔젤리스에서 학창시절을 보낸 뒤, 1999년에 자신의 첫 컬러사진 중의 하나로 암스테르담 미술관에서 베르메르의〈신사 옆에서 버지널을 연주하는 여인〉(The Lady at the Virginal with a Gentleman)을 밀랍으로 재현하여 복제를 시도하였다. 그는 카메라 옵스큐라와 같은 카메라 위치와 렌즈 효과를 이용해 "사진과 타블로 그림의 구분을 모호하게 만들었다. 즉, 각각(each)이 다른 것(the other)만큼이나 실제적이고 환영적이 되는, 하나의 연속적인, 사진의 거울 방(hall of mirrors)으로 모든 것이 녹아 들어간다."[20] 이것은 8장에서 거론되는 제프 월과 그레고리 크루드슨의 작품을 연상시킨다.

진실과 현실에 관한 논쟁(더 정확하게, 진실과 관습에 관한)은, 영국 사진가 에드워드 마이브리지가 1870년대에 찍은 질주하는 말의 플래시(flash) 사진들과 회화의 전통이 맞붙게 했다. 콜로디온(collodion) 습판과 1천 분의 1초 셔터 스피드를 이용하여, 마이브리지는 말이 질주하는 동안, 네 발이 땅에서 동시에 떨어지는

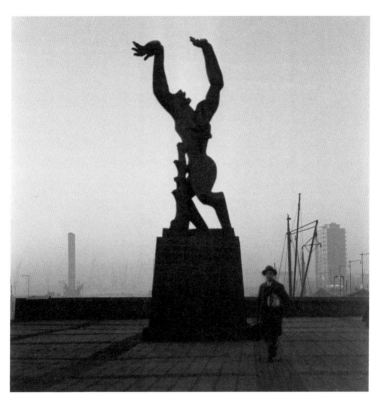

카스 우르쉬스, 조각가 오시 자킨《파괴된 도시》
러브하븐, 로테르담, c. 1958

것을 증명하였다.[21] 그는 더 나아갔고, 거기서 그의 문제가 시작됐다. 그는 대부분의 서구와 중국 회화 역사를 통틀어서 사용된, 말이 날아가듯 질주하는 전통적 모습인 '흔들목마(rocking horse)' 자세의 과학적 부정확성을 보여줬다. 시인 폴 발레리는 다음과 같이 적극적으로 그를 옹호했다. "마이브리지의 사진은 모든 조각가와 화가들이 말의 각종 걸음걸이를 표현하는 데 있어서 범해온 실수를 분명하게 보여준다."[22] 하지만 조각가 로댕은 화가들을 옹호했는데, 특히 말의 묘사로 유명한 프랑스 화가 테오도르 제리코를 지지했다. 그는 화가가 행위의 서로 다른 단계를 하나의 이미지 안에 결합한다고 주장했다. 즉, 화가들은 말을 뒤에서 앞으로 따라가는

관찰자의 경험을 반영하는 운동감을 창조하고, 그 운동감은 '갑자기 정지된 시간' 보다 더 '진실'하다고 생각했다.[23]

사진가 폴 스트랜드가 스냅사진의 정의를 질문 받았을 때, 그는 스냅샷이 움직임을 정지시키는 사진의 한 형태라는 것 이상의 정의를 내릴 수 없었다. "나는 도시 안에서 이동하는 사람들의 추상적 움직임을 재창조하려고 합니다. 그런 종류의 움직임이 무엇처럼 느껴지고, 무엇 같은지를 말입니다. 그건 스냅사진이라고밖에는 말할 수 없는 기술을 요구합니다."[24] 그는 자신이 정지된 움직임과 맺는 관계를 설명하기 위해 본인의 사진 〈월스트리트〉(Wall Street, 1915)를 이용했다.

화가 데이비드 호크니가 카메라의 외눈(one-eyed) 시야와 함께, 시간의 동결이 다큐멘터리에 문제를 일으킨다는 점을 처음 지적하지는 않았다. 1980년대에 호크니가 "시간을 그림 속에 담기를 원한다."라고 표명했을 때, 그는 사진에 관해 말하고 있었다.[25] 입체파의 복합적인 시각적 매력에 영향을 받아, 호크니는 같은 장소에서 여러 시간에 걸쳐 촬영된 사진을 재료로, '연결기법(joiners)'과 콜라주 시리즈를 계속 만들었다. 인물사진은 방에서 움직이는 피사체의 여러 사진들을 포함한다. 그 예로 〈도쿄 영국대사관 오찬 1983년 2월 16일〉(Luncheon at the British Embassy, Tokyo, 16 February 1983, 1983)을 들 수 있다.

이것은 우리의 중심 주제인 다큐멘터리 충동에서 벗어나 보이지만, 사실 사진이 고취한 '진실'에 대립하는 주장들을 폭넓게 인식하는 것은 매우 중요하다. 왜 한순간에 모든 것을 촬영한 것이, 동작의 손그림보다 조금 더 사실에 입각했다고 할 수 있나? 이것의 대답을 위해, '사실에 입각한(factual)'이라는 의미의 이해가 중요하다.

대부분의 화가, 일기물 저자와 시인들은 사실들을 주관적으로, 목격한 바대로 정확하게 기록한다. 기계는 생명을 다르게 목격하도록 만들어질 수 있으며 또한 그렇게 만들어진다. 기계들은 달의 분화구, 인간 뇌 또는 치아의 내부, 밤에 물체가 내뿜는 열을 기록할 수 있다. 우리가 신체를 정밀촬영하는 기계가 가진 능력의 실제적 중요성을 인정할지도 모르지만, 다큐멘터리 충동은 인간존재의 심리적이고 인식론적 이해로부터 생겨난다. 즉, 인간존재는 '특정' 시간에, 이 세상의 특정 인간이 주위를 둘러보고 '어머! 나는 저 경험을 기록하여 기억하고 싶어!'라고 생각하는 것이다.

그 본능이 인간 약점의 특이성과 사진의 과학적 발전, 모두를 구체화한다. 백내장으로 고통 받은 인상파 화가 클로드 모네는 1922년에 다음과 같이 썼다. "내 빈약한 시력이 모든 것을 진한 안개 속에서 보게 만든다. 그 광경도 똑같이 너무 아름답고, 그것을 내가 표현할 수 있어 기쁘다."[26] 백내장의 경험이 있는 사람이 읽을 때, 기꺼이 걱정을 감사로 바꾼 모네의 마음에 갈채를 보낼지도 모르겠다.

화가들은 백내장, 난시, 약화되는 중심시(central vision)와 색맹에도 불구하고, 본 대로 세상을 그렸다. 대조적으로, 사진가들은 시력이 아무리 불안정할지라도, 이후에 교체가 가능한 광학과, 종국에는 자동 초점에 의지할 수 있었다. 윌리엄 헨리 폭스 탤벗의 일광확대경은 모네가 자신의 정원에서 흐릿한 수련들을 그린 열정으로 지금까지 못 본 물잠자리의 날개와 민들레 씨앗의 아름다움을 포착했다. 망원 렌즈와 근접촬영 렌즈는 신선한 인공의 눈으로 자연의 경이로움을 탐구하는 데 사용되었다.

내가 여기서 씨름하고 있는 관점에서, 다큐멘터리 충동은 그 모든 범위와 복잡성 속의 인간 경험에 관한 것이다. 다큐멘터리 가치는 정치 이념(선전) 또는 상품(광고)을 팔려는 명시적 의도가 없는, 우리 주위의 세계를 묘사하려는 정직한 노력에서 발견된다. 광학의 발달을 통해 세계를 보는 흥분과, 제한적이긴 하지만 세계를 육안으로 보는 흥분, 둘 다에 가치가 있다. 정신적 또는 다른 질환의 경험을 통해서 사는 세상에도 또한 가치가 있다. 이 모든 것은 다큐멘터리 가치 또는 '진실'을, 단지 좁은 범위의 통찰이나 관심에 두는 문제를 지적하는데, 이 문제는 오늘의 정치 계급이 선호하는 과거와 현재의 해석을 따르는 구시대적 역사책들의 경우에서도 나타난다.

화가이자 비평가인 존 러스킨은 J. M. W. 터너가 그린 그림들의 표현력을 지지하면서, 다른 종류의 진실에 관해 다음과 같이 썼다. "물질적 진실뿐만 아니라 도덕적 진실도 있다. 즉, 형식의 진실뿐만 아니라 느낌(impression)의 진실도 있다. 또한 물질의 진실뿐만 아니라 생각의 진실도 있다. 그리고 느낌과 생각의 진실은 다른 둘의 진실보다 1천 배 더 중요하다."[27] 비록 신의 의지에 묶여 있었지만, 자기표출(Self-expression)은 러스킨의 신념이었다. 터너는 러스킨의 예언자였다. 러스킨은 주관성의 형식을 허가했는데, 그로부터 회화는 뒤를 돌아보지 않았다.

러스킨은 터너를 염두에 두고, 회화의 힘은 '눈의 순수성'을 회복하는 데 달려

있다고 주장했는데, 그 순수성은 세계를 향한 일종의 유아적이고 즉흥적인 반응을 말한다. 해상의 폭풍을 묘사하는 터너의 맹렬한 붓 자국, 독수리의 발톱처럼 자라난 손톱을 이용해 캔버스 위로 빛을 긁어 넣기, 일출의 섬세한 레몬색, 이 모두가 그러한 요구에 응답했다. 이러한 자연에 대한 감정적 반응들은 기계가 만든 사진 이미지에서는 완전히 제거되어 있었다.

러스킨의 폭넓은 주장은 세잔, 보나르, 반 고흐와 상징주의자로 시작되는 인상주의와 표현주의의 다양한 형식들을 위한 길을 닦았다. 상징주의자 중 오딜롱 르동이 사진에 대해 가장 거침없이 말하였다. 그는 사진을 전면적으로 거부했고, 사진 이미지가 진실의 전달자라는 가정에도 다음과 같이 의문을 제기했다. "사진은 단지 생명 없음(lifelessness)만을 전달한다. 자연 그 자체의 존재 안에서 경험되는 감정은 아주 다른 방식으로 진정한 진실의 특질을 언제나 제공할 터인데, 그 특질은 오직 자연에 의해서만 입증된다. 다른 것[사실에 기반을 둔 진실]은 위험한 것이다."[28]

사진과 그림의 사실주의는, 1839년 사진의 발명부터 19세기 말까지는 공통 기반을 가졌다. 사진의 발명은 그림을 거의 동시에, 두 가지 방향으로 나아가게 하였다. 첫째는 가능하면 사실주의로부터 멀어지는 것이었다. 앙드레 드랭은 그 감상을 다음과 같이 잘 표현했다. "당시는 사진의 시대였다. 그 시대가 아마도 우리에게 영향을 주었고, 생명을 찍은 사진판과 닮은 어떤 것이든 우리가 반감을 갖게 만들었다. 우리는 색을 다이너마이트처럼 여겼으며, 빛을 창조하기 위해 그것을 터뜨렸다."[29] 비슷한 마음을 가진 야수파 화가들은 같은 입장을 취하였다.

두 번째 본능은, 그와는 대조적으로, 사진의 사실주의를 흉내 내는 것이었다. 구상화에서 사실주의의 추구는 결코 새로운 것이 아니었다. 고대의 플리니우스는 화가 제우크시스가 창조한 성공적인 환영을 찬양했는데, 그는 새들이 쫄 정도로 포도를 아주 사실적으로 그렸다.[30] 하지만 19세기 프랑스 사실주의 회화는 사진의 시대에서 언제나 크게 환영 받지는 못했다. 그러한 사실은 화가 귀스타브 쿠르베가 직면한 고통으로 가장 잘 요약된다. 〈오르낭의 매장〉(A Burial at Ornans, 1849~50)(24, 25쪽)과 〈목욕하는 여인들〉(The Bathers, 1853)은 파리 살롱(Salon)에서 받아 주었지만, 비평가들은 감명 받지 않았다. 쿠르베의 그림들은 단순히, 대중의 감성

으로는 너무 사실적이었다. 매장 그림은 화가의 종조부 장례식을 묘사하는, 정확히 6.5미터 길이의 장대한 타블로 그림으로, 너무 사진 같다고 비판을 받았다. 어떤 비평가는 "사람들은 그 그림을 불완전한 은판사진으로 착각할지도 모른다."며 불평하였다. 그림의 다큐멘터리 가치는 고려되고 있지 않았다. 쿠르베의 〈목욕하는 여인들〉의 둔부도 비슷하게 조롱받으며, 페르슈롱 짐수레 말에 비유됐으며, 그가 그린 레슬러들의 다리는 눈에 띄는 하지정맥류 때문에 놀림을 받았다. 아마도 이러한 야비한 비판에 대한 염려 때문에, 피터 폴 루벤스는 유사하게 해부학적인 자신의 작품 〈삼미신〉(The Three Graces, 1630~1635)을 1666년 죽을 때까지 개인 소장품 속에 보관하였다.

비슷한 양식에서, 존 싱어 사전트의 벽 크기(wall-sized) 유화 〈독가스 중독〉(Gassed, 1919)은 제1차 세계대전 최전방에서의 감춰진 삶에 관한 숨김없는 전달의 사례로, 그 당시에 칭송받았으며 오늘날까지도 추앙받고 있다. 그 그림은 눈 주위에 붕대를 두른 병사들이 의사의 지시에 따라, 일 열로 장님처럼 움직이는 모습을 보여준다. 독가스 사상자 사진들은 호주 사진가 조지 윌킨스 등에 의해 1918년에 촬영되었는데, 놀랍게도 사전트의 가상 그림이 프랑스에서 건너온 소수의 유리판 음화들보다도 더 큰 영향을 주었다. 윌킨스의 가장 유명한 사진은 독가스 사상자들이 늘 하얀 붕대를 눈에 두른 사실을 확인해 주어, 사전트의 그림에 신빙성을 더했다.

사진의 발명 이후 오랫동안, 미술가들은 카메라(그리고 기자들)가 거의 접근하기 불가능한 곳의 비극을 증언했다. 1932~33년의 우크라이나 기근과 1958~62년에 일어난 중국의 대기근은 (둘 다 인재이다) 당시 대부분 보도되지 않았다. 각각, 1930년에 우크라이나의 조피아 날레핀스카 보이축과 2014년에 중국 다큐멘터리 영화감독 후 지에(Hu Jie)가 목판화 시리즈를 만들어, 재앙 직후에 수집된 정보로 구성한 각각의 이야기를 시각적으로 전해주었다. 그리고 그렇게 함으로써 다큐멘터리 기록상 두 개의 중요한 틈이 메워졌다.

하지만 궁극적으로 19세기 동안 과학적 발견과 탐험의 시대가 열리자, 이에 대한 증인으로 선호된 것은 바로 사진이었다. 은염의 광민감도를 둘러싼 광란의 화학은 독일에서 18세기 중이나 아마도 그 이전에 염화물과 질산은을 이용하면서부터 시작되었다. 1811년 요오드와 1826년 브롬의 발견은 움직이는 피사체의 영구적 이미

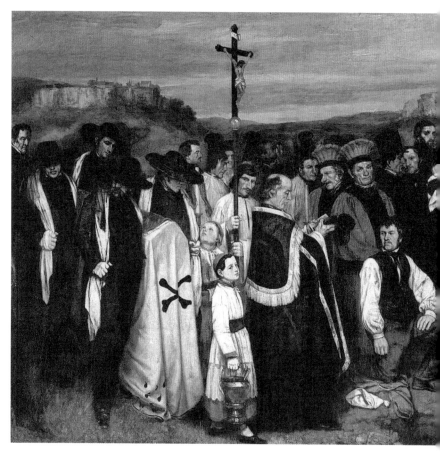

귀스타브 쿠르베, 오르낭의 매장, 1849,
oil on canvas, 315 x 668 cm

지 완성을 목표로, 노출시간과 화학탱크 채우기의 속도를 높이도록 도왔다. 1820
년대에 평화로운 브라질 마을 상카를루스에서, 앙투안 에르큉 로뮈알드 플로랑
스는 기본적인 18세기의 화학과 암모니아가 정착액으로 사용가능하다는 이론을
바탕으로 연구하고 있었다. 로뮈알드는 자신의 오줌을 목적에 맞게 성공적으로
사용했고, '포토그라피'라는 말을 유럽의 어느 누구보다도 적어도 5년 먼저 사용
했다고 주장했다.[31]

영국인 험프리 데이비 경은 카메라 옵스큐라 내부에 사진용으로 은염을 처음 사용한 사람으로 알려졌는데, 1802년에 하얀 가죽과 종이 위에 질산은을 입혔다. 그것은 바로 "준비된 표면에 그려진 첫 얼룩"이었다.[32] 그러나 그 얼룩은 고착될 수 없었다. 그래서 새로운 감광 재료들이 도입되었는데, 그 재료들은 영국에서 건너 온 구아약(guiacum) 수지라는 물질과, 다음으로 샬롱쉬르손의 아마추어 화학자 조세프 니세포르 니에프스가 만든 라벤더 기름과 혼합된 역청

(bitumen)이었다.

판과 종이 위에 입히는 최고 재료의 선택, 다음에는 이미지의 현상과 고정 수단 발견이 가장 중요한 문제였다. 니에프스는 역청혼합물을 판 위에 바르고, 동시에 나무못을 입에 물었는데, 그 나무못에 입김의 액화를 막는 둥근 종이가 붙어 있었다. 그 다음 그는 라벤더 기름과 휘발유로 '헬리오그래프(heliographs)'가 나타나게 하였다. 노출시간은 두세 시간이었고, 결과는 불안정한 네거티브 프린트였다.

니에프스가 1833년에 죽은 뒤, 루이 자크 망데 다게르는 연구를 계속했다. 그는 요오드화은을 입힌 판을 사용해 노출시간을 그럭저럭 분 단위로 줄였다. 그 판은 수은연기로 현상되고, 식용소금으로 고정되었다. 다게르의 특허권과, 카메라를 통한 이미지 제작을 둘러싼 모든 비밀주의는 1839년 프랑스 정부가 사진술을 세계에 기증하고, 니에프스와 다게르를 동시에 사진술의 발명가로 인정하면서 사라졌다. 개선된 광학과 카메라 설계와 함께, 화학 물질의 칵테일이 (일부는 위험한) 그 이후로 계속 인기를 얻고 있는 한 매체를 탄생시켰다.

사진에서의 다큐멘터리 충동은 처음에 몇몇 동떨어진 방향으로 진화했는데, 그 중 사진기념품은 가장 사적인 것이 되었고, 사진을 통한 과학적인 탐구는 가장 공적인 것이 되었다. 영국에서 1861년 빅토리아 여왕의 남편 알버트 공의 죽음은 보석류에 소형인물 사진을 넣는 풍조로 이어졌고, 그 유행이 남북전쟁(1861~65) 중에 대서양을 건너가, 기념 철판사진(tintype)을 한 타래의 머리털과 함께 보관하는 것을 추가했다. 사진은 기억처럼, 입고, 쥐고, 품고 또는 영원히 가구 위나 앨범 안에 놓일 수 있었다. 가까운 사람을 (신생아, 가족, 죽은 사람과 죽어가는 사람을) 기록하려는 지속적 충동은 무시될 수 없었다. 내가 20세기 가장 뛰어난 다큐멘터리 사진이라고 여기는 이미지들 중 일부는 실제로 사진가 자신의 가족을 찍은 것이 많다(빌 브란트, 유진 스미스, 샐리 만, 유진 리처즈, 래리 타우웰과 엘리어트 어윗 등의 사진).

과학탐구는 빅토리아시대 동안 사진과 함께 진화했고, 현재까지 계속, 발견이나 발견을 했다는 주장에 대한 증거와 말없는 증인으로 봉사하는, 이 새로운 매체와 더불어 발전해오고 있다. 우루밤바 계곡 위에 있는 잉카의 거점 마추픽추는 페루에서 고고학과 사진 탐사 중이었던 예일대학 탐험가 하이럼 빙엄에 의해

1911년 '발견되었다.' 현재까지도 빙엄이 그 장소로부터 수많은 인공유물들을 제거한 것에 대한 상당한 논란이 계속된다. 빙엄은 "유적 처리와 굴착의 일반적 업무"가 부과된 고고학 기술자들을 대동했다.[33] 1913년 4월《내셔널 지오그래픽》의 〈페루의 불가사의한 땅〉 기사에 처음으로 게재된 사진들이 없었다면, 빙엄의 전체 기획은 무시되었을 것이며, 실제로, 〈미국지리학협회〉가 이후 최종적으로 발행된 사진들을 기대하여, 탐험에 기부한 1만 달러가 없었다면 전체 탐험은 덜 성공적이었을 것이다.

사진에 이끌리어, 다큐멘터리 충동은 지구의 가장 외딴 곳과, 종국에는 우주의 풍경을 열었다. 이 새로운 매체는, 그림이 '도덕적 진실'에도 불구하고 성취할 수 없었던 진실성(veracity)의 느낌을 새로 발견된 땅에 부여했다. 18세기 말에 알렉산더 폰 훔볼트가 라틴아메리카로 장대한 여정을 시작하여, 오리노코 강과 아마존 강을 탐험할 때, 일련의 유럽과 미국 화가들이 그와 동행했다. 그들 중에는 허드슨 리버 파(Hudson River School) 화가 프레드릭 에드윈 처치도 있었다. 하지만 모두 화산 산계와 밀림의 비현실적이고 낭만적인 경관 빼고는 별 소득 없이 돌아왔다. 훔볼트가 베네수엘라에서 본 유성우는 단지 말로 묘사되었을 뿐이었다.

하지만 사진이 갑자기 판도를 바꾸어 놓았다. 덴마크의 천체 물리학자이자 아마추어 사진가인 소푸스 트롬홀트는 1883년 노르웨이 북부로의 긴 여행에서 사미 족과 그들의 생활방식에 관한 중요 민족지 조사를 시작했을 뿐만 아니라, 북극광의 첫 인상적인 사진들을 촬영했다. 한 이미지에서, 장시간 노출을 통해, 북극광은 어두운 겨울하늘로 뻗어 나가는 빛의 커튼으로 나타난다.

탐험과 사진은 19세기의 후반세기와 20세기에 걸쳐서 내내 공생 관계를 누렸다. 많은 초기 탐험가들을 사진으로 이끈 다큐멘터리 충동은 다른 것과 마찬가지로 어느 정도 지배의 표현이나 지배의 기대와 연결되어 있었다. 의도적이건 아니건, 사진은 지역의 소유권 표시 수단이 되었다. 영국의 이집트 점령까지 30년도 남지 않은 1856년에 영국 사진가 프란시스 프리스는 자신의 통산 네 번의 나일 밸리 여행 중 첫 번째를 떠났다. 그는 회화의 힘을 넘어서는 이미지를 가지고 귀환할 것으로 믿었다. 〈이스마일리아에 있는 수에즈 운하〉(Suez Canal at Ismailia, c.1860)는 상당한 다큐멘터리 가치를 지닌 객관적인 풍경 조망이다. 우리는 운하의 구조, 관리건물들의 건축양식, 수로 옆 가지런한 나무들과 주거 가능한 운하선박의 초기 설계를

분명하게 본다. 풍경에 대한 프리스의 감염되지 않은 표현은 다큐멘터리 작업의 역사 내내 끊임없는 반복구가 된다. 그 표현은 19세기 후반에 걸쳐 멕시코와 마다가스카르에서 데지레 샤르나이가 촬영한 작품들과 영국령 인도제국 기간 동안 인도와 네팔에서 사무엘 본(Bourne)이 찍은 사진들에서 반복된다.

과학적 접근은 위도 40도선을 따라 미국 서부로 향하는 3년간의 중요한 지질학 탐험(1867~69)으로 계속되었는데, 그 탐험은 25세의 귀족이자 과학자인 클래런스 킹이 이끌고 티모시 H. 오설리번이 촬영을 맡은 것이었다. 이 탐험과 사진가 칼튼 왓킨스의 요세미티 계곡의 현지조사는 모두 미국 지질조사소의 여러 지사들(branches)의 후원을 받았으며, 새롭게 정복된 풍경의 기록과 조사라는 욕망에 의해, 또다시 지배의 전망을 가지고 과학적 발견과의 협력 하에 추진되었다.

왓킨스는 풍경의 지질학적 사실들뿐만이 아니라, 다게레오 타입(daguerreotype) 입체시각 형태의, 점진적 풍경 변화와 빙결화에 관한 구체적 사진 증거를 가지고 돌아왔다. 빙하 흐름의 방향과 힘은 요세미티의 협곡에 있는 얼음에 긁힌 화강암들의 사진 증거로 분명해졌다. 그 화강암들은 300만년 동안의 간헐적 빙하기 유산이다. 이 모두가 당시 지배적이었던 창조론 관점을 뒤집는 데 일조했다. 왓킨스는 60대에 시력을 잃을 때까지 일을 계속했다. 하지만 그가 남긴 상당한 기록들 중 많은 부분이 1906년 샌프란시스코 지진 때 훼손되고 말았다.

중국, 일본, 한국과 버마에 관한 일관성 있는 포토에세이를 출판했던 초기 사진가들 중 하나인 허버트 폰팅은 로버트 팔콘 스콧의 첫 번째 남극 탐험에 합류하여 1910년 '테라 노바'로 항해를 떠났다. 폰팅의 환등기 슬라이드와 단편 영화는 탐험으로 생긴 상당한 빚을 갚아 줄 것으로 기대 되었다. 폰팅이 1912년 2월에 영화와 사진 작업을 위해 집으로 항해할 때, 스콧은 남극에 성공적으로 다다른 후, 그의 마지막이 될 운명의 여행을 하고 있었다. 이 비극적 영웅의 죽음은 폰팅의 영화와 사진에 그림자를 드리웠다. 그 기록들은 오늘날 런던의 왕립지리학회에 보관되어 있다. 폰팅의 기록에서 흥미로운 점은, 아마도 갈채를 받은 탐험 영웅들의 인물사진만큼이나 많은 (더 많지 않다면) 임무에 동행한 (모두 이름이 있는) 작업견들의 초상사진이 있다는 사실이다. 내가 1990년에 폰팅의 남극 암실을 방문했던 것이 떠오른다. 그곳은 로스 해의 만입된 곳에 있는, 케이프 에반스 기지에 있는 '스콧의 막사'에 설치되어 있다. 남극은 지구에서 가장 건조한 대륙이다. 변질되는

것은 거의 없다. 거의 부패하지 않은 두 마리의 죽은 개가 아직 외부에 묶여 있었다. 안에는 여러 줄의 시험관, 증류기 스탠드와 분젠 버너들이, 에드워드 7세 시대 과학 기반의 사진 탐험이 어떤 모습인지를 한층 더 상기시켰다. 보다 최근에는, 같은 막사에서, 몇몇 운치 있게 낡은 100년 된 니트로셀룰로오스 사진원판들, 후기 탐험의 유품들(오로라 호에서 본 로스 해 광경들)이 서로 붙어 있었지만 온전한 채로 발견되었다. 그 사진들은 얼음 덩어리 안에 얼어 있었다고 한다.

　다큐멘터리 작업에 있어서 '사실에 기반을 둔'이라는 개념은 많은 논쟁들을 일으킨다. 한편에는 '도덕적 진실'을 찬성하는 주장이 있는데, 그것은 세계의 기록에 대한 감정적이거나 주관적인 반응으로, 터너와 모네의 그림에서 보이고, 다큐멘터리 사진에서는 나중에 발전하는 유형이다. 다른 한편에는 쿠르베의 〈오르낭의 매장〉과 싱어 사전트의 〈독가스 중독〉 같은 사실주의 회화와 초기 사진, 모두의 과학적 객관성을 향한 경향이 있다. 어떻게 두 종류의 '사실'이 하나는 냉정하고 객관적이며 다른 하나는 걱정스럽고, 다양하며, 감정적일 수 있을까? 대답은 명확하다. 존재하기 때문에 가능한 것이다. 다큐멘터리 충동은 실제를 다루는 방법으로의 이중접근을 받아들인다. 그 방법에 있어서, 창의성이나 창의성이 적용되는 정도는 하나의 선택 과정이다.

2장

잃어버린 에덴 :

식민지 시대 유산의 흔적들

잃어버렸거나 사라지는 에덴을 위한 애도는 고대 이래로 미술과 문학(모든 형식), 양쪽 역사의 중심에 있었다. 예를 들자면, 자크 생 피에르의 소설《폴과 비르지니》(Paul et Virginie, 1788)는 18세기 모리셔스에서 보냈던, 타락 전 낙원의 목가적 유년시절을 묘사하는, 아마도 가장 완벽하게 '에덴 같은(edenic)' 소설일 것이다. 사진은 단지 오래된 낭만적 개념을 빌려와, 그것에 새로운 인상을 부여했다. 알렉산더 폰 훔볼트를 따라 에콰도르의 화산 산계와 오리노코 강과 아마존 강을 탐사한 많은 풍경화가들은, 상업가치는 조금 있지만, 제한된 다큐멘터리 가치를 지닌 그림들을 가지고 돌아왔다. 그들은 새로 발견된 지역에 유럽과 미국의 회화전통을 적용하여, 아대륙(subcontinent)을 낭만화했다. 그들은 동시에 식민지배 체제를 끌어낼 가능성을 강조하며, 그곳의 풍경을 담은 유화 속에서 사람들의 모습을 빼버렸다. 이 장은 식민지 시대의 경험과 잃어버린 낙원 개념이, 북아메리카, 오스트레일리아, 파푸아뉴기니, 버마, 중앙아프리카에서의 초기 사진에 끼친 영향을 탐구하는 것으로 시작한다.

1907년과 1930년 사이에 에드워드 커티스는 《북미 인디언》(The North American Indian)이라는 제목의 사진요판(photogravure) 작품집 20권을 만들었다. 이들은 워싱턴 DC의 미국지리학협회 지하에 보관되어 있다. 적갈색 요판의 품질이 인상적이었지만, 이 모음집에 관해서 무언가 불편한 것이 있다. 모든 사람들이 늙고 피곤해 보인다. 〈태어링 랏지-피건 족〉(Tearing Lodge-Piegan, 1910, 33쪽)이라는 제목의 인물사진은 몬타나의 어디에선가, 아마도 커티스의 천막에서 촬영된 것으로 보인다. 태어링 랏지로도 알려진, 당시 70대의 피노키미니크쉬는 (일상에서 거의 안 입는) 버펄로 가죽 전쟁의상을 입고 있다. 그것은 초로의 미망인이 결혼할 때의 신부의 상을 입고 사진을 찍는 것과 같다. 한때 자랑스러웠던 부족에 대한 감상으로서, 이 사진은 내가 본 (사라지는 문화 전통의 자취를 구제하려는) '구제(salvage) 민족지'의 슬픈 사례이다. 옆에서 찍은 태어링 랏지의 얼굴은 절망을 나타낸다. 그것은 거의 데스마스크이다. 그의 피부에 깊게 패인 주름은, 커티스가 자신의 머리장식물에 꽂아 넣었을 법한 갈라진 깃털의 선처럼 보인다. 다른 경우에는 웃고 있는 사진들이 존재함에도 불구하고, 이 시리즈의 어느 누구도 웃고 있지 않다.[1] 블랙풋이라고도 알려진 피건 족의 대부분은 커티스가 촬영하기 한참 전에, 천연두, 홍역 그리고 위스키 거래의 악영향과 1883~84년 겨울 기아로 인해 멸절되었다. 동시에 전사의

전쟁의상을 제공했던 버펄로도 모두 사냥으로 멸종했다. 커티스의 충동은 (희귀한 나비들을 잡아 핀으로 꽂는 채집가처럼) 팽창한 유럽에 패배한 인종과, '명백한 운명(Manifest Destiny)'의 개념에서 나타나는 인종우월성의 보존이었다. '명백한 운명'은 신의 뜻에 따른 팽창주의 임무를 강조하기 위해 북미에서 1840년대에 생겨난 용어이다.

서구가 식민화된 세계로 접근하는 많은 방법들은 유전관련 학문, 그리고 모든 인종들은, 같은 또는 분리된 종들로부터 유래되었을 것이라고 주장하는 이론들 (일원발생설 또는 다원발생설)에서 비롯됐다. 아르튀르 드 고비노는 〈인류의 불평등〉이라는 글과 함께 주장을 펼치기 시작했는데, 그 글에서 1930년대에 히틀러가 정치적 이득을 위해 수확하기 시작하는, 아리안(독일) 지배자 민족의 씨앗을 뿌리며 유럽인종 우월이론의 개요를 기술했다.

고비노의 이론은 아주 짧게 언급하기에는 좀 복잡하다. 그 글은 그가 유럽 밖에 나가보기 전에 쓴 것인데, 그의 관점은 1855년에 소말리아를 여행한 후 수정되었다.[2] 고비노의 주요 주장은 혼혈 또는 인종과 문화의 혼종에 대한 찬성이었다. 그는 그렇지 않고는 사하라 사막 이남의 아프리카 인이나 타히티 인들이 결코 문명화될 수 없을 거라고 주장했다.[3] 고비노의 뒤를 이어, 1892년 프랜시스 골턴이, 지적 능력에 관하여 근본적으로 인종차별적 전제를 확장시켰는데, 고대 그리스인들을 서열의 맨 위에, 오스트레일리아 원주민들을 '니그로들보다 한 단계 아래'인 맨 밑에 두었다.[4] 이런 종교, 자연과학과 문화의 배경 아래에서 식민지시대의 다큐멘터리 사진이 출현했다. 초기 인종차별주의 이론이 제2차 세계대전 이후에 가라앉기 시작한 하나의 강력한 이유는, 생물학상 우열을 신봉하는 나치 신조에 대한 반박을 포함하는, 나치즘에 대한 맹렬한 반대 때문이었다.

이 논의를 더 끌어낼 공간은 없으나, 검토된 시기 동안의 인종차별주의는 단지 백인 우월성의 추정 때문만이 아니라, 사하라 사막 이남의 아프리카, 인도, 중국과 남미에서 만들어진 더 넓은 범위의 다른 인종들 간의 추정 때문이었다는 것은 확실히 밝혀야겠다. '퇴보(backwardness)'에 관한 잘못된 생각에 기반을 둔 문화 인종차별주의는 오늘날에도 계속되고 있다.[5] 사진은 백인 (더 나아가) 기독교 우월성이라는 세뇌된 사상에 기반을 둔 세계관과 나란히 발전해왔다. 알제리 시인

말렉 알롤라는 《식민지 하렘》(The Colonial Harem, 1987)에서, 사진은 "커다란 바
닷새들이 배설물 비료를 만들어 내듯이 [편견을 생산하는] 식민지 시각의 비료였
다."라고 말하기까지 하였다.[6] (촬영된 식민지 하렘은, 우리가 보게 되듯이, 동쪽
으로 더 나아가 파푸아뉴기니에 이른다.)

　　많은 이들이 이 관점에 반대하거나 작품을 통해 뒤집으려 했지만, 실상을 재확
인하는 당혹스런 기록 유산이 있다. 나는 몇 년 전, 식민지시대 절정기 때의 《내
셔널 지오그래픽》 잡지 사진에 대한 한 챕터의 글을 쓰기 위해, 미국지리학협회
아카이브를 조사해야만 했다. 나는 1990년부터 《내셔널 지오그래픽》의 사진가
로 15년가량 일했다. 1888년 설립된 미국지리학협회의 공식 임무는 '격려하고 계
몽하며 가르치는 것'이다. 내가 몇 백 가지의, 소위 '인물 연구들'을 통해 일을 해
낸 것이 생각나는데, 그것의 대상은 '유형들'로서의 호기심 가치, 또는 어떤 형식

의 장신구 때문에 선택된, 대부분 이름 없는 피사체들이었다. 웃거나, 시무룩하거나, 화났거나, 모두 카메라의 요구에 순종적이었다.[7]

내가 1920년대에 촬영 임무를 맡았다면 비슷한 작품을 만들었을지도 모른다고 생각하니 섬뜩하다. 우리의 전임자들이 한 것에 대해 냉담하기는 쉽지만, 우리에게 닥쳤을지도 모르는 상황에 대해 숙고하기는 훨씬 더 어렵다. (프랑스, 벨기에, 독일, 이탈리아 또는 영국 어디건 간에) 보존되어 있는 그 시대의 사진 기록들은 별로 다르지 않다. 많은 경우에 있어, 촬영된 식민지 사람들은 개인(동료 인간)이라기보다는 성적 욕망의, 의복유행을 좇는 사람들의, 또는 호기심의 대상으로 상품화된 '유형'으로 보인다.

호기심 가치는 아주 중요하고, 또 아주 강렬해서 서구 초기 서커스 산업의 많은 부분이 호주원주민, 북미인디언, 그리고 다양한 경로로 아프리카에서 온 소위 '인간 표본들'을 구경하는 데 기반을 두었다. 1930년대에 벨기에의 콩고행정관 오귀스트 발(Bal)이 찍은, 입술장식판이나 볏모양 얼굴 난절문신(scarifcation)을 한 사람들이 그러한 부류에 속했다.[8] 피그미 족들은 서커스와 국제박람회에서 최고의 명물이었다. 1885년 앤트워프 세계박람회에서 방문객들은 10여 명의 콩고사람들이 진열된 '니그로 마을'을 볼 수 있었다. 12년 후, 267명의 콩고사람들이 아프리카에서 벨기에 테뷰런으로 왔는데, 이는 식민지 전람회에서 이국적 볼거리로 공연하여, 수만 명의 벨기에 인들에게 즐거움을 주기 위해서였다.[9]

식민지시대의 사진을 통한 서술은 보통 두 가지 형식을 취한다. 첫 번째는 반드시 개발도상국에 제한되지 않는, 정형화된 지역적이고 인종적인 '유형들' 그리고 두 번째는, 첫 번째보다 더 모호한, 외국인의 신체와 그들의 장식에 대한 집착이다. '유형'이라는 개념은 자연과학의 두 분야에서 유래한다. 두 분야 모두 19세기 말에 인기를 많이 끌었는데, 바로 인상학과 골상학이다. 인상학은 성격을 얼굴 특색의 분석으로 판단하는 것이고, 골상학은 두개골 모양을 측정하여 비슷한 결과를 얻는 것이다. 인간의 두상에 관한 사이비과학과 인종 '유형들'의 사진은 형질인류학과, 더 나아가 식민지 정복에 있어서 중요한 역할을 했다. 관례에 따라, "유형은 정면, 3/4앵글과 프로필 자세로 촬영되어야만 했는데, 이는 과학적 목적에 유용한 권위 있는 이미지를 얻기 위해서였다."[10]

다큐멘터리 사진에서 처음 100년의 많은 부분이 오늘날 분명히 인종차별적으로 보이는 추정을 배경으로 펼쳐졌다고 말하는 것은 과장이 아니다. 초기 내내, 전문 사진가와, 무역상과 행정관리 같은 아마추어 사진가들이 '유형' 사진들을 아프리카, 호주, 버마와 ('야만적이고 이빨이 날카로운 식인' 유형이 인기 있었던) 파푸아뉴기니 전역에서 수집했다. 신체변형 장식품도 '기이한 물건'으로 촬영되었다. 알프레드 조셉 스미스가 1913년 버마 팔라웅 족 여인을 찍은 사진이 이런 특징을 가진다. 전통적으로, 팔라웅 족 여인들은 목, 팔과 다리에 황동 링을 착용했다. "새끼손가락만큼 두꺼운 목걸이 링 네다섯 개를 유아일 때 처음 채운 다음, 그녀가 자라는 데에 맞춰 채워서, 18개나 20개가 목을 언제나 늘어난 상태로 유지한다."[11] 스미스의 사진에서, 다수의 목걸이 링을 착용한 두 여인이 버마 식민지 관리의 양쪽에 차렷 자세로 서있다. 이 이미지는 중국, 호주, 동아시아와 러시아 전체에 걸친 '유형들', 빠뜨릴 수 없는 남미의 '유형들', 카마르그의 카 우보이 '유형들', 또는 사진가 존 톰슨이 찍은 런던의 '유형들'을 포함하는, 전 세계적 조사의 한 부분을 이룬다.

대중에게 인기 있던 또 다른 '유형'은 나체나 반나체의 서양인이 아닌 (보통 젊은) 여인이다. 원주민 소녀들은 런던의 명함대용 사진(carte de visite)과 캐비닛 카드(cabinet card) 사진 시장에서 인기가 있었다. 캡틴 프랜시스 바턴이라는 이름의 행정관리이자 열정적 사진가가 그러한 사진들의 공급자 중 하나였다. 파푸아뉴기니의 포트모레스비에 거점을 두었던 바턴은 하누아바다 교외에서 잘 알려진 인물이었는데, 그곳에서 지방 소녀들을 모델로 이용해 고전 조각상을 모방하는 타블로 사진을 많이 찍었다. 그는 일을 쉽게 처리하기 위해 통치자로서의 사회적 지위를 이용했다. 한 시리즈에서 그는 포트모레스비에서 루아카마라고 불리는 훌라춤의 소녀를 찍었는데, 흑색안료로 그려진 그녀의 문신들을 주위에 선을 그려 넣어 강조했다. 또 다른 행정관리자 가이(Guy) 매닝은 일하고 있는 바턴을 촬영했다. 매닝도 분명히 자신의 '하렘 시리즈' 모으기에 바빴다. 시드니 미첼도서관에 있는 유리판들에서 발굴된 어느 사진에서, 바톤이 중앙에서 젊은 반라의 소녀에게 '문신을 새기고' 있고, 다른 두 명이 양 옆에서 기다리고 있다. 나체는 아마도 파푸아의 예절에 대한 모욕일 것이나, 단지 우리는 나체가 사진가와 피사체 간 사업 협정의 일부라고 추정할 수 있을 뿐이다.[12] 이 이미지는 식민지시대 다큐멘

터리 충동의 주요 요소를 나타낸다. 그것은 순수와 아름다움, 또는 잃어버린 에덴을 찾는 것이었다.

매닝이 가장 좋아했던 모델 중 하나는 바이아라 불리는 모투 족 여인이었다. 한 전신사진에서 바이아는 풀치마를 입고서 돗자리 앞에서 두 손을 모은 채 서있다. 그녀의 가슴은 노출되어 있고, 머리카락, 목과 팔은 껍질, 뼈, 잎과 깃털로 장식되어 있다. 아마도 매닝의 사진 중 1/4 가량에, 부분적으로만 옷을 입은 젊은 소녀들이 포함되어 있을 것이다.[13] 다큐멘터리 기록에 높이 쌓여 있는 이 같은 종류의 사진들은 더욱 광범위한 《내셔널 지오그래픽》 아카이브에서도 상당한 부분을 차지하고 있다. 그 잡지를 조사하면서, 연구원 캐더린 A. 러츠와 제인 L. 콜린스는 '성(Sex)의 색깔'이라는 주목을 끄는 제목을 붙여 그 주제에 한 챕터 전체를 할애할 정도였다. "대량유통 포르노물이 놀랍게 성장한 1960년대까지, 그 잡지는 미국인들이 여인의 가슴을 볼 수 있는 유일한 대중문화 매체로 알려졌다."라고 그들은 주장했다.[14]

다큐멘터리 성격을 가진 매우 많은 초기 사진들이 백인들의 민족지적 관심으로부터의 호기심과, 자신들이 아직 못 본 사람들과 장소에 관한 에로틱한 환상으로 인해 만들어졌다. 러츠와 콜린스는 다음과 같이 썼다. "《내셔널 지오그래픽》의 다큐멘터리 이미지들에서 … 우리는 하나의 전환을 발견했다. … 그것은 나체 여인이 민족지적 실체에서 … 부분적으로 미학적이고 성적인 대상으로 바뀌어 제시되는 전환이었다."[15] 흑인여성의 신체사진이 독자들 사이에서 인기 있었던 반면에 운동능력, 즉 지능보다는 체력을 강조하지 않았다면 흑인남성의 신체사진에는 관심을 덜 갖는 것처럼 보였다.

메클렌부르크–슈베린의 공작이자 독일의 탐험가인 아돌프 프리드리히를 위해 준비된 르완다인의 높이뛰기 묘기, 즉 구심부카는 위의 비유에 적합한 20세기 초의 사례였는데, 공작의 조국 독일에서 관심을 불러 일으켰다.[16]

그의 탐험을 설명하기 위한 책, 《아프리카의 한 가운데에서》(In the Heart of Africa, 1910)에 실린 한 사진에서, 므투씨(Mtussi)라고 불리는 투치 족의 남자가 2.5미터 높이의 막대를 뛰어 넘는 모습이 실루엣으로 보이고, 메클렌부르크 공작과 그의 부관인 바이저는 바로 밑에서 잘 차려입은 모습으로 포즈를 취하고 있다. 이 사진은 아마도 높이 뛰는 사람이 다른 네거티브에서 잘려 나와 붙여진 방

식으로 조작되었을 것이다. 하지만 다른 많은 사진들은 조작되지 않았다.

높이뛰기 행사는 1907년 8월에 열렸는데, 그전에 메클렌부르크 공작과 그의 수행원들은 콩고를 지나 르완다 깊숙이 여행하며 사자와 움직이는 거의 모든 것에 총을 쏘았다. 본인이 인정했듯이, 총을 잘 쏘지 못했다는 점을 빼면, 공작은 최고로 위대한 백인 사냥꾼이었다. 그는 조준 시 부족한 점을 끈질김으로 보상받았다. 1909년 그는 베를린 동물원에서 열린 전시회에 3,466가지 식물종, 834마리 표유동물, 800마리 조류외피, 637마리 벌레, 137마리 파충류와 7,000마리 이상의 곤충을 제공했다. 게다가 인종학 분과가 요청하자마자 그는 1,017개 이상의 두개골과 4,500명의 측정 결과를 가지고 돌아왔다.[17]

공영 및 민영 동물원과 거래하는 위대한 백인 사냥꾼들(프레드릭 셀루스, 테오도어 루스벨트, 칼 에이클리 등)이 추구한 일종의 수집광기의 결과로 미래 개체수가 위험에 처해 보이자, 미국 서부에서 처음 시작되었던 국립공원의 야생

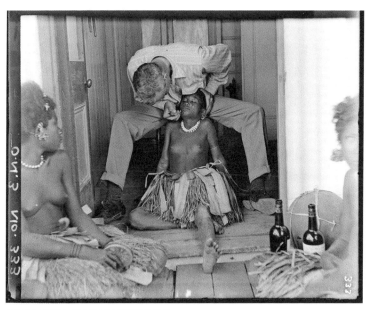

O.M. (가이) 매닝, 얼굴 문신을 강조하기 위해
물감을 사용하고 있는 FR 바턴, c. 1899–1907

동물을 보존한다는 개념이 1950년대 아프리카에서 다시 불붙었다. 투치 족의 높이뛰기와 운동능력에 대한 메클렌부르크의 관심은, 나타난 대로 하나의 여흥이었다.

누바 족의 레슬링과 막대싸움은 높이뛰기와 마찬가지로 아프리카 인의 지능보다는 체력을 등장시킬 추가 기회를 제공했다. 1920년대 이래로 누바 족은 사진탐험의 대상이었지만,[18] 이 전쟁 같은 광경들을 향한 문은 매그넘의 설립자 조지 로저에 의해 우연히 열린 듯하다. 로저는 베르겐-벨젠 강제수용소를 목격한 심리적 충격에서 벗어나기 위해 만삭인 아내 시슬리와 함께 특별설비가 갖춰진 윌리스 지프웨건을 타고 요하네스버그에서 북쪽으로 여행하고 있던 중에, 파리의 매그넘으로부터 누바 족을 찾으라는 전보를 받았다.[19] 그리하여 로저는 1949년에 다르에스살람에서 자동차로 수단 코르도판 지역으로 이동해 누바 족을 짧은 기간 동안 촬영하게 되었다. 그것은 사라지는 아프리카 풍습을 기록하려는, 다음과 같은 더 큰 열정의 일부였다.

위대한 전사 부족들(줄루 족과 마사이 족)의 시대는 끝났다. 그리고 무슨 수를 써서라도 자신의 권력을 놓지 않으려는 주술사의 시절은 얼마 남지 않았다. 두려움과 마법에 의한 정권은 점차 종이와 잉크를 특징적 도구로 삼는 행정기관으로 대체되고 있다. 즉, 대량생산된 볼펜은 창보다 우선해서 휴대된다. … 누군가는 아직까지 백인의 영향을 받지 않은, 고대부족의 관습과 전통을 보존하고 있는 진정한 아프리카를 발견할 수 있다.[20]

로저의 누바 족에 관한 (레슬러에 중점을 둔) 흑백 포토에세이는 차분하고 공손했다. 《코르도판의 누바 족 산사람들과 함께》(With the Nuba Hillmen of Kordofan)라고 제목이 붙여진 그 기사는, 앵글로-이집트 수단에 있는 23세의 영국 지방행정관 로빈 스트라찬이 쓴 글과 함께, 1951년 《내셔널 지오그래픽》에 실렸다. 아마도 사진을 이용해 팔찌의 관습, 또는 막대싸움, 아니면 레슬링을 강조했기 때문인지, 그 기사가 독자들에게 무척 인기 있는 것으로 드러났다. 그리고 15년 후 독일 과학자팀의 부자(父子) 구성원인 오스카와 호스트 루즈가 작성한 다소 자극적인 다른 기사가 《내셔널 지오그래픽》에 실렸다.

나중에 나온 기사에서는 신체문화와 근육에 더 중요성이 부가되고, 사진은 매우 포화된 색으로 재처리 되었다. 여성 레슬러를 묘사하는 캡션 중의 하나는 다

음과 같다. "버터와 참기름이 발라져, 소녀와 여인들의 몸은 오후 햇빛에 반짝였다."[21] 옷을 많이 입지 않고 레슬링을 하고 있는 이 기사 속의 남자들은 서로 넘어뜨리기 위해 애쓰면서 "끙끙 소리를 내며 움켜잡고 있다."라고 묘사되고 있다. 레슬러의 사진을 묘사하는 다른 캡션은 체력을 강조하면서 은연중에 이 육체능력은 지적 능력을 희생한 대가라고 다음과 같이 암시한다. "철 같은 근육을 가지고, 재난을 막는 가죽부적을 팔에 두른 레슬링 우승자에게서 자신감이 물씬 풍긴다. 그의 세계에서 남자의 힘과 민첩성은 매우 중요하고, 그는 여러 축제에서 동료들의 찬사를 받는다. 그러나 (그가 이해 못하는 힘인) 현대문명은 그의 원시적 삶의 방식을 위협한다."[22]

그러한 해설은 작가 조지프 콘래드의 아프리카 인 소통방식에 대한 묘사와 조금 비슷하다. 콘래드는 그 소통방식을 "기묘한 소리의 맹렬한 와자지껄", "짧게 끙끙거리는 구절"로 묘사했으며, 나중에 나이지리아 작가 치누아 아체베는 콘래드의 1899년 중편소설 《어둠의 심연》(Heart Of Darkness)에 관한 유명한 비평에서 이를 '철저한 인종차별주의'라고 불렀다.[23]

그렇지만 누바 족을 기록하려는 열렬한 욕구는 수그러들지 않았다. 1962년 12월, 이전에 히틀러의 가까운 협력자였던 (그녀가 1934년 뉘른베르크 나치 집회를 영화로 만든 〈의지의 승리〉Triumph of the Will는 나치의 선전에 있어서 주요한 승리였다), 사진가이자 영화감독인 레니 리펜슈탈은 거의 똑같이 조지 로저의 발자국을 따라갔다. 로저가 부족들의 위치를 찾도록 도와주기를 거절한 이후,[24] 리펜슈탈은 누바 족에 관한 다큐멘터리 영화를 만들 수 있기를 바라며, 오스카 루즈의 과학자 팀과 함께 수단으로 떠났다.

코르도판의 마을들을 누비며, 리펜슈탈은 잡지 《스턴》에 실린 로저의 누바 족 레슬러들 사진을 들고서 방향을 물어보았다.[25] 결국 그녀는 성공했지만, 오스카 루즈와 함께한 것은 아니었는데, 그는 촬영과정에서 그녀의 영화 연출의 수용을 거부했다. 영화제작의 생각을 버리고, 리펜슈탈은 몇 년 동안 누바 족뿐만 아니라 다른 아프리카 부족들(마사이 족, 삼부루 족, 카우 족)의 사진을 계속 찍었다.

리펜슈탈은 특별히 주목하여 누바 족을 선택했고, 지역 이슬람 행정부가 부가한 나체 상태 부족들은 촬영하지 말라는 준사법 명령을 피하기 위해 최대한 노력했다. 신체문화, 게다가 나체는 리펜슈탈 미학의 중심 부분이었다. 1936년 히틀

러의 선전장관 요제프 괴벨스가 후원한 베를린올림픽을 영상과 사진으로 촬영할 때, 그녀는 몇몇 선수와 모델들에게 벌거벗은 고대 그리스 조각상들의 자세를 요구했다.

아프리카는 그녀의 꿈을 찾기 위한 새로운 사냥터였는데, 그 꿈은 현대 생활의 의복, 돈과 편의가 오염시키지 않은 원초문명(ur-civilization)이었다. 수전 손택은 그 결과물로서의 책, 《최후의 누바 족》(The Last of the Nuba, 1976)을 리펜슈탈 초기 작품의 연장선, 이 경우 "원초주의자적 이상에 관한 작품, 환경과 순수한 조화 속에서 '문명'과 접촉하지 않은 채 살아가는 사람들의 초상"으로 간주했다.[26]

《최후의 누바 족》에 있는 사진과 글은, 로저와 루즈 부자의 신체 문화에 대한 관심을 연상시키기는 하지만, 리펜슈탈이 누바 족 생활방식을 많이 찍었다는 점에서 (대부분 현장에서 더 많은 시간을 보냈다는 이유로), 작품들이 더 폭넓은 것은 사실이다. 그녀는 죽음의식이 누바 족 연간일정 중 가장 중요한 문화행사라고 전한다. 그 의식들은 결혼이나 격투보다 더 중요했다. 리펜슈탈은 몇 년 동안, 그러한 행사들을 목격했을 뿐만 아니라, 농사와 문화전통을 상세히 기록한 뒤 돌아왔다.[27] 그 작업은 아마도 변하지 않는 세계를 제시했다는 문제점이 있으나, 어떠한 생략을 제외하면 부정직하지는 않다. 그 생략이란 사진이 변화의 사실들을 제외한 것으로, 누바 족 이슬람화나 그녀가 거기 있었을 때 많았을 현지 바가라 족 주민의 존재가 기록되지 않았다. 이것 이상으로, 1956년 독립 이후 수단의 변화하는 행정적이고 사회적인 삶이 전적으로 제외되었다.

리펜슈탈은 그녀의 책에 누바 족의 1960년대 이전 물물교환 문화에 화폐 도입이 끼친 영향에 관해 적었다. 그러나 우리는 이에 관한 어떤 증거도 볼 수 없다. 즉, 그 어떤 거래도, 다른 이들과 뒤섞이는 것도 없다. 이것이 아마도 손택이 리펜슈탈의 누바 족 책에 관한 논평에서 '파시스트 미학'이라는 용어를 사용한 이유일 것이다. (손택이 제목으로 선택한) 이 용어는 인종 순수성의 구체화를 의미한다.[28] 누바 족은 리펜슈탈을 히틀러가 임명했던 영화감독과 사진가라고 여기지 않았다. 제2차 세계대전 이후 아프리카는 (즉 리펜슈탈의 원초주의 버전의 아프리카, 그녀의 잃어버린 에덴 탐색) 아주 묘하게도 조지 로저의 경우가 그랬던 것처럼, 인생에서 그녀의 두 번째 기회였다.

에덴 같은 이야기들이란 "의식적으로 (또는 더 자주, 무의식적으로) 에덴의 성경적 설명을 떠올려 주는 자연적인 또는 외견상 자연적인 풍경의 제시라고 정의된다. 이 이야기들은 특정한 사람과 장소들에 관해 우리가 사실로 받아들이는 많은 것을 뒷받침하며 또한 왜곡한다."[29] 우리가 사라지고 있는 과거를 향한 동경을 감지하는 곳에서는 어디든지 에덴 같은 이야기들이 생겨난다. 이른바 손상되지 않은 풍경이 상상되는데, 그곳에는 일찍이 '선한 야만인들' 유형이 살고 있다. 그 유형은 레비 스트로스가 1930년대에 브라질의 마토그로소 지역에서 보고, 나중에 《슬픈 열대》(Tristes Tropiques, 1955)에서 묘사한 바 있다. 정복에 의해 변화가 강요되는 과정은 거의 논의되지 않는다. 사람들은 단지 사라진다.

에덴 같은 이야기들을 구축할 때, 마법사의 동사들('vanish 사라지다'와

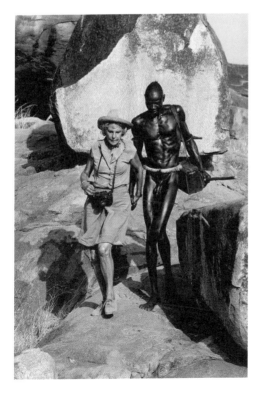

호르스트 케트너, 코르도판의
레니 리펜슈탈, 1975

'disappear없어지다')이 완곡어법으로 자주 사용된다. 에드워드 커티스는 잔혹한 팽창주의 군사행동의 결과로밖에 보일 수 없는 과정을 서술하며, 북미의 사라지고 있는 인디언들을 언급했다. 미국 서부에서 남북전쟁이 끝날 무렵인 1865년에 국립공원이라는 착상이 처음 뿌리를 내렸는데, 이는 원생지역 개념이 풍경을 재정복하기로 결정한 것을 의미했다. 국립공원으로 인해 풍경은 다시 태어난 곳, 에덴 같은 곳, 그리고 백인들이 운영하는 새로운 체제 아래, 사업상 열려 있는 곳으로 재정립되었다.

19세기 말에서 1964년까지 윌리엄 헨리 잭슨, 칼턴 왓킨스와 안셀 애덤스가 찍은 풍경사진들은 새 체제를 강요하는 데 중요한 역할을 했고, 그 사진들 때문에 적어도 3개의 미국 국립공원이 직접적으로 만들어졌다. 그 설득력 있는 사진들이 주로 전한 것은, 옐로우스톤과 요세미티 계곡이 변하지 않은 고대와 특색 있는 장관을 가진, 보존할 필요가 있는 원생지역의 일부라는 것이지, 그 풍경(구획체제, 목초지와 오솔길)이 이미 '사라진' 미국 인디언들에 의해 만들어졌다는 것은 아니었다. 아화니치 족이 요세미티 지역에서 600년 동안 살면서 그곳을 경작했다는 사실은 사람들에게 조용히 잊혀 갔다.[30] 다음과 같이, 비어 있는 원생지역이라는 개념은 매력적인 신화였다.

미국인들은 안셀 애덤스의 요세미티 사진을 보면서 국가적 상징 이상을 발견한다. 그들은 선험적 원생지역의 비어 있고 사람이 살지 않는, 유일신이 의도한 상태로 보존되어온 근원적 풍경의 이미지를 본다. 역설적이게도 애덤스가 자신의 가장 유명한 사진들을 찍을 때 꽤 큰 원주민 공동체가 아직 요세미티에 살고 있었다. 애덤스의 사진이 감추는 것과 관광객들, 정부관리들과 환경운동가들이 기억 못하는 것은 사람이 살지 않는 풍경은 만들어져야만 했다는 것이다.[31]

애덤스는 요세미티에 오는 불청객들을 제한하도록 정부를 계속 압박하기 위해, 백악관과의 직통 연락망을 이용했다. 심지어 그는 내무장관인 스튜어트 L. 우달에게 보낸 편지에서, 그가 '발견한' 에덴 위를 비행하여, 그곳의 가치를 떨어뜨리는 항공기에 대해 불평하였다.[32] 어느 날 아침에 애덤스가 세어보니 15대의 비행기가 지나가기도 하였다. 20세기 중반 요세미티 작업 중, 애덤스에 닥친 문제는 로저가 누바 산에서 직면한 문제를 연상시킨다. 둘 다, 사람들에게 촬영장소

의 탐험 욕망을 일으키는 설득력 있는 사진들을 만들어냈다. 하지만 두 사진가들 모두 말년에 바로 그 욕망을 금지하고자 애썼는데, 관광사업이 전통문화와 풍경, 모두에 파괴적이라 믿었기 때문이었다. 애덤스는 대규모 요세미티 관광사업의 손님끌기를 '비너스 얼굴의 사마귀'로 보았지만,[33] 그럼에도 그토록 혐오한 악마 같은 신전파괴자들은 동시에 판촉의 천사들이었다. 그들은 애덤스가 경력을 이어가도록 만들어 주었으며, 거의 다른 사진가들과 견줄 수 없는 높은 기술수준을 이루게 해주었다.

미국 서부의 에덴 같은 풍경이 위협받는다는 애덤스의 걱정은 폴란드 사진가 카시미르 자고르스키가 아프리카에서 직면한 상황과 비슷하다. 자고르스키는, 에드워드 커티스처럼, 문화 변화와 외국에 있는 낯선 부족의 과거 유산 기록에 관심이 있었다. 커티스의 동사 '사라지다' 대신에, 자고르스키는 작품집 《없어지는 아프리카》(L'Afrique qui disparaît, 1938)에서 자신의 집착을 묘사하기 위해 '없어지다'라는 동사를 사용했다. 그는 1920년대, 레오폴드빌(현재 킨샤사)에 근거지를 두고 벨기에 령 콩고 전역에서 작업하였다. 그의 사진들은 위에서 논의된 버마나 파푸아뉴기니의 유형화된 사진들과 거의 다르지 않다. 바펜데 형(Bapende type)의 둘로 접는 사진(diptych)과 같은, 어떤 '유형들'의 정면과 측면 사진의 조합은 민족지의 인물사진뿐만 아니라, 경찰의 피의자 얼굴사진의 관습도 따랐다. 그럼에도 자고르스키를 1차원적 인물로 간주하는 것은 부당하다. 그는 또한 변화의 모습을 관찰했으며, 상황이 좋을 때 그것을 기록하려고 했다. 자고르스키는, 결국 가마에서 내려지고 화려한 옷이 벗겨진 르완다의 폐위된 왕, 무싱가의 인상적인 초상사진을 찍었는데, 그 속에서 단지 (약간 나이든) 평범한 남자가 자신의 미래를 예견하는 듯한 공허 속을 처량하게 응시하고 있다.

없어지는 세계라는 개념과 그 시각적 매력은 사진가들을 열대지방 등으로 계속 끌어 들였다. 최근에 참전용사 돈 맥컬린은 다시 아프리카의 잃어버린 또는 분명히 위협받는 부족들을 찍기 시작했다. 2003년과 2004년에 맥컬린은 《하퍼스 앤 퀸》의 여행부문 편집자인 아내 캐서린 페어웨더를 동반하고, 에티오피아의 오모 강 계곡을 따라 물시 족과 술마 족을 촬영하였다. 두 부족 모두, 이름 없고, 막대기로 격투하며, 입술접시를 낀, 정형화된 유형으로 묘사된다. 몇몇 부족 사람들은 AK-47 소총을 가지고 포즈를 취한다. 그들은 과거에 창을 가지고 다

녔을 것이다. "가난, 총포와 살인이 그들을 타락시키고 있습니다. 심지어 그들이 나체임을 잃기 전에도 그랬습니다." 맥컬린은 자신의 책 《아프리카의 돈 맥컬린》 (Don McCullin In Africa, 2005)의 〈문제가 많은 에덴〉(Troubled Eden)이라는 제목 의 서문에서 위와 같이 한탄했다.

나체부족 찾기 또한 수그러들지 않고 있다. 세바스치앙 살가두는 사진집 《창세기》(Genesis, 2013)에서 맥컬린의 발자국을 따라 뭇시 족과 술마 족을 다시 찾았다. 사진 속에서 용케도 살가두는 총포와 가난을 배제하고 자신이 찍는 사람들이 직면한 일상 현실로부터 벗어난다. 《창세기》는 실낙원을 위한 살가두의 교향곡이 실제를 포섭하는, 거창하게 쓰인 에덴 이야기다.

레비 스트로스가 1930년대에 보로로 족을 찾은 곳에서 북동쪽에 위치한 브라질 파라 주(Pará state)에서 살가두는 조에 족들을 촬영했다. 레비 스트로스가 묘사한 보로로 족 같이, 조에 족은 '립스틱 나무'의 우루쿠 씨앗을 이용해 그들의 신체를 선홍색으로 칠한다. 그리고 그들의 아랫입술은 어렸을 때부터 입술나무 못들로 꿰뚫어진다. 《창세기》에서 조에 족이 묘사되고 촬영된 방식과, 자선단체 〈서바이벌 인터내셔널〉이 제공하는, 사실에 더욱 입각한 설명 사이에는 뚜렷한 차이가 있다. 《창세기》에 있는 흑백사진들은 우리에게 빨강 바디 페인트에 관한 것과, 그들의 밀림 야영지가 정기적으로 사용되는 소비행장에 접해 있다거나 인근의 정부출연 보건소, 즉 '소형병원'이 1980년대에 그들이 외부인과 접촉한 후, 질병에 의한 멸종 방지를 도왔다는 것을 전혀 가르쳐주지 않는다. 미국 서부의 커티스나 아프리카의 리펜슈탈 같이 살가두는 현대화에는 전혀 관심이 없었다.

《창세기》의 전반부에서 우리는 잘 닦여진 파푸아뉴기니의 '없어지는' 나체의 길을 따라 인도된다. 이번에는 남녀 모두 나체이다. 몇몇 사진들은 남자의 성기 위에 씌워진 긴 연장물에 중점을 둔다. 그것은 손으로 만든, 부풀려진 파타나팔 같다. 그 다음에 진흙인간들, 마스크를 쓰고 파푸아의 고원에서 날뛰는 '상상의 세계에서 가장 두드러진 인물상'이 있다.[34] 그것은 현대를 위한 아리스토파네스 풍의 희극이다. 하지만 이것은 희극이 아니다. 또한 우리는 어떤 역사적 시대에 이 장면이 놓였는지 확실히 알지 못한다.

20세기에 걸쳐 다큐멘터리 사진미학에 관한 상당한 비판이 생겨났다. 몇몇 사진가들은 의미와 변화에 대한 적절하고 진지한 관여보다, 아름다움이나 구도를

더 선호한다고 비난받았다. 이것은 알베르트 렝거 파치의《세계는 아름답다》(Die Welt ist schön, 1928)에 대한 발터 벤야민의 마르크스주의 비평에서 시작된다. 바이마르 독일의 바우하우스 미학의 형식과 기능 개념과 연관된 렝거 파치 작품은 제조업 형태 안에 내재한 아름다움을 인식했다. 수전 손택은 누바 족을 향한 리펜슈탈의 심미화(그리고 그녀의 모호한 나치 전력)를 두고 비판을 전개해 나갔다. 몇 년이 지난 뒤 1991년 잉그리드 시시(Sischy)는 살가두의 작품을 혹평하며 다음과 같이 그에게 날을 세웠다. "공식으로서의 아름다움(그리고 살가두에게 아름다움은 공식이 되었다)은 그가 피하려고 노력하는 클리셰와 다를 바 없고, 다른 어떤 총괄적(blanket) 접근방식만큼이나 인위적이다."**35**

나는 살가두의 책임으로 돌리는 비판, 즉 그의 사진이 아름답지만 지나치게 형식미를 추구했다는 비판은 부적절하다고 생각한다. 다큐멘터리 가치의 관점에서 관심사는 살가두의《창세기》가 구도가 좋다거나, 사진들이 미적으로 만족스럽다

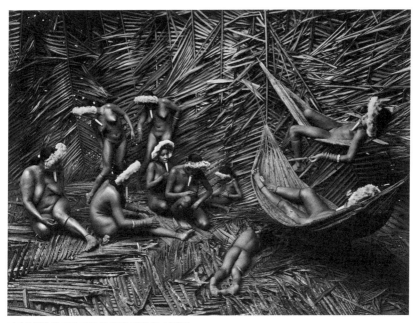

세바스치앙 살가두, 조에 족 집단, 파라 주, 브라질,
2009, 사진집《창세기》중

는 점이 아니다. 나는 시각 설득력에는 죄악이 없다고 생각한다. 누가 작가에게 동사를 잘 선택하거나 문장을 잘 구성한다고 비난을 할까? 아무도 그러지 않는다. 그렇다면 왜 사진가들은 (요제프 쿠델카의 용어를 빌린다면) 균형잡힌 사진을 만들기 위해 시각언어를 사용한다고 비난을 받는가? 벤야민, 손택, 시시 등이 옹호한 사진 미학을 향한 청교도적인 공격은 비평가 수지 린필드 교수가 보기에 "무례하게 불결한 미학으로의 문을 열어, 보도사진에서의 기술, 관리, 구성(살가두가 구현한 모든 것)이 지금 도덕적으로 의심 받게 되었다."[36] 아니다, 문제는 다른 곳에 있다. 미학이나 구도가 아니라 고정되었거나 불변의 세계라는 생각에 머무르는 본질주의가 문제인 것이다.

아름다움과 관련해서 본질주의는 '영원한 사랑스러움'이라는 플라톤적 이상 위에 수사학적 기반을 구축해왔다. 그 이상은 이상적 형식의 고정되고 불변하는 관념이 있다는 것이다. 우리는 1936년 올림픽을 소재로 한 리펜슈탈의 나치 작품에서, 또다시 누바 족 작품에서 이것이 추구되는 것을 보았다. 본질주의는, 문화와 사회와 관련해서 삶이나 전통의 고정되고 이상적인 방식에 특권을 주고, 다른 것, 즉 변화나 발전에는 눈길을 주지 않는다. 문제는 사실들의 부정에 있다. 시인이자 극작가인 고(故) 셰이머스 히니는 1991년 대담 중에, "시인은 세상을 계몽하는(undeceiving) 편에 있다."라고 말하며 가치 있는 개입을 무겁게 언급했다. 이 접근방식에 주의를 기울임으로써 다큐멘터리 사진은 혜택을 입을 수 있다. 살가두의 《창세기》는 우리가 사는 세계의 계몽과는 관련이 없고, 오히려 그 반대이다. 즉 그것은 현재의 욕망으로부터, 과거가 어떻게 보였을지를 상상하는 환상을 구축한다. 그것은 괴테의 파우스트가, 사전 계획된 파괴 이전의, 전원적 조화의 단순한 세상으로, 소작농 정원을 바라보는 것과 비슷하다. 살가두는 다음과 같이 썼다. "나는 우리가 보통 볼 수 없고 다다를 수 없는 태고의 세계를 발견하고 공유하는 낭만적인 꿈을 따라왔다. … 오염되지 않은 세계의 발견은 내 인생에서 가장 보람된 경험이었다."[37] 다큐멘터리의 관점에서 작품의 가치를 평가받게 만드는 것은, 리펜슈탈의 경우와 마찬가지로 바로 살가두의 사진들에서 빠진 모든 것(변화의 조짐, 오늘날의 실제성)이다.

《창세기》 프로젝트를 둘러싼 모든 수사적 과장 가운데에는 또한 경제 발전의 부인이 있다. 2014년 뉴욕 《창세기》 전시를 관람한 후, 비평가 아리엘라 부딕은

의아해 하며 다음과 같이 말했다. "왜 강철날이 있는 칼이 사냥꾼의 삶을 더 쉽게 만들면 안 되나? 그렇게 되면 정말 지옥으로 향하나? 최저생활 농부들의 도구 부족, 영양결핍이나 편의부족을 찬양하기 위해, 1만 달러짜리 기구를 써서 사진을 찍는 것이 숭고한 것인가? 살가두는 그의 피사체들이 아무리 아름답게 대처한다 할지라도, 문화적 순수성이 그들이 직면한 아주 현실적인 역경보다 더 중대하다고 믿는가?"[38]

살가두의 사진들이 거래되는 미술계의 상업적 기대를 고려해봤을 때, 이것들은 곤란한 질문들이다. 살가두의 사진들을 자신의 산타모니카 화랑에서 파는 피터 페터만은《창세기》작품과 안셀 애덤스 풍경 사이의 연관성을 다음과 같이 보았다. "나는 밀착인화지들을 처음 봤을 때, 아마도 잘못된 스튜디오이거나, 애덤스의 기록보관소에 있다고 생각했다." 우연이 아니다. 애덤스의 요세미티 작품과 살가두의《창세기》작품 둘 다, 그 이미지들이 담은 것 때문이 아니라 빠뜨린 것, 즉 변화의 목격이 빠졌기 때문에 유명한 것이다. 이 글을 쓰는 순간에도 페터만은《창세기》에 있는, 야자잎들 위에 배치된 조에 족 나체여인들의 비–판본(un-editioned) '수제' 실버젤라틴 프린트들을 크기에 따라 8천에서 1만 5천 5백 달러 사이에서 팔고 있다.

갤러리 업계가 19세기 말 아프리카에서 촬영된 특정 부류의 사진들은 피할 것이 분명하다. 콩고 고무생산 확대와 관련된 충격적이고 끔찍한 사진들이 그 부류이다. 1888년 스코틀랜드 참전 용사인 존 보이드 던롭이 공기주입식 고무타이어를 발명했다. 터무니없게 이름 붙여진 콩고자유국을 좌지우지하던 벨기에 왕 레오폴드 2세는 고무수요를 충족하기 위해 식민지를 3년에서 4년 안에 야만적 운영의 공장식 농장으로 바꾸기로 결심했다. 레오폴드의 부하들에게 생산 증대를 위한 무소불위의 지휘권이 주어졌다. 콩고에서 생산된 고무가 '붉은 고무'라는 별칭으로 불릴 정도로 피비린내 나는 정권이 계속 되었다. 생산이 줄어들면, 재배 일꾼들은 살해되었다. 원래 왈로니아에서 온 농부의 아들인 지역대표 레옹 피에베즈는 콩고 자유국에서 가장 많은 양의 고무를 생산하게 만들었다. 그는 직책을 맡은 4개월 동안 572명을 살해했다.[39] 살인이 너무 보편적이어서 총알이 보급되었다. 면허받은 벨기에 회사의 대리인들이 총알을 낭비하지 못하도록, 쏜 사람이 죽

었다는 증거로 손을 자르도록 하였다.

앨리스 실리 해리스와 그녀의 남편 존 등, 콩고 기반 선교사들은 잔혹 행위들의 증거를 모으기 시작했다. 1904년 5월에 해리스의 사진 속에서 콩고 남자 은살라는 툇마루에서 딸의 손과 발을 내려다보고 있다. 캡션은 다음과 같다. "이것들이, 고무 할당량 때문에 마을을 괴롭히던 보초병들에게 소녀가 살육된 뒤 남은 유일한 신체 부위들이었다."[40] 해리스의 다른 사진에서, 언뜻 보통의 집단 인물사진으로 보이지만, 한 남자가 다른 사람의 잘려진 손 두 개를 들고 서있다.

콩고 고무농장의 더 많은 사진들이 팔다리가 잘려 나간 희생자들을 보여준다. 외교관의 보고서들과 함께, 수집된 사진들의 환등기 슬라이드가 런던과 뉴욕에서 보였을 때, 레오폴드 제국은 무너지기 시작했다. 코닥 카메라가 그의 몰락을 가져왔다. 마크 트웨인은 레오폴드가 등장하는 허구의 패러디에서 다음과 같이 강조했다. "코닥은 우리에게 쓰라린 재앙이었다. 진정 우리가 맞닥뜨린 가장 강력한 적수였다. … 내 오랜 경험 속에서 마주친, 뇌물을 줄 수 없었던 유일한 목격자였다."[41]

다큐멘터리로의 반본질주의적 접근은 이야기의 중심부에 변화를 일으켰다. 시인이자 페미니스트 사상가인 에드리엔느 리치는 "진정한 시는 기존의 고요함을 깨는 것이다."라고 언급하며, 우리는 어떤 시에 관해 "어떤 종류의 고요함이 깨지고 있는가?"를 물을 수 있다고 주장했다. 다큐멘터리 작업이란 계몽에 관한 것이라는 개념과 마찬가지로, 다큐멘터리 사진을 향한 반본질주의적 접근은 능동적으로 고요함을 깨려고 나서는 것일지도 모른다. 그것은 신화나 에덴 이야기를 만들거나 옹호하지 않는다. 대신에, 사진은 인종에 대한 고정되고 정형화된 관점들과 인종주의를 반박할 수 있고, 또한 그러기 위해 사용되어 왔는데, 그것은 계속 실제를 창의적으로 다루면서 더 큰 이해를 조성하기 위해서였다. 이안 베리, 어니스트 콜, 유진 스미스, 레오나르드 프리드와 웨인 밀러 같은 사진가들은, 아파르트헤이트와 함께 살아가는 남아프리카공화국 흑인들과, 권리문제를 가진 아프리카계 미국인들의 역경과 공감하고 연대하여 이 접근방식을 실천했다.

남아프리카공화국에서, 이안 베리는 아파르트헤이트에 관해 그가 힘 있는 다큐멘터리 작품을 만들게 된 이유(rationale)를 다음과 같이 요약했다. "나는 백인

앨리스 실리 해리스의 환등 슬라이드 아카이브 중,
팔이 절단된 젊은 남녀,
콩고 자유국, c. 1904

들 자신들을 윗사람으로 믿게 만들었고, 많은 경우에 아직도 그렇게 만드는 것 때문에 마음이 어지러웠다."⁴² 베리는 샤프빌의 흑인 거주구에서 70명 이상의 대학살로 이어진 총격이 일어난 시점인 1960년 3월 21일 오후 1시 30분 이후 현장에 있던 유일한 사진가였다. 베리는 "살해당한 사람 대부분은 달아나고 있는 중이었다."라고 회상했다.⁴³ 샤프빌에서 찍은 그의 가장 잘 알려진 사진은 어린 소년이 카메라 쪽으로 뛰며 군중 위로 쏟아지는 총알로부터 머리를 보호하기 위해 외투를 들어 올릴 때, 경찰관이 무기를 재장전하고 있는 모습을 보여준다. 나중에

베리가 재판에 증인으로 나와 보여준 연속적인 사진들 덕분에, 폭력혐의로 체포되어 기소된 대부분 부상당한 40명가량의 흑인 아프리카 인들을 옹호하는 그의 개입이 가능했다. 경찰이 실탄을 재장전했다는 베리의 증언으로 소송은 취하되었다.

베리는 런던의 잡지 《픽쳐 포스트》에서 건너 온 용기 있는 언론인 고(故) 톰 홉킨스 경(卿)이 편집권을 가졌던 시기에 잡지 《드럼》에서 일했다. 《드럼》은 1951년 창간되었고, 전성기에 45만 부의 판매 부수를 기록했다.[44] 베리는 콩고 독립 이후, 벨기에 인들이 초대 대통령 조세프 카사부부에게 권력을 넘기는 것을 기록하기 위해 1960년 홉킨스와 함께 콩고로 향했다. 홉킨스가 콩고 군중들에 의해 한 남자가 폭행당해 죽는 것을 막기 위해 어떻게 목숨을 걸었는지를 (당시 폭행의 사진을 찍고 있던) 베리는 다음과 같이 상기했다. "톰은 차에서 내려 길을 건너가 땅 위의 남자 위에 서서 그들[폭행자들]에게 소리쳤어요. 그들은 몹시 놀라 뒤로 물러섰습니다. 그는 나에게 언제 개입해야 옳은지를 가르쳐 주었습니다." 홉킨슨은 헌신적인 인도주의자였는데, 인종차별주의에 도전하는, 강한 도덕적 목적에 의해 이끌렸다. 그는 피터 마구바네와 어니스트 콜과 같은 남아프리카공화국 사진가들에게 아파르트헤이트 아래에 있는 그들의 인생 이야기를 전하도록 용기를 주었다.

어니스트 콜보다 남아프리카공화국 사회의 불의한 영역에 파고들기 위해 위험을 감수하며 세계 밀어붙인 사진가는 거의 없다. 1936년 요하네스버그의 바라구아나스 병원에서 소형오토바이 사고 후 치료를 받을 때, 그는 흑인 건강보험체계의 열악한 실태를 직접 목격했다. 콜은 퇴원하자마자 흑인들을 위해 마련된 다른 몇 개의 의료시설에 몰래 들어가 외투 밑에 감춘 카메라로 끔찍한 건강관리 시설들을 기록했다. 남아프리카공화국에 관한 몇 편의 포토에세이 모음집인 콜의 《속박의 집》(House of Bondage, 1967)에 있는 한 인상적인 이미지는, 한 여인이 등 높은 의자 네 개를 침대 삼아, 그 위에 펼쳐진 담요를 덮고 있는 모습을 보여준다. 또 다른 여인은 바로 옆 아기침대에서 입에 담배를 물고 큰 대자로 누워 있다. 콜은 다음과 같이 썼다. "아파르트헤이트(분리)의 잔인함은 그들뿐만 아니라 우리도 감염시켰습니다. 마치 삶을 흑인이기 때문에 받는 체벌인 양 살아가는 이상한 경험입니다. 하루도 죄책감, 자신의 상황에 대한 책망과 오로지 나를 억압하기

이안 베리, 샤프빌,
남아프리카공화국, 1960

위해 만들어진 법을 위반하는 위험을 떠올리지 않고는 지나가지 않습니다."[45] 흑인 수감자들의 삶에 관한 통찰을 얻기 위해 그는 더 나아갔다. 그는 스스로 체포당한 후, 감옥으로 카메라를 밀반입하였다.[46] 그는 동료 남아프리카 인들에게 생기고 있는 일을 기록하기 위해 많은 희생을 치렀다. 이것은 에덴 같은 이야기가 아니었다. 그것은 지옥이었다.

당시 미국 남부의 상황은 남아프리카공화국의 콜이 경험한 바와 유사했는데, 미국 사진가들 역시, 미남부에서 급증하는 편견과 차별의 흐름에 대항하여, 변화를 만들기 위해 노력하고 있었다. 그 중 하나가 잡지《라이프》의 사진가 유진 스미스로, 정신적 외상을 초래한 그의 개인적인 삶은 자신의 보도사진에 영감을 준 열정적이고 인도적인 감성을 끊임없이 자극했다. 비극은 진 스미스가 17살 밖에 안 되었을 때 시작되었다. 양곡상이었던 유진의 아버지는 빚에 시달리어, 집에서 가까운 캔자스 주 위치타 시 9번가의 세인트프랜시스 병원 밖 차 안에서 자신의 배를 410구경 산탄총으로 쐈다. 그는 계기판 위에 3개의 노트를 남겼다. 하

나는 진(Gene)에게 남긴 것으로, 대학을 마칠 돈을 남긴다는 내용이었다.[47] 진 스미스가 겪은 심리적 고통은 (그는 아버지를 살리기 위해 헌혈을 했지만 헛수고였다) 그의 삶과 경력에 큰 영향을 주었다.

스미스는 사우스캐롤라이나에서 일하고 있을 때 두 번째로 생명을 구하기 위해 헌혈하였다. 스미스는 장래성이 보이는 1948년 포토스토리 《시골의사》(Country Doctor)로 이미 알려진 상태였다. 그것은 어니스트 세리아니 박사와 콜로라도 주 크레믈링에서의 업무를 다룬 기사였다. 3년 뒤 스미스는 잡지 《라이프》에서 남부의 보건의료를 살펴보는 새로운 일(《간호사 산파》Nurse Midwife)을 할당받았다. 두 기사의 차이는 후자의 경우 주인공이 흑인이었다는 점이다.

그 기사를 촬영하던 중, 자동차로 사우스캐롤라이나를 지나가던 스미스는 KKK(Ku Klux Klan) 집회를 보기 위해 리즈빌에 멈춰 섰다. 그는 십자가 불태우기를 찍기 위해 계속 남아 있었다. 목격한 모든 것에 충격을 받았을 때, 그는 결심했다. "인종차별주의의 감정적 경험은 … 그 사진가가 사진보도로 마음을 정하게 만들었다."[48] 기사를 완성하기 위해 스미스는 간호사 산파인 모드 캘런을 반 년 동안 따라 다녔다. 그는 복잡한 출산과정 도중 개입하게 되어, 아기의 생명을 구하고자 헌혈을 했지만 결국 소용이 없었다. 스미스의 피사체를 향한 깊은 헌신과 참여는 그를 한 작업에서 다른 작업으로 이끄는 다큐멘터리 충동의 정도를 나타낸다. 우리는 왜 이 이야기에 관심을 갖는가? 스미스가 관심을 갖기 때문이다. 그것은 스미스가 촬영한 사람들에게 자신의 감정을 투사한, 그 병원에서 찍은 각각의 사진에서 모두 나타난다.

모드 캘런의 직업명(간호사 산파)은 그녀가 비공식적으로 충족하는 모든 역할(몇 가지 예를 들자면 멘토, 의사, 심리치료사, 선생님, 목사 등)을 적절히 표현한 것이 아니다. 스미스 자신이 그녀가 탈진할 정도로 일하는 모습을 본 뒤에, 다음과 같이 적었다. "마음속 깊은 곳에서 뜨거운 눈물이 흘러 나왔다. 어떤 기사도 나의 피사체인, 이 훌륭하고 인내심 있으며 목표지향적인 이 여인 정도의 깊이를 가진 삶을 올바르게 옮길 수 없다. 그리고 나는 그녀를 사랑한다. 어떤 누구를 향한 것보다 큰 존경심을 가지고 정말 그녀를 사랑한다."[49] 스미스의 말은 사진가와 피사체 간에 형성된 깊은 감정적 유대에 관한 단서를 제공한다.

〈간호사 산파〉는 1951년 12월 5일에 실렸고, 1953년에 그 후편이 실렸다. 후편

W. 유진 스미스,
산고를 겪는 여인을 돌보는 모드 캘런,
1951, 잡지 《라이프》에 게재된
〈간호사 산파〉 중

기사인 〈모드에게 병원이 생겼다〉(Maude gets her clinic)는 첫 번째 기사에서 캘런이 짓고 있던, 신축 병원에 대한 축하였다. 그 병원은 잡지 《라이프》가 받은 기부금으로 건축되었다. 스미스가 만든 많은 포토에세이 중, 본인은 〈간호사 산파〉를 경력 중 최고의 영예로 간주한다. 그것은 인종적 고정관념과 인종적 우월성의 개념을 약화시켰을 뿐 아니라, 미국 의료업무에 있어서 여성의 역할에 힘을 실어 주었다. 그는 어머니에게 보낸 편지에서 "나는 그 기사가 인종적 편견과 열등이론의 우매함에 (비록 기적적 효과는 아니나) 강력한 일격을 가했다고 (다른 사람들처럼) 느껴요."라고 적었다.[50]

레오나드 프리드는 1961년 베를린에서 처음으로 미국 흑인병사들을 촬영했다. 그때는 인종차별주의에 관한 그의 중요 초기 사진집이자 도덕적 목표를 가진 프로젝트 《백인 미국에서의 흑인》(Black in White America, 1967/68)을 만들기 전이었다. 프리드는 감정을 이입하는 접근으로 인종적 반감을 줄이려고 시도했다. 그는 다른 인종의 남녀가 남부에서 결혼하려고 할 때 직면하는 도전과 같은, 인종분리의 일상을 탐구했다. 프리드는 마틴 루터 킹과 함께 미국을 다니며 민권운동을 기록했는데, 거기에는 아프리카계 미국인들의 일자리와 자유를 위해 25만 명이 시위를 한 1963년 8월 워싱턴의 행진도 포함된다.

프리드가 찍은 한 장의 사진은 아마도 《백인 미국에서의 흑인》 중에서 가장 힘 있는 사진이었는데, 1964년 노벨상을 받은 직후의 킹 목사를 보여준다. 그 사진은 전적으로 손을 잡는 것, 즉 인종적 평등추구의 신체적 속성에 관한 것이었다. 차 안에 있는 킹 목사는 카메라로부터 멀어지지만, 적어도 4명의 아프리카계 미국인들이 그의 손을 놓지 않으려는 듯이 움켜쥔다. 이 악수는 너무 강렬하고, 너무 절박하고, 너무 의미심장해서 전적으로 이 사진의 수사법을 형성한다. 이 사진은 오로지 따뜻함 만을 불러일으킨다. 그리고 물론, 위의 모습이 촬영된 후 4년도 되기 전인 1968년 멤피스에서 킹 목사가 암살되었다는 것을 생각하면, 사진은 더욱더 가슴을 찌른다.

웨인 밀러는 그가 태어난 도시인 시카고에서 자신의 가장 중요한 다큐멘터리 작품들을 만들었다. 그는 제2차 세계대전 이후, 미해군을 떠날 때까지 너무나 많은 전쟁들을 보았다. 그는 전쟁을 피하는 유일한 길은 다른 인종과 문화에 대한 이해를 증진하면서 편견과 인종차별주의를 없애는 수밖에 없다고 생각했다. 그

는 다음의 사명을 가지고 집으로 돌아왔다. "우리 인류를 가족으로 만드는 것들을 기록하는 일. 우리는 아마도 인종, 피부색깔, 언어, 경제력과 정치성향이 다를 것이다. 그러나 우리 모두 공통으로 가지고 있는 것들을 보자. 꿈, 웃음, 눈물, 자부심, 가정의 안락함, 사랑의 굶주림 등, 만약 내가 이러한 보편적인 진실들을 찍을 수 있다면, 그것은 우리가 세계의 다른 면에 있는 (그리고 도시의 다른 쪽에 있는) 낯선 사람들을 더 잘 이해하도록 도울 수 있다고 생각했다."[51] 밀러는 그가 발견한, 파업을 이끄는, 당구를 치는, 춤을 추는, 앉아서 저녁을 먹거나 길모퉁이에서 수다 떠는 사람들에게 존엄성을 부여하며, 시카고의 가난한 지역에서 공감을 가지고 일상을 기록함으로써 이 임무를 수행하였다. 밀러의 획기적인 사진집, 《시카고의 남부 1946~1948》(Chicago's South Side 1946~1948, 2000)에 영감을 준 것은 바로 그 임무였다. 밀러는 또한 뉴욕현대미술관의 사진 부문 책임자인 에드워드 스타이켄의 저명한 1955년 〈인간 가족〉(The Family of Man) 사진전과 관련 사진집에서 높게 평가받은 조력자로서의 역할을 수행했다. 그는 스타이켄이 "인간에 대한 헌신적인 사랑과 믿음의, 열정적인 영혼으로" 사진전을 개최했다고 말했다. 냉전과 핵무기 멸망에 대한 공포의 절정기에 출판된, 사진전의 도록은 역사상 가장 많이 팔린 사진집이 되었다.[52] 사진전은 "전 세계 인류의 본질적 합일을 보여주는 거울이 될 것"이라는 스타이켄의 언급은, 정확하게 사진을 통한 밀러 필생의 프로젝트를 반영한다.[53] 밀러의 작품은 베리, 콜, 스미스와 프리드의 사진처럼, 세계관에 있어서 반본질주의적이며 교육적이고 정중한 방식으로 변화에 관여하는 것을 두려워하지 않는다.

용기를 주고, 존중함을 보이는 사진은 상당한 다큐멘터리 가치를 지닌다. 그러한 사진은 변화나 격변을 겪는 사회에 닥친 도전을 인식하고, 인간의 조건 내에는 어떤 이상적 형태도 없다는 것을 인식한다는 점에서 반본질주의적이다. 우리는 진화하고, 우리 대부분은 선택을 하는 방식으로 진화한다. 억압이나 예속의 경우, 다큐멘터리 사진은 다시 고요함을 깨는 역할을 가진다.

3장

사진은 더 나은 세상을

만들 수 있는가?

다큐멘터리 사진은 빈곤과 사회적 부당함을 시각화하는 능력 때문에 발명된 이래로 개혁을 옹호하는 중요한 역할을 해왔다. 하지만 개혁에서 이미지의 역할은 사진의 발명에 앞선다. 윌리엄 호가스의 1751년 판화〈진 레인〉(Gin Lane)은 런던 세인트 자일스 지역의 반이상향적(dystopian) 시각화로, 진 판매 규제법안의 통과를 위한 로비를 돕기 위해 만들어졌다.[1] 거기에는 어머니가 아기의 입에 진을 붓고, 두여자아이는 양조장 밖에서 진을 홀짝거리는 모습이 묘사되어 있다. 호가스의 판화가 공개되었을 때, 런던에서 9천여 명의 아이들이 진의 영향으로 죽었고, 빈민들은 한 해에 1천백만 갤런의 진을 마시고 있었다. 호가스의 판화가 공개된 지 4개월만인 1751년 6월, 진의 판매를 제한하는 새로운 법안이 의회에서 통과됐다. 새 법안이 호가스가 만든 작품의 직접적 결과는 아니었지만, 그 이미지는 캠페인에 큰 영향을 주었을 것이다.

이 장에서 논의하는, 사회변화 추진을 위해 활용돼 온 사진의 개혁주의는 분명히 실용적으로 보인다. 다큐멘터리 사진가들은 때때로 쿠바나 니카라과에서처럼 혁명의 선봉에 서 있었다. 하지만 대부분 사진가들은 빈민과 그들의 권리를 보호하는 법이나 관습의 점진적 변화를 향한 투쟁에 이미지의 힘을 이용해왔다. 그럼에도 잉글랜드 리즈의 빈민가 주거 사진의 경우에는 빈민들보다 부동산 투기꾼들의 이익에 큰 도움을 주기도 해서,[2] 사회의 어두운 구석에 빛을 비추려는 다큐멘터리 충동은 가난의 묘사와 그 피사체에 미치는 사진의 영향과 효과에 관한 의문들을 낳기도 했다.

다큐멘터리 사진가들이 탐구하는 반복 쟁점에는 빈민가 주거환경, 무소유지 문제, 정신병원, 감옥체제, 가정 내 폭력, 길거리 아이들 상태, 가난과 마약 중독 등이 있다. 여기서 제기된 프로젝트들의 기저를 이루는 많은 것이 낮은 수준의 국가 책임과 지원, 그리고 1979년 이후 영국과 미국에서의 진보적 경향으로 요약된다.

개혁을 강조하는 사회적 다큐멘터리 사진작품은 런던과 뉴욕에서 19세기에 시작됐다고 볼 수 있다. 덴마크계 미국 기자 제이콥 리스는 이에 중요한 공헌자였다. 리스는 불결하고 과밀한 공동주택의 증거를 담기 위해 1887년 발명된 마그네슘 플래시 사진을 활용했다. 그의 책《나머지 반의 생활방식: 뉴욕 공동주택 현지 조사》(How The Other Half Lives: Studies Among the Tenements of New York, 1890)는 그의

환등슬라이드 강연과 함께 대단한 영향력이 있었다. 리스의 탁월한 작품은 뉴욕 동남부와 전체 도심지역의 주거환경과 하수관리 개선으로 이어졌다.

리스의 적은 사진 아카이브(10년 사진가 경력 중 250장의 사진만을 찍었다)에 대한 수정주의적 평가는 예리한 비평에서 유쾌한 찬사까지 다양하다. 웨일스 작가 데릭 프라이스는 리스가 새로 나온 위험한 플래시건을 가지고 "어딜 가든 공포를 가져왔다. … 세입자들은 창문과 비상계단 밖으로 달아났다."라고 언급했다. 리스의 비판자들에 따르면, '정복 행위' 속에서 자신의 피사체를 '가난으로 고통 받는 수동적인 사람들'로 기록하는 카메라로부터 주민들은 도망치고 있었다.[3] 전해진 바에 따르면, 리스는 공동주택에서 뜻하지 않게 두 번 화재를 발생시켰다. 대조적으로, 뉴욕 작가 룩 상트는 리스를 "[자신의 작품을 통해] 전체 도시, 결과적으로 국가 전체의 전망을 바꾼, 사회개혁의 원맨 밴드"로 보았다.[4] 상트는, 리스의 방법론이나 감상주의 또는 경제적 원인에 대한 그의 무지에서 잘못을 찾을 수 있지만, 리스는 "빈민은 선택된 삶이 아니고, 그들이 사는 위험하고 비위생적인 환경은 느슨한 도덕기준의 결과가 아니라 강요된 것이며, 빈민가는 입 벌리고 바라보거나 피할 대상이 아니라 개선돼야 할 곳이라는 점을 일반 독자에게 확신시켰다."고 설득력 있게 주장했다. 그의 방법론에도 불구하고, 리스는 당대의 사회적 부당함으로 관심을 끌기 위해 사진을 이용하려는 충동을 가졌던 선구자였다.

진보적 시대의 전반기, 즉 1890년대에서 1920년대까지 사회적 행동주의 시기 동안의 개혁주의는 미국 도심지역들에 관한 다큐멘터리 의제를 이끌었다. 대서양 양쪽에서 19세기의 빈민가 철거는 복잡하고, 항상 자애롭지만은 않은 과정이었다. 그 부당함은 1990년대에 보도된 중국과 동남아시아의 빈민가 철거 과정과 마찬가지였다. 결과적으로 도심지역의 개선은 아동노동에 관한 법률제정과 마찬가지로 편의주의적인 것이었다. 아동노동관련 입법은 사회복지사업의 전문화와 결부된, 사진의 힘이 이끈 사회개혁의 또 다른 측면이다. 1900년에 미국의 산업 내에 175만 2,187명의 아동노동자가 있다고 보고되었다. 하지만 그 숫자는 너무 적게 잡은 것이다.[5] 같은 해에 미 국가인구조사는 10에서 15세 사이의 아동 중 18.2퍼센트가 일하고 있다고 기록했고, 1910년에는 그 숫자가 18.4퍼센트로 증가했다.[6]

위스콘신 태생의 교사, 사진가이자 사회학자인 루이스 하인은 뉴욕 윤리적 문화 학교(Ethical Culture School)에서 지리와 자연과학을 가르치던 중 사회의식을

갖는 다큐멘터리 사진의 가능성을 인식했다. 그는 1904년까지 사진기를 다뤄보지 않았다.[7] 4년 후 그는 사진을 이용하여 변화를 일으키는 데 열중한 초기 단체들 중 하나인 미 소년노동위원회의 상근 사진가가 되었다. 그는 일하는 아동들의 사진 5천 장 이상을 찍었는데, 그들은 구두닦이, 우편배달, 공장, 신문팔이, 청소, 광산, 딸기따기, 새우잡이, 굴껍데기 벗기기, 재봉, 레이스 세공, 멜론 바구니 제조와 목재저장소 조수 노동자들이었다. 1908년 8월에 찍은 사진에는 인디애나폴리스의 신문팔이 소년 존 하우웰이 등장한다(60쪽). 사진의 전경은 하인(Hine)의 인상적인 그림자가 지배하는데, 모자를 쓴 하인이 나무삼각대에 고정된 플레이트사진기의 노출을 누르는 모습이 보기에 잘 정비된 시내중심가 위로 드리워져 있다. 다른 사진은 1910년 5월 7일 토요일 오후, 미주리 세인트루이스에서 신문을 팔고 있는 12세의 마이어 슬라인을 보여준다. 그는 신문을 사지 않고 지나가는 행인들을 힘없이 바라본다. 두 사진에서 모두 피사체가 프레임의 중앙에 위치하며 정면각도로 촬영되었다(이는 하인의 전형적인 방법이다).

하인은 스스로를 예술가로 간주했지만, 그의 사진들 구도가 너무나 많이 단조로웠다. 공식을 깨는 단지 소수의 사진들과 사회 운동가로서의 끈기만이 이 단점을 보완했다. 그의 경력과 그의 편지들은 자신을 (예술가와 다큐멘터리 제작자로서 모두) 무시되는 사람으로 생각하는 불만스런 남자의 일생을 보여준다. 은행에 그의 집을 압류당한 후, 그는 1940년에 가난 속에서 사망했다.

코넬 카파는, 책《의식 있는 사진가》(The Concerned Photographer, 1968)에서, 하인을 초기 '카메라를 든 인도주의자'로 간주했다. 책 속에는 하인의 사명이 인용돼 있다. "나는 두 가지를 하고 싶었다. 나는 고쳐야만 하는 것들을 보여주고 싶었다. 나는 진가가 인정되어야 하는 것들을 보여주고 싶었다."[8] 결국 아동노동법이 1938년에 연방정부 차원에서 만들어졌다는 점에서, 하인은 첫 번째를 그럭저럭 해냈다. 그러나 그는 (적어도 사진과 관련해서는) 두 번째 때문에 고생을 했다.

로이 스트라이커는 1935년부터 농업안정국(Farm Security Administration, FSA) 자료부의 수장으로, 농업안정국 프로젝트에서 일하고 싶어 하는 하인(Hine)을 외면했지만, 도로시아 랭에게는 다큐멘터리 경력을 시작할 기회를 주었다.[9] 농업안정국은 루스벨트의 '뉴딜(New Deal)' 행정 관련 의제를 다루는 정부 부서로 건조지대(Dust Bowl) 농부들의 곤경에 초점을 맞추었다. 농업안정국은 엄격한 규칙

이 있어서, 스트라이커는 그의 기대에 못 미치는 사진들에 구멍을 뚫어 '못쓰게 (killed)' 만들었다.[10] 랭은 자신의 네거티브가 간섭받는 것을 원하지 않아, 안셀 애덤스의 지원 아래 자신이 직접 인화할 수 있기를 호소했는데, 이는 그 당시에는 전혀 놀라운 일이 아니었다. 랭은 워싱턴 DC에 기반을 두지 않은 유일한 농업안 정국 상근 사진가였다. 1935년 여름, 그녀는 첫 임무를 부여받아 샌프란시스코의 집을 떠나 UC 버클리 대학의 교수인 농업경제학자 폴 테일러와 함께 캘리포니아의 임페리얼 밸리로 향했다. 테일러는 선구적인 사회개혁가였으며, 랭과 연합하고 머지않아 그녀와 결혼하였다. 그들은 강력한 동반자 관계를 이뤘는데, 이는 다큐멘터리의 역사에 있어서 가장 효과적인 것이었다. 그들의 결혼은 다큐멘터리를 향한 못 말리는 결의에 사로잡혀 있었다. 랭은 뉴멕시코에서 결혼식을 한 날 오후에 사진을 찍으러 현장으로 향했다.[11]

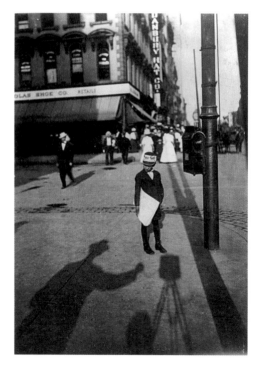

루이스 윅스 하인, 존 하우웰, 인디애나폴리스의 신문팔이 소년, 어떤 날에는 0.75달러를 번다. 일요일, 오전 6시에 일을 시작한다.
(215 W. Michigan 거리에서 산다.)
장소: 인디애나폴리스, 인디애나, 1908

랭과 테일러의 매우 중요한 책인《미국인의 탈출》(An American Exodus, 1939)은 글과 사진을 통해, 규제받지 않은 농업의 강화와 착취적인 공장식 농업의 원인과 결과 모두를 분석한 고전으로 아직도 높게 평가받고 있다. 글(짧거나 긴 캡션 모두)은 대공황 동안의 소규모 소작농과 공장식 농업, 둘 다의 불공평성을 강조한다. 사실 그 글은 그 이상을 시도했다. 미 서부와 중서부의 광범위한 지역에 걸쳐 농부의 곤경을 강조하여, 미 농업이 동시에 직면한 몇몇 요소들의 합류점을 노출시켰다. 그 요소들은 가뭄의 영향, 경제 공황, 농업의 기계화와 산업화, 노동의 착취, 강제된 유동성, 그리고 최종적으로 유럽의 전쟁 발발이 제공한 부분적 회복의 기회였다. 건조지대를 묘사하며 테일러는 다음과 같이 썼다. "토양이 몇 년 동안의 가뭄으로 메마르고, 기계가 끄는 다력디스크쟁기(gang disk plow)들에 의해 가루가 되어, 문자 그대로 바람에 날려가 구름 속에서 전국으로 퍼진다."[12] 그는 통찰력 있게 자연재해인 가뭄과 그것이 인간에 끼친 영향을 연관 지었다.

《미국인의 탈출》의 몇몇 사진들은 1936년에 마지못해 고향을 떠나 서쪽으로 이주하기 시작한 오클라호마 농부들을 보여준다. 1938년과 1939년에 우리는 같은 처지의, 완두콩을 수확하는 이주민 '오키들(Okies)'을 보는데, 그들은 자신들의 땅에서 집약적이고 규모가 큰 캘리포니아의 계절농업으로 내몰린 사람들이다. 완두콩 양동이와 함께 줄을 선 농부들의 사진(62쪽) 아래에서, 테일러는 "토지가 없어 떠도는 많은 프롤레타리아"에 대해 이야기한다.[13] 이미지들도 고유의 상징적 힘을 전달하지만(예를 들어 서쪽 방향의 도로 사진), 글이 정보와 설득력을 제공한다.

농업안정국의 가장 유명한 사진인 랭의 〈이주민 어머니〉는[14] 《미국인의 탈출》과 랭의 최초 발행에서는 빠졌다. 이는 이 책들이 서리피해를 입은 완두콩 농사로 고통 받는 소작농들을 위한 도움을 확보하는 데 목표를 두었기 때문이었다. 1936년 3월, 도로여행으로 지친 상태에서 집을 향해 운전하던 랭은 우연찮게 캘리포니아 니포모에 있는 완두콩 수확 노동자들의 숙소를 발견한 뒤 오던 길로 되돌아갔다. 거기서 랭은 7명의 자식들에 둘러 싸여 별채에 앉아 있던 32세의 플로렌스 톰슨을 만났다. 랭이 사진을 6장 찍었는데, 그녀에 따르면, 톰슨은 "아무 질문도 안했다."[15] 톰슨은 밭에서 난 얼어버린 야채와 아이들이 잡은 새를 먹으면서 살아 온 이야기를 들려주었다. 그녀는 음식을 사기 위해 자신 차의 타이어를

도로시아 랭, 완두콩 수확하는 노동자들이 밭 가장자리에 있는 저울 앞에 줄 서 있다.
칼리파트리아 근처, 임페리얼 카운티, 캘리포니아, 1939

팔았다고도 말했다. 당초 랭이 니포모에 멈춘 이유는 자동차 고장 때문이었다. 로 스앤젤레스에서 왓슨빌로 가는 도중에 타이밍 벨트가 고장이 났던 것이다.

그 사진은 전체 대공황 시대의 상징이 되었지만, 오늘날에는 약간의 암실 조작을 거쳤기(에어브러시로 톰슨의 엄지손가락을 제거했다) 때문에 아마 언론상을 받지는 못했을 것이다. 하지만 다른 이른바 아이콘이라고 불리는 사진들과 마찬가지로, 그 사진은 우리에게 당시 미국의 이주민이나 소작농에게 영향을 끼치게 된 과정에 대해서는 아무것도 말해주지 않는다. 단지 그 사진은 랭의 피사체가 '도움 받을 만한 빈민'으로 보인다는 사실을 전하며, 거기에 기독교의 도상(iconography)과 연결되는 성모상의 수사적인 힘이 더해졌다. 랭은 많은 다큐멘터리 사진가들처럼, 피사체에게서 목격하는 것에 자신의 절망감을 투사하여 그들이 쓸쓸해 보이는 순간들을 선택하였다.

1930년대에 다큐멘터리 작품이 직면한 쟁점 중의 하나는, 랭의 사진이 하나의 실례가 되는데, 도움이 필요한 사람, 청빈한 사람이라는 이유로 그들에게서 일종의 애수를 띠지만 금욕적인 모습을 담아내야 하는 문제였다. 작가 로버트 콜은 사진가들이 떠난 자리에서 농부들과의 인터뷰를 함으로써 이 문제를 더욱 탐구했다. 그는 카메라가 시야에서 사라지면 분위기가 달라진다는 것을 알아챘다. 어느 인터뷰에서 한 농부는 자신의 태도를 다음과 같이 바꿨다.

　　그들이 사라졌을 때, 나는 마침내 크게 숨을 들이쉬고, 긴장을 풀었습니다. 우리 모두는 웃기 시작했고 크게 웃었어요. 우리는 몇 분 동안 주위를 둘러봤습니다. 그들이 아직 남아서 우리를 한 번 더 촬영할지 모르잖아요! 그러나 아니에요, 그들은 진정 사라졌어요! 아내가 나에게 말했습니다. "그들이 지금 우리들이 즐거워하는 모습을 찍지 못한 것은 아쉬운 일이야! 그러나 그들이 근처에 있다면, 우리끼리만 있을 때처럼 서로 대하지는 못하잖아."[16]

　　분명히, 농부들은 사진기를 위해 정해진 모습을 보이도록 부추겨졌다. 그 모습은 미디어가 요구하고, 아마도 의뢰한 기관이, 이 경우엔 농업안정국이 기대하는 것이었다. 사진가가 마음대로 사용하는 중요한 수사적 도구들 중의 하나는 촬영 현장에서 피사체의 기분이나 표현을 선택하는 행위이다. 때때로 촬영된 순간은 피사체의 인생에 있어서 전형적 순간이라기보다는, 오히려 사진가 자신의 죄책감, 비애 또는 반성의 순간이 투사된 것에 더욱 가깝다. 사진기는 피사체를 정지시킨다. 톰슨은 랭의 사진을 위해 포즈를 취할 때가 아니면, 아마도 사진 밖의 아이들을 포함해 모두를 돌보느라 무척 바빴을 것이다. 사진의 구도는 조심스럽게 인도주의적 목적을 이루도록 선택되었다. 역사학자 하이데 페렌바흐는 "인도주의 이미지들은 시각적 증거인 척 가장하는 도덕적 수사이다."라고 넌지시 말했다.[17]

　　'인도주의적'이라는 용어는 1844년에 영국에서 현대적 의미로 처음 사용되었으며, 윤리적 견지, 즉 일반적으로 타인들에 대한 종교적 배려와 연관된 것을 의미한다. 인도주의 이미지들은 인간의 복지를 최고의 선(good)으로 옹호한다. 그것은 "원조, 구제, 구조, 개혁, 갱생, 그리고 발전"과 연결된다. 간단히 말해 전체로서의 인간애를 향한 자애와 관련된다.[18]

　　개혁주의 유형의 인도주의 사진은 1960년대에 점차 발전하면서 교도소 복지, 도심 빈곤과 인종차별주의와 함께 정신병자가 직면한 위기를 다뤘다. 정신병원

에 관한 몇몇 초기의 비판적 다큐멘터리 사진들이 이탈리아 사회 심리학자 프랑코 바자리아에 의해 촉발되어, 이탈리아와 아르헨티나에서 시작되었다.[19] 보호시설에 억류된 사람들에 관해 글을 쓸 때, 바자리아는 프리모 레비가 25세 때 아우슈비츠에 도착해 쓴 글을 상기했다. 레비는 텅 빈 인간(hollow man)을 다음과 같이 묘사했다. "사랑하는 모든 이들을 빼앗긴 사람을 지금 상상해 보아라, 그리고 동시에 집, 습관, 옷, 간단히 말해, 소유한 모든 것을 빼앗긴 사람을. 그는 텅 빈 인간이 되어, 고통과 어려움에 빠지고 존엄과 절제를 잃는다. 모든 것을 잃은 사람은 보통 쉽게 스스로를 잃는다."[20] 나는 1958년에 이탈리아어로 처음 출간된 이 글을 생각할 때마다, 사람들이 가족이나 다른 도움이 없으면 어떻게 자신도 모르게 스스로를 잃어버리는지를 쉽게 이해할 수 있었다.

정신질환의 인도주의적 관리에 대한 바자리아의 이론은 설득력이 있었지만 (그는 '개방된 병원open-door hospital'을 만들고, 그런 다음 사회 안에서 돌봄으로써 이를 서서히 제거할 것을 주장했다), 그 메시지를 전달하기 위한 사진이 필요했다. 미셸 푸코는 1967년에 "우리는 그 이미지들을 알고 있다."라고 쓰며, 정신병원 탄생에 관한 챕터를 시작했다. 그는 그 챕터에서 광인들이 잔인하게 다뤄지고, 촬영된 방식을 기술했다.[21] 그 이미지들은 무엇인가? 통제나 치료 또는 수간(Bestiality)의 이미지인가? 유럽의 가장 악명 높은 정신병원 중 하나인 살페트리에르 병원(정신분열증 환자에 관한 초기 사진실험이 행해진)에 관한 18세기 후반기의 묘사는, 푸코에 따르면, "감옥 문에 개처럼 쇠줄로 묶어 놓은" 여자들을 언급한다.[22] 음식과, 깔고 자는 짚은 창살을 통해 전달되었고, 여자들 주위의 오물은 갈퀴로 수거되었다. 즉, 환자들은 동물원의 동물들처럼 취급되었다. 사진가 유진 리처즈는 파라과이에서 2003년에 찍은 13세 소년이 "보통 크기의 개가 간신히 들어갈 우리에 갇혀 있었다."라고 묘사했다.[23]

누군가는 아마도 2백 년 동안 거의 안 변했다고 생각할 것이다. 전에는 공휴일에 군중들이, 이후 베드럼이라고 알려진, 런던 베쓰렘로얄병원에서 돈을 지불하고 정신이상자들을 구경했다. 분명히 정신병원의 인기는, 베드럼 원장이 '기괴한 쇼(freakshow)의 전율'이라고 묘사한 것과 함께, 세월이 지나면서 시들해졌다. 사진은 결국 정신병원 방문의 소위 오락을 위한 대리인의 역할을 했는가, 아니면 개혁이 요구한 증거의 역할을 했는가? 나는 대부분 후자였길 바란다. 후자는 유진

리처즈가 멕시코의 정신병원 오카란자에서 1999년에 찍은 사진들에 나타난다. 그 중 한 사진은 오줌 웅덩이 양 쪽에 서있거나 쓰러져 있는 사람들을 보여준다. 2000년 1월《뉴욕 타임스 매거진》에 게재된 리처즈의 사진들(마이클 위너립의 글이 덧붙여졌다)을 둘러싼 분노는 그 해 후반기에 오카란자의 폐쇄로 이어졌다.[24] 이 접근 방식의 다른 사례는 레이몽 드파르동이 튜린 근처의 정신병원에서 1980년에 찍어 널리 알려진 사진으로, 앉아 있는 남자가 머리를 코트 아래로 집어넣어 머리가 있어야 할 곳에 작고 검은 텅 빈 공간이 드러난 모습을 보여준다. 이는 텅 빈 인간의 전형이다.

정신병원에서 촬영된 나에게 가장 충격적인 개혁주의 이미지들에는 어느 병원의 냉혹한 비인간성으로 인해, (긴장성 혼미 상태를 강요받은) 남녀들이, 벗겨지고 노후된 벽에 기대어 무기력하게 앉아 있었다. 정신병원의 추문 폭로를 위해 프랑코 바자리와와 함께 일했던 이탈리아 사진가 챤니 베렝고 가르딘이 찍은 이러한 충격적인 사진들은 공동으로 출판된 책,《사망수업: 정신병원의 환경》(Morire di Classe: La condicione manicomiale, 1969)에 실려 있다. 한 사진 속에 두 명의 여자가 보이는데, 한 명이 비통함이 가득한 얼굴로, 병원수용소의 철망을 손가락으로 당기고 있다.(67쪽)

같은 시기에 사진가 사라 파시오와 알리시아 다미코는 아르헨티나 보건성 위원회의 도움을 받아 책《인간적인》(Humanitario, 1976)을 만들었다. 그 작업은 유사하게 음울한 아르헨티나 정신병원의 광경을 담고 있으며, 또한 '개방된' 병원도 다루고 있다.[25] 이 작업을 통해 우리는 남녀노소가 모두 함께 존재하나, 자신의 지옥 속에서 각자 홀로임을 본다. 만약 우리가 광기는 단지 우리 모두의 표면 아래 있다고 믿는다면, 자신들의 잘못이 아니라 단지 그것을 비밀로 못한다는 이유로 사람들을 처벌하는 제도는 부적절하다. 위에서 묘사된 디파르동의 사진을 연상시키며, 한 남자의 크고 주름진 손이 자신이 안 보이도록 얼굴을 가리고 있다. 이 주제는 사진집의 두 페이지에 걸쳐 세 번 반복된다.

칠레에서는, 7장에서 더 상세하게 다뤄질, 세르지오 라레인이 그의 첫 책인 산티아고 거리아이들의 역경에 관한《손 안의 사각형》(El rectángulo en el mano, 1963)의 작업을 마친 상태였다. 그 작품은 새로운 주제는 아니었지만(거리에 버려진 아이들의 고통은 러시아의 드미트리 발테르만츠가 1930년대에 기록하였다), 책의 형식이

새로웠다. 푼다시온 미 카사(Fundación Mi Casa)와의 협업으로 만들어진 《손 안의 사각형》은 28장의 거리아이들 사진들로 구성되는데, 일부 페이지에는 그들이 온 기를 위해 밤에 가까이 두는 떠돌이 개들의 모습도 들어 있다.

라레인의 초기 거리사진의 의도와 이후 뉴욕과 유럽에서 거리아이들을 기록한 사진가들의 의도 사이에는 뚜렷한 차이가 있다. 이후 사진가들에는 워커 에반스, 헬렌 레빗, 그리고 프랑스 인도주의 사진가들인 윌리 로니스, 이지스, 로베르 두아노와, 앙리 카르티에 브레송이 있다. 라레인의 《손 안의 사각형》은 단순히 문화기획으로서 사회를 촬영한 것이 아니라, 의식을 고양하고 사회변화를 일으키려는 구체적 의도를 가지고 만들어졌다. 이에 반해 에반스는 언젠가 "나는 절대로 세상을 변화시켜야 한다는 책임을 스스로에게 지우지 않았다."라고 분명히 말했다.[26]

서구 사회의 대부분은 50년 동안 조금씩, 공공서비스가 약한 '텅빈 국가(hollow state)'가 되어갔다. 텅빈 국가란 국가 공공서비스 제공의 기본적인 책임을 포기한 미국과 영국에서 보통 많이 사용되는 용어이다. 이 방향으로의 움직임은 '낙수효과(trickle-down)' 경제이론과, 자기조정 시장이 지역사회를 최소한만 돌봐도 사회문제들이 해결된다는 믿음에 기반을 둔다.

제2차 세계 대전과 전후 좌파로의 정치적 전환은, 사회의 더 부유한 계층에 공동의 책임감을 부과했는데, 굳이 부정적으로 본다면 에벌린 워(Waugh)가 표현한 대로, '일반 시민(Common Man)의 암울한 시대'를 연 것이었다.[27] 1987년 영국 총리 마가렛 대처는 《위민스 오운》(Women's Own) 잡지와의 인터뷰에서 "사회라는 것 … [또는] 의무 없는 권리 같은 것은 없습니다."라고 주장했다. 그 이후 대서양 양쪽 국가들에서의 삶은 달라졌으며, 미디어로부터 부족한 지원을 받으며 다큐멘터리 사진가들은 많은 작품들을 통해 그 악영향에 대한 인식을 높이려고 노력해왔다.

1970년대 영국도심의 빈곤을 살펴보는 다큐멘터리 기획이 엑시트 포토그라피 그룹(Exit Photography Group)을 만든 3명의 사진가들에 의해 시작되었다. 그들은 니콜라스 배타이, 크리스 스틸 퍼킨스와 폴 트레버였다. 영국의 총리 해럴드 윌슨의 1968년 도시 재개발계획에 영향을 받은 그들의 작품은, 《생존 프로그램: 영국 도심들》(Survival Programmes: in Britain's Inner Cities, 1982)에 실렸다. 전국에 걸친

쟌니 베렝고 가르딘,
정신병원, 고리치아, 1969,
《사망수업》 중에서

인터뷰는 사진과 짝이 맞춰졌는데, 종종 사진은 다른 지역에서 촬영된 것이었다. 트레버는 다음과 같이 설명했다.

프로젝트의 아주 초기부터, 촬영을 하면서, 우리는 이 책의 기본구조에 관해 의견일치를 보았습니다. 그것은 시각적 서술을 이루는 사진은 오른쪽, 글은 왼쪽에 싣는다는 것이었습니다. 그것들을 함께 묶는 단계에 왔을 때, 우리는 왼쪽 글과 오른쪽 사진의 짝을 맞추는 데에는 관심이 없었습니다. 반대로, 우리는 이 구조가 토해낼 모순, 아이러니, 복잡성, 직관 등을 발견하는 데 관심을 가졌습니다. 이런 방식으로 이 책은 세 개의 서술을 제공합니다. 그것들은 시각의, 언어의, 그리고 보통 둘 사이의 관계가 모호한 서술입니다. 그것은 보도사진으로부터의 의도적 일탈이었습니다.[28]

미들스버러의 어느 학교 사진 옆에 있는 인터뷰에서, 리버풀의 초등학교 선생님은 트레버에게 다음과 같이 말했다. "이 지역 거의 모든 아이들은 비슷한 미래를 갖습니다. 그들은 버려졌습니다(written off)."[29] 젊은 선생님이 걱정한 구조적 제약은 '그 자체'로는 사회 유동성보다 아이들 교육에 있어서 부모 개입이 폭넓게 부족한 것과 더 상관이 있었다. 그것이 '그들을 버려지게 한' 것이다. 1975년 영국 인구의 사분의 일 이상이 가난 또는 가난의 경계에서 살고 있었다. 하지만 이것을 과정(왜 많은 사람들이 가난에 머무르는가를 설명하는)으로 이해하기는 더 어려운 것으로 판명되었다. 그것은 다음과 같이 사진가들이 발견한 바와 일치한다. "상태의 기록은 그것의 설명이 아니다. 상태는 하나의 증상이지 원인이 아니다. 더 정확하게는 어떤 과정의 결과이다."[30] 《생존 프로그램》의 사진들은 그 자체로는, 인터뷰가 도왔지만, 결국 도심 빈곤을 설명하기에 완전히 성공한 내러티브를 전개할 수 없었다. 그 사진들은, 사회변화의 형태에 뒤쳐진 가족들에 의해 악화된, 자기 영속적인 '가난의 문화'를 암시했다. 그 사회변화는 특정 정치계급이 그 가족들에게 이롭다고 생각한 것이었다.

'가난의 문화'에 관한 다양한 이론들이 생겨났다. 가장 잘 알려진 것으로는 오스카 루이스의 이론인데, 그는 1966년에 가난은 자기 영속적이라고 주장했다. 그는 다음과 같이 썼다. "빈민가 아이들이 6, 7세가 될 때까지, 보통 그들 하위문화의 기본 태도와 가치를 받아들인다. 그러므로 그들은 일생동안 전개될 수 있는, 변화나 개선의 기회를 충분히 활용할 심리적 준비가 안 되어 있다."[31] 가난한 삶의 환경을 탐구하는 데 전념하는 다큐멘터리 사진가들은 가난의 속성을 이해하려고 노력해왔다. 분명히 나는 루이스 이론의 추정보다 사람들에게 더 세속적인 열망이 있다고 느꼈다.

1990년대에 나는 세 번의 멕시코시티 여행 중에, 부분적으로, 루이스 이론의 오류를 증명할 길을 찾으며 몇 달을 보냈다. 첫 번째 방문에서 나는 흑사(old sand) 채굴지인, 바리오 노르테라고 알려진 빈민가 지역을 촬영했다. 처음에는 많은 주민들이 임시 막사에서 살았고, 물, 전기와 하수시설이 없었다. 비가 내릴 때는 전체 골짜기가 진흙 바다가 되었다. 나는 지역사회가 몇 년에 걸쳐 조금씩 주거를 개선하고 배수로를 파며 정원을 조성하기 위해 일하는 과정을 관찰했다. 내가 마지막으로 방문했을 때는 2001년이었는데, 초대형 도시에 관한 프로젝트의 일부

로서《내셔널 지오그래픽》에서 진행하는 초대형 도시에 관한 프로젝트 때문이었다. 그때 그곳은 거의 교외지역이 되어 있었다. 집들은 밝게 칠해져 있었고, 놀이터가 만들어져 있었다. 나는 과거 제3세계라고 불리던 곳의 어떤 빈민가에서도 확정되고 영속적인 환경으로서 '가난의 문화'의 증거를 발견하지 못했다. 대부분 나는 세속적 열망에 가득 찬 열심히 일하는 사람들을 발견했다.

나는 유진 리처즈, 제시카 디모크과 다르시 파딜라의 작품을 보기 전까지는 루이스 이론의 오류가 증명되었다고 생각했다. 그들의 작품에서 나는 네 번째 세계를 발견했다. 그곳은 어둡고, 희망이 없어 보였으며, 게다가 미국 내에 있었다. 마약중독에 의해 파괴된 삶 속에서 낙관주의를 찾기는 거의 불가능하다. 많은 경우 마약중독은 가난과 연결된다. 2011년에 미국 인구의 15퍼센트가 빈곤층으로 살고 있었다. 보도에 의하면, 기록이 시작된 1959년 이후로 최고 수치라고 한다.[32]

경제학자 아마르티아 센(Sen)이 권리(entitlement) 실패라 부른 것을 향한 분노가, 사진가들이 사진의 탄생부터 150년 동안 제기한 많은 쟁점들을 이끌어 왔다. 센은 빈민들이 직면한 문제는 꼭 그들이 자초한 것은 아님을 시사하기 위해 그 용어를 사용했다.[33] 그 개념에서는 기근이 중심 맥락이지만, 그것은 토지무소유, 마약중독, 가정폭력, 빈곤, 압류와 도심주거환경에도 쉽게 적용될 수 있다.

사회적 다큐멘터리 사진의 이런 유형은, 친구들의 (적어도 얼마동안의) 비행을 촬영한 '구경거리(inside the goldfish bowl)'로부터 만든, 비판적 성격이 약한 에세이와는 의도가 다르다. 이 구경거리 유형의 사진집으로 떠오르는 것들은, 브루스 데이비드슨의《브루클린 갱》(Brooklyn Gang, 1998), 래리 클락의《털사》(Tulsa, 1971), 낸 골딘의《성적 종속의 발라드》(The Ballad of Sexual Dependency, 1986)과 마이크 브로디의《청소년 범죄의 시기》(A Period of Juvenile Delinquency, 2013) 등이다. 가정폭력과 약물남용과 같은 도전적 주제를 다루는 많은 경우에, 객관적, 그리고 주관적 설명 간의 구분은 믿을 수 없고 인위적일 테지만, 사진가들은 작업 (종종 아주 긴) 기간 동안 그들 주인공의 친구가 된다. 우리는 이것을 다음의 사진집에서 발견한다. 짐 골드버그의《늑대 품에서 자란》(Raised by Wolves, 1995), 매리 엘런 마크의《세상 물정에 밝은》(streetwise, 1988), 유진 리처즈의《경계 아래: 미국에서 가난하게 살기》(Below The Line: Living Poor in America, 1987)와《코카인 트루 코카인 블루》(Cocaine True Cocaine Blue, 1994), 제시카 디모크의

《9층》(The Ninth Floor, 2007)과 다르시 파딜라의 《가족 사랑》(Family Love, 2015)
이 그러한 사진집들이다.

골드버그의 《늑대 품에서 자란》은 예술과 사회 다큐멘터리 사이의 경계에 있
는 포토에세이 단행본으로 할리우드 거리아이들의 희망, 꿈과 고통받는 삶을 다
룬다. 우리는 초반부에 '트위키(Tweeky) 데이브'로 알려진, 데이브 밀러라는 인물
을 만난다. 그는 인척관계가 없지만, 골드버그를 '아빠'라고 부른다. 데이브는 록
스타가 되기 위해 할리우드로 도망 나왔으나, 곧 아동 매춘부와 마약 중독자가
되었다. 책의 마지막에 데이브는 죽는데, 그가 캘리포니아 TV 토크쇼에 나온 지
얼마 지나지 않아서였다. 골드버그는 충실히 그 대화를 기록한다.

진행자: "이 분이 트위키 데이브입니다. 그는 19세이고, 아직 살아 있는 것이
놀랍습니다. 그는 마약 중독자이고, 전직 매춘부이며, 게다가 백혈병으로 죽
어가고 있습니다. 그는 할리우드의 거리에서 사는, 우리가 '거리아이들'이라
고 부르는 이들의 전형입니다." 잠시 뒤, 광고가 있었다. 카메라는 돌아와, 치
아가 부러지고 남은, 그의 썩은 이뿌리에 초점을 맞추었다. [다시] 진행자: "데
이브, 당신이 어떻게 거리에 나앉게 되었는지, 아마도 우리의 시청자들에게
다시 말해줄 수 있을 것입니다." 데이브: "제 아버지가 저를 강간한 다음, 배
에 총을 쐈어요. 제가 아홉 살 때요. 그때 이후로 부모를 본 적이 없습니다."[34]

데이브가 죽은 뒤, 골드버그는 데이브의 여자 형제로부터 다른 이야기를 들었
다. 골드버그는 전에 그에게 여자 형제가 있는 줄을 몰랐다. "그는 학대받지 않았
어요. 총도 맞지 않았고요. 아빠에게는 심지어 총도 없었어요. 우리 가족은 선하
고 신을 두려워하는 사람들로, 데이브를 위해 매일 걱정하며 기도했어요." 책의
후반부에 두 페이지에 걸쳐 두 장의 데이브 사진이 실려 있다. 한 장은 초점이 어
긋나 있고, 다른 한 장은 그렇지 않다. 그 사진들에는 캡션도 없으며, 슬프게도 우
리는 데이브의 치아가 없는 모습으로 그의 존재를 책 전체에 걸쳐 좇을 뿐이다.
나는 (오락으로 제시된) TV 토크쇼 대화의 근접성과, 작품의 궁극적 목적의 모호
성에 충격을 받았다. 작품의 목적은 아마도 한 여행의 서술이었을 것이다. 그리고
그것은 참혹한 것이었다.

생명을 위협하는 위기로서 헤로인 중독은 1960년대에 나타났다. 20년 뒤, 크
랙 코카인이 똑같은 양상으로 등장했다. 1963년에, 도쿄를 기반으로 한 사진가

카즈오 켄모치는 마약중독에 관한 사회적 다큐멘터리를 표방하는 초기 포토에 세이인《마약의 사진기록》(Narcotic Photographic Document)을 만들었다. 곧이어 제임스 밀즈의 잡지《라이프》2부작 기사〈주사기 공원의 공포〉(The Panic in Needle Park)가 뒤를 이었다(1971년에 영화로도 만들어졌다). 해결책을 찾으려는 그의 노력과 함께, 밀즈의 설명은, 빌 에프리지의 1965년 잡지 특집기사〈헤로인에 희생된 두 생명〉(Two Lives Lost to Heroin)을 통해 사진으로 실증되었다. 그 특집기사는 평범해 보이는 중산층 백인 남녀의 삶이 헤로인 중독으로 파괴되는 이야기를 담담히 전한다.

에프리지와 유사한 방식으로 접근하면서 섬세하게 촬영된 제시카 디모크의《9층》(The Ninth Floor, 2007)은 다큐멘터리 프로젝트의 정점에 있는 작품으로, 과거 백만장자였던 헤로인 중독자가 임차한 맨하튼 플랫아이언 지역의 아파트에서 근근이 살아가는 마약중독자와 밀매자들의 작은 커뮤니티에 관한 작품이다. 프로젝트를 향한 디모크의 몰입은 어린 시절 풀리지 않은 문제에 기인한다.

과거 마약중독자의 자식으로, 처음 이 장소에 들어서자, 잊지 못하는, 낯익은 무언가가 있었다. 나는 여덟 살 때 어디선가 본 아버지의 친구들이 생각났다. 구석에 달려있는 전구 하나, 얼빠진 비호감의 어른들, 시트 없는 매트리스들, 그리고 울고 있어도, 심지어 시멘트 바닥 위를 구를 때도 방 안에 있는 어른들의 관심을 끌 수 없는 아이. 나는 내 개인사, 마약중독의 파괴적 결과에 대한 우려와 사회적으로 타당한 사진을 만들겠다는 약속으로 이 작업을 하게 되었다." [35]

유진 리처즈의 1994년 작《코카인 트루 코카인 블루》는 마약 중독에 대한 사진을 완전히 새로운 단계로 이끌었다. 그것은 대담하고, 놀랄 만큼 생생하며 그칠 줄을 몰랐다. 리처즈의 이미지들은 삶의 비극을 가까이서 생생하게 보여준다. 그 비극은 사실상 브루클린, 뉴욕 동부와 필라델피아 북부의 극빈 지역 흑인과 히스패닉 거주자들 모두에게 일어난다. 그 근접성은 필라델피아 북부 어느 곳에서, 아기 엄마는 매트리스의 한쪽 편에서 크랙을 피우고, 우리가 앉아 있는 소파 침대 옆에서 아이가 심하게 울고 있는 것처럼 느끼게 만든다. 기울어지고 사실적(vérité)인 흑백 사진 화보(art book) 속에서 체포, 총, 주사기, 하얀 가루, 마약사용자와 밀매자들이 설명 없이 스쳐 지나간다.

하지만 의사 스티븐 니콜라스의 뛰어난 해설이 뒷면으로 밀려나, 책의 충격은 감소되었다. 니콜라스는 통찰력 있고 전문적 지식을 갖춘 작가로, 크랙 코카인 중독의 비극을 명확하게 사회적이고 경제적인 맥락 속에 위치시켰다. 그것은 사진이 하지 못한 일이었다. 만약에 폴 테일러가 도로시아 랭과 한 것처럼 리처즈가 니콜라스와 프로젝트를 공유했다면, 니콜라스가 책의 목적이라고 주장한 전국적인 논의가 더 빨리 이루어졌을지도 모른다. 내레이터의 음성을 제거한 결과로, 우리는 재생되는 녹음기 속의, 희망 없는 절망의 이야기들을 연달아 들을 뿐이었다. 오랜 기간에 걸쳐, (복용량 증가 같은) 마약에 대한 공포는 더욱 강렬해졌다. 마약을 둘러싼 사진이나 이야기가 선정적이 될수록, 우리의 (동정심 약화라기보다는) 방어기제가 더 빨리 반응을 한다.《코카인 트루 코카인 블루》가 받은 비판은 서술이 재구성되어 이미지들과 함께 사회적 맥락이 파악되었다면 피할 수 있었을 것이다.[36] 사실, 협력자 도로시아 린치와 함께 만든 리처즈의 이전 작품집 《활기가 넘치는》(exploding into life, 1896)은 글이 서술을 공유할 수 있었기 때문에 성공적일 수 있었고, 그렇게 함으로써 높은 평가를 받았다.[37]《코카인 트루 코카인 블루》의 경우, 뒷면으로 가야 우리는 맥락과 과정을 이해하기 시작한다. 그한 부분은 다음과 같다.

1980년대 초, 실패한 경제정책과 후한 임금을 주는 저기술(low skill) 제조업일자리들이 상실된 결과로, 미국은 급격하게 가난해졌다. 같은 시기에 상대적으로 싸고, 피울 수 있으며, 중독성이 강한 '크랙'이라 불리는 코카인 형태가 만들어 졌으며, 우량 기업이 가졌을 법한 상상력과 천재성으로 판매되었다. … 미국에서의 불법 약물 사용에 관한 많은 연구들이 설명하지 않았으며, 그 연구들이 다루기 시작해야 할 것은 사회경제적 지위의 차이들이다.[38]

사회 위기에 관한 사진집이나 에세이는 극단적으로 정형화될 수 있다. 많은 경우에 캡션들이 별로 없으며, 사진가가 쓴 정보성 글은 (만약에 있다면) 사진들과 분리된다.《지금 유명인을 찬양하자》(Let us now Praise Famous Men, 1941)는 (대공황을 견뎌내는 앨라배마 시골의 세 가정에 초점을 맞추어) 제임스 에이지가 글을 쓰고, 워커 에반스가 사진을 찍은 획기적 사진집으로, 이 문제의 전환점이 되었다. 아마도 다른 사진가들이 사진집 안에 에이지의 음성을 사용하기 꺼리게끔 만든 이유는 충분히 웅변적이고 설명적일 수 있는 책에서 에이지가 가끔 신앙고백

의 유아론에 빠지는 실수를 범하기 때문이었을 것이다.

다르시 파딜라는 사진집에 글을 효과적으로 사용하는 사진가이다. 그녀의 다큐멘터리 충동은 미국의 '영구적 빈민'의 상태를 사진을 통해 묘사하는 것이었다. '영구적 빈민'이란 거의 벗어나기 힘들다고 입증된 가난의 문화를 정의하기 위해 그녀가 사용한 용어다. 파딜라가 시작한 장기 개인 프로젝트는 2010년 주인공인 줄리 베어드의 비극적 죽음으로 마무리되었다. 두 사람은 1993년 샌프란시스코의 일인 거주 호텔인 앰버서더에서 처음 만났다. 그녀는 다음과 같이 썼다.

내가 지난 21년간 지속한 연구는 한 여인과 그녀 가족의 삶에 관한 것이었다. 줄리 베어드는 어떻게 출산이라는 사건이 부지불식간에 누군가의 인생행로를 결정짓는가를 전형적으로 보여준다. 내가 처음 만났을 때, 그녀는 막 첫째 아이를 출산했고, 동시에 자신이 에이즈에 걸렸다는 사실을 알게 되었다. 이 프로젝트는 사진에 대한 내 접근 방향을 결정지었다.[39]

알래스카 태생의 줄리는 열네 살부터 거리에서 살았고, 빠르게 술과 암페타민에 의존하게 되었다. 그녀는 알콜중독자 어머니와, 일곱 살 때부터 성적으로 학대한 의붓아버지로부터 도망쳤다. 의붓아버지와 성관계 맺기를 거부했을 때, 그녀는 2층 창 밖으로 던져졌다. 1993년과 2008년 사이, 그녀는 6명의 자식을 낳았지만 모두 사회복지시설에 수용되었는데, 그녀가 유괴와 아동학대 죄로 샌프란시스코의 일인 거주 호텔에서 감옥으로, 최종적으로는 알래스카 앵커리지의 병원으로 이송됐기 때문이었다. 맏아이인 레이첼은 줄리가 살아가는 이유였고, 줄리는 레이철의 행복을 책임질 기회를 갖고 싶어 했다.

HIV-AIDS에 관한 프로젝트를 진행하고 있던 파딜라는 유진 스미스의 〈시골의사〉 이야기에 영감을 받아 줄리의 삶을 계속 좇아갔다. 파딜라 자신이 서술 속에 개입하여 줄리가 자신의 양육권이나 책임 있는 인생을 유지하도록 돕는 놀라운 노력을 기울였지만, 사진집 《가족 사랑》(Family Love, 2015)은 우리가 철저한 무력감을 느낄 때까지, 끔찍한 학대의 한 종류에서 다른 종류로 우리를 인도한다. 파딜라는 자신의 역할을 다음과 같이 일기에 썼다.

다르시: "나는 정말 네가 그녀를 집으로 데려올 필요가 있다고 생각해. 줄리, 너는 아동보호서비스가 관찰 중이니, 책임진다는 것을 보여줄 필요가 있어." 그 다음에 줄리는, (에이즈로 죽은) 친구의 처방받고 남은 아편 설사약의 1/2

이나 1/3을 어떻게 레이첼에게 주었는지를 설명했다. 나는 그것은 좋은 생각이 아니었다고 그녀에게 말했다. 나는 그들을 다음 날 만났다.[40]

책의 마지막에, 또한 줄리의 삶에 관한 다큐멘터리 영화에서, 우리는 맏딸 레이첼로부터 이야기를 듣는다. 파딜라는 레이첼이 태어났을 때부터 그녀를 알고 지냈다. 그녀는 2014년에 다음과 같이 말했다. "저는 다섯 살에 입양되었고 우리는 작은 마을로 이사 왔어요. 나는 지금 굉장한 사람인 매트와 결혼한 상태이고, 우리에게는 두 명의 예쁜 아이들이 있어요. … 엄마 이야기를 해줘서 고마워요. 저는 지금 결국 치유되기 시작했어요. 엄마는 저를 한 주에 두 번 봤었는데, 왜 어느 날부터 갑자기 나타나지 않았는지 대답해줄 수 있어요? 저는 스물두 살이에요. 저는 어린 시절의 모든 것을 떨쳐 버렸어요."[41] 이 몇 마디는 희망과 치유의 마지막 메시지를 전한다.

파딜라의 작품은, 가정 내 학대와 폭력, 그리고 여자들이 교도소에서 직면하는 도전들을 드러내려고 한 다큐멘터리 작품의 역사 안에 위치한다. 그 전통의 전형적인 예는 사진가 도나 페라토이며, 중대한 초기 프로젝트 《적과의 동거》(Living with the Enemy, 1951)를 통해, 그녀는 학대의 희생이 된 여성들을 지원하는 데 헌신하기 시작했다.

이 장에서 지금까지 논의 된 작품들은 개혁주의 사진과 인도주의 사진의 넓은 범위, 양쪽 모두와 연관된다. 1930년대 사회적 다큐멘터리 보고서나 이야기들은 '인간의 기록들'로 기술된다. 역사가 윌리엄 스톳이 지적한 바대로, 형용사 '인간의(human)'는 감정적, 감동적, 또는 진심의, 같은 단어들의 동의어로 30년대 문학 도처에서 되풀이 된다. 진보적인 시대에 사회적 다큐멘터리는 미국에서 강한 본거지와 네트워크들을 성장시켰다. 하지만 1940년대와 1950년대 매카시 시대에, 사회주의 의제를 가진 것으로 여겨지는, 사회적으로 열성적인 다큐멘터리 사진은 두 곳으로부터 공격을 받게 되었다. 그들은 출판 미디어와 FBI이었다.

필름앤드포토리그에서 분파된 포토리그는 1936년 뉴욕에서 시작되었다. 포토리그 작품은 처음에는 금지되지 않았다. 그 단체는 도시 불공정 고발의 목표를 가진 사회적 다큐멘터리 프로젝트들에 참여한 사진가들을 위해 강좌를 운영했고, 지원을 제공했다. 루이스 하인과 유진 스미스는 그 단체의 일원이었는데, 두

다르시 파딜라, 레이첼과 함께 있는 줄리,
샌프란시스코, 1993, 《가족사랑》 중에서

사진가와 단체 구성원들은 그 시대의 냉전 정치로부터 공격받기 쉬웠다. 포토리
그 사진가 중의 하나인 아론 시스킨드가 어떤 프로젝트를 진행할 때, 함께한 사진
가들은 모두 백인이었는데, 무사태평하게도 아프리카계 미국인 제임스 반데르지
등이 할렘에서 진행 중인 작업에 대해선 알지 못했다. 시스킨드는 동정어린 보고
서를 만들 목적으로 가난한 사람들에 초점을 맞추었다. 그 사진들은 할렘을 기
쁨이 없고 기능장애가 있는 곳으로 그렸다. 유감스럽게도, 프로젝트의 사진과 기
사가 잡지 《룩》(Look)의 1940년 5월 21일 실렸을 때, 그 표제는 '24만 명 뉴욕의
아들들 – 만들어지고 있는 할렘 범법자들'이었다.[42] 할렘 프로젝트는 이와 같이
인종적 열등의 고정관념을 영구화하고 있는 것으로 보였다. 그것은 포토리그의
목표가 아니었다.

포토리그가 직면한 두 번째 문제는 FBI의 앤젤라 칼로미리스가 침투한 것인
데, 그녀는 포토리그 회장인 시드 그로스만을 공산당원으로 고발하였다. 결국
1947년에 검찰총장은 그 단체를 "전체주의적이고, 파시스트적이며, 공산주의적

이거나 체제 전복적"이라는 혐의로 기소했다.[43] 폴 스트랜드와 (회장직을 넘겨받은) 유진 스미스의 지원을 받아 부분적으로 구제되었지만, 포토리그는 결국 1952년 문을 닫고 말았다.[44]

포토리그 폐쇄는 사회적으로 관여하는 다큐멘터리 사진에 심각한 영향을 주었다. 그로 인해 대량유통 잡지 출간에 무관심한, (로버트 프랭크로 대표되는) 좀 더 작가주의적 개인 프로젝트들로의 전환이 이루어졌다. 잡지 사진은 차례차례 온건해졌고, 동시에 공공연히 감상적이 되어갔다. 그런 현상은 에드워드 스타이켄이 전시 기획한, 뉴욕 현대미술관에서 1955년 열린 〈인간 가족〉 전시에 잘 나타난다. 그 전시는 사진이 사람들을 깊이 감동시키는 보편 언어라는 반박할 수 없는 증거였으며, 1968년까지 69개국 9백만 이상의 사람들이 그 전시를 관람했지만[45] 비판 또한 받았다. 수전 손택은 스미스의 사진으로 끝나는 그 전시회를 '감상적인 인도주의'라고 칭했으며, 또한 다이안 아버스의 '반인도주의'와 대비시켰다. 아버스의 사진은 세계를 '모두가 이방인이고, 희망 없이 고립되어 있으며, 기계적이고 불구가 된 정체성과 관계 속에서 고정화된 곳으로 나타냈다. 〈인간 가족〉 프로젝트는, 인권을 "모든 민족과 국가를 위한 성취의 일반적 기준"[46]으로 정의한 1948년 세계인권선언과 공공연히 연결된다. 그럼에도 그 전시는 소수자와 남아공 흑인 인권문제를 제기하는 데 실패했다.

다큐멘터리 작업의 한 표현으로 '인도주의자'라는 용어는 1950년대 유럽에서, 특히 전후 프랑스에서 인기를 끌었다. 당시는 로베르 두아노, 윌리 로니스, 앙리 카르티에 브레송 등이, (한 주에 백만 부가 팔린)《파리 마치》(Paris Match) 같은 사진 위주의 잡지들에 정기적으로 기사를 실을 때였다. 이런 잡지들은 '프랑스다움(Frenchness)'의 긍정적 이미지를 반영하는 거리 사진을 요구했다. 전후 시기 프랑스의 인도주의 사진은 분열된 국가를 다시 뭉치도록 기획된 통합의 구조물이었다. 하지만 20세기가 진행되면서, 의기양양하게 인간중심적이었던 인도주의의 대의는 약해지기 시작했다.

철학자 케이트 소퍼는 인도주의에 대한 덜 독단적인 인간중심적 정의를 다음과 같이 제시했다. "그러한 정의 안에서는 '자연'과 '인간성'의 관계를 하나의 전체성으로 이해해야 한다. 세계는 삶의 결과, 그리고 인간성에 의해 변형된 것의 결과로서 존재하는 것이다. 반면에 인간성은 결과적으로 세계 속에서의 자신의

존재와 상황을 통해 그 특성을 얻는다."**47** 이 같은 관점에서, 인도주의적이고 (더 활동적으로 개혁주의적인) 인본주의적인 사진은 모순되는 흐름에 더 관용적이고 개방적일 필요가 있을 것이다.

그렇다면 인간이 피사체인지의 여부가 인본주의적 사진의 조건이 되는가? 이 질문은 다큐멘터리 작품 뒤의 주요한 충동들 중 하나와 관련된다. 그것은 바로 치료 형태로서의 (과거를 다루는 방법으로의) 사진이다. 이 경향은 유진 스미스와 제시카 디모크의 동기를 설명하기 위해 언급되었지만, 그 피사체가 언제나 인간일 필요가 있을까? 이 질문을 탐구하면서, 나는 체코의 사진가 요제프 수덱의 인생과 전체 작품을 자세히 살펴보았다.

수덱은 프라하에서 동쪽으로 32킬로미터 떨어진 콜린에서 1896년에 태어났다 (그는 1976년에 프라하에서 사망하였다). 그의 아버지 바슬라브는 주택 페인트공이었는데, 수덱이 아기였을 때 폐렴으로 쓰러지고 말았다. 수덱은 20세 때, 제1차 세계대전 참전 중 이탈리아 전선에서 아군 오스트리아의 포탄을 맞아 오른팔을 잃었다. 그는 제본업자로서의 경력을 이어갈 수 없어서 요양 중에 사진에 대한 관심을 키워나갔다.

고통과 장애를 극복하려는 수덱의 투쟁은 도로시아 랭과 비교될 수 있다. 랭은 소아마비로 고통 받았으나, 시인이자 의사였던 윌리엄 카를로스 윌리엄스는 그녀의 작품을 '구원하는 생명력'이라고 표현했다. 수덱은 고집스럽고 단호해서, 심지어 1938년 나치가 체코 국경지방을 점령한 후, 카메라를 가지고 나가면 의심과 박해를 받게 되는데도 작업을 계속했다. 나중에 그는 프라하 성 아래 가파른 언덕 위에 있는 자신의 나무오두막 스튜디오 내부의 세계에 은둔했다.

1963년 에발드 숌이 만든 수덱에 관한 세피아 색조의 단편영화 〈당신의 삶을 살며〉(Žít svůj život)에서, 그는 성긴 털 재킷을 입고 정원을 한가로이 거닐며, 작은 금속제 새(용접공 안드레이 보브루스카의 작품)를 물뿌리개로 적신다. 우리는 영화 속 컷어웨이 샷(cutaways)들에서, 닫힌 창문 사이로 스며드는 빛을 통해 집 내부에 있는 암실의 병들, 수덱의 큰 왼손, 사진 프린트들과 회전테이블을 본다. 카메라가 프라하 성 아래의 지붕들 너머를 천천히 팬(pan)할 때, 우리는 수덱의 마른 휘파람 소리를 듣는다. 영화가 계속 되면서, 수덱은 다시 밖으로 나와 나무 트라이포드의 윙너트들(wing-nuts)을 조인다. 시시포스의 화신이 거대한 뷰 카메라

(view camera)를 어깨 위에 짊어지고 프라하의 가파른 경사를 오르고, 숲을 가로지른다. 그의 치아와, 어떤 경우에는 무릎 사이가, 어깨 아래로는 보이지 않는 오른팔 역할을 대신한다. 이런 방법으로 수덱은, 시야 외부의 빛을 차단하는 검은 천을 조절하거나, 렌즈의 셔터를 누른다. 그의 등은 휘어 있는데, 거의 꼬부라진 상태이다. 그의 얼굴은 클로즈업에서 볼 때, 비대칭적이다. 그의 왼쪽 눈은 반은 감긴 상태이고, 오른쪽 눈은 아치모양으로, 크게 열려 있으며 부릅뜬 상태이다.

수덱의 시리즈《내 스튜디오의 창문》(The Window of My Studio, 1940~54)의 주인공은 (실려 있는 75장의 사진 중 3분의 1에 등장한다) 그의 스튜디오 외부에 서있는 구불구불하고 왜소한 사과나무이다. 사계절과 뜰의 깊은 그늘을 견뎌내고, 정치적 경제적 혼란의 가혹한 세월을 헤쳐 나간, 이 뒤틀린 나무의 반복은 수덱의 기형적 신체에 대한 은유가 된다. 프라하 장식미술박물관 사진 부문 큐레이터 얀 미코흐에 따르면, 박물관 기록보관소에 이 나무의 수백 가지 버전이 있다고 한다.

끈질긴 거지가 안을 들여다보듯, 또는 비춰진 자화상이 내다보듯, 안개와 물방울 속에서 반쯤 가려진 채, 의인화된 사과나무가 그 존재를 우리에게 각인시킨다. 어느 사진에서 열매처럼 달려있는 물방울들은 초점이 맞춰져 있는 반면, 나무 자체는 초점이 부드럽게 어긋나 있다. 다른 사진에서는, 나무에 눈(eye)처럼 보이는 것이 붙어 있는, 불가사의한 반사가 렁워트(lungwort), 카우스립(cowslip)과 스노드롭(snowdrops)이 담긴 꽃병 위에 보인다.(81쪽)

아일랜드의 작가 존 밴빌은 자신의 책《프라하 사진들》(Prague Pictures, 2003)에서 "수덱이 은밀하게 가득 채워진 실내에 너무 매혹되어, 그의 사진들은 힐끗 내부를 들여다보지만 외부로 표출되는, 자유로의 탈출 그리고 대기와 빛 속으로의 퇴거로 보인다."라고 말했다.[48] 묘사된 바대로, 이 '자유로의 탈출(break for freedom)'은, 장 폴 사르트르가 자유와 자기인식의 휴머니즘을 주제로 한 1945년 파리 강연에서 정의내린, 인도주의로서의 실존주의 정신으로 채워진 것으로 보인다. 밴빌은 이후 발표된 수덱의 시리즈, 《사라진 조각상들》(Vanished Statues, 1952~70)을, 미온시(Mionší) 숲에서 포착된 '불구의 나무들에 관한 냉정하고, 엄중하게 아름다운 연구'로서 논의한다. 밴빌은 "그가 촬영한 이 불구가 된 거인들의 고정된 이미지들에서, 너무나도 명백하게 합성된 은밀한 자화상이 보인다."라

고 덧붙였다. 수덱은 미온시 숲의 나무들을 '잠자는 거인들'이라고 부르면서, 그 나무들이 자신이 떠나보낸 사람들을 상기시켜 준다고 다음과 같이 말했다. "당신은 사랑하는 누군가가 눈 앞에서 죽을 때, 물론 괴로울 것이다. 그러나 얼마가 지난 뒤, 당신은 그가 완전히 죽지는 않았다는 것을 발견한다. 갑자기, 당신은 그가 어떤 것 안에 어떻게든 살아있음을 본다. 우리는 왜 그런지 모른다."

이러한 관점에서 수덱의 나무들은 유진 스미스가 촬영한 남녀들과 공유하는 것이 있다. 스미스의 전기작가인 짐 휴즈는 미나마타병의 희생자인 토모코 우에무라를 찍은 스미스의 유명한 사진에 관해 다음과 같이 썼다. "오직 그의 가장 깊은 기억들만이, 스미스가 카메라를 노출시킬 때, 분명히 어떤 인식의 순간을 경험하게 해주었음이 틀림없다. … 그것은 마치 사랑의 (비록 뒤틀려져버리긴 했지만) 궁극적 이미지를 발견한 것 같았다. 그것은 그가 평생 동안 찾아 헤맨 것이었다."[49] 손택은 그 사진을 미켈란젤로의 〈피에타〉와 비교했다.

토모코의 사진에는 반사된 자화상의 측면, 즉 아버지의 자살로 인해 심리적으로 영원히 어긋나 버린 스미스의 고통스런 삶을 깊이 말해주는 이미지가 있다. 휴즈는 다음과 같이 썼다. "미나마타 어디를 들여다보더라도, 스미스는 자신이 평생 동안 마음속 깊이 느껴왔던 말할 수 없는 고통의 외부 표출을 발견했다."[50]

안드레 케르테츠는 1926년에 화가인 몬드리안(Mondrian)의 집 현관에 있는, 칠해진 하얀 꽃의 화병 사진을 찍었는데, 보기에 그 사진은 화가는 보이지 않지만, 그의 개성을 불러일으킨다. 그 사진은 코넬 카파의 《의식 있는 사진가》 전시와 사진집에 실려 있는데, 사진집에서 케르테츠는 다음과 같이 설명했다. "몬드리안의 영혼이 분명히 작업실 안에서 느껴졌다. 그의 스타일은 차갑고, 정적이며 정확하다. 모든 것이 하얀색이었고, 이 차가운 분위기를 느끼도록, 그는 화병 안에 조화를 꽂았다. 그는 꽃을 하얀색으로 칠했다. 흰색이 아파트와 어울렸기 때문이었다. 작업실에 들어온다면, 이것이 당신이 처음 본 광경일 것이다. 보시다시피, 나는 언제나 사람들의 영혼 속으로 걸어 들어간다."

워커 에반스는 비슷한 방식으로 버로스 가족의 집 현관 앞, 홀 한쪽 끝, 즉 개가 뛰어노는 영역(dog-run)을 촬영했다. 버로스 가족은 앨라배마 주 소작농으로, 에반스는 대공황 기간 동안 그들의 삶을 기록했다. 사람이 보이지는 않지만, 그 사진은 꾸밈없고 정돈된 실용주의를 묘사하며, 궁극적으로 인간 생존의 복합적

조각상을 보여 준다. 제임스 에이지는 그것을《이제 유명인을 찬양하자》(1941)에서 거침없이 목록으로 만들었다.

새넌 젠슨은 수단 국경지역 난민들에 관한, 그녀의 진행 중인 프로젝트《먼 길》(A Long Walk, 2012~)을 통해 민족들의 영혼을 기록하고 싶었다. 젠슨은 그들의 신발에 주목했다. "난민들은 믿을 수 없이 다양한 종류의 낡고, 모양이 이상하며, 조각으로 기워진 신발들을 신고 있었습니다. 각각의 신발이 고된 여정에 대해 침묵의 증언을 했습니다. 작은 부분 각각이 소유자의 고집과 독창성, 그리고 비극적인 상황에 의해 함께 모이게 된 수십 만 명 남녀노소의 다양성을 드러냈습니다."[51] 젠슨의 목표는 직접 난민들을 보여주지 않고 신발만을 보여준 채, "그들의 회복력, 결단력과 인내심을 기리는 것"이었다. 그녀가 수단에서 찍은 사진은 2014년 잉게모라스 상(Inge Morath Award)을 받았다. 그 상은 주로 인도주의적인 사진과 관련이 깊다. 비슷한 접근으로, 도노반 와일리의 북아일랜드의 메이즈(Maze) 교도소 사진(2003)은 비어있는 감방 안 각각의 침상들을 반복적으로 촬영하여 수덱의 구부러진 사과나무에 대한 다중 시각을 연상시킨다.

나에게 수덱의 작품은, 진화하는 개념의 측면에서, 전적으로 인본주의적으로 보인다. 그것은 자유를 위한 노력에 있어서 해방적이다. 그리고 인간 조건에 대한 심리학적 숙고에 있어서 인간중심적이다. 또 설명적인 힘, 기하학의 거부와 구원하는 활력에 있어서 인간적이다. 그의 작품은, 존 밴빌이 말한 것처럼, "생명으로 뒤덮여 있다."

요제프 수덱, 내 스튜디오의 창문,
1940-54

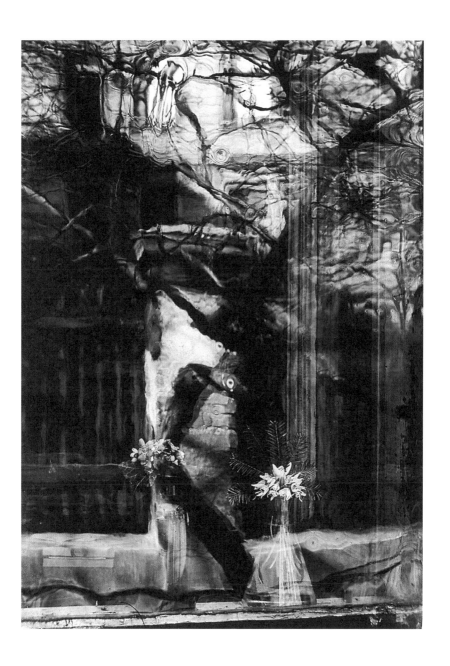

4장

전쟁과 기근에 대하여

보도사진의 윤리적 본성에 대해 자주 질문하며, 전쟁과 기근의 사진에 관해 쓴 것들이 많다. 여기서의 나의 목표는 다르다. 나는 보도사진가들이 상당한 개인적 위험을 안고, 우리가 보기 위해서는 누군가 해야 할 증거 수집이나 기사의 취재에 나선 그들의 작품을 가지고 트집 잡을 생각이 없다. 나의 관심은 오히려 이 같은 작품으로 이끄는 것과 어떻게 그것이 형성되는가이다. 즉, 어떻게 사진들이 선택되고, 구성되어, 유포되는가이며, 또한 어떻게 그 사진들이 메시지들을 전달하는가이다. 그 메시지들은 국제 인권 합의를 고취했고, 인도주의 지원을 호소하여 구현했으며 (비아프라에서처럼), 분쟁을 멈추게 한 (보스니아에서처럼) 변화를 만들 정도로 충분한 영향력을 가져왔다. 나는 프랑스에서 소위 이마쥬—쇼(image-choc, 전쟁이나 기근의 충격적인 사진)이라 불리는 것의 훈시적인 능력을, 분쟁이나 기아를 좀 더 모호하고 주관적으로 해석하는 능력과 대조하여 고찰하는 데 관심을 가지고 있다.

사진은 비평적인 의미에서 영화와는 다르다. 즉, 다큐멘터리 영화는 설교적인 경향이 있다. 영화는 종종 가르치려 들고, 총기단속법이나 가정폭력, 그리고 전선 뒤의 이야기와 같이 우리의 여러 가지에 대해 도덕적 입장을 설득하려고 한다. BBC가 '적절한 불편부당'이라고 부르는 입장을 취할 때, 영화는 때로는 논쟁의 균형을 맞춘다. 이미지가 내부에서 말하는 서술의 맥락은 하나 또는 여러 해석자들을 통해 전달된다. 영화 속 인물들이나 서술자의 대화가 생각을 이끈다. 예를 들어, 켄 로치의 다큐멘터리 영화 〈1945년의 시대정신〉(The Spirit of 1945, 2013)에서는 전후 영국의 국민건강보험 설립, 그리고 공공시설과 대중교통 국유화로 이어진 노동당의 압도적 승리가 긍정적인 변화로, 그것의 차후 불이행은 실수로 제시된다. 영화의 모든 문장, 모든 이미지, 모든 장면은 로치의 주장에 기여한다.

사진들은 그와 대조적으로 떠돈다(float). 사진들은 맥락을 설명하는 텍스트와 함께 놓이지 않으면 견고한 것에 매여 있지 않게 된다. 그렇지만 전쟁이나 기근을 다룰 때에 사진가들은 이미지를 돕는 글을 사용하거나 사진 속에 분명한 완력성과 폭력성을 담아, 종종 설교적인 작업을 하려고 한다.

잔혹행위를 취재할 때, 사진가들은 종종 평행한 두 개의 감정에 이끌린다. 첫째는 전쟁의 끔찍함으로, 특히 폭력이 무고한 사람들을 겨냥할 때 느껴진다. 둘

째는 타인의 불행에서 어쨌든 이득을 얻는다는 불안감과 죄책감이 느껴질 때이다. 첫 번째 감정은 다양한 접근방식을 취하게 만든다. 그 중 하나는 결과물로서의 이미지를 이용해 중단을 호소하는 것, 예를 들면 이 전쟁을 끝내고, 굶주린 자들을 도와주라는 호소를 만드는 것이다. 결과물로서의 사진들은 종종 정면을 향하여, 보는 이를 겨냥하는 시선이 된다. 다른 접근방식은 더 심리적으로 동기가 있으며 반사적(reflexive)이다. 사진가는 자신의 느낌을 피사체에 비춘다. 이 느낌의 일부는 자신의 결혼, 자녀, 결핍, 정치관 등등의 사진가 개인 환경과 연관될지도 모른다.

불안감과 죄책감은 사진의 시대가 펼쳐진 이래로 최근에 나타나고 있는 현상이다. 프랑스 사진가 질 카론은 1968년 7월 동안 매일 3천에서 4천 명의 사람들이 죽을 정도였던 비아프라 기근(이 숫자는 단지 수용소의 신원 확인된 사망자만을 포함한다[1]) 동안에 자신의 무력함에 관해 얘기했으며, 탁월한 전쟁의 전령 제임스 낙트웨이는 언제나 죄책감에 사로잡혀 왔다. 낙트웨이는 다음과 같이 말한다.

"최악은 사진가로 내가 타인의 비극에서 이득을 얻고 있다고 느끼는 것이다. 이 생각이 나를 떠나지 않는다. 나는 그 생각과 매일 싸워야 하는데, 내가 혹시나 개인적 야심이 진정한 연민을 능가하게 내버려 둔다면, 내 영혼을 팔아야 함을 알기 때문이다. 내 역할을 정당화할 수 있는 유일한 길은 타인의 곤경에 대해 존중을 갖는 것이다. 내가 작업하는 범위는 다른 사람들에게 받아들여지는 범위이다. 그리고 그 정도 범위에서 나는 자신을 받아들일 수 있다."[2]

따라서 충격적 이미지들은 비극적 상황에서, "나의 사진들로 다른 사람들의 도움을 끌어낼 수 있다."라고 믿는, 중재자 행동의 필요성에 의해 이끌리며, 또는 분쟁 이후의 상황에서, 증거의 전달이나 평화 호소의 필요성에 의해 이끌린다.

후자의 접근방식 중에서 가장 효과적 사례는 에른스트 프리드리히가 1924년에 출판한 사진집 《전쟁에 반대하는 전쟁》(War Against War)으로, 여기에는 대부분 제1차 세계대전 당시 독일 군대와 의료 아카이브에서 얻은, 180여 장의 사진들이 담겨있다. '전쟁의 얼굴'이라는 제목의 섹션에는, 끔직한 안면부상을 당한 군인들의 클로즈업 사진 24장이 펼쳐져 있는데, 이는 턱과 안면 전문 외과의사들이 불가피하게 서로 공유한 외관손상 사례의 목록이었다.

이 책은 서점에서 전시하는 데 문제가 있었음에도 널리 퍼져나갔다. 독일에서

1930년까지 10쇄를 발행했으며, 몇 개의 번역판들(프랑스어, 네덜란드어, 영어)
도 만들어졌다. 그 책은 "전쟁 수익자들과 기생자들 모두, 전쟁 유발자들 모두"에
게 바쳐졌다.[3] 이후, 프리드리히는 삶 속에서 반전 의제를 계속 추구했으며, 이러
한 활동에서 사진이 결정적 역할을 담당했다. 그는 제2차 세계대전 동안에 프랑
스 레지스탕스에 합류하여 님과 아를(Nîmes and Arles) 해방작전에 참여했으며,
1947년에는 바지선을 사서 노아의 방주(Arche de Noé)를 건조했는데, 이는 평화
를 위한 배로 파리 북부 교외 빌뇌브–라–가랜느의 센 강에 정박되어 있었다. 한
편 적극적인 반전 활동가였던 어니스트 헤밍웨이는 스페인 내전(1936~39) 중에
사망한 이탈리아 병사의 사실적 이미지를 잡지 《켄》(Ken)에 실었다. 그는 그 이
미지 아래에 "우리가 다음 전쟁의 도래를 허용한다면 저 사진들은 너의 모습이
될 것이다."라고 적었다.[4]

제1차 세계대전 기간 내내, 단 2명의 영국 사진가들만이 서부전선에 배정되었
다. 육군장교 어니스트 브룩스와 존 워윅 부룩은 공식 선전물을 공급한 것으로
여겨지는데, 그들이 찍은 어떤 사진도 공개되지 않았으며, 당시 프리랜서들은 잡
히면 모두 총살을 당했다.[5] 제2차 세계대전에서는 카메라가 정보, 그리고 선전의
도구로 '모두' 발달한 상태가 되었다. 카메라는 일본의 진주만 공격, 엘 알라메인
전투와 노르망디 상륙작전을 기록했다. 전쟁이 가장 파괴적인 영향을 준 나라는
러시아였는데, 6백만의 러시아 병사들이 전투 중 사망했으며, 러시아인들이 대
조국전쟁(1941~45)이라 부르는 기간 동안에는 1천 4백만 이상의 군인과 민간인
들이 독일군에 의해 살해당한 것으로 추정된다. 제2차 세계대전 때 러시아의 사
진가들이 찍은 사진들은, 통찰과 용기의 결과물로서, 다큐멘터리 사진 아카이
브에서 가장 훌륭한 작품들에 속한다. 그 사진들의 훈시적인 능력의 많은 부분
은 전쟁과, 전쟁이 비전투 민간인들에게 끼친 영향과의 연관성에서 생겨난다. 전
쟁을 기록하고자 나선 많은 이들은 하나의 목표를 가졌다. 그것은 미래의 평화를
보장하는 방법으로서, 그 참상을 보여주는 것이었다.

드미트리 발테르만츠는 우크라이나 케르치 반도에서 벌어진 1942년 군사공격
의 후유증에 관한 사진들로 가장 잘 알려져 있는데, 특히 〈비통〉(Grief)이라는 사
진이 가장 유명하다. 그 사진은 군대의 패배 대신에 친인척들이 사랑하는 사람

들을 찾고 있는 민간인 학살의 현장을 보여준다. 발레르만츠는 다음과 같이 썼다. "전쟁은 무엇보다 비통한 것이다. 나는 몇 년 동안 멈추지 않고 촬영했다. 그리고 나는 내가 그 모든 시간 동안 단지 대여섯 장의 진짜 사진들만을 촬영했음을 안다. 전쟁은 사진을 위한 것이 아니다."[6] 그의 가슴을 저미는 또 다른 사진은 전쟁 끝자락에 촬영되었다. 군 신문《적군섬멸》(Na Razgrom vraga)을 위해 일할 때, 그는 독일을 통과하는 소비에트 인들의 행군을 기록했다. 사진〈차이코프스키〉(Tchaikovsky, 1945)는 파괴된 빌딩 잔해 속의 업라이트(upright)된 피아노 주위에 병사들이 모여 있는 모습을 보여준다. 피아노 위, 화병 속의 시든 꽃들은 잊을 수 없는 고향집에 대한 감상을 전달한다. 정착지 찾기는 다른 소비에트 전쟁사진가 아르카디 샤이케트가 찍은 사진의 주제이기도 한데, 그 사진은 1945년에 피난민들이 전쟁에 짓밟힌 쾨니히스베르크의 거리를 힘들게 걷고 있는 모습을 보여준다. 성인 남녀들이 가진 것 모두를 나르며, 불타는 빌딩들로부터 도망치고 있다. 대부분의 빌딩들은 돌무더기로 작아져 있다.

타스 통신사의 특파원인 미하일 트락흐만은 자신이 경험한 폐허에 관해 다음과 같이 적었다. "나는 내가 전쟁을 직면하게 되었다고도, 그 모든 참상을 보여줬다고도 생각하지 않는다. 이것은 전쟁이 아니라 평화에 대한 존중을 나타낸다. 내 욕망은 젊은이들이 잊지 않도록 교과서를 만드는 것이다."[7] 트락흐만의 가장 끔찍한 사진 중 하나는 1942년에 찍은 것으로, 추정컨대 어머니와 딸이 시신을 레닌그라드 (현재 상트페테르부르크) 넵스키 대로의 넓은 쇼핑중심가 아래로 끌고 가는 모습을 보여준다. 이 이미지는 트락흐만이 촬영한 홀로코스트 기록의 서막이다. 전쟁의 대부분 동안 소련군은 독일군의 10분의 9와 싸웠을 뿐이다(4분의 3과 싸울 때도 있었다).[8]

1944년 7월 24일, 벨로루시 제3군이 루블린을 해방시킬 때, 트락흐만, 그리고 러시아 잡지《오고뇨크》(Ogonyok)의 다른 몇몇 러시아 사진가와 기자들은 마이다넥(Majdanek)의 집단학살수용소를 목격하였다. 이는 붉은군대가 수용소를 점령했기에 가능했다. 트락흐만과 그의 동료들은 한 번에 250명의 수용자들이 살해당했을 가스실을 기록했다. 수용자들은 청산가리가 주원료인 살충제, 치클론–B 염소 가스에 노출되어 서있는 상태로 질식사했다. 그런 다음, 한 번에 100명씩 카트에 실려 나와 불태워졌다. 1944년 소비에트 조사원들은 마이다넥에서

약 200만 명의 수용자들이 살해낭했다고 추성했다. 현재의 (폴란드의) 추정은 8만 명에 가까우며, 그들 중 절반은 유대인이었고 나머지는 러시아 전쟁포로였다고 한다. 트락흐만과 그의 동료들은, 죽은 자들이 버려진 구덩이 속의 수많은 두개골과 뼈들을 내려다보고 있는, 분노한 폴란드인 가족친지들과 주위 사람들을 촬영했다. 《오고뇨크》는 그들의 이야기를 1944년 8월 31일 판에 네 쪽에 걸쳐서 실었다. 이때는 8월 13일자 《로스엔젤리스 타임즈》를 비롯하여, 러시아와 서방에서 수용소에 관한 최초의 기사들이 나온 이후였다. 영국의 언론들은 소비에트의 선전이라고 주장하며 보도를 일축했다. BBC의 모스크바 특파원인 알렉산더 워스는 1944년 7월 마이다넥에서 실제로 급보를 보냈으나 보도되지 않았다.

9개월이 지난 1945년 4월 20일이 돼서야 세계는 홀로코스트의 중대성을 깨달았

다. 그 시점은 매그넘 설립자 조지 로저가 해방된 베르겐 벨젠 강제수용소에 도착해 독일수용소 경비병들이 시체들을 구덩이에 넣는 것을 발견하고, 미국 사진가 마가렛 버크 화이트가 부헨발트 강제수용소로 패튼 장군의 제3군과 함께 들어간 때이다. 로저의 매우 충격적인 사진에 길게 붙여진 캡션은 다음과 같다. "공동묘지에서, 죽은 자들을 트럭에서 내리는 여자 나치친위대원들과 남자들 … 이 여자들은 자신들이 하는 일에 완전히 무관심해 보인다. [그러나] 이전에 나치 친위대원이었던 건장한 남자가 쓰러진다. … 그들이 살해를 도운 사람들 시신을 계속 처리하는 데 지쳐."

《라이프》 잡지는 로저와 버크 화이트의 사진들을 1945년 5월 7일 처음 실었다. 일반 대중과 국제정책에 이보다 더 지속적이고 엄청난 영향을 끼친 사진들은 거의 없었다. 뉴스영화(newsreel) 보도, 그리고 가슴 아픈 증언들도 또한 영향력이 컸다. 15세의 엘리 비젤은 아우슈비츠에 끌려간 첫날 밤에 장작더미 위에서 아이들이 불타는 것을 보았다. "그날 밤을 잊을 수 없어요. 영원히 내 믿음을 앗아간 그 불꽃을 잊을 수가 없어요."[9] 이 모든 증언들(사진, 뉴스영화, 문서)은 직접적으로 1948년 엘리너 루스벨트의 세계 인권선언 작성으로 이어졌으며, 세계사의 모래 위에 경계선이 그어지게 만들었는데, 세계 지도자들과 일반대중들은 그 선의 뒤로는 다시 돌아가지 않길 바랄 것이다.

일본인이 찍은 히로시마와 나가사키 원폭 사진은 미국 검열관이 부과한 금지령으로, 1952년까지 비공개 상태였다. 1945년 봄에 연합군이 독일을 해방시키는 동안, 전쟁은 일본과 태평양에서 계속되었다. 그 해 3월, 8만 4천 명이 도쿄가 폭격되는 동안 사망했다. 천황이 계속 항복을 거부할 때, '새로운 방식의 폭탄'이 논의되기 시작했다.

8월 6일 원자폭탄이 히로시마를 강타했고, 8월 9일 나가사키에 비슷한 공격이 뒤따랐다. 나가사키에 폭탄이 떨어졌을 때, 서부 방면대 보도정보부 소속의 젊은 일본인 사진가 요스케 야마하타는 참상의 기록을 위해 파견되었다. 폭탄은 오전 11시에 떨어졌다. 4시간 후 야마하타는 나가사키행 기차를 탔고, 별이 빛나던 새벽 2시에 도착하였다. 그는 그가 본 것을 말과 사진으로 기록했다.

"나는 주위를 둘러보기 위해 작은 언덕으로 올라가 보았다. 사방에서 도시는

조지 로저, 베르겐 벨젠
강제수용소, 독일, 1945

도깨비불 같은 것으로 불타고 있었으며, 하늘은 푸른색이었고 별들로 가득
했다. 그 광경이 기묘하게 아름다웠다. 죽어가는 사람들이 물을 달라고 외쳤
다. 사람들은 눈이 멀었고, 노출되었던 피부는 적갈색을 띠었다. 얼굴들은 염
증으로 끔찍했다. 눈꺼풀 뒤는 붉게 충혈되었다. 눈이 먼 사람들 중 소수만이
앞을 더듬거렸다. 대부분 폭발 때문에 즉사했거나 압사했고, 심지어 그러한
상태로 살아남은 사람들도 매우 적었다. … 나는 완전히 차분하고 침착했다.
당시에 나가사키의 비극적인 현장을 돌아다니며 오로지 나는 내가 찍어야 할
사진들과 만약에 다른 '새로운 방식의 폭탄'이 떨어진다면 어떻게 하면 죽지
않을지를 생각했다. 다시 말해, 나는 단지 나 자신만을 생각했다."[10]

원폭은 역사를 기록하려는 다큐멘터리 충동을 불렀고, 야마하타의 사진들
은 그 여파에 관한 특별한 보고를 만들어냈다. 한 사진은 까맣게 그을린 시체들
이 기찻길 옆에 흩어져 있는 모습을 보여준다(91쪽). 다른 사진은 머리에 스카프
를 두른 생존자들이 파괴된 도시를 배회하는 모습을 보여준다. 머리를 덮으면 보
호 효과가 있다고 전해 들었다고 한다. 히로히토 천황은 결국 8월 15일에 항복했

다. 히로시마와 나가사키 원폭의 결과로 약 35만 명이 5년 동안 사망했다고 추정된다. 야마하타가 나가사키에서 찍은 다른 사진, 주먹밥을 든 소년의 모습은 1955년《인간 가족》전시에 포함되었다. 야마하타는 그 자신이 방사능에 노출되어 1966년 50대 후반에 암으로 사망했다.

원폭의 여파에 관한 사진은 계속되었고, 새로운 세대는 선조들의 기억을 다루고자 했다. 쇼메이 토마츠의 마음 아픈 작품, 〈피폭자 츠요 카타오카, 나가사키〉(Hibakusha Tsuyo Kataoka, Nagasaki, 1961)는 얼굴에 원폭으로 인한 흉터가 생긴 생존자의 인물사진으로, 키쿠지 카와다의《지도》(The Map, 1960~5)에 실린 일장기 위의 (흉터 같은) 주름들을 연상시킨다.[11]

개혁이 아니라 급진적 정치변화를 목표로 한 몇몇 전쟁 사진가들은 일반적인 전쟁의 부당함과 특정 분쟁의 비대칭적 속성을 강조하기 위해 격렬한 비판의 글을 함께 실었다. 웨일스의 사진가 필립 존스 그리피스는 월남전을 촬영하는 임무를 1966년부터 5년간 수행했다. 그는 십대 때부터, 영국 내 핵무기 배치를 반대하는 양심적 병역거부자였으며, 〈평화서약연합〉(종파가 없는 평화주의자 단체)의 회원이자, 올더마스턴 평화행진의 참가자였다. 그의 평화주의에 대한 헌신은 웨일스 사람들이 가진 약자에 대한 열렬한 공감과 함께 그의 확고한 이상이 되었고, 그 이상은 그의 작품 대부분에서 보이는, 감정을 자극하는 능력을 만들어내었다.[12]

존스 그리피스는 전쟁의 어리석음을 맹비난하였지만, 동시에 전쟁 양쪽 편의 모든 희생자들을 친밀한 애정으로 촬영하여, 그 결과 20세기 가장 가슴 아픈 사진들의 일부가 만들어졌다. 그의 사진들은 대립하는 두 군대 사이의 '산업적(industrial) 전쟁'에 초점을 맞춘 것이 아니라 사람들 간의 전쟁에 초점을 맞췄기 때문에 더욱 마음을 움직인다. 강렬한 흑백의 사진들은 실제 전투를 옆에서 깊이 느끼게 만든다. 사진들은 군사적 열세이지만 저항하는 연약한 주민들을 보여준다. 1967년 말에 찍은 사진 속에, 군 보급 안경을 쓴 미군 병사가 아이를 안은 베트남 여인을 묘하게 쳐다보고 있다. 그의 글은 사진이 꽝응아이성 지역 미라이 학살의 6개월 전에 촬영된 것임을 밝히며, "이 여인의 남편은 굴 안에 숨어 있었다는 이유로 잠시 전에 살해당했다."라고 말한다. 사진 옆의 글을 읽을 때, 여인의

얼굴에 나타난 쓰라린 표정은 더욱 굳어 보인다.

존스 그리피스의 최종 결과물인 책,《베트남 주식회사》(Vietnam Inc., 1971)는 보도사진 역사의 고전이 되었다. 마음을 움직이는 사진들과 이에 수반된 비판적인 글들은, 당시 1971년경에 이미 폭넓은 정부 비판이 존재했지만, 여론을 동남아시아 전쟁의 반대로 돌리는 데 도움을 주었다. 2002년 존스 그리피스는 위에서 기술된 사진에 관해 언급하면서 다음과 같이 말했다. "많은 군인들이 명령에 대해 불만을 가졌습니다. 누군가 최근에 나에게 무엇이 결국 전쟁을 멈췄냐를 물었습니다. 간과할 수 없는 하나의 요소는 이 모든 사람들이 집에 편지를 썼다는 것이라고 생각합니다."[13]

신랄한 단문들(text-bites)이 있는 존스 그리피스의 베트남 사진들을 보면 베트남 사람들 편에 서지 않을 수 없다. 이것은 전쟁광의 모험이 아니다. 군사지식이나 전쟁무기의 물화(reification)일 리가 없다. 베트남은 사진가들이 자유롭게 일할 수 있다고 느꼈던 최초의 전쟁이었다. 그리고 아마도 마지막이 될 것 같다.

대영제국 훈작사(CBE)를 받은 최초의 영국 보도사진가, 돈 맥컬린은 그러한 자유를 누린 사람이었다. 그는 1966년부터 1984년까지《선데이 타임즈 매거진》

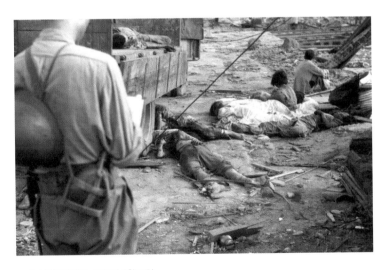

요스케 야마하타, 1945년 8월 10일,
나가사키, 1945

에서 일했다. 베트남에 가기 전, 그는 이미 참전용사였으며, 스스로를 전쟁광이라고 고백했다. 맥컬린에게는 다큐멘터리 사진가로서 많은 장점들, 정직함, 놀라운 용기와 인도주의 시각이 있었다. 이 모두가 긴 시간 현장에 있어 더욱 발휘되었는데, 한 베트남 참전용사가 그의 끈질긴 헌신의 접근법과 구별하기 위해 사용했던 용어를 빌리자면, 그것은 '찍고 가버리는(snap and go)' 수행단의 일부가 되는 것이 아니었다.

2012년 자퀴 모리스의 다큐멘터리 영화 〈맥컬린〉은 이 사진가의 경력을 특징짓는 끈기를 그렸다. 맥컬린은 용병으로 위장하고 1964년 '미친 마이크(Mad Mike)' 호아레 대령 측에 합류하여, 콩고의 키상가니 지역(과거 스탠리빌) 심바(Simba) 혁명의 야만적 진압을 촬영했다. 〈맥컬린〉의 한 시퀀스에서 군대가 동원되는 컬러영화 촬영본과 저항세력을 체포하여 짐승같이 취급하는 맥컬린의 사진이 번갈아 나타나고, 맥컬린은 키싱가니, 그리고 이후 나이지이라에서 반군 민병대 처형을 직면했을 때 느꼈던 무기력함을 떠올린다. 나이지리아에서 있었던, 보통 비아프라 전쟁 (1967~70)으로 일컬어지는 나이지리아-비아프라 전쟁은 완전히 다른 규모였다. 1967년 5월 30일 나이지리아 동부지역 군정장관 오드메구 오주쿠 중령은 비아프라 공화국을 수립했다. 이는 그 지역에 살던, 대부분 기독교도(가톨릭)인 이그보 족 원로들의 만장일치의 찬성에 따른 것이었다. 7월 6일 나이지리아 정부는 반란을 진입하기 위해 연달아 육해공 공격을 개시했고, 결과적으로 전 주민을 봉쇄하여 기아로 항복을 받아내려 하였다. 당시 나이지리아 대통령 대리였던 야쿠부 고원(Gowon) 장군은 '짧고, 정확한 치안 행동'을 예상했으나, 분쟁은 1971년 1월까지 지속되었고, 200만 명(주로 노인, 여자와 어린아이들) 이상이 희생되었다.

정부는 기근을 전쟁무기로 사용했다. 고원의 대리인이었던 참모총장 아바페미 아월로와는 주장했다. "전쟁에서는 모든 것이 정당합니다. 그리고 기아는 전쟁무기 중 하나입니다. 적들이 우리를 더 강하게 공격하도록 그들을 배불리 먹일 이유가 없습니다."[14] 결국 상황은 최악이 되었다.

1956년에 시작한 쉘-비피(Shell-BP)사의 나이지리아 석유개발은 이미 취약한 정치역학에 경쟁과 긴장을 고조시켰다. 수에즈 운하의 봉쇄로 이어진 1967년 6월의 6일 전쟁 이후, 상당한 석유사업 투자와 자원 보장 모두를 보호하기 위해,

과거에 연방정부를 무장시켰던 영국은 상당한 규모로 무장지원을 확대했다.[15] 그리고 주로 오주쿠의 동부 지역의 석유에서 이익을 얻던 프랑스인들은 비밀리에 비아프라 분리파들을 (비록 지원을 줄여나갔지만) 무장시켰다.[16] 분쟁 이후 나이지리아는 세계 8번째 석유생산국으로 1971년 OPEC에 가입하게 된다.

언론인이자 소설가인 프레드릭 포사이드는 1969년에 분쟁에 관해 다음과 같이 썼다. "근대사에서 그렇게 병력과 화력 차이가 큰 군대들 간에 벌어진 전쟁은 없었다."[17] 이는 영국이 대규모 화력을 제공해 전쟁이 비대칭적이었으며, 분명히 외부 개입에 의해 연장되었다는 역사적 사실을 재차 확인해 준다.

당시에 석유 이야기는 거의 촬영되지 않았지만, 비아프라는 다큐멘터리 사진의 역사에서 획기적인 사건이었다. 소위 새로운 인도주의가 등장했다. 기근 희생자들을 찍은 이미지들이 그러한 인도주의를 이끌었다. 영국이 도운 나이지리아 봉쇄에 굴하지 않고, 교회가 이끄는 공수작전이 1968년에 시작되었다. 그것은 역사상 가장 성공적인 긴급구호 작전 중의 하나가 되었다.

1968년 6월 12일 영국에서 비아프라 기근의 기사를 처음 터뜨린 사람들은 당시 신문《선》(The Sun)의 외교부 편집장이었던 마이클 리프만과 사진가 로날드 버튼이었고,[18] 바로 그날 ITV는 그 전쟁에 관한 다큐멘터리를 방송했다. 돈 맥컬린은 그 달 말에 비아프라로 떠났다. 그때까지 비아프라 지역의 3분의 2가 재탈환된 상태였는데, 거기에는 전략상 중요한 석유 도시인 포트 하커트도 포함되어 있었다. 비아프라는 베트남보다 기자들에게 훨씬 도전적이었다. 편집장들은 분리파의 대의명분에 대한 지지를 놓고 나뉘어 있었다. 《선데이 타임즈》 국제부 데스크는 나이지리아 연방정부의 열성 지지자들이었으나, 그 잡지의 부편집장 (개인적으로 오주쿠의 친구였던) 프란시스 윈덤은 비아프라를 지지했다.

포르투갈을 떠나 산 토메를 경유하는 (탄약을 가득 실은) 위험한 비밀 수송기가 비아프라 인들이 장악한 지역으로 들어갈 수 있는 언론인들의 유일한 통로였다. 맥컬린은 프랑스 보도사진가이자 감마통신사 공동창립자인 그의 친구 질 카론과 동행했다(카론은 훗날 크메르루즈의 포로가 되어 1970년 4월에 사망한다). 치누아 아체베가 글을 쓴 맥컬린의 첫 잡지 기사가 1968년 7월 9일에 실렸지만, 기사는 언급되지 않았다. 《선데이 타임즈》가 그 문제에 관해 침묵한 것이다. 《선데이 타임즈》 수습기자인 알렉스 미첼도 1968년 7월 22일 (포르투갈과 상투메를 거

쳐) 비아프라에 도착했다. 그는 비아프라의 근거지인 율리에서, 끔찍한 인권 상황과 굶주림에 죽어가는 어린이들을 목격했으나, 돌아 와서 신문에 그에 관한 기사를 쓰지 못했다.[19] 아마도 친영국적인《선데이 타임즈》국제부 데스크가 확고부동하게 정부의 이익에 맞춰져 있었기 때문일 것이다.

1969년 6월 1일이 되어서야《선데이 타임즈 매거진》은 비아프라의 기아를 찍은 맥컬린의 사진을 게재했는데, 이는 사실상 모든 주요 국제 칼라매거진, 즉《스턴》,《라이프》,《파리 마치》,《망셰취》(Manchete),《타임》과《뉴욕 타임즈 매거진》이 각각 1968년 여름 동안, 관련기사를 대서특필한 후, 거의 1년이 지난 시점이었다.

자서전《부당한 행위》(Unreasonable Behaviour)에서, 맥컬린은 비아프라에서 계속 "동정심과 양심의 채찍질"로 괴로웠다고 밝혔다.[20] 그가 1969년에 찍은 비아프라 기아사진들은 연약한 아이들이 단백질결핍성 영양실조 (당시 사망증명에 영국총리 이름을 딴 해럴드 윌슨 증후군으로 기입되었다)에 걸린 모습에 초점을 맞추었다. 페이션스(Patience)라고 불리던 굶주리고 벌거벗은 16세 소녀가 카메라를 바라보는 사진에서, 맥컬린은 "최대한의 존엄성을 가지고 나체를 보여줄 수 있도록" 그녀에게 신체 일부를 가리도록 요청했다.[21] 다른 곳에서는 조로한 24세의 어머니가 말라버린 가슴으로 수유하는 모습이 촬영되었다.

그 어머니는, 맥컬린이 우미아그후에서 32킬로미터 떨어진 〈케네디 신부의 성령 가톨릭전도단〉 봉사지역에서 발견한, 아사 직전의 8백 비아프라 인들 중 한 명이다. 테렌스 라이트 교수는 그 어머니 사진을, 독일, 체코와 네덜란드 고딕양식에서 인기 있던 주제를 다룬, 로히어르 판데르 베이던의 그림 〈마돈나를 그리는 성 누가〉(St Luke Drawing the Madonna, c.1435~40) 속의 동정녀와 아기예수 성상과 직접적으로 비교하였다.[22] 다큐멘터리로서, 성모상과의 연관성은 사진을 더욱 기억되도록 만들었다. 맥컬린의 작품은 무엇보다도 고통 받는 사람들이 처한 역경과의 친밀감으로부터 생겨난다. 그는 자서전에 다음과 같이 썼다. "나에게 사진은 보는 것이 아니라 느끼는 것입니다. 당신이 보고 있는 것을 느낄 수 없다면, 다른 이들이 당신의 사진을 볼 때, 아무것도 느낄 수 없을 것입니다."[23]

《선데이 타임즈 매거진》표지의 컬러사진과 본문의 마지막 사진은 모두, 누더기를 걸치고 동냥그릇을 들고서 카메라를 바라보는 굶주린 아이를 보여준다. 그

아이들은 자신들이 일으키지 않은 전쟁의 불행한 희생자들이다. 직접적이고 정면을 보여주는 사진들처럼, 메시지는 분명했다. 그것은 '우리에게 동정심을 느껴라(pity us)'이다. 흥미롭게도 이 메시지는 같은 잡지 내에, 4개의 영국 담배, 3개의 영국 자동차, 2개의 영국 바지와 1개의 영국 스카치위스키 브랜드의 광고 메시지인 '우리를 사 달라(buy us)'와 함께 실려 있어, 비공식적이지만 계속되는 식민권력의 세계와 희생자들로 나타나는 사람들의 세계, 이 두 개를 더욱 구분 짓는다.

1969년 유럽의 반전시위에서, 군중들이 분쟁 종결을 외치는 플래카드에 맥컬린이 찍은 비아프라 위기의 사진들이 사용된 것은 맥컬린에게 어느 정도 위안이 될 수 있을 것이다. 맥컬린 자신도 직접적인 정치 행동을 호소했는데,《선데이 타임즈》가 1969년에 비아프라에 관한 그의 포토에세이를 실은 후, 그는 프랜시스 윈덤에게 재정지원을 받아, 위에서 언급된 "24세의 어머니가 아이에게 젖을 먹이고 있다"는 캡션의 사진을 다음과 같은 소제목의 포스터로 변화시켰다. "비아프라, 영국 정부는 이 전쟁을 지원합니다. 당신 일반 국민들은 그걸 멈출 수 있습니다." 그런 다음 그는 그 포스터를 런던 주위에 붙였는데, 특히 수상인 해럴드 월슨이 살고 있는 햄스테드 전원 교외에 집중했다.[24]

시간을 두고, 프랑스의 경쟁적 통신사인〈감마〉와〈시그마〉양쪽 모두의 책임자를 지냈던 위베흐 앙호트는, 맥컬린의 친구이자 동료인 질 카론을 "그의 세대에서 최고"라고 평가했다. 내가 앙호트 아래에서 1980년대 시그마에서 일할 때, 질 카론은 전설이었다. 그의 밀착인화지를 보면, 그가 충격적인 사진들을 별로 선호하지 않았고, 성찰의 성향을 더 많이 가졌다는 점을 분명히 알 수 있다. 맥컬린은 카론이 말이 거의 없는 조용한 사람이었다고 말했다. 그는 사려 깊었으며, 전직 낙하산 부대원이었던 만큼 매우 용감했다.

카론이 비아프라에서 찍은 가장 인상적인 사진 중 하나는 영양실조 상태의 아이를 안고 있는 어머니의 초상사진이다(97쪽). 그 사진은 컬러 슬라이드필름(그리고 트라이엑스Tri-X 필름)으로 촬영되었는데, 죽어가는 아이의 여의고 거의 단색인 신체 바로 옆에 있는 어머니 옷 위의 핑크색 장미꽃 무늬를 강조함과 동시에 병치시킨다. 그 이미지에 관해 감상적인 것은 없다. 여인의 응시는 직접적이지도 비난하는 것 같지도 않지만, 단지 애수를 띠고 있다. 우리는 카론의 밀착인화지 속, 앞의 사진과 가까운 곳에서 벌거벗고 영양실조에 걸린 한 소녀가 야외 예

배당의 걸상에 앉은 모습을 보게 된다. 이 사진은 컬러와 흑백 사진 모두로 촬영되었는데, 컬러 사진이 색조의 강조와 극적 요소가 없기 때문에 더욱 강렬하다. 마찬가지로 이 아이의 표정도 사색적이다. 예배당은 아마도 비아프라의 주요 원조기관에 대한 감사의 표시일 것이다. 카론의 많은 피사체들은 비아프라와 베트남에서 모두, 아래를 바라보며 카메라에게서 눈길을 돌렸다. 파리의 소르본 대학의 사진과 교수이자, 카론의 사진에 대한 책인《내면의 갈등》(Le conflit intérieur, 2013)의 저자 미셸 푸아베르는 그를 실존주의자로 간주하며 전쟁을 촬영하는 카론의 접근방식을 설명하면서 오귀스트 로댕의 〈생각하는 사람〉(The Thinker, 1904)을 강한 어조로 언급했다.[25] 카론은 마치 (촬영 순간을 선택하거나 성찰을 유발하면서) 삶과 전쟁에 대한 해답을 피사체 속에서 찾고 있었던 듯하다.

카론은 조용하고 사려 깊은 반면에, 목표가 분명한, 효과적인 보도사진가이기도 했다. 그에게 비아프라의 인도주의적 기사는 자신의 최고 작품이었다. 기자인 프로히스 보네빌르와 함께, 카론은 1968년 감마의 자체 출판으로《비아프라의 죽음!》(La Mort du Biafra!)이라는 책을 내놓았다. 사진과 글은 내전과 기근, 둘 다를 서술한다. 카론은 우미아그후의 북쪽, 우투루시의 가톨릭 전도단을 방문하던 중인 1968년 7월에 기아의 규모를 알게 되었다. 그곳에서는 한 주에 27명의 아이들이 기아로 죽었다. 카론은 기아에 관한 포토에세이를 퍼뜨렸고, 전 세계적으로 발행되었다. 그것은 7월 17일《파리 마치》, 한 달 뒤 브라질 잡지《망셰취》에 실렸으며, 9월 8일 《뉴욕타임즈 매거진》에는 기아로 인한 비아프라 인 사망자 수가 하루 6천 명에 이른다는 보도와 함께 실렸다. 며칠 후 미국 대통령과 캐나다 고위 외교관들이 나서서 집단학살이 비아프라에서 자행되고 있다고 말했다. 1944년 이래로, 카론의 1968년 사진들과 맥컬린의 1969년 사진들과 같은 이미지들이 남부 수단, 르완다, 보스니아와 다르푸르 내의 집단학살 증거들을 제시해왔으며, 사람들이 목숨을 걸고 촬영한 다큐멘터리 사진들은 그러한 잔학한 행위들을 널리 알리는 데 큰 역할을 하였다. 사진들은 복합적으로 표출된 현실인식의 일부가 되어, 정치인, 외교관과 문화계 저명인사들이 앞서 행동하도록 영감을 주었다. 장 폴 사르트르, 프랑수아 모리아크, 조안 바에즈, 지미 헨드릭스와 존 레논 모두가 비아프라의 상황을 돕고자 일어섰다. 1969년 5월 29일에는 컬럼비아 대학교 학생인 브루스 메이록이 뉴욕 유엔본부에서 대량학살에 대한 항의

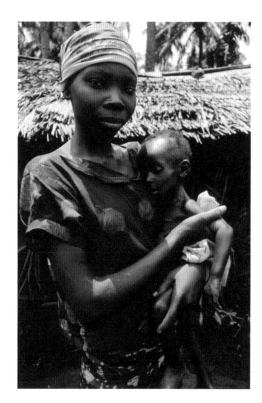

질 카론, 1968년 4월
나이지리아의 비아프라
전쟁 중 젊은 여인의 품에
서 기아로 고통 받는 이그
보 족의 아이
1968

로 분신하였으며, 홀로코스트와 비교되며 미국 유대인 공동체와의 연대가 추진
되었다.[26] 같은 해 11월 존 레논은 여왕에게 "저는 영국의 나이지리아 개입과 비아
프라 건에 대한 항의로 대영제국 훈작사를 반납합니다."라는 편지를 보냈다. 레
논의 운전기사는 적절한 절차에 따라 훈장을 전달했다. 위대한 나이지리아 복싱
세계 챔피언인 딕 타이거는 1971년에 간암으로 죽기 전, 이와 비슷하게 그의 훈장
을 여왕에게 돌려주었다.

　같은 해 〈국경없는 의사회〉가 생겨났다. 그것은 〈국제적십자〉와, 중립성을 두
고 벌인 논쟁의 결과로 창립되었는데, 카론의 사진은 그가 비아프라에서 만난
〈국경없는 의사회〉의 최초 책임자인 베르나르 쿠시네를 포함한 프랑스 의사들
집단에 큰 영향을 끼쳤고, 설립에 큰 영감을 주었다.

분쟁을 촬영한 이미지들을 생각할 때, 그 내용을 떠나서 고려해야 할 점이 두 가지 있다. 하나는 그런 사진들이 주는 교훈의 크기이고, 다른 하나는 그것들이 우리의 마음을 움직이는가의 여부이다. 후자의 문제는 전쟁 사진가인 제임스 낙트웨이가 오랜 시간에 걸쳐 숙고해온 문제이다. 뉴햄프셔의 다트머스 대학교에서 미술사와 정치학을 공부한 후, 낙트웨이는 미국 정부 자체의 확고한 전쟁 몰입에 맞서는 (래리 버로우즈, 호스트 파스, 닉 우트 등의) 베트남 이미지들에 영감을 받았다. 인간의 고통을 증언하려는 그의 충동은 1980년대 초기에 북아일랜드에서 시작되었다. 거의 40년에 걸친 경력에서 낙트웨이가 놓친 전쟁이나 기아는 거의 없다.

낙트웨이에 대한 회고적 성격의 모노그래프 《화재》(Inferno, 2000)의 서문에서, 룩 상트는 그를 '반전(反戰)' 사진가라고 칭했다.[27] 그 책에서는 끊임없이, 시각적으로 생생한 잔혹행위가 계속 이어진다. 낙트웨이는 《화재》가 "20세기 마지막 10년의 어두운 외곽들을 통과하는 개인의 여정을 보여준다. 그것은 상실, 비탄, 부당, 고통, 폭력 그리고 죽음의 기록이다."라고 썼다.[28]

《화재》의 어느 사진은 얇은 돗자리 가림벽 옆에서 모래땅 위를 기어가는 깡마르고 굶주린 중년의 남자를 보여준다(1993년 8월 23일자 《타임》에 두 쪽에 걸쳐 처음 실렸다). 이 사진을 잊는 것은 거의 불가능하다. 이 사진을 처음 봤을 때, 내가 정말 잊을 수 없다고 느꼈던 것은 이 죽어가는 남자의 직시(envisaged)된 고독이었다. 낙트웨이는 나와 이 사진을 논할 때, 당시에 다음과 같이 주장했다고 상기했다. "나는 증인입니다. 그리고 내 증언은 정직해야 하고 검열 받지 않아야 합니다. … 이 남자는 문자 그대로 남은 것이 아무것도 없습니다. 살려는 의지를 빼면요. 나약하고 수척했지만, 그는 계속 투쟁했습니다. 그는 계속 움직이기 위해 의지를 끌어냈습니다. 그는 삶을 포기하지 않았습니다. 심지어 그 순간에 다다를 때까지 분명히 겪었을 이 모든 비극과 상실에 직면했지만요. 그는 희망을 버리지 않았습니다. 왜 다른 누가 그를 위한 희망을 버려야 합니까?"[29] 이러한 생각에서, 낙트웨이는 '동정심 피로'라는 용어와, 타인들을 향한 배려에는 한계가 있다는 암시에 특별한 문제의식을 갖는다. 그는 다음과 같이 설명했다. "내가 작품들에 내재한 감정적 장애물들을 극복할 수 있는 것은 사람들이 동정심을 일으키는

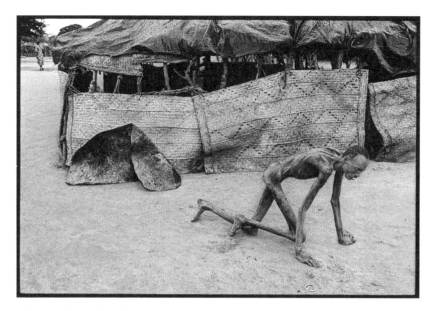

제임스 낙트웨이, 아요드, 수단 남부,
1993, 《타임》에 게재

이미지들과 마주쳤을 때, 그들이 얼마나 지쳤건, 화났건, 실망했건 간에 계속 반응을 보일 것이라는 믿음 때문입니다."[30] 이와 같이, 낙트웨이에게 다큐멘터리 충동은 짓밟힌 자들의 사진들이 수백만 독자에게 전달되어, 그들이 주목을 받게 만들 것이라는 목적의식 안에 존재한다.

《화재》 안에는 또한 소말리아 바이도아에서 1991~92년에 생겨난 기근의 이미지가 실려 있다. 비아프라에서와 마찬가지로, 기아는 1991년 1월에 시작된 내전에서 무기로서 사용되었는데, 그 내전은 잔인하고 부패한 시아드 바레 대통령 정부가 전복된 뒤 일어났다. 소말리아의 기아는 아주 부분적이었다. 그것은 주로 (약탈이 가장 심했던) 하천 주변지역 주민들에게 발생했고, 그들을 떠나게 만들었다. 그런데 거기에서조차, 한 소말리아 인 의사에 따르면, 최악의 기아 기간 동안에도 "바이도아 밖으로 몇 킬로미터만 나가면 보통 사람들의 마을을 발견할 수 있다."고 여겨졌다.[31] 기아 전 6만 명의 인구를 가진 소도시 바이도나에서 대

부분이 주로 배고픔보다는 공포 때문에 도망을 갔다. 낙트웨이의 사진은 판야 나무 아래에서 누워 있는 남자를 보여준다. 그는 옅은 그늘에서 안도감을 찾은 듯하다. 그 남자의 나이를 추정하긴 어렵지만 아마도 40대인 것 같다. 눈은 간신히 열려 있고, 동그랗게 말려 있는 막대 같은 다리 위로 갈비뼈가 물결모양을 이룬다. 그가 한 손으로 감싸고 있는 이마에는 정맥이 두드러진다. 가장 불안한 점은 그가 혼자가 아니라는 사실이다. 똑같이 영양실조에 걸린 두 남자 아이들이 나무의 오른쪽, 그의 뒤에 앉아 있다. 아마도 열 살 정도인 더 큰 아이가 남자의 등에 한 손을 살짝 대고 있다. 다른 손은 해진 염소가죽으로 남자의 둔부를 덮어 주고 있다. 낙트웨이는 다음과 같이 설명했다. "아이는 육체적, 정신적 고통으로 괴로워하는 아버지를 위로하고 있다."[32] 그리고 (캡션이 설명하듯이) 아버지는 아들들 앞에서 죽어가기 시작한다. 이 이미지는 수단에서 촬영된 외로운 남자가 기어가는 사진보다 널리 알려지진 않았지만, 나에게 훨씬 더 많은 이야기를 한다. 나는 왜 이 사진에서 더 강한 인상을 받았는지를 생각해 보았다. 아마도 살아있는 아이들과 죽어가는 아버지 사이에 설정된 관계를 보고 놀랐기 때문인 것 같다. 혹은, 아마도 최대한의 충격을 주는 위치에서 한발 짝 떨어졌기 때문에 더 효과적이었던 것 같다.

사진들이 우리에게 1960년대 이후, 몇몇 아프리카의 기아 사태들을 보여줬지만, 그 과정을, 즉 왜 대부분 인구가 계속 잘 먹는 동안에 왜 일부 사람들이 굶주림으로 죽었는지를 설명해주지는 못했다. 전 세계적으로 볼 때 현대에는 식량이 부족한 적이 없었다. 곡물로 폭리를 취득하는 행위가 19세기에 인도, 버마와 뱅골에서, 좀 더 최근에는 말라위에서 기아사태를 촉발하긴 했었다. 가뭄에 의해 악화되기는 했지만, 제2차 세계대전 이후 거의 모든 대규모 기아의 근본 원인은 전쟁이었다. 그러므로 기근은, 농업안정국 사진가들이 기록한 건조지대처럼, '자연' 재해가 아니다.[33] 비아프라에서 봤듯이, 아프리카 전역에 걸쳐서, 지역적으로 기근이 전쟁무기로 사용되어 왔다. 그것은 분배와 권리(entitlement) 둘 다의 실패를 초래했다. 1960년대보다도 한참 이전에 시작되었고 지금까지 계속되는 전쟁과 기아는 같은 시기에 같은 지역에서 발생했다. 나이지리아, 모잠비크, 소말리아, 에티오피아와 (남과 북 모든) 수단에서 각각 그러한 형태였다.

1993년에 낙트웨이가 수단에서 찍은 사진으로 돌아가 보자. 그 사진은 남수단

이 2011년 독립하기 전에 아요드 지역의 급식소에서 촬영된 것이다. 기아로 이어진 위기는 역사적으로 19세기 후반 '아프리카 쟁탈전'과 연관되어 있다. 유럽인들이 아프리카를 단일국가들로 나누는, 지역들의 조각그림을 만들었을 때, 수단은 일괄적으로, 이슬람교 북부와 새롭게 개종된 기독교 남부 사이의 '완충지대'로 만들어졌다. 석유가 풍부한 수단 남부가 북부에 있는 정치 중심부로부터 자신들의 경제를 지키려 하자, 갈등이 필연적으로 계속되었다. 남부에서, 대립하는 민병대들 간의 간헐적 파벌 싸움이 1993년 내전의 원인이 되었다. 충돌은 기근으로 이어졌다(그리고 막대같이 마른 외로운 남자가 돗자리 가림벽을 지나 기어가게 되었다). 나는 사진이 촬영된 맥락을 더 알아내기 위해, 아일랜드 자선단체 〈컨선〉(Concern)의 파견단 지도자에게 1993년 아요드에서 찍은 그 사진을 보여줬다. 투아리스 니 브리아인(Bhriain)이라는 이름의 여성 지도자는, 1993년 최악의 몇 개월 동안, 케냐 로키초기오 유엔 캠프에서 떠나는 비행기를 타기 위해 대여섯 명의 간호사들과 그녀의 팀이 매일 오전 4시 30분에 출발했다고 말했다. 이는 아요드에서 기다리는 수백 명 중 가장 취약한 자들에게 음식 배급하는 것을 돕기 위해서였다.

《타임》에 실린 낙트웨이 사진 아래의 부제는 다음과 같다. "아프리카의 잇따른 끔찍한 기근의 근원에는 … 가뭄이 아니라 끝없어 보이는 내전이 있다." 이것이 사진들이 나타낼 수 있는 것보다 훨씬 더 복잡한 이야기의 축약본이다. 1993년에 수단은 가난한 나라가 아니었다. 2천 3백만 인구의 수단 국민총생산은 75억 미국 달러였다.[34] 비아프라에서처럼, 곤궁을 완화하는 데 쓰였을 많은 돈이 내전을 치르는 데 전용되고 있었다.

잡지는 비극을 인정하고 대중 인식을 높이기 위해, 원조단체들은 수단에서 본 것처럼 의지할 필요가 없는 나라들을 위한 모금활동을 위해, 적나라한 이미지들과 충격적 사진들을 습관적으로 이용한다. 행동하려는 열렬함은 공유된 인류애만큼이나, 죄책감으로부터도 생겨난다. 우리는 돈이 도움을 줄 수 있다고 위로 받지만, 때때로 기부자 재정지원은 오히려 상황을 악화시킬 뿐이다. 즉, 지역시장을 불안정하게 만들고, 현 질서를 약화시키며, 사람들을 지역사회로부터 비가 오더라도 더 이상 농작물을 심을 수 없는 곳으로 이동시킨다. 그와 같은 일이 에티오피아 기근(1984~85) 동안 일어났다. 죄책감은 살인자이다.

요하네스버그 일간지 《스타》(Star)의 33세 젊은 사진가 케빈 카터의 경우를 살펴

보자. 그는 아요드 지역 식량배급소로 옥수수를 전달하는 유엔 구급비행기에서 내려, 그 지역에 잠시 머물렀다(아마도 한 시간 미만). 마을여인들이 짐을 내리느라 바쁜 동안, 영양실조에 걸린 아이들이 활주로를 돌아 다녔다. 땅 위의 독수리 한 마리가 한 어린 아이를 응시했다. 카터는 사진 구도를 잡았는데, 자신 앞에 여자 아이, 아이 뒤에 독수리가 있었다. 사진은 1993년 3월 23일 《뉴욕 타임즈》에 실렸고, 이후 카터에게 퓰리처상을 안겨주었다. 세 달이 지난 7월, 파산과 정서적 불안정으로 (그는 전에도 자살을 기도했다) 우울해하던 카터는 자살을 하고 만다. 카터는 퓰리처상을 받은 사진으로 많은 비난을 받았는데, 대중이 그를, 독수리가 다가와도 도와주지 않고 지켜본, 부도덕하고 냉담한 보도사진가로 여겼기 때문이었다. 사진가들이 가끔 어쩔 수 없이 자신의 작품을 향한 비난에 직면하는 것은 불행한 사실이다. 뉴스 사진가들의 일은 일반대중이 볼 수 없는 곳으로부터 연민을 가지고 보도하는 것이다. 즉, 사진가는 메시지의 전달자이다. 일부는 자신에게 골칫거리가 될 일을 위해 궁극적 희생을 한다.

비극에 직면했을 때, 죄책감은 되풀이되는 감정이란 점을 앞서서 지적했다. 실제의 기록과 사건으로의 적극적인 개입 사이에서, 균형은 항상 유지되어야 한다. 분쟁 지역에서 일해 온 우리 대다수는 이러한 상호지원의 상황이 무엇인지를 안다. 사진가들은 어려운 사람들에게 작은 도움을 주려고 한다. 예를 들자면 물, 식량, 담요를 사주고, 택시를 함께 타거나, 전화를 빌려준다든지, 부상자를 옮기는 일 같은 것들이다. 낙트웨이는 2015년에, (당시 그는 진행 중인 전쟁으로 인해 난민들이 크로아티아와 그리스로 이동하는 이차적 위기를 기록하고자 짐을 꾸리고 있었다) 1992년에 소말리아 바이도아에서 촬영한 한 남자와 두 아들에 관해 나에게 다음과 같이 말해줬다.

그 남자가 움직이기에는 너무 허약해서, 그들은 급식소에서 몇 마일 떨어진 곳에서 꼼짝 못하게 되었습니다. 차를 얻어 타는 것이 그들에게는 생존을 위한 마지막 희망이었어요. 나는 그에게 물을 좀 준 다음, 내가 빌린 미니밴의 소유주인 소말리아 인 세 명과 함께 조심스레 그를 차로 옮겼습니다. 그리고 그와 아들들은 우리가 데려다준 곳에서 음식, 물, 치료와 잠자리를 제공받았습니다.

(낙트웨이도 주장한 바대로) 나는 동정심 피로란 전쟁의 경험이 거의 없는 사람

들이 만들어낸 신화라고 생각한다. 나는 전쟁으로 정신적 외상을 입은 사람들이 겪는 심리적 강박의 가장 극단적인 상황을 제외하고는, 동정심 피로의 존재를 믿지 않는다. 위기들을 다루기 위해 우리 모두는 아마도 반작용이라는 방어기제를 사용할 것이다.

수전 손택이 《사진에 관하여》(On Photography, 1977)에서 처음 논거를 제시한 이래로, 관음증과 사진가들이 가진 참혹함에 대한 공공연한 관심의 문제는 계속 반복되어 제기되었다. 그때 이후, 대부분이, 지지하거나 격렬하게 반대하는 두 개의 의견으로 나뉘었다.[35] 2014년 제롬므 세시니는 우크라이나에서 격추된 말레이시아 여객기 사진들을 찍었고 이후 그 사진들로 수상도 하였다. 그 사진들의 시각적 자극성에 대한 불만이 스위스에서 소셜미디어를 통해 제기된 후, 한 스위스 신문이 나에게 논평을 요청하였다. 한 사진은 승객의 시신이 아직 의자에 매어진 모습으로 밀밭에 있는 것을 보여준다. 2014년 7월에 게재된 〈악행의 증거, 우리는 더 원한다. 더 적어서는 안 된다〉(Beweise für das Böse – wir brauchen mehr davon, nicht weniger)라는 기사를 통해, 나는 죽음에 관한 보도를 해야 할 때 사진가는 두 가지 입장을 취할 수 있다고 주장했는데, 그 두 가지는 공리주의 입장과 절대주의 입장이다. 공리주의 입장은 전쟁 종결의 목표를 가지고, 잔혹행위를 보여줌으로써 최대 이익을 가장 많은 사람들에게 줄 것을 기대한다. 절대주의 입장은 사망자를 알아볼 수 있다면, 아무리 많은 대중이 기사를 이해함으로써 이익을 얻는다 할지라도, 절대로 시신을 보여주지 않는다는 점을 명확히 한다.

이 문제를 둘러싼 논쟁은 내 보도사진이 경력만큼이나 오래 계속되었다. 모두 자기주장을 할 권리가 있으나, 나(와 매그넘)의 입장은 공리주의적이다. 세시니의 작품은 '관음증적'이지 않고, 망자에 다가갈 때 품위가 없지 않다. 그 사진은 이같이 무모한 전쟁범죄는 용납되지 않는다는 사실을 사회가 이해하도록 돕는, 더 큰 이익을 위해 이 끔찍한 기사를 강력하게 전달한다.

많은 다큐멘터리 사진가들에게 보도의 충동은 증거에 기반을 두어왔다. 전쟁 범죄 현장의 기록에서 중요한 측면은 세시니가 우크라이나에서 발견한 것처럼, 무엇이 일어났다는 이야기를 전하기 위한 증거의 수집이다. 보도사진가들에 의한 러시아, 독일, 베트남, 캄보디아, 코소보, 보스니아와 니카라과의 폭로는 단지 일부일 뿐이다. 수잔 마이젤라스가 찍은 〈플로모의 언덕길〉(Cuesta del Plomo)이

라는 제목의 1978년 사진(105쪽)은 (그녀가 니카라과 내전을 찍으려고 도착하자마자 촬영되었다) 살인이 자행된 뒤, 독수리에게 반쯤 먹혀버린 시신을 보여준다. 이 사진은 당시에 찾기 힘들었던 소모사 대통령의 국민방위군이 저지른 악행의 시각적 증거를 제공한다. 마이젤라스는 1993년 제이 카플란과의 인터뷰에서 "다큐멘터리의 본질은 언제나 증거와 관련이 있다."라고 분명히 말했다.[36] 증거에 기반을 둔 다큐멘터리에 대한 그녀의 관심은 가정폭력과 쿠르디스탄의 정치적 원인의 실종에 관한 인권 작품으로 계속 되었다.

사진은 서술의 측면이 부족하기 때문에, 이미지를 생생하게 보여주는 능력으로 이를 보안한다. 얼마나 많이 대중이 소화할 수 있을지의 판단, 또는 텔레비전의 경우, 프로그램 적정 시간대의 결정은 편집자의 일이다. 보도사진가는 현장에 있는 다른 사람들, 예를 들어 항공기승무원, 기술자와 운전사 등과 마찬가지로 선의의 목적을 가진다. 소비에트의 제2차 세계대전 사진가인 갈리나 산코바와 같이 의학 전문지식을 가진 사진가들은 현장에서 선뜻 더 많은 도움을 주었다.[37]

하지만 동정심을 느끼는 것과 동시에, 결과에 대해 계속 긍정적인 것과는 차이가 있다. 낙트웨이가 냉소주의에 굴복하지 않고 인간성을 믿은 점은 동시대 많은 전쟁 사진가들과 그를 구별되게 만든다. 2013년에 열린 〈페르티냥 비자푸르리마쥬〉(Visa Pour L'Image) 사진전에서 열린 전쟁사진에 관한 토론 중에, 돈 맥컬린과 경험 많은 전쟁 사진가인 데이비드 더글라스 던컨을 포함하는 패널들 사이의 대화에서, 사진이 변화를 거의 만들지 못한다는 관점이 만장일치로 표출되는 것을 나는 목격했다. 낙트웨이는 단호하게 이러한 태도를 일축하며 다음과 같이 말했다. "절망에 굴복하는 것은 유용한 선택이 아닙니다. 절망은 단 하나의 전쟁도 해결하지 못합니다. 그것은 단 하나의 생명도 구하지 못합니다. 전쟁행위가 인류에 내재한다면 사진이 그걸 바꾸지는 못합니다. 그러나 사진은 특정 전쟁이나 특정 사회문제를 해결하는 데 진정한 영향을 줄 수 있습니다. 또 다른 것이 분명 생깁니다. 그리고 우리는 그 문제에 대처해야 합니다. 그것이 개입이고, 그건 절대로 끝나지 않습니다."[38]

2001년 크리스티안 프라이는 낙트웨이에 관한 다큐멘터리 영화, 〈전쟁 사진가〉(war photographer)를 완성했다. 영화는 우리에게 낙트웨이가 현장에서 피사체

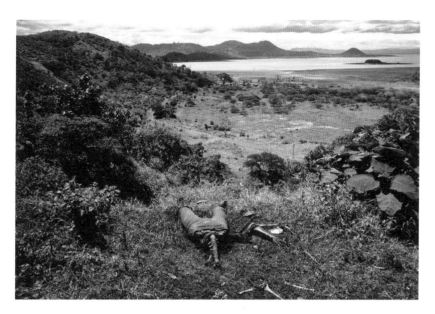

수잔 마이젤라스, 플로모의 언덕길,
니카라과, 1978

들 사이에 있는 모습을, 그가 촬영하는 카메라에 부착된 소형비디오를 통해 더욱
생생하게 보여준다. 영화의 서술은 분쟁지역으로부터, 어떻게 포토에세이가 만들
어지는지를 보여주는 잡지《스턴》의 사무실로 우리를 인도한다.

영화는 1999년 세르비아의 철수 이후, 코소보에 있는 낙트웨이의 뒤를 따라간
다. 한 장면에서, 장례식에 참석하여 슬픔에 제정신이 아닌 4명의 여성 집단에 초
점이 맞춰진다. 카메라가 너무 근접해서 보기가 불편할 정도이다. 그들의 통곡이
너무 커서, 관객으로서 나는 그 가족이 자신들의 상실에 대처하도록 내버려두고
싶다. 그러나 낙트웨이가 접근하지 않았다면, 모여든 일가친척, 이웃들과 조문객
들이 유가족 주위에 원을 만들었을 테고, 공동묘지를 둘러싼 비극의 사진은, 적
어도 낙트웨이가 표현하는 아픔이 있는 사진은 나올 수 없었을 것이다. 그러나 이
상황에는 영화 속에서 나타난 것보다 더 많은 것이 있다. 실제로 낙트웨이는 가족
들에게 기꺼운 마음으로 받아들여졌다. 그는 인내심을 가지고 마을사람들의 집
에서 그들의 이야기를 들었다. 그는 나에게 말했다. "내가 찍는 대부분 사람들은

당국에게 이용당하고, 무시당하며 고통 받습니다. 그들은 침묵을 강요받아왔으며, 즉 보이지 않도록 조치되어 왔습니다. 같은 위험을 떠안을 의향이 있고, 그들의 이야기를 전하고 싶어 하는, 외부세계의 사진가들이 나타날 때, 사람들은 마음을 엽니다. 그들은 자신들의 슬픔이 스스로 말할 것을 압니다."

코소보 분쟁 동안 약 12만 8천 채의 가옥이 부서졌고, 2천 구의 세르비아인과 알바니아 인 시신이 이후에 합장묘지에서 발굴되었다. 이것이 증거 기반의 다큐멘터리 접근방식으로, 낙트웨이가 폭로하는 이야기의 맥락이었다. 분쟁의 증인이 되는 것은 이 같은 사실들에 냉정하게 대처하는 것과 관련된다. 낙트웨이가 영향을 받지 않았다는 것이 아니다. 그는 그가 무언가를 보려면 접근해야 함을 알았다는 것이다. 접근은 한 방편이다. 이는 아마도 로버트 카파가 "만약 당신의 사진들이 충분히 좋지 않다면, 당신은 충분히 접근한 것이 아니다."라고 말한 이유일 것이다. 사진가가 이야기에 접근한다면, 그것은 보는 자를 끌어들이고, 전쟁이 사람들의 삶에 끼쳐온 영향을 이해하도록 돕는다.

영화 막바지에 우리는 잡지《스턴》의 사진편집 부서로 이동한다. 프라이는 스틸 패널에 자석으로 걸려 있는 프린트들로부터, 스태프들이 사진을 고르는 모습을 보여준다. 그들은 무엇이 대중의 주의를 끄는지를 안다. 사진편집에 있어서 편집자, 작가와 사진가는 한 팀에서 함께 일하며, 각자 자신의 목표를 추구한다. 나는 오래 전에 사진가 크리스 스틸 퍼킨스가 1984년 사헬 기근 중에 차드에서 상심한 채로 돌아온 것을 기억한다.《스턴》은 그의 사진들을 돌려보냈는데, 그가 말하길 "사람들이 충분히 마르지 않았다."라는 이유였다고 한다. 만성영양결핍은 잡지 편집자들을 움직이기에 충분하지 않았다. '성서의 기근'을 겪는 사람들은 성냥개비처럼 보여야 한다.

수단에서 찍은 내 사진들은 현장 시간의 제한과, 광범위한 맥락 파악의 실패로 많은 문제점을 가졌는데, 나는 임무를 부여 받은 젊은이로서 축약된 형태의 이야기를 좇아갔다. 1984년, 27세 때, 두 번의 수단 취재가 사진가로서 내 약점을 파악하는 데 도움을 주었다. 내 초기 작품의 문제는 조급함이었다. 매주 마감시간에 쫓겼고, 그것이 내 자신의 변명거리가 되었다. 나는 하르툼에서 세바스치앙 살가두와 함께〈국경없는 의사회〉의 아파트에 머물렀다. 그는 향후 1986년에《고통 속의 인간》(L'Homme en Détresse)으로 출간된, 그의 첫 주요한 프로젝트를 위

해 쉬지 않고 일했다.[39] 모두가 예외 없이 그 작품의 장엄함에 끌렸다. 그것은 《창세기》와 느낌이 아주 달랐다. 《고통 속의 인간》은 영감을 주고, 충격적이며 동시에 아름다웠다. 그것은 참혹하고 불필요한 기근을 겪는 사람들에게 존엄을 부여했으며, 보도사진계 내부의 기대치를 높여 놓았다. 그 작품은 런던 《옵저버 매거진》 같은 잡지사들의 문을 부수었다. 《옵저버 매거진》은 1985년 당시에 사실상 흑백사진 기사의 게재를 거부해오고 있었다. 컬러 부록 편집자들은 컬러를 원했고, 사진 편집자들은 흑백사진을 위한 싸움에서 패하고 있었다. 하지만 그때, 《옵저버 매거진》의 사진 편집자 콜린 제이콥슨이 잡지의 표지에, 위기의 중심에 있는 여인을 찍은 살가두의 감동적인 인물사진을 실었다. 대중을 사로잡는 능력이, 살가두의 《고통 속의 인간》이 부족한 서술연결성을 보전했다. 사진이면 사진마다 죄책감을 응시하는, 기념비 위의 파토스처럼 느껴졌다.

사진이 널리 보급된 뒤, 제1차 세계대전 이래로 가장 눈에 띄는 분쟁과 기근 사진의 사례들이 강조하는 것은, 사진이 때때로 말(words)이 실패해온 곳에서 중대한 변화를 만들었다는 점이다. 홀로코스트는 아마도 이것의 가장 뚜렷한 사례일 것이다. 홀로코스트 사진들은 악행의 시각적 증거를 폭넓은 대중에게 제공했다. 다큐멘터리 사진이 대중의 양심에 미친 영향과 직접 관련되어, 보편적 인권 보호가 법적 구속력을 가지게 되었으며, 비아프라 이후에는 주권경계와 상관없이 인도주의 지원이 이루어지기 시작했다. 이것은 중요한 발전이었으며, 최악의 정치적 불법행위들 아래에서 최악의 시간을 살고 있는 사람들에게 계속 희망을 주고 있다. 역사를 기록하려는 다큐멘터리 충동을 조종하는 것은 바로 이 희망이다. 그리고 내가 말한 바대로, 많은 이들이 전해지기 원하지 않는 이야기를 전하기 위해 전쟁 지역으로 사진가들을 내모는 것도 바로 이러한 희망이다.

5장

한쪽 편들기 :

갈등과 시민사회

전후 시대에 기록 수단을 갖고 있는 사람들이 급속하게 늘었다. 호소(advocacy)의 힘은 지리적으로나 수적으로 확장되었다. 현재 사건의 시각적 기록 수단은 거의 모든 도시와 시골 마을에 존재한다. 다큐멘터리 충동과, 사회 정의를 추구하며 누군가의 이야기를 전하는 능력은 역사상 가장 널리 퍼진 상태이다. 이것은 민주주의와 시민사회의 미래에 전적으로 이롭다.

다큐멘터리 사진은, 우리가 보아온 대로, 변화를 만들어 왔다. 인권은 법에 의해 보장되어 왔으나, 국제법은 실제로 얼마나 효과적인가? 나는 여기에서 제2차 세계대전 이래로 다큐멘터리 사진이 변화에 영향을 주려할 때 직면한 몇 가지 도전을 다루고자 한다. 다큐멘터리 충동은 자주 한쪽 편을 든다. 즉 환경의 편, 기업이나 산업이 저지른 부주의의 후유증을 겪는 약자의 편에 선다. 보도사진가와 그의 후원자들은 혁명적 투쟁과, 많건 적건 매일 치러지는 작은 전쟁에서 한쪽 편을 든다. 갈등을 촬영하는 심리적 트라우마는 괴로운 것이다. 나는 그것이 끔찍하다는 것을 알지만, 거의 영구적으로 분쟁이나 사회갈등에 휩쓸린 곳에서 사는 사람들에게 얼마나 더 끔찍할지는 상상할 수도 없다. 자연스럽게 사람들은 한쪽 편을 든다. 방글라데시에서 사회정의의 추구와 이스라엘과 팔레스타인 간의 계속되는 싸움의 기록을 보면 쉽게 알 수 있다.

방글라데시에서 사진가 샤히둘 알람은, 그를 따르는 학생들과 사진학교, 다카(Dhaka)에 있는 〈패찰라 남아시아인 미디어학교〉를 이끌었는데, 그 학교는 사진을 이용해 정부와 다국적 기업들에게 인권문제를 제기하기 데 목적을 두었다. 직물 노동자의 역경과 환경문제의 부당함은 그들의 주요 관심사였다.

전에 〈패찰라〉의 학생이었던, 사진가 타슬리마 아크테르는 방글라데시 의류노동자와 여성단체를 지지하기 위해 다큐멘터리 사진을 이용하는 벵갈인 사회운동가이다. 그녀는 현재 패찰라에서 강의하며, 방글라데시 의류노동자 연대의 코디네이터로 일하고 있다. 2012년 11월 타즈린 공장 화재의 사진들과, 이후 2013년 4월 라나 플라자 의류공장 붕괴의 사진들, 그리고 사회운동가로서 그녀의 작품은 방글라데시산 의류를 소비하는 사람들이 서구의 아울렛과 다카에 있는 공장 상황의 관계를 외면하기 어렵게 만들었다. 이 비극의 사진들을 보는 것은 고통스럽다. 그 중 하나는 1,234명이 사망한 라나 플라자 붕괴의 잔해 속에서 마지막 포옹을 하고 있는 커플(혹은 친구들?)의 사진이다. 《타임》은 그 사진을 "전 국가

의 비통함을 한 장의 사진 속에 담았다."라고 표현했다. 다른 사진에서 어머니 새
하나 아크테르는 그녀의 딸 폴리(라나 플라자 붕괴의 희생자)를 생각하며 비통에
잠겨 있다. 우리는 단지 다카에 있는 한 침대 위에 놓인, 사진 속의 폴리를 볼 수
있을 뿐이다. 어머니의 손이 딸의 사진을 넘어, 그 손가락이 금칠한 액자 위에 머
문다. 작은 인물사진은 자주색과 슬픔에 흠뻑 젖어 있는, 더 큰 사진 속에 삐딱하
게 놓여 있다. 비록 한 장의 사진이지만, 타슬리마 아크테르의 다른 모든 작품들
처럼, 이는 '정적을 깨도록' 도왔다. 그 작품은 또한 역사적으로 1920년대 독일의
노동자사진(Arbeiterfotografie) 운동의 '증거가 되며 탐문하고 고발하는 보도'와 연
결된다.[1] 그 집단시각의 주요목표 중 하나는 노동자의 편에 서는 것, 즉 노동 쟁의
와 파업의 기록이었다.

 가자에 사는 팔레스타인 사진가들에게는 억압의 경험과 경제적 생존(사진은
무엇보다도 임금노동이다)이 기록에 동기를 부여한다. 나는 2009년 1월 캐스트
리드 작전(Cast Lead)의 여파 속에서 이스라엘의 맹공을 견뎌냈을 뿐만 아니라 18
일 동안 세계의 제 1면을 차지했던(서구의 언론인들은 가자 진입이 금지되었다)
두세 명의 팔레스타인 사진가들을 인터뷰하였다. 거의 3주 동안 가자의 인구밀
도가 높은 지역이 맹렬한 공습을 받았다. 그 사진가들 중 하나인 아비드 카티브
는 다음과 같이 말했다. "이 전쟁에서 내 집, 내 아파트의 빌딩이 파괴되고 불탔습
니다. 내 아파트에 두세 개의 미사일이 날아들었습니다. [이 전쟁은] 큰 차이가 있
습니다. … 나는 그들 군대가 미사일을 쏘고 싶을 때 어디로 쏠지 알고 있다고 믿
습니다." 전쟁의 공포로는 충분하지 않다는 듯, 아랍인의 대변가이자 고통 받는
자들의 집안을 충분히 알고 있는 지역미디어는 여인들의 촬영에 관한 불문율과
같은 문화적 제약들과 충돌한다. 나는 팔레스타인 사람들이 자신의 가정생활을
거의 다큐멘터리 가치가 없는 것으로 간주한다는 점을 발견했다. 심지어 자신들
의 집이 공격을 받을 때도 그러하였다. 가정생활 내부가 공개된 사진가들은 거의
없다. 특히 직접 충돌할 때에는 더욱 그러하다.

 대부분의 팔레스타인 사진가들은 교육자원이 부족하기 때문에 독학을 하였
다. 몇몇 학생들이 보도사진을 공부했지만, 알려진 바에 따르면, 가자 시티의 이
슬라믹 대학은 사진에 관한 책을 단지 한 권만 가지고 있었다. 자신의 집이기도
한 장소에서 전쟁을 겪고 보도한다는 사실은 기록하려는 충동을 예리하게 만든

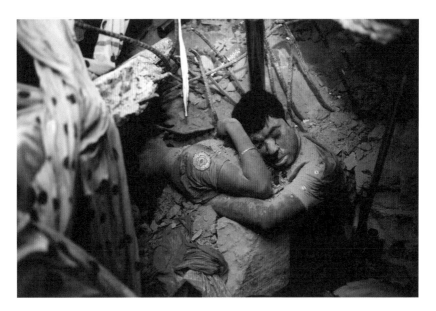

타슬리마 아크테르, 라나 플라자 붕괴:
《천개 꿈들의 죽음》 중에서, 2013

다. 보도를 위한 헌신은 절대적이다. 가자에서의 전투와 병원에서 죽은 자와 죽어 가는 자를 기록한 사진가 모하메드 알 함스는 자신이 변화를 만든다고 느꼈다. 그 는 돈 맥컬린의 비아프라 사진처럼, 반전 항의 시위에서 그의 사진들이 사용되길 원했다. 알 함스는 보편적인 전쟁에 격렬히 반대했다기보다는 그의 가족과 그의 민 족을 지지하기 위해 일했다. 그는 다음과 같이 말했다. "내가 보낸 사진들로 다른 나라 사람들의 마음이 움직였다고 확신했습니다. 내 많은 사진들이 반전 시위 중 에 [플래카드 위에서] 사용되는 것을 TV에서 종종 보았습니다."

또 다른 사진가인 모하메드 아베드는 가자의 참상을 보도하기 위해 자신의 가족 들과 씨름해야 했다고 2009년에 나에게 말했다. 사진가로 일하며, 전쟁 중에 아내 와 다섯 아이들과 함께 살기는 쉽지 않다. 매일 밤 그가 일하러 나가려 할 때, 그들 은 "제발 집을 떠나지마, 제발 너 자신을 보호해!"라며 애원했다. 그는 언젠가 아내 가 문 앞을 가로 막으며 "가지 말라"고 한 것을 떠올렸다. 밤의 거리에는 전기도 사 람도 없었다. 그때는 더더욱 위험했다.

요제프 쿠델카, 《1번 루트에서 벗어나−동쪽》,
웨스트뱅크, 2011, 책 《벽》 중에서

　이들뿐만 아니라, 팔레스타인 사람이 아닌 다수 사진가들이 그 분쟁에 관한 열성적 포토에세이를 만들어 왔는데, 때때로 그들은 작품을 강화하기 위해 인용문을 사용했다. 파올로 펠레그린이 촬영한 열두 살 된 알 가파르나의 인물사진은 가자지구의 베이트 하눈에서 2014년에 촬영되었는데, 다음과 같은 인용문이 덧붙여졌다. "나는 두려워요. 나는 평화롭게 살고 싶고 밖에서 안전하게 놀고 싶어요. 나는 군대가 날 쏘지 않았으면 해요." 에세이의 인용문은 가자의 어린이들이 보호될 수 없는 삶을 산다는 견해에 믿음을 준다. 아무도 행여나 다른 결론을 이끌어낼 수 없을 것이다. 그 사진들은 또한 아동 구호단체가 의뢰했다는 것을 꼭 덧붙여야겠다. 펠레그린은 현재 가자에 관한 장기적인 사진집 프로젝트를 진행 중이다.

　교훈주의는 풍경 사진에서도 똑같이 효과적이다. 요제프 쿠델카의 사진집

《벽》(Wall, 2013)은 이스라엘과 웨스트뱅크 사이 경계선의 풍경을 보여주는 파노라마 사진들로 이루어져 있다. 위에서 보았을 때, 분리장벽의 여기저기가 1949년에 만들어진 요르단-이스라엘의 휴전선, 즉 그린라인을 따라 꿰매어진 곱슬곱슬한 콘크리트 지퍼같이 보인다. 매우 건조한 흑백의 풍경 속에서 도로, 배수로, 대차량(anti-vehicle) 도랑, 감시탑, 철조망과 그래피티들이 우리의 관심을 끌기 위해 경쟁한다. 그 풍경 안에는 밝게 보이는 저층 아파트들과 올리브 나무들이 산재해 있다. 〈1번 루트에서 벗어나-동쪽〉(Off Route 1 – East)이라는 제목의 사진은 가지가 베어진 채 신랄한 형상으로 홀로 서있는 올리브나무를 드러낸다. 나무는 몸통만 남은 채 맑은 하늘 아래에서 석회질 토양 속에 뿌리를 내리고 있다. 수없이 늘어선 올리브나무 그루터기들이 땅 위로 간신히 모습을 드러낸 채 침묵의 항의 속에서 생존해 있다. 이 사진 아래에는 다음과 같이 쓰여 있다. "웨스트뱅크의 수천 그루의 올

리브나무들은 잘리거나, 뿌리째 뽑혔거나, 또는 훼손되었다."² 성스러운 땅을 두고 벌이는 수 세기에 걸친 분쟁에서 올리브나무가 계속 지니고 있는 상징적 의미를 조금이라도 안다면, 보는 사람은 다큐멘터리 가치와, 분리를 보여주는 풍경 속 교훈주의 둘 다를 발견하게 된다.

분쟁에 의해 흉터가 생긴 풍경은 소피 리스텔휴버의 1992년 사진집 《사실》 (Fait)에서 또한 위풍당당한 존재로 나타난다. 그 사진집은 쿠웨이트에서의 1차 걸프전(1990~91) 동안 만들어진 파괴의 풍경을 공중에서 보여준다. 리스텔휴버는 어느 한쪽 편이 아니라, 사막의 편에서 분쟁을 바라본다. 그 사막은 고통 받고 불타며 말이 없다. 이 시리즈에서 상처 입은 환경은 전쟁의 공허를 묘사하는 은유가 된다. 이러한 은유적 접근은 1979년 시작된 리차드 미즈락의 강렬한 《사막 노래들》(Desert Cantos) 사진들로 거슬러 올라간다. 미즈락은 다양한 주제에 초점을 맞추었는데, 유타와 네바다 중서부 사막 속 자연에 대한 인간의 관계와 모두 연관이 있다. 《사막 노래들》은 미국문화의 군국주의 측면에, 즉 미즈락이 풍경에서 발굴한 것에 드러난 폭력에 반대하는 입장을 취한다. 미즈락의 시리즈 중, 《플레이보이》는 군인들이 사격 연습에서 사용한 뒤 지금은 먼지 속에 버려진 잡지의 사진들로 구성된다. 폭력은 총알구멍이 가득한 레이 찰스 얼굴, 구멍 난 여인들 신체, 그리고 핀으로 고정되어 사격된 '플레이보이' 모델의 사진들에서 분명히 드러나고, 이 사진들은 강력한 반전 메시지를 전한다. 말은 거의 필요하지 않다. 다른 시리즈인 《구덩이》(The Pit, 1989)에서는 원자폭탄 실험에 의한 방사능 중독으로 희생된, 죽은 소들이 메마른 풍경 여기저기에 부풀어 오른 모습으로 산재해 있다.

미즈락의 작품들은 독자적인 프로젝트이지만, 다른 사진가들의 경우 언제나 그렇지만은 않다. 사진가들은 종종 대의나 이념 홍보의 도구로서 사용되는데, 이는 1930년대 미 농업안정국이 요청하고 넘겨받은 사진들의 취지에서 입증된 바 있다. 그 때 이후로 홍보의 세계는 더욱 더 정교해졌다. 다큐멘터리가 반드시 실제(카메라가 그 자리에 없었더라도 일어났을 사건)가 아니라, 카메라를 위해 창조된 실제의 어떤 형태를 포착하여 담을지도 모른다. 이 경우에는 카메라의 존재가 사건 형성에 본질적이 되고, 역사가 다니엘 부어스틴이 과거에 '의사 사건(pseudo event)'으로 기술한 것으로 이어진다. 그는 그것을 "극적이고, 반복될 수 있으며,

리차드 미즈락, 플레이보이
표지, 1989년 11월, 1989년,
시리즈 《플레이보이》 중에서

많은 비용이 들고 [또한] 지적으로 계획된" 구성의 미디어 행사로 정의했다.[3] 정치적 실체나 편집자는 메시지를, 사진가는 수단을 제공한다. 어떤 때는 구성의 세부항목, 조명과 카메라 앵글의 선택은 사진가의 몫이지만, 어떤 때는 그렇지 않다. 미디어 보도가 승인된, 특별 목적의 기자석이나 언론인 구역이 있는 정치집회는 카메라의 모든 수사적 개입이 제한되도록 다큐멘터리 이미지들이 어떻게 미리 설계될 수도 있는지를 보여주는 사례이다.

우리가 실제를 창의적으로 다뤘다고 여기는 아주 많은 다큐멘터리 이미지들은 사실 다른 누군가의 창의성을 다룬 것이다. 좋은 시작점은 1934년 뉘른베르크의 나치당 전당대회를 레니 리펜슈탈이 영화로 담아낸 〈의지의 승리〉(Triumph of the Will)이다. 그 다큐멘터리는 리펜슈탈의 이전 영화 〈믿음의 승리〉(Der Sieg des Glaubens, 1933)를 대체하려고 기획되었다. 〈믿음의 승리〉에는 히틀러의 권력 기반에 위협이라고 판단된 에른스트 룀과 다른 다양한 인물들이 주요하게 등장했다. 그들 모두는 전당대회에 앞서 1934년 피의 숙청 때 학살되었다.

1934년 뉘른베르크 전당대회는, 과거를 지우고 준군사적 정예 친위대(SS)에게

권력을 부여하며, 당의 결속을 향한 새로운 출발을 약속했다. 헤르베르트 빈트의 바그너풍 음악에 따라 영화 크레딧이 흐른다. 초반 장면에서 카메라는 당황스럽게도 히틀러 오른 어깨 뒤에 위치한다. 잠시 뒤, 카메라는 다시 시청자가 참석하고 있는 듯한 느낌을 갖게 하는데, 히틀러가 서있는 스태프카(staff car)가 경례하는 수많은 군중 사이를 누빌 때 우리도 그 차에 있는 것 같다. 이것은 무서운 것이다. 그럼에도 전체행사는 영화 표현력을 극대화하도록 연출되었으며, 그 의도는 성공하였다. 독일 역사학자 조지 모스의 표현대로, 독일 민족이 "나무에서 익은 과일이 떨어지듯 [제3]제국의 팔에 안겼다."[4] 리펜슈탈은 해설(voice-over)이 없으므로 영화가 선전물이 아니었다고 주장했다. 수전 손택은 한 비판적 에세이에서 그 주장에 동의하지 않았다. "리펜슈탈이 1935년에 출판한 〈의지의 승리〉 제작 과정에 대한 자신의 책에서 전당대회 계획에 관해 말한 것처럼, 그것은 이미 처음부터 영화적 볼거리의 촬영장으로 구상되었다."[5]

1930년대 이래로 비슷한 텔레비전전용 행사들이 널리 퍼져서, 사진의 발명이 없었다면 실제의 모습이 어떨지를 상상할 수가 없다. 멕시코시티의 소칼로 광장에서 평양의 중앙광장까지 국가주의 과시는 그나마 덜 호사스러운 모양새일지도 모른다. 필리프 샹셀의 5월 1일 평양 군중집회 사진들을 보자. 그 사진들은 그의 2008년 프로젝트 《아리랑》(더 큰 시리즈 《DPRK》의 일부)에 실려 있다.[6] 샹셀은 독재자의 시각에서 행사의 군중안무를 포착하려고 했다.[7] 체조선수들 앞에 촘촘히 모인 12만 관중, 군인과 다양한 공연자들은 최고 지도자와 최고 볼거리를 보려고 앉은 텔레비전 시청자들의 일부이다.

최고 지도자들은 나타났다 사라진다. 2003년 피르도스 광장의 사담 후세인 동상을 쓰러뜨린 행위는 또 다른 미디어 행사였다. 그것은 1944년 파리에서 패튼 장군이 한 것처럼, 미군이 바그다드를 '해방'시켰다는 인식을 강화하기 위해 미군에 의해 연출된 것으로 보인다. 실제 현장에 있던 《뉴스위크》 사진가 개리 나이트는 다음과 같이 말했다. "이라크 사람들은 해방으로 생각하지 않았고, 나는 해방이라 생각했습니다. 뉴욕의 《뉴스위크》는 해방이라고 생각했고, 그들은 그것을 팔길 원했습니다."[8]

기자 피터 마스의 설명으로는, 2003년 4월 9일에 미 해병대는 바그다드 중심부를 천천히 장악해 나갔다. 군인들과 함께 있던 몇몇 사진가들이 지휘권을 가진 대

령에게 기자들이 갇혀있는 피르도스 광장의 팔레스타인 호텔로 바로 가자고 설득했다.[9] 해병대와 함께 다니던 사진가와 기자들은 2003년 이라크 침공 중에 알려지게 된 '파견된(embedded) 언론'에 참여하는 '파견기자들(embeds)'이었다. '파견된 언론'은 군부대와 동거하는 미디어작업으로, 펜타곤의 선전과 '좋은 시야의(soda-straw)' 전쟁관을 홍보한다고 비판받아왔다. 더 일반적인 문제점은 기자들이 전해들은 얘기에 대한 객관성과 자연스런 의심을 잃는다는 것이다. 그 결과 최종보도가 아마도 선전처럼 보이기 시작하는 것이다.[10]

4월 9일 바그다드 중심부로 이동하던 '파견기자'들은 동료들의 안전을 염려했다. 하지만 일단 거기에 다다르자, 사담 후세인 동상을 쓰러뜨리는 미디어 행사를 만들 기회는 놓칠 수 없었다. 그 미디어 행사의 재료는 다음과 같다. (아무도 다치지 않도록) 몇 개의 확성기, 동상 가까이서 의도적으로 배회하는 이라크인의 작은 무리, 해병대 차량 한 대에서 작동되는 카메라크레인과 기사거리를 찾는 200명의 기자들. 그 다음에 AP통신 사진가 제롬 딜레이가 찍은 대로, 사담 후세인의

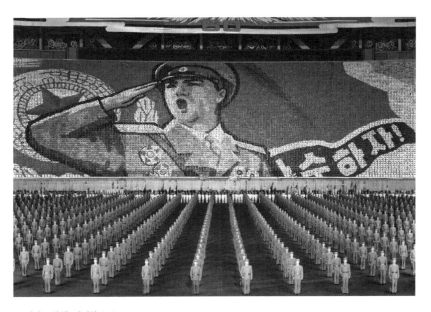

필리프 샹셀, 아리랑, 2006,
시리즈 《DPRK》 중에서

큰 얼굴 위로 바람에 휘날리는 성조기가 더해지면, 상징주의에 싸인 그 이미지를 거의 '아이콘'이라 불러도 된다.

이 사건의 경우, 뉴스어젠다를 이끈 것은 바로 폭스뉴스와 CNN 같은 미국 언론매체들이었다. 나이트는 다음과 같이 말했다. "우리 대부분은 기사가 본국에서 작성되고 있다고 느꼈습니다." 당시 재정적으로 어려웠던 잡지 《뉴스위크》는 시류를 거스르기에는 너무 힘이 없다고 느꼈다.[11] 사진가 마이클 캠버는 다음과 같이 언급했다. "선전은 오랫동안 전쟁의 주요 요소였습니다. 그러나 실제 사건이 벌어진 뒤 재포장하는 것과 대조적으로, 전장에서 사건을 만든다는 개념은 현대에 생겼습니다."[12] 미국 뉴스미디어가 사건의 특정 해석에 다큐멘터리 가치를 부여함으로써 뉴스어젠다의 형성에 중요한 역할을 한 경우가 2003년의 바그다드가 처음은 아니었고 마지막도 아닐 것이다. 1989년의 천안문 광장으로 거슬러 올라가 보자.

1989년 4월과 6월 사이, 세계는 중국에서 고조되는 긴장을 주목하였다. 초점은 천안문 광장에서 학생들이 이끄는 저항운동에 맞추어졌다. 시위는 후야오방의 죽음 뒤에 시작되었다. 그는 숙청된 중국공산당 총서기로 4월 15일 73세를 일기로 심장마비로 인해 갑자기 쓰러졌다. 중국공산당은 매우 단순하게 보수주의와 개혁주의 당파로 나뉘어 있었다. 후야오방은 지식인들의 처우 개선과 교육에 더 많은 투자를 원했다. 그러나 중국공산당 중앙위원회는 전체 인구 중 대학입학이 가능한 1% 엘리트를 다른 사람들과 구분하여 특별대우하고 싶지 않았다. 지식계급의 더 큰 역할을 요구하는 비슷한 불만의 움직임이 펼쳐진 1979년이나 1986년 이후, 비록 의견이 갈렸지만 지도부의 관점은 전혀 진전되지 않았다.

인민해방군은 마지막 공격에서 집단학살이 아니라 협박에 의해 광장을 장악했지만, 그에 앞선 6월 4일 이른 시간, 진군 중에 많은 사상자가 발생했다. 새벽 4시에 광장의 불이 꺼지고 인민영웅기념비 주위에 모였던 시위자들이 떠나기로 결정했을 때, 베이징의 다른 곳에서 이미 대부분의 살인이 일어난 상태였다.[13]

학살 전, 광장을 점유할 동안의 분위기는 성급한 낙관론에서 자포자기에 이르기까지 다양했다. 정치적인 길거리공연이 상황주의자 방식으로 정부에 이의를 제기하는 방법을 이끌었다. 1989년 5월 30일, 사태의 마지막 장(act)은 중국을 토대까지 흔들어 놓게 된다. 중국 최고의 예술학교 기숙사 아래 있는 마당은 전

에 농부들이 마오쩌둥 주석의 공인초상화 따라그리기를 배우던 곳이었다. 그곳에서 민주주의 여신상이 밤낮없이 계속 만들어지는 소란스럽고 새로운 도전이 잠귀 밝은 사람들을 깨어있게 만들었다. 5월 30일 맑은 아침이 밝아오자, 〈자유의 여신상〉(Statue of Liberty)을 연상시키는 이 조각상은 천안문광장의 도상에 대한 정부의 독점에 도전하였다. 천안문에 걸려있는 마오쩌둥의 6×4.6미터 초상화를 마주보는 그 '여신'은 중국 국가상징에 내재한 신성에 도전하였다.[14]

조각상과 특히 이에 관한 사진과 국제방송 보도는 항의시위가 쇠약해져갈 즈음 이를 향한 지지에 다시 힘을 불어 넣었다. 당연하게도 "관영 미디어는 야단법석을 떨며 비난을 쏟아냈고,"[15] 학생 지도부가 조각상 아래에 민주주의 대학을 설립하기로 결정했을 때 특히 그러하였다. 노련한 분석가인 로버트 슈팅어는 "비극적으로, 학생들 희망의 상징이 아마도 정부의 마지막 한계를 넘었다. 폭력사태를 피할 가능성이 사라졌다."라고 썼다. 《뉴스위크》의 한 특파원은 다음과 같이 동의했다. "그러나 우리 기자들은 그 여신을 사랑했다. 그녀는 중국의 민주주의를 지지하는 시위의 완벽한 상징이었다. 또한 그녀는 시위에 있어서 죽음의 사자였다."[16]

나흘 후에 민주주의 여신상은 사라졌다. 6월 4일 새벽이 지난 뒤 바로 장갑차, 또는 탱크가(설명이 각기 다르다) 파괴했는데, 그 생명은 보통의 나비보다 약간 짧았지만 그 영향은 전염병만큼이나 파괴적이었다.

중국에서 민주주의는 새롭지도, 전적으로 서구에서 이식된 사상도 아니다.[17] 홍콩에서 온 팩스와 자금지원 형태의 지지는 시위 내내 중요한 가치가 있었다. 1989년의 원대한 계획이 생겨날 때, 민주주의는 견인력이 거의 없었다(분명히 시작 단계였다).[18] 그럼에도 수많은 〈미국의 소리〉(Voice of America) 방송,[19] 미디어 보도와 학생 지도부를 다루던 무대 뒤편의 '조언자들'의 도움으로, 그 계획은 인기를 얻게 되었다. 이후 하버드대학교가 수행한 미국 미디어보도에 관한 연구에는 학생시위가 재빠르게 '친민주주의' 봉기로 이름 붙여진 경위가 분명하게 드러난다.

우리가 인터뷰한 많은 기자, 중국전문가와 미국정부 관료들은 베이징의 시위자들이 미국식 민주주의 시스템을 원한다는 잘못된 인상을 시청자와 독자들에게 준 미국언론을 비판하였다. ABC방송국 재키 주드는 "우리가 'made in the U.S.A.'가 새겨진 민주주의 도장을 찍으려고 했다고 나는 믿습니다."

라고 말했다.[20]

친민주주의에 대한 강조는 뒤늦게 영국 친중국 분석가들에 의해, 그 당시에는 중국인민일보에 의해 비판받았다. 당시 미국언론은 '작은 공모자 그룹'의 주요한 목표는 '사회주의 체재의 부정'이라고 보도했다.[21] 이라크, 아프가니스탄과 우크라이나의 최근 경험을 되돌아봤을 때,[22] 사실 서방의 정치적 수사에서 사용되는 '민주주의'라는 용어는, 그 말이 지지하는 특정 정치체제와는 관련이 적고, 그 말이 격렬하게 반대하는 것들, 즉 서방에 적대적인 자들, 그리고 자유무역과 자유방임 시장 추구의 장벽과 관련이 많다.

드물게 내부사정을 들여다 볼 수 있었던 《뉴욕타임즈》의 기자 2인조 니콜라스 크리스토프와 셰릴 우던은 1989년 4월 18일 봉기의 첫 보도에서부터 마지막 보도까지 '친민주주의' 운동에 관해 열정적으로 기사를 썼다. 그들은 책 《중국이 깨어난다》(China Wakes, 1994)에 다음과 같이 적었다.

덩샤오핑은 나중에, 그 민주주의 운동은 적은 숫자의 반혁명분자들이 학생들을 자신들의 목적을 위해 이용한 음모였다고 비난했다. 어떤 의미에서 그의 말은 맞다. 시작부터 왕단(Wang Dan) 같은 학생들은 여러 대학원생, 교수, 사업가와 관리들의 조언을 듣고, 안내를 받았다(그리고 정말로 이용되었다). 게다가 '조언자들'은 학생들에게 인쇄기, 자동차와 회의실을 제공해주었을 뿐만 아니라 수만 달러를 주었다.[23]

민주주의 사상은 외부 지원자들에게는 매력적이었는지 몰라도, 불만의 중심에 있던 문제들을 설명하지 못했다. 그 문제들은 뇌물과 부패(특히 당 고위인사들과 관련된), 관도(guandao, '공식적 부당이득'), 학생들의 열악한 주거환경과 학생 엘리트들에게 부족했던 후야오방의 죽음에 대한 표현의 자유였다. 그처럼 단명한 민주주의 여신상은 중국의 성스러운 운동장 위의, 유쾌하지만 결국 위험한 개입이 되고 말았다.

1989년 6월 4일 이른 시각에 민주주의 여신상이 쓰러지고 나서, 인민해방군은 천안문광장에서 시민들과 잔해들이 사라지게 만들었다. 하지만 일군의 시민들과 몇몇 학생들의 친인척들이 줄을 이뤄 두 열의 군인들에 맞섰다. 군인들은 서서쏴와 앉아쏴 자세를 취하고 있었으며, 뒤에는 한 줄의 탱크들과 천안문광장의 잔해가 있었다. 나를 포함해서 폭넓은 목격담에 따르면, 시민들이 반복적으로 총격

을 받아 적어도 20명의 사상자가 발생했다.[24] BBC의 녹음기사는 당시를 다음과 같이 회상한다. "[베이징 호텔에 있는] 발코니에서, 총알이 우리들의 높이에서 소리를 내며 지나갔기 때문에, 많은 총격이 군중들의 한참 머리 위로 가해졌음이 분명했다. 그러나 어떤 군인들은 분명히 살의가 있었다."[25] 시신들이 삼륜인력거로 옮겨지면서 대치상태는 잦아들었고, 한 줄의 탱크가 장안 가(街)를 따라 천천히 동쪽으로 이동했다.

수백 미터 길 아래에서(베이징호텔의 바로 맞은 편) 흰 셔츠와 짙은 색 바지를 입고 두 개의 쇼핑백을 든 한 남자가 그들을 기다리며 서 있었다. 그는 홀로 탱크의 경로를 막아섰고, 불안해하는 주변사람들과 베이징호텔의 거의 모든 층 발코니에 있던 대략 50명의 기자, 촬영진과 사진가들이 이를 보았다. 당시 공안국은 그들이 호텔 떠나는 것을 금지했다.

나는《뉴스위크》의 사진가 찰리 콜과 함께 6층 발코니에 엎드려서, 6월 4일 정오 즈음에 사건을 촬영했던 것으로 기억한다.[26] 30분 미만 동안 벌어진 사건 후에 발코니에서 잡지《배니티 페어》(Vanity Fair)의 작가 T.D. 올맨과의 대화가 이어졌다. 올맨은 (정확하게 나타난 바대로) 이 광경의 중요성을 역설했다. 나는 러시아탱크에 시위자들이 웃통을 벗고 저항했던 1968년 프라하와 브라티슬라바의 이미지, 그리고 일본의 중국 침략 중에 일어났던 비슷한 이야기들을 떠올렸다. 그 사진들에 비해 탱크맨(Tank man)은 카메라에서 너무 먼 것으로 느껴졌다. 내가 찍은 사진은 렌즈를 통해서는, 예를 들어 요제프 쿠델카의 프라하 이미지들 같은 충격이 없어 보였다. 내 필름들은 다음 날 작은 차(tea) 상자에 담겨 프랑스 학생에 의해 중국에서 밀반출괴어 파리로 운반되었다. 이후에 슬라이드 사진들이 처리되었고, 복제되었으며, 파리의 매그넘 사무소로부터 배포되었다.[27]

탱크맨 사건의 사진과 보도는 서서히 부각되었다. 세계가 탱크맨을 처음 본 것은 6월 5일 텔레비전을 통해서였다. 텔레비전은 세계가 그 사건에 관심을 갖도록 만들었다. (아버지) 조지 부시는 CNN을 본 뒤, 6월 5일 아침 기자회견장에서 그 사건을 언급하며 진지한 어조로 말했다. "거리를 따라 몰려오는 탱크 앞에 홀로 서있던 한 젊은이의 용기에 나는 오늘 너무나 감동 받았습니다."

6월 4일 밀반출된 CNN의 촬영본은 6월 4일 늦게, 현지 시각 6월 5일에 홍콩의 미디어 센터에서 처음으로 송신되었다.[28] 다른 미국과 유럽의 방송사들은 CNN위

성을 통해 공급받은 것을 녹화하여 방송했다고 한다.[29] CNN 톰 민티어는 베이징에서 일반전화로 탱크맨의 '발라드'에 관한 이야기를 전했다. "… 이길 가능성이 없지만, 이에 저항하는 한 남자의 과감한 행동을 세계가 목격했습니다. 단지 용기로만 무장하고 거리 한복판에 서서 자신을 향해 돌진하는 12대 이상의 탱크에 맞선 채 그 남자는 움직이기를 거부했습니다. 그는 형언할 수 없는 저항 의지를 보여주었습니다." NBC도 조지 부시의 말로 보도를 시작했다.

갑자기, 전날 실제로 관심을 못 끌던 사진이 아이콘이 되었지만, 텔레비전이 그 사건을 방송한 곳에 한정되었다.[30] 그것은 용기의 상징이 되었지만, 또한 전체주의 국가에 맞서는 자유의 상징도 되었다. 텔레비전 촬영본의 충격과 사진은 비교할 수 없어서, 〈탱크맨〉 사진을 6월 6일자 1면에 크게 게재한 일부 신문들은 모두 전국방송 현장 리포터들이 그 사건을 널리 방송보도한 나라들에서 발간되는 것들이었다. 예를 들자면 프랑스(《피가로》와 《리베라시옹》), 이탈리아(《꼬리에레 델라세라》), 미국(《뉴욕타임즈》, 《로스엔젤레스타임즈》, 《세인트루이스 포스트-디스패치》) 그리고 영국(《데일리미러》, 《데일리익스프레스》, 《타임즈》와 《데일리텔레그래프》)에서 그러하였다.[31]

그 나라들의 다른 많은 신문들은 〈탱크맨〉 대신에, 앞서 장안 가에서 발생한 인민해방군과 시민들의 대치상태 이미지들을 1면에 사용했다.[32] 베이징호텔에 있었던 영국 신문 《인디펜던트》의 기자 앤드류 히긴스는 다음과 같이 언급했다. "나는 탱크맨을 보지 못해서 탱크를 멈추려한 그의 행동을 보도하지 않았습니다. [나는] 나중에 그에 관해 들었는데, 그는 총을 맞은 사람들보다 한참 덜 중요해 보였습니다."[33]

미국, 프랑스, 이탈리아와 영국 밖에서는 〈탱크맨〉이 1989년 동안 거의 1면에 등장하지 않았다. 독일, 스위스, 노르웨이, 스페인과 남아공의 주요 전국지들은 그것을 무시했다. 최초 등장한 〈탱크맨〉은 AP통신의 제프 와이드너, 로이터통신의 아서 창이 찍은 사진들로 신문사와의 계약으로 이어졌다.[34]

국제적으로는 두 장의 전혀 다른 사진들이 더 많이 실렸다. 6월 5일 익명의 중국 사진가가 찍은 사진이 등장했다. 그것은 베이징의 류부커우 지역에서 11명의 사람들이 한 대의 군 장갑차에 압사한 장면을 보여 주었다. 6월 6일에는 장안 가에서 인민해방군과 시민들이 대치하는 모습의 사진들이 전 세계적으로 등장했

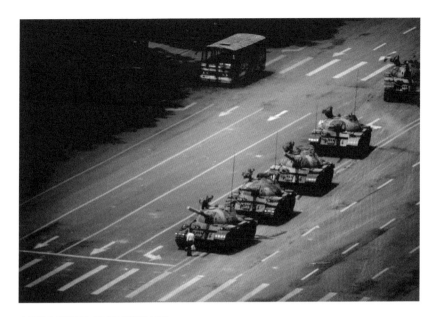

스튜어트 프랭클린, 탱크맨, 천안문 광장,
베이징, 중국, 1989

다(이는 25개 국제신문의 취재를 기반으로 한 것이다). 이 두 종류의 사진들 모두
중국 시민들이 당한 학살을 보여주었다. 중국 뉴스는 군인들의 피살과 특히 네 명
의 시위자들을 쏜 다음 나중에 폭행당해 죽고 불태워진 류 구어꼉에 초점을 맞추
었다.[35]

　　1989년에 〈탱크맨〉 사진은 서방에서 더욱 중요한 아이콘이 되었지만, 중국에
서는 거의 알려지지 않았다. 내 사진은 두 쪽에 걸쳐 6월 19일자 《타임》에, 동시에
콜의 이미지는 《뉴스위크》에 게재되었다. 두 사진 모두 연말판에 크게 실렸다.[36]
그것은 다윗과 골리앗 또는 로마를 구하는 호라티우스의 현대판이자 용기의 상
징, 즉 '슈퍼아이콘', 또는 1992년 6월 4일자 《가디언》이 표현한대로 '혁명의 아이
콘'이었다. 《타임》은 그 '무명의 반란자'를 올해의 인물로 선정하며, 그 사람과 사
진을 "텔레비전에 의해 창조된, 드넓은 광장의 기념비 같았다."라고 덧붙였다.[37]
　　로버트 해리맨과 존 루카이츠는 내 사진에 관한 연구에서, 〈탱크맨〉 사진이 천

안문에 대한 수사법의 방향을 바꾸었다고 생각했다. "그 사람과 탱크의 이미지는 아이콘의 지위를 얻었기 때문에, 집단 기억을 구성하고, 관념을 발전시키며, 정치 행동의 자원들을 조직하고 지시하는 능력을 얻었다."[38] 그 사진은 점차 천안문의 환유가 되어, 자행된 학살을 당시에 아주 설득력 있게 다룬 이미지들을 덮어버렸다. 왜 그렇게 되었을까? 또는 리차드 고든이 물은 것처럼 "왜 서구인들은 이 이미지에 그토록 매혹되었을까? 그것이 우리가 보고 싶은 이야기, 즉 악을 대적하는 선, 늙음에 맞서는 젊음, 전체주의에 대항하는 자유와 아주 잘 맞아 떨어졌기 때문일까?"[39]

〈탱크맨〉 사진의 이상한 측면은 아주 빨리 표면화되지 않았다는 점이다. 적어도 텔레비전에서 연속된 장면이 방송되기 전까지는 그러하였다. 1972년 1면 알몸 노출의 논쟁이 있었지만, 닉 우트가 찍은, 남부 베트남 마을에서 네이팜 공격으로부터 도망치는 아이들의 사진은 다음 날 신문들을 장식했다. 〈탱크맨〉은 그렇지 않았다. 베이징 탄압이 6월 4일에서 6일까지 1면을 차지하는 동안, 〈탱크맨〉 사진은 비무장 시민들을 죽이려고 총을 쏜, 군인들의 매우 실제적이고 잔인한 행동보다 뉴스가치가 작게 보였을지도 모른다.

그 당시에는 뉴스어젠다가 빨리 바뀌고 있었다. 폴란드에서 자유노조가 때마침 압도적 승리를 거두었다. 이란에서 아야톨라 호메이니가 6월 4일 사망했는데, 같은 날 〈탱크맨〉이 나타났다. 6월 6일까지 세계는 잠시 동안, 장례식의 소란스런 장면 중, 수의에 싸인 호메이니 시신이 뒤집혀진 것에 이목을 집중했다.

그것이 아마도 주위가 산만했던 순간을 설명할지도 모른다. 그것이 탱크맨이 유명인의 지위에 오르는 것을 늦췄지만, 왜 그 이미지 자체가 텔레비전 방송이 기억에서 멀어진 다음에도 아이콘으로 남았는지를 설명하지는 않는다. 기억상실의 문제가 1989년 6월 4일 이래로 25년에 걸쳐 수없이 반복되어 재등장해왔다.[40] 학살 자체에 대한 중국의 공식적 기억상실(사망자 신원확인과 국민들에 대한 사과를 하지 않는 것)은 계속되고 있다.

6월 4일 아침에 탱크들이 밀고 들어오기 전, 광장 구석에서 발생한 충격 시점을 두고 몇몇 미디어 단체들(예를 들어, AP와 CNN)이 일으킨 혼란은 시간적으로 공간적으로 모두, 베이징 학살로부터, 특히 장안 가의 학살로부터 탱크맨 사건이 분리되도록 만들었다. 그것은 또한, 길 위쪽에서 몇 분 전, 무고한 시민들의 피살

후, 탱크맨을 그런 행동으로 이끌었을 법한 이유(즉, 분노)로부터 우리를 떼어 놓는다.[41]

아마도 친구나 친척이 방금 죽었거나 부상당했을 것이다. 가능성 있는 동기에 대한 이러한 관점들은 말로 표현되지 않았다. 우리는 지금 '보통사람(everyman)'의 이미지를 가지고 있다. 즉 익명의, 민족적 정체를 알 수 없는 사람이 드러나지 않게 옷을 입고, 어딘지 모르는 곳에서 그를 덮칠 준비가 된 한 열의 탱크에 도전하고 있다. 그러나 사실(조지 부시와 중국 정부 모두 재빨리 지적한 바대로) 탱크 운전자는 자제심을 보였다.

〈탱크맨〉 사진의 계속된 언급은 중국정부 입장에서 우리가 잊길 원하는 베이징 학살의 더 가혹했던 현실을 덮는 효과를 가져왔다. 그 현실은 짓밟힌 학생들과 자전거들, 시체가 높이 쌓인 안치소들, 다양한 시점에서 냉혹한 살인에 의해 희생된 사람들 등이었다. '특별한' 것으로 구분되는 꼬리표가 붙은 아이콘으로서의 사진은, 포스트모던 시대에 있어 다소 과다한 모더니스트의 자만심 아닐까?

도로시아 랭의 1936년 〈이주자 어머니〉 사진이나 〈탱크맨〉 사진에 아이콘이라는 꼬리표가 주어질 때, 그것은 문제의 이미지를 사회적 정치적 맥락에서 떼어내어 구체화한다. 우리는 〈이주자 어머니〉를 보고 1930년대 미국의 대공황에 대해 무엇을 배우는가? 일부 농부들이 힘겨웠다는 사실 말고는 별로 배우는 것이 없다. 우리는 공장 폐쇄, 대량 실업이나 도시 빈곤, 즉 보통 미국인의 삶에 영향을 끼치는 쟁점들에 관해 아무것도 배우지 못한다. 베이징 학살에 관련하여 〈탱크맨〉 사진에도 똑같은 것이 적용된다. 한 남자가 탱크 앞에 섰고 살아남았다. 일어났던 다른 모든 사건들과 관련해서 이것을 뉴스용어로 말하자면, 하나의 논스토리(nonstory)이다.

조 로젠탈이 이오지마에서 찍은 사진 〈쓰리바치산에 성조기가 오른다〉(Old Glory goes up on Mt. Suribachi, 1945)도 또한 아이콘으로 불리었다. 그것의 정치적 목적은 교전 중인 국가에 희망을 고취하는 것이었다. 사진은 '미국 애국심의 아이콘'이 되었다.[42] 하지만 이 이미지는 전투의 실상을 대체한다. 7만 명의 미 전투병력 중 10분의 1이 죽었다는 사실 같은 것은 (일본인 1만 8천 명 이상의 죽음

은 완전히 제외하고) 사라지고, 한 달 동안의 작전은 단순화된 승리의 이미지로 축소되었다.

아이콘이 된 사진의 문제는 다큐멘터리 충동, 그리고 그것의 시각적 서술화 그리고 뉴스내용의 전파와 맞는 필연적 관련성에 관한 폭넓은 토론에서 중요하게 다뤄진다. 현장의 사진가들은 세계 어디선가 일어나고 있는 사건에 관해 특정 관점을 취할 테지만, 런던, 뉴욕이나 파리에서 재료들을 짜 맞추는 편집자들이 사건의 사진들을 마음대로 채색하고 싶을 때, 사진가의 관점은 아마도 근본적으로 변형될 것이다. 다큐멘터리 사진가들이 자유롭게 자신의(작가로서의) 이야기를 하는 유일하게 깨끗한 공간은 사진집을 만들 때 생긴다. 그런 이유로 사진집들은 오랫동안 다큐멘터리 작업의 가슴과 영혼이 되어왔다. 요제프 쿠델카의 사진집 《벽》은 (그의) 수사법이 희석되지 않았고 고집스러웠던 좋은 사례다. 이것이 다큐멘터리와 그것의 실행자 사이의 복잡한 관계를 요약하고, 왜 다큐멘터리 영화(감독의 생각이 이끄는)가 종종 권력자들에게 위험한 혁명의 추진력으로 간주되는지를 설명한다. 다큐멘터리 사진도 도와주는 글과 함께 권력의 부패에 똑같이 강력하게 도전하는데, 이는 미디어 조직들 자체가 계속 균형 잡혀 있고, 기업이나 정치적 영향에서 멀리 떨어져 있는 것을 전제로 한다. 압제나 인종차별주의로부터의 해방, 그리고 평화와 공익사업을 위해 싸워온 사람들에게 사진은 자기조직(self-organization)의 도구가 되었다(그리고 아직 그렇다). 예를 들어, 2003년 2월 15일, 16일에 약 60여 개의 국가에서 벌어진 이라크에서 임박한 전쟁에 반대하는 시위는 인류 역사상 가장 큰 반전 시위 중의 하나였다. 나는 15일 토요일에 런던의 하이드 파크에서 정치인이자 행동가인 토니 벤 등이 전쟁 반대론을 펴는 것을 듣고 있었다. 내가 찍은 사람들의 행진 사진들은, 젊은이와 노인들의 열정적 외침으로 가득했고, 그 사진들은 그 주장의 아주 작은 부분이 되었다. 나는 변화를 만들고 싶었다.

나는 황소 같은 목을 가진, 영국 소방노조의 대표 매트 랙을 찍을 때, 정확하게 같은 것을 느꼈다. 그는 군중들에게 공공지출 삭감에 저항하며 행진할 것을 역설하고 있었다. 나는 내 사진들이 그들의 대의를 돕는 작은 목소리가 되었으면 했다. 나는 전에 영국의 핵무기 연구기관 밖에서 핵군축 운동가들을 찍은 내 사진이 1982년 1월 《뉴스위크》 표지에 등장하여 무척 자랑스러웠다. 거

리사진의 역사는 부분적으로, 이와 같이 저항하는 편에 서있는 작품들로 이루어져 있다. 그 작품의 뿌리는 1920년대와 1930년대 노동자 사진운동에서 찾을 수 있다.

6장

일상의 (재)해석

사진과 영화의 수사적 효과는 아주 커서, 도시에서, 일터에서 또는 휴일에 경험하는 우리 삶의 여러 양상은 이상적(utopian)이거나 반이상적으로 제시될 수 있다. 그리고 그렇게 제시되는 것은 사진가의 일시적 해석과, 일상의 의미를 형성하기 위해 사용되고 글로 된 설명이 필요 없는 시각적인 언어에 달려 있다.

원하는 분위기를 느꼈을 때 순간을 기다리거나 유도하는 기술은 도로시아 랭, 돈 맥컬린과 질 카론에 관해 논할 때 이미 탐구되었다. 인물사진가들도 당연히 이 기술을 사용하는데, 보통 그들은 자신의 느낌을 투영하기보다는 피사체를 표현하려고 노력한다. 색깔, 대비, 조명, 초점, 프레이밍, 카메라 앵글 등이 포함된 수사적 도구상자의 실례들은 사진의 언어가 어떻게, 예를 들어 대중관광(mass tourism)은 지속불가능하다든지 도시는 유해하다와 같은 여론의 형성과 메시지의 표현을 가능하게 하는지에 관한 퍼즐의 작은 조각을 이룬다. 대부분의 다큐멘터리 사진은 어떤 식으로든 편향적이며, 또한 영향을 주려고 사용될 때 사진은 작지만 강력한 목소리를 가진다.

색깔은 사진가들(과 화가들)이 다큐멘터리 작품의 의미를 강화하기 위해 사용하는 수사적 도구이다. (벽난로 불빛이나 촛불을 연상시키는) 따뜻한 색의 조명은 초록 형광등 빛이나 차가운 파란빛보다 더 우호적인 환경을 암시한다. 초록빛은 사진에 불안한 분위기를 준다. 그 색은 종종 주광용 필름이 형광등 빛에 노출되었을 때 여과되지 않은 채 남아있다. 초기 폴라로이드 필름에는 초록 느낌이 있었다. 워커 에반스는 1974년 아이스크림 광고 사진에서 신비감을 높이기 위해 그 필름을 썼다. 청색은 언제나 고독, 그리고 절망과 관련된 색이었다(음악 장르인 블루스). 친구의 자살과 그에 따른 자신의 우울증이 영향을 준 피카소의 청색시대(1901~4) 작품 중 〈비극〉(The Tragedy, 1901) 같은 그림들은 슬픈 분위기를 강화하기 위해 칙칙한 색조를 사용했다. 우리는 같은 팔레트를 나오야 하타케야마의 사진집《라임 작품들》(Lime Works, 1996)에서 발견할 수 있는데, 그 안의 일본 산업 불모지들은 차가운 청색으로 표현된다. 1987년에 아이티에서 매기 스테버와 알렉스 웹이 같은 장면을 각자 촬영한 두 장의 사진은 한 남자가 빌딩의 구석에 기대어 죽어 있는 모습을 보여준다. 청색에 젖은 이 이미지는 비극의 느낌을 강화한다. 스테버는 그녀의 사진,《데드 블루 맨》(Dead Blue Man)에 대해 다음과 같

이 썼다. "그가 벽감(alcove)의 세 벽면에 둘러싸여 있어서, 색이 매우 포화되었다. 나는 이 두 요소가 모두, 이 이미지의 비밀에 더해졌다고 생각한다." 몇 년 후 웹은 덧붙였다. "색은 단지 색에 그치지 않는다. 색은 감정이다."

영국 사진가 마틴 파(Parr)는 스페인 대중관광에 관한 사진집 《베니돔》(Benidorm, 1997)에서, 강렬한 일광욕으로 생긴 바닷가재 같은 붉은색, 염색한 머리, 화장, 그리고 선명한 색채의 수영복을 강조하는 고포화도의 컬러 이미지들을 사용하여, 소비와 대중관광에 대한 자신의 비판에 수사적 힘을 더했다. 파는 다른 프로젝트에서, 피사체를 직설적으로 보여주는 성향의 다이렉트 플래시(direct flash)와 비슷한 효과를 얻기 위해, 렌즈에 장착되는 링 플래시(ring-flash) 조명을 사용했다. 《마지막 휴양지》(The Last Resort, 1985)에 있는, 리버풀 근처의 해변 휴양지 뉴브라이튼에서 아이스크림을 먹고 있는 두 아이의 사진이 그 실례이다. 그는 비판 형성을 위해, 정지된 세부를 보여주는 플래시로 소년의 턱에서 떨어지고 있는 아이스크림을 포착했다. 마틴 파의 도쿄 지하철에 관한 작품과 사치에 관한 프로젝트를 위해 다양한 아트페어와 경마대회에서 촬영된 (기이한 순간과 짝을 이루는) 이미지들은 조명을 도구로 이용한 비판의 실례들이다. 내 생각에 (거친 조명과 순간 포착이 결합되는) 이것의 전형은, 생모리츠의 스키 리조트에서 샴페인 버킷 옆의 여인이 혀가 나온 모습으로 촬영된 사진이다. (피사체가 직설적인 조명과 숨김없는 표현으로 촬영된) 그러한 비판적 프레임 구성은, 마틴 파, 뉴욕의 브루스 길든, 그리고 우크라이나의 보리스 미하일로프의 풍자적 다큐멘터리 표현에 있어 매우 중요하다. 풍자는 중요한 수사적 장치이며, 많은 풍자의 시각 언어가 파에 의해 고안되었고, 적어도 구체화되었다.

밝은 색들과 플래시 사진은 물론 언제나 우둔함을 내포하지는 않는다. 존 하인드는 (엄격하게 말해, 그의 조수들은) 60년대 영국의, 모든 경비가 포함된 휴가 캠프인 버틀린스(Butlin's)에서 여가를 즐기는 행복한 사람들을 포화된 색으로 때때로 연출하여 촬영했다. 그의 사진들은 더 많은 고객을 끌기 위한 엽서로 기획되었는데, 향락주의와 부유함을 암시하기 위해 특징적으로 원색을 사용했다. 파(Parr)는 사실 과거, 맨체스터 폴리테크닉의 학생이었던 1971년 여름 동안 요크셔의 해변 소도시 파일리의 버틀린스 휴가캠프에서 '이동하는(walkie)' 사진가로 일했었다.

마틴 파,《베니돔》
시리즈 중에서, 1997–9

보는 이의 피사체 인식에 영향을 주는 수사적 도구상자의 능력이 주어졌을 때, '사진의 피사체가 어느 정도 존중 받아야 하는가?'라는 의문이 제기된다. 나는 전에 매그넘의 다큐멘터리 작업을 정의하는 어떤 공통 기반을 발견하려는 노력으로, 이에 관해 파(Parr)와 한번 토론했던 적이 있었다. 나는 '존중'이라는 단어를 강조하고 싶었지만, 파는 그렇지 않았다. 그는 다큐멘터리 사진가로서 백인 남아프리카 인종차별주의자에게 정중할 의무를 느껴서는 안 된다고 주장했다. 그의 관점을 이해하지만 나는 언제나 더 예의 바른 접근을 선호했다. 낼슨 만델라 등이 보여준 바대로, 인지된 적들에게 우정의 손을 내미는 것으로 아마도 더 많이 얻을 수 있을 것이다.[1] 나는 실천하는 기독교인도 아니고 자신의 주장을 언제나 실천하지도 못했지만, 마태복음(6:23)에는 어린 시절부터 마음에 담아둔 흥미로운 구절이 있다. "그러나 만약에 너의 눈이 사악하면, 너의 온몸이 어둠으로 가득할 것이다." 솔직히, 나는 이 가르침의 수용을 후회하지 않는다. 그러나 몇몇 관점에

서는 그것이 아마도 다큐멘터리 작가로서 내 시야를 제한할 것이다.

　보는 이의 도덕에 대한 인식(또는 악에 대한 감각)은 조명의 수사적 사용에 의해 형성될 수 있다. 유명한 인물사진가인 아놀드 뉴먼이 찍은 독일 산업가 알프리트 크루프의 사진(1963)을 보자. 누구를 촬영할 때 개인적 감정이 한 번이라도 영향을 주었는지를 물었을 때, 뉴먼은 대답했다. "한 개인을 고의로 나쁘게 보이도록 시도한 적이 두 번 있는데, 알프리트 크루프와 리처드 닉슨의 경우였습니다. 실제로, 나는 닉슨에게는 의도적이지 않았습니다. 말하자면 그 자신이 그렇게 만들었습니다. 하지만 나는 의도적으로 크루프의 뒤에 시각적으로 칼 모양을 넣었습니다. 그는 히틀러의 친구였고, 히틀러는 그가 죄수들을 노예노동자로 이용하도록 했습니다. 죄수들이 쓰러지면 크루프는 단지 사슬을 풀어주었고, 곧장 그들은 아우슈비츠 화장터로 보내졌습니다." 뉴먼은 조명을 전략적으로 배치했다. "나는 명백하지 않게 그의 정체를 보여줄 방법을 찾으려고 했습니다. 나는 양 옆에서 조명을 비추었고 '앞으로 숙여주시겠습니까'라고 말했습니다. 그러고는 내 머리털이 쭈뼛 섰습니다. 좌우의 빛은 그를 악마처럼 보이게 만들었습니다. 그것은 수정되지 않은 사진입니다. 그는 실제로는 미남이었습니다."

　사진의 프레임 구성 방법, 즉 사진의 관점은 그 자체로 수사적 중요성이 있다. 리 프리들랜더의《자동차 속 미국》(America By Car, 2010)은 모든 이미지가 자동차 창문을 통해 촬영된 미국 도로여행 사진집으로, 사람들과 풍경이 운전 중에 눈에 띄는 물체처럼, 습관적으로 비추어진다. 우리는 그 책의 두 쪽에 걸쳐 한쪽 창을 통해 네브래스카의 소 떼를 보고, 다른 창을 통해 캘리포니아 데스밸리의 작고 검은 새를 본다. 두 이미지의 풍경은 같아 보인다. 즉, 둘 다 자동차 이용에 대한 담론 안에 포함되며, 그 안에서 소형화되고 프레임으로 구성된다.

　다른 수사적 장치로서, 존엄성을 부여하는 로우(low) 카메라 앵글은, 보통 1940년대와 50년대에 이안반사(twin-lens reflex) 카메라로 찍은 사진들에서 자주 눈에 띈다. 이는 사실상 사진이 촬영되는 렌즈는 두 개 중에 밑의 것이기 때문이다. 웨인 밀러는 1940년대 프로젝트였지만, 이후 2000년이 돼서야 출판된《시카고 남부》(Chicago South Side)에서, 이 기계적 이점을 이용하여 강력한 효과를 낳았다. 대부분의 사진들이 시카고와 디트로이트의 산업 중심지로 이주해온 아프리카계 카리브해 인들에 대한 공감어린 초상들로 이루어져 있다. 당시에 이 도

리 프리들랜더, 네브래스카, 1999,
《자동차 속 미국》 중에서

시들은 19세기 동안 개선된 교통수단이 '거리 개념을 소멸시킨(annihilated)' 출입관문 도시였으며,[2] 이는 특별히 시카고를 목재업, 곡물저장업, 정육업 그리고 최종적으로 제조업으로부터 이익을 얻도록 해주었다. 밀러의 사진은 시카고 남부의 사회구조를 담아낸다. 그는 그곳을 '철로 건너 편(other side of the tracks)'이라고 표현했다. 정육공장 밖에 서있는 파업 지도자는 도전적이고, (밑에서 촬영되어) 위엄이 있으며 정당해 보인다. 로우 카메라앵글의 수사적 힘은 파업노동자들과

그 외 노동자들 사이의 다툼에서 한쪽 편을 드는 것으로 보인다. 러시아의 구성주의 사진가들은 트랙터 운전사, 광부와 농부들에게 높은 위상을 부여하기 위해 로우 앵글을 효율적으로 활용했는데, 알렉산드르 로드첸코가 촬영한 유명한 사진 〈개척자 소녀〉(Pioneer Girl, 1930)도 그 노동자들 가운데 하나였다. 그들은 자신들이 타파하려는 계급제도 내의 노동자와 농민들을 로우 앵글로 격상시켰다. (하지만 〈개척자 소녀〉의 경우에, 로드첸코의 목표는 소녀의 위상보다는 사진이 예술로 간주되도록 사진의 위상을 높이려는 것이었을 수도 있다.) 로우 앵글의 사진들이 피사체를 들어 올리는 경향을 가진 반면에, 카메라가 대상을 내려다 볼 때, 반대 효과가 생길 수 있다. 이는 피사체를 위엄 있게 만들지 않고 왜소하게 만드는 것으로 보인다. 물론 이것은 의도적이며, 도시나 산업 공간에 둘러싸인 듯한 느낌을 준다.

개인에 대한 관점이나 사회적인 경향에 영향을 주는 것은 주제별로 성취될 수 있다. 사람들은 곤경 속의 어른들 이미지보다 같은 상황의 아이들 이미지에 마음이 더 움직인다고 알려져 있다. 고우타 교외 지역 다마스쿠스의 민간인들을 향해 시리아 군대가 신경가스 사린을 사용한 충격의 이미지들이 2013년 8월에 유포되었을 때, 공개된 대부분은 치명적인 가스에 목숨을 잃은 수많은 아이들의 사진이었다. 스톡포트의 영국 정형외과 의사인 아메르 쇼아이브는 이들이 자신의 아이들과 닮은 것에 충격을 받아 그 해 말, 시리아에서 일하려고 자신의 목숨을 걸었다. 그는 터키와 시리아 국경 양쪽을 넘나들며 생명들을 구하는 데 일조했다. 그는 바발하와 병원을 근거지로 삼았는데, 그곳은 시리아 대통령 아사드 동조자들의 빈번한 공격 목표로 알려져 있었다.[3]

아이 같은 모습의 동물 이미지는 똑같이 영향력이 크다. 던컨 카메론의 유명한 이미지, 캐나다의 아기 '화이트 코트' 하프 바다표범을 때려죽이는 사진이 1969년 처음 공개되었을 때, 매우 광범위하고 강력한 항의가 제기되어, (한 탄원서는 벨기에 어린 학생들 40만 명의 서명이 들어 있었다.) 캐나다 정부는 그 해 말에 부분적으로 그 행위를 금지시켰다. 종교적 도상도 동물이나 사람의 사진에 수사적 힘을 더하기 위해 자주 활용된다. 브렌트 스터톤이 콩고민주공화국에서 촬영하여 사진상을 수상한 비룽가 마운틴 고릴라의 사진은, 2008년 두 달 동안의 밀렵으로

희생된 7마리 중의 한 마리를 보여준다. 무게가 225킬로그램인 이 실버백 고릴라는 나무 가로대(cross-pieces)에 묶이어, 자연공원 감시원들과 슬퍼하는 마을 사람들에 의해 언덕 위로 운반되었다. 그 장면은 예수가 십자가에서 내려지는, 르네상스 이미지를 암시했다.

구호단체들은 정기적으로 성모와 아기 예수의 비유를 통해 기부의 호소를 끌어낸다. 1984년 에티오피아 기근의 여파 속에서, (그에 대한 BBC 텔레비전의 첫 보도는 〈옥스팸〉이 도왔다) 〈옥스팸〉(Oxfam)은 《아프리카의 이미지》라는 제목의 1987년 영국 보고서를 통해 어머니와 아들 사진들이 모든 신문에 걸쳐서 주요한 전략이었다고 결론 내렸다. 그렇지만 옥스팸은 사진들이 아프리카 인들을 '수동적 희생자들'로 나타낸 것은 문제점으로 인식했다.[4] 이것은 더 '긍정적' 이미지를 찾으려는 변화를 자극했다.

1997년 세계보도사진 대상이 알제리에서 벌어진 무자비한 학살에서 넋이 나간 생존자의 모습을 찍은 오신(Hocine) 자우라르에게 주어졌다. 사진 속에서 한 여인이 다른 여인을 위로하고 있다. 둘 다 르네상스 회화 속 인물들과 거의 비슷한 옷을 입고 있다. 이런 이유로 그 사진은 〈벤탈라의 마돈나〉(Bentalha Madonna)로 알려졌고(살육이 일어난, 알제의 바로 남쪽 마을의 이름을 따라), 나중에 〈알제리의 마돈나〉로도 알려지게 되었다.[5] 실제로, 알제리의 마돈나와 브렌트 스터튼의 비룽가 실버백 고릴라 시신 둘 다, 촬영된 바대로, 그러한 수사적 힘을 전달하는 성서적 사건을 암시했다.

편향된 사진 이미지의 실례로서, 도시 속의 삶은 영화와 사진에서 매우 양극화된 방식으로 표현된다. 도시는 도덕적 타락의 원인으로 (영화 〈배트맨〉, 팀버튼, 1989, 또는 〈블레이드러너〉, 리들리스콧, 1982년) 나타나거나, 아니면 영화 〈파리의 미국인〉(빈센트 미넬리, 1951), 〈노팅힐〉(로저 미첼, 1999)과 〈베로니카의 이중생활〉(크쥐시토프 키에슬로프스키, 1991)에서처럼 기회가 있는 곳 혹은 우연한 만남이 있는 곳으로 그려진다. 사진 속에서도 비슷하게, 도시는 평행선을 긋는 두 가지 렌즈를 통해 비추어진다.

후기 산업사회 영국의 항구도시로서 리버풀은, 자신의 유명한 아들 존 레논의 장밋빛 안경을 통해 보인 적이 거의 없다. 폴 트레버의 사진집 《생존 프로그램》

(Survival Programmes, 1975, 3장에서 다뤄짐)의 리버풀 에버튼 지역 사진들, 피터 말로우의 암울한 사진집 《바다를 바라보며》(Looking Out to Sea, 1993)와 탐 우드의 사진집 《절정기가 지난 모든 지역》(All Zones Off Peak, 1998, 137쪽)에 담긴 버스 안으로부터의 시선, 이 모두가 도시를 더러운 붓으로 단호하게 채색한다. 전형적으로(그에게 있어서는) 흑백에서 컬러로 전환되는 우드의 작품들에서도, 《월턴브렉 로드, 안필드》(Walton Breck Road, Anfield, 1987) 또는 《길모스, 이스트랭크스 로드》(Gillmoss, East Lancs Road, 1983)와 같은 사진 속의 우울한 분위기는 중단되지 않는다. 모두 다 형편없는 집들과 어두운 표정의 리버풀 사람들뿐이다. 머리 스카프를 쓴 여인들이 담배를 피우고, 다른 사람들은 머리가 헝클어져 있거나, 신체장애가 있거나, 아니면 단지 정말 슬퍼 보인다. 반면 잉글랜드 북부는 그렇게 어둡게 비춰지지 않는다. 우드는 2005년 사진집 《포티맨》(Photie Man)에서, 리버풀의 머지 강 너머에 있는 해변휴양지 뉴브라이튼을 더 균형 잡혀 있고 덜 암울한 이미지로 표현했다. 그리고 마틴 파는 1976년 헵든 다리 근처의 크림즈워스 딘(Dean) 감리교 예배당을 일 년 동안 기록하였는데, 예배당과 신도들을 차분하고 동정어린 사진으로 표현했다. 그곳은 사우스페나인의 도보 여행자 천국 아래, 숲이 우거진 계곡 속의 호젓한 곳에 위치한다. 흥미롭게도, 일요 예배에서 머리 숙인 정중한 사람들의 이미지에서, 3명의 중년 여성들과 큰 핸드백이 신도석에 놓여 있는 기념 다과회 사진으로 시선을 돌릴 때, 우리는 여기서 파(Parr)의 공손한 참여사진가에서 풍자사진가로의 진화를 보게 된다. 다과회 사진 속 세 명 중 가장 멀리 있는 인물이 입을 크게 벌려 케이크를 먹고 있다.

나는 1980년대에 내 자신이 찍은 브리튼의 북부 도시들(맨체스터, 뉴캐슬과 벨파스트)의 사진들도 무척 어둡다고 인정한다. 나는 전에 잡지 《옵저버》로부터 사내(inhouse) 조사를 토대로 '브리튼에서 가장 위험한 거리'로 선정된 곳의 촬영을 의뢰받았다. 그곳은 글래스고에 있었다. 도시들이 어떻게 보여야 한다는 선입견은 사진가만큼이나 편집자에 의해서도 결정된다. 뉴욕은 브루스 데이비드슨의 사진집 《지하철》(Subway, 1986)에서 표현된 바대로, 리들리 스콧의 1982년 영화 〈블레이드러너〉에서처럼, 총과 갱단 전쟁이 있는 낙서가 휘갈겨진 풍경으로 나타난다. 데이비드슨의 사진에 빠져있는 유일한 요소는 해리슨 포드가 연기한 인물 데카드가 사진의 삼차원성을 복원하려고 사용한 공포스런 전자장치이다.

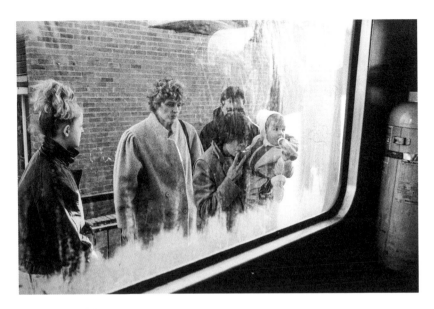

탐 우드, 네더톤, 리버풀, 1988.
《절정기가 지난 모든 지역》 중에서

이들은 이동수단의 반이상향이다. 아무도 벚꽃을 지나 자전거를 타지 않는다. 아프리카의 요하네스버그와 거의 차이가 없다. 미카엘 수보츠키의 사진집《폰테 시티》(Ponte City, 2014)와 가이 틸림의 사진집《요하네스버그》(Jo'burg, 2005)에서 우리는 도시재생의 깨어진 꿈들 속에서 쇠퇴와 폐쇄공포증을 발견한다. 어느 누구도 행복해 보이지 않는다.

1960년대와 70년대 만들어진 일본의 사진집에서, 도쿄는 이와 비슷하게 부패되고, 도시의 활력이 사라진 반이상향으로 나타난다. 이 야심차고 새로운 거대도시는 올림픽을 개최한 첫 아시아 도시가 된 1964년에 인구가 천만 명에 다다랐다. 도쿄는 가을 단풍의 절정 속에서(올림픽은 10월에 열렸다), 사회개혁과 낙관론의 새로운 정신으로 대담해졌지만, 세 권의 모노그래프에 담긴, 세 명의 영향력 있는 사진가들이 찍은 이상한 유형의 흑백사진들이 일으킨 반란의 대상이 되었다. 그 사진집들은 타쿠마 나카히라의《다가올 언어를 위하여》(For a Language to Come, 1970), 모리야마 다이도의《사진이여 안녕》(Bye Bye Photography, 1972)

과 유타카 타카나시의《도시 쪽으로》(Towards the City, 1974)였다. 이들의 사진에 대한 반항적 사고는 1968년에 동인잡지《프로보크》(Provoke)의 창간으로 이어졌고, 세 명의 사진가들 모두 큰 반향을 일으켰다.

유령의 도시를 감지자로 통과하며, 밤에 현혹된 겁먹은 사람들이 입자가 굵은 사선(diagonals)의 뿌연 경사 위에서 겨울잠을 잔다. 이것이 (일본식의) 당시 사회적 풍경이었다. 그것은 초현실주의 이래로 다큐멘터리 사진에 끼친 가장 큰 영향 가운데 하나로 인정받는다. 그것은 펑크(punk) 문화 이전의 반란이었고, 사진의 기술기반 완벽주의를 거부하고 다시 되돌아 보지 않은, 예술과 정치의 불만스러운 만남이었다.《프로보크》는 또한 사진의 부조리극(theater of the absurd), 즉 연속되는 절망으로의 커튼을 열었고, 큰 바위를 언덕 위로 올린 다음, 계곡 아래로 다시 굴렸다. 이는 알베르 카뮈가《시지프스의 신화》(The Myth of Sisyphus, 1942)에서 사용한 은유법으로, 삶 속 실망의 순환을 감수한다는 의미이다. 까뮈에게 희망은 내리막길에 있는 진실의 인정이며, 사진가의 경우에 그것은 독특하고 섬세하며 침착한 기록사진인 것이다. 나는《프로보크》가 가진 도시의 반이상향적 광경을 통해 표출된 불안은 이것에 기반을 두고 있다고 느낀다.

사진을 위한 새로운 언어의 필요성이 1964년과 1968년 사이 혼란의 시기로부터 생겨났다. 1968년 쇼메이 토마츠는 타쿠마 나카히라 등과 함께,《사진의 100년: 일본 사진 표현의 역사》로 불린 획기적 전시를 도쿄에서 개최했다. 하지만 나카히라는 이를 준비하면서, 전시가 대부분 무비판적인 다큐멘터리 작품들의 모음이고, 예술적 자유가 극심하게 부족하다는 것을 깨달았다. 당시에 도쿄는 현대성을 추구하기 위해 파괴와 동시에 재건축되고 있었다. 학생들은 도쿄와 파리의 거리에서 자본주의와 국가에 반대하며 자유를 외쳤다.

《프로보크》를 창간하며, 나카히라, 유타카 타카나시, 코지 타키와 타카히코 오카다는 다음과 같이 성명을 발표했다. "이미지는 그 자체로는 착상(ideas)이 아니다. … 그것은 언어의 이면에 속한다. 그리고 이미지는 언어와 개념의 세계에 폭발적으로 불을 붙인다."[6] 그들의 작품에서 미국 사진가 윌리엄 클라인의 영향이 강한 명암의 거친 입자감으로 드러났다. 특히 클라인의 사진집《인생은 즐겁다 & 뉴욕에 있는 너에게는》(Life is Good & Good for You in New York, 1956)이 영향을 주었는데, 그 속에서 뉴욕은, 클라인이 묘사한대로, 핀볼기계처럼 불을 밝힌 도

시이다. 나카히라의 《다가올 언어를 위하여》에는 카메라와 인간이 밤늦게 야외에서 만들어낸 기록들이 있다. 그것들은 뿌연 키아로스쿠로(chiaroscuro)로 표현된 지하철과 거리의 사진들이고, 그것은 백내장에 걸린 눈, 손상되었거나 재생된 눈으로 본 경관들이다.

블러(Blur)는 대부분의 참신한 발상처럼, 완전히 새로운 것은 아니었다. 회화주의자들은 인상주의 화가들 사이에서 플루(le Flou)라고 알려진 독특한 블러를 흉내 내기 위해, 초창기 렌즈들의 광학 수차(aberrations)를 이용하였다.[7] 또한 만 레이도 1928년에 거의 대부분 초점이 어긋나 있는 《불가사리》(L'Étoile de Mer)라는 영화를 만들었으며, 1940년대 후반 뉴욕의 영향력 있는 잡지 《하퍼스 바자》(Harper's Bazaar)의 미술 감독 알렉세이 브로도비치는 로버트 프랭크와 같은 사진가들에게 비슷한 형식의 실험들을 종용했다.[8]

나카히라는 외젠 앗제를 떠올리며 자기지시적이지 않은 세계로 돌아가고 싶었

타쿠마 나카히라,
《다가올 언어를 위하여》 중에서, 1970

는데, 그곳에서 그는 사진의 언어로 둘러싸인 모든 선험적이고 미리 상상된 착상들을 잃을 수도 있었다.[9] 어느 사진에서 어머니와 아이가 뿌옇고 흔들리는 모습으로 계단을 내려오고 있다. 이것은 성모와 아기 예수가 아니다. 세 번째 인물이 빛 속에 모습을 드러낸다. 사진은 지하철역에서 촬영된 것으로 보인다. 상실, 무질서와 혼미의 감정(안정감과 완전한 반대)이 나카히라의 사진을 가득 채운다.

도시들, 적어도 일부 도시들은 일관되게 마력과 경이로움을 가진 것으로 묘사되어왔다. 특히 제2차 세계대전 이후 유럽에서 참전하고 귀향한 군인들이 영화와 사진 속 파리의 낭만적 광경을 퍼뜨렸고, 그 도시는 대서양 양쪽 모두의 대중들에게 매력이 있었다. 안드레 케르테츠의 사진집 《파리, 나는 너를 사랑해》 (Paris je t'aime, 1931)와 알렉세이 브로도비치가 디자인을 맡았던 《파리의 날》 (Day of Paris, 1945)이 뉴욕에서 발간되어 그러한 요구를 충족시켰으며, 파리를 이국적이고 매혹적으로 보여준 에드 반 데르 엘스켄의 사진집 《센 강변의 사랑》 (Love on the Left Bank, 1954)도 인기를 끌었다. 자서전 《아이들처럼》(Just Kids, 2010)에서, 가수 패티 스미스는 뉴욕에 도착한 뒤, 한 중고서점에서 다 떨어진 《센 강변의 사랑》 한 권을 발견한 것을 회상했다. "파리의 밤문화를 찍은 굵은 입자의 흑백사진들 … 흐트러진 머리를 하고 눈 주위를 검게 화장한 채, 라틴 구역의 거리에서 춤을 추는 아름다운 발리 마이어스의 사진은 [사진집에 몇 장이 있다] 나에게 깊은 인상을 주었다." 가수 스미스가 마침내 카리스마 있는 호주 예술가이자 '한량(bon viveur)' 마이어스를 만났을 때, 마이어스는 스미스의 무릎 위에 번개 문신을 새겨 주었다. 심지어 파리의 불결한 측면도, 루이 아라공의 소설 《파리의 농부》(Le Paysan de Paris, 1926)에서 시적으로 윤색된 것처럼, 브라사이의 사진집 《밤의 파리》(Paris de Nuit, 1933)에서 플래시 조명을 받아, 다시 덧칠되어 어떻게든 밝게 빛난다.

도시의 건설도 또한 낙관적으로 비춰진다. 루이스 하인의 1932년 다큐멘터리 프로젝트 《일하는 사람들》(Men at Work)은, 사진가가 쓴 《산업의 정신》(The Spirit of Industry)이라는 짧은 에세이로 시작한다. "이것은 일하는 사람들의 책, 즉 용기, 기술, 대담성과 상상력을 가진 사람들의 책이다. 도시는 저절로 건설되지 않고 기계는 기계를 만들 수 없다. 그 모든 것 뒤에 인간의 두뇌와 노고가 없다면 말이다." 그 책은 뉴욕의 하늘과 맞닿은 빌딩들을 보여준다. 그 속에는 멜

빵바지를 입고 납작모자를 쓴 건장한 남자들, 줄 매는 철제와 들어 올리는 걸쇠, 쇠사슬, 기중기와 현기증을 일으키는 도시 전망이 있다. 표지에는 반바지, 하이킹 부츠와 작업용 장갑을 착용한 (상의를 벗은) 젊은 남자가 아찔한 높이에서 활짝 웃고 있다. 다른 사진에서 우리는 미남 배우 외모를 가진 '안전 요원'이 갠트리(gantry) 기중기 위 높은 곳에 있는 것을 본다. 그는 아인 랜드의 소설《수원지》(The Fountainhead, 1943)의 주인공을 구현한 것처럼 보인다.

이와 비슷하게, 뉴욕 크라이슬러빌딩 61층의 돌출된 강철 독수리 아르데코 조각 위에 사진가 마가렛 버크 화이트가 걸터앉은 모습의 이미지는 그녀의 조수가 촬영한 이미지이다. 당시는 미국 자동차산업이 의기양양했던 시절이었는데, 크라이슬러빌딩의 장식(또는 그 일부)이 라디에이터 캡을 본떠서 만들어졌고, 멀리 디트로이트에서는 멕시코 벽화가(muralist) 디에고 리베라가 포드자동차 조립라인의 노동자들을 찬양하는 27개 벽화를 만들고 있었다. 스위스 태생의 미국 사진가 로버트 프랭크는《미국인들》(The Americans)을 찍던 1955년 여름, 그 도시에 도착하여 아마도 그 노동자들을 보았을 수도 있다. 당시의 분위기는 여전히 흥겨웠다. 프랭크 자신의 1950년 포드 비즈니스쿠페가 디트로이트에서 고장 나 멈췄지만, 그는 그 공장을 "신의 공장이다. 만약 그런 곳이 있다면"이라고 표현했다. 하지만, 촬영했으나《미국인들》에서 빠진 사진들은 제조업을 착취적으로 인식하게 될 변화를 예견했다.[10]

건축의 희열이 브라질의 새로운 수도 브라질리아로 퍼져 나갔다. 1950년대 후반에, 이 수도는 루시우 코스타와 오스카르 니에메예르에 의해 설계되었으며, 루시안 클레그 등이 촬영하였다. 당시에 러시아 풍으로 새롭게 건설된 도시풍경은 현기증을 유발하는 경향이 있어서, 자살충동을 느끼게 한 것으로 보인다. 게오르기 페트루소프의〈새 빌딩〉(New Building, 1928~30)이 좋은 예이다.

제조업은 1920년대부터 20세기 후반 위신이 추락할 때까지, 적어도 러시아, 유럽과 미국에서 프로메테우스 같은 영광을 누렸기 때문에, 도시 속 8월의 표현에 예외가 많지는 않았다. 그 예외에는 워커 에반스가 1935년에 찍은 제철소에서 내려다본 묘지 사진, 그리고 야곱 투그네의 강력한 몽타주 효과와 스위스 탄약 제조업에 대한 회의적인 시선이 담긴 사진집《공장: 기술의 서사시적 사진》(Fabrik: Ein Bildepos der Technik, 1943)이 있다. 공장노동자를 착취당하는 로봇으로 묘사

한 프리츠 랑의 1927년 영화 〈대도시〉(Metropolis)는 유럽에서 어떤 의미로는 적절한 시기 이전에 탄생했다. 당시 대중들은 제조업에 대한 찬양을 아직 끝내지 않았었고, 대량 건설의 광경에서 계속 큰 기쁨을 얻었다. 1930년대 루스벨트의 미국과 스탈린의 소련은 제조업을 경제적 안정과 완전고용을 위한 수단으로 보았다.

1936년에 창간된 《라이프》의 첫 번째 표지기사는 미주리 강 위에 높이 새롭게 건설된 포트벡 댐을 보여준다. 세로로 홈이 파진, 이 기념비적 콘크리트는 산에 대한 인간의 응답이다. 마가렛 버크 화이트가 찍은 사진들은 노동자들(프로젝트에 고용된 만 명의 일부)을 영웅들로 나타냈다. 또 다른 루스벨트 뉴딜 정책 프로젝트로 1936년에 완공된 콜로라도 강 후버댐은 건조지대를 떠나온 소작농들을 위한 관개지를 약속했다. 그러한 거대한 콘크리트 구조물은 전에는 시도된 적이 없었다. 천 마일 북동쪽에서는 더 많은 노동자들이 네 명의 대통령(후버와 루스벨트를 뺀)의 거대한 얼굴부조를 러슈모어 산 화강암 위에 새기고 있었다. 마치 프로메테우스가 앞으로 나오는 듯하다.

동시에 러시아에서는 잡지 《건축의 소련》(USSR in Construction)이 소비에트 시대의 주요한 선전 수단이 되었다. 1933년 12월 12일호는 알렉상드르 로드첸코의 다큐멘터리 사진들을 특집으로 다뤘는데, 그는 사진 속에서 발트해-백해 운하의 영웅적 건설을 그의 장기인 비스듬한 수직선으로 표현했다. 그러나 하나의 이야기는 전달됐지만 제외된 다른 이야기가 있다. 로드첸코의 사진과 함께 제시된 이야기는 40가지 기술을 연마한 숙련된 노동자들과 처음으로 "노동의 시적 아름다움과 건설일의 낭만을 자각한 전과자들에 관한 것이었다. 그들은 자신들의 오케스트라 음악에 맞춰 일했다." 그러나 그 과정에서 20만 명의 육체노동자들이 생명을 잃었고, 최종적으로 그 운하는 얕아서 사용될 수 없었다는 이야기는 빠졌다.[11]

베를린 소니센터의 다큐멘터리 영화아카이브를 보면, 독일에서 제조업에 대한 자부심이 아주 깊다는 것을 알 수 있다. 산업은 1970년대 이전에는 비판의 대상으로 여겨지지 않았다. 비슷한 제목이 많은, E.O. 호페의 사진집 《독일인의 노동》(Deutsche Arbeit, 1930)은 루르지방의 코크스(coke) 공장과 제철소들을 위엄 있게 나타냈다. 1931년 알베르트 렝거 파치는 《철강》(iron and steel)을 출판했는

데, 이는 제조업의 아름다움과, 당시 바우하우스의 책임자였던 라슬로 모호이너 지가 가르쳐준, 형식과 기능 개념에 대한 찬양이었다. 그것은 사진의 신즉물주의 (Neue Sachlichkeit)[12] 운동의 전형이었는데, 이는 당시에 철학자이자 문화비평가인 발터 벤야민에 의해 호되게 비판받았다. 벤야민은 그것이 "댐이나 전선공장에 관해 '세상은 아름답다'는 것 말고는 할 말이 없다"는 것을 알았다.[13]

페터 케트만의 사진집 《폭스바겐 공장에서의 일주일》(Eine Woche im Volkswagenwerk, 1953)에서 그 특성이 기술된 독일의 자동차산업은 제2차 세계대전 이후 계속 자부심의 대상으로 비춰졌다. 프랑스에서는 도시의 필요 기능으로서의 산업보다는 작은 산업이 더욱 환영을 받았다. 로베르 두아노의 사진집 《이것이 파리다》(Pour Que Paris Soit, 1956)는 신문의 인쇄, 동전의 주조과정과 거리의 청소부들을 기록했다.

대서양을 건너 미국에서는, 리 프리들랜더가 1979년 오하이오 애크런미술관의 의뢰를 받아 오하이오 강 계곡의 산업지역을 기록했다. 그 결과물인 사진집 《공장 계곡들》(Factory Valleys, 1982)의 후기에서 레슬리 조지 캐츠는 "이러한 미국은 아직 아무도 보지 않았다."라고 썼다.[14] 어느 사진에서 철선이 공장노동자의 왼쪽 눈을 찔러 관통하는 것처럼 보인다. 다른 사진에서는 한 노동자의 긴 머리, 알록달록한 셔츠와 장갑 낀 손이 겉보기에 기계로 당겨지면서, 금속 줄밥들이 머리로 빨려 들어가는 것 같다. 이것들은 모두 다 세심한 정렬의 수사적 사용과 플래시 사진에 의해 생겨난 착시이다. 사진들은 인간과 기계의, 그리고 동시에 인간과 자연의 대치를 암시한다. 그 대치는 불공평하고 착취적이다.

적어도 표현 영역에서는 철강과 자동차 산업의 영광이 1980년대쯤에 시들해졌다. 캐나다 사진가 에드워드 버틴스키의 아버지는 우크라이나에서 이민을 와 제너럴 모터스의 생산라인에서 일했지만, 아들 버틴스키는 경력의 대부분을 산업의 자연파괴를 영화와 사진으로 기록해왔다. 버틴스키의 2006년 시리즈인 《제조된 풍경》(manufactured Landscapes)을 논하면서, 캐롤 디에흘은 '유독한(toxic) 숭고미(sublime)'라는 표현의 기사 표제를 달았다(그녀는 그 어구를 만들지 않았다고 주장한다).[15] 벤야민이 제조업 과정들의 아름다움에 대해 의문을 제기한 것은 그것들의 환경적 영향에도 똑같이 적용될 수 있다. 단어 '숭고미'는 여기에서 이런 종류의 풍경을 심미화(aestheticization)하는 변증법적 문제를 반드시 가지고 있

다. 왜냐하면 그 단어는 장엄함과 두려움, 동시에 둘 다를 함축하기 때문이다. 아일랜드의 정치인 에드먼드 버크의 숭고미 개념은 《숭고와 아름다움 개념의 기원에 대한 철학적 탐구》(A Philosophical Enquiry into the Origin of Our Ideas of the Sublime and Beautiful, 1756)에서 시작되었다. 그 개념은 다음과 같이 아름다움을 위험(danger)과 나란히 위치시켰다. "고통의 개념을 촉발하는 모든 것과 위험, 즉 끔찍한 모든 것, 끔찍한 대상들과 통하는 모든 것, 또는 두려움과 비슷한 방식으로 작용하는 모든 것은 숭고미의 원천이다."

버틴스키 작품의 불편한 측면은 정말 화가가 그린 것 같다는 점이다. 온타리오에서 촬영된 《우라늄 찌꺼기 5번》(Uranium tailings #5, 1995)을 예로 들어보자. 적갈색과 황토색이 모래톱에서 저 멀리 소나무들까지 구불구불하고, 중간에 세부적으로 약간의 대리석 무늬 남색이 보인다. 사진의 본질적인 의미는 전혀 보이지 않는 것에 있다. 단지 제목에 있는 '우라늄'이라는 단어가 작품에 필요한 요소, 또는 공포의 성분을 더한다. 디에흘은 그녀의 비평에서 J. M. W. 터너의 그림들을 언급하며, "정말 터너가 산업혁명의 탄생을 기록한 것처럼, 버틴스키는 그것의 종말을 기록하고 있는 것으로 보인다."라고 말했다.[16]

버틴스키가 환경파괴를 통해 산업혁명의 종말을 기록했다면, 크리스 킬립과 그래함 스미스의 공동 전시 〈다른 지역〉(Another Country)은 사회적 쇠퇴와 유기의 경로를 비추었다(킬립의 경우, 문자 그대로, 플래시를 사용했다). 전시회는 1985년에 런던의 서펜타인 갤러리에서 열렸다. 프리들랜더의 작품을 상기시키며, 그 사진들은 영국 북동 산업지역의 보다 넓은 사회적 조망, 대처(Thatcher) 정부가 포기한 풍경을 보여주었다. 제조업은 최종적으로 방치 상태가 되었다. 조선소는 문을 닫고 있었다. 나는 티즈 강에서 마지막으로 건조된 배가 1984년 스미스 선창에서 진수되는 것을 보았다. 그리고 같은 해에 타인 강에 있는 월젠드 조선소의 해체를 목격했다. 킬립의 사진집 《현장에서》(in flagrante, 1988)에 존 버거는 다음과 같이 썼다. "오늘, 조선소들은 고요하고, 많은 광산들이 문을 닫았으며, 공장들은 산산조각 났고, 용광로들은 차갑다. … 거기서 사는 사람들이 사랑했던 모든 것이 지금 부적절한 것으로 취급되고 있다."[17] 《현장에서》에 실린 많은 사진들이 〈다른 지역〉에 전시되었다. 그 작품들과 런던이라는 전시 장소는 영국의 북-남 분할을 드러냈다. 존 버거는 그것을 "부와 가난이 아니라, 보호받는 자

크리스 킬립, 몸통(Torso), 필로, 게이츠헤드,
타인사이드, 1978, 《현장에서》중에서

와 버려진 자의 분할"이라고 표현했다.[18]

 킬립과 스미스의 사진들은 미들즈브러의 술집들, 1984~85년의 광부 파업, 그
리고 흑맥주와 담배 광고가 간간히 보이는 적막한 산업 중심지로 우리를 안내한
다.《현장에서》의 어느 사진에서, 벽을 맞댄 주택의 망사 커튼 사이로 한 아이가

보는 이를 쳐다보고 있다. 뒤쪽에서 우리는 낡은 정문과 골철판 벽이 띠 모양으로 이어진 할당정원(allotment garden)을 본다. 탄광입구는 멀리 뿌옇게 시야에 들어온다. 또 다른 사진은 벽에 앉아 있는 남자를 찍은 것이다. 우리는 그의 얼굴을 보지 못하고, 단지 손과 옷의 세부만을 볼 뿐이다. 사진을 바라보면서, 우리의 시선은 절반만 광을 낸 금속노동자의 (끈이 끊어진) 구두에서, 카브라가 있는(turned-up) 더러워진 바지로, 겉주머니가 어설프게 수선된 개버딘(gabardine) 공장코트로 이동한다. 호주머니의 수선에 사용된 짙은 색 실의 모든 바늘땀이, 실을 당긴 모든 바느질이 각각 작은 역사를 말해준다. 소매 밖에서 오므린 손은 벽돌 위에 놓여 있어 나이를 짐작하게 해준다. 아마도 60세 정도인 듯하다. 이 사진은 두 가지 점에서 중요하다. 첫 번째, 오직 사진만이 만족시킬 수 있는 기능을 수행한다. 그 기능은 정지를 통해 노출되는 세부의 실제를 창의적으로 다루는 것이다. 두 번째, 수사적이면서 동시에 모호하다. 우리가 한 이미지 내에서 찾는 너무나 많은 기호들이 빠져 있다. 얼굴이, 우리가 단서를 찾아 달려드는 사진의 영역이 없다. 배경이, 우리가 맥락을 찾는 공간들이 또한 부재한다. 남아있는 것은, 우리의 이야기, 우리의 허구와 우리의 은유가 만들어질 수 있는, 정교한 세부의 살아있고 멈춰있는 생명이다. 여기서 비교훈적인 것으로의 여행, 다큐멘터리 작업을 구성하는 큰 부분을 심리적으로 제어하는 중심부로의 여행이 시작된다. 그것은 모호한 이미지로의 여행이다.

얼굴 없는(Facelessness) 모습은 사진집 《유령이 유럽을 떠난다》(Ein Gespenst verlässt Europa, 1990)에 담긴,[19] 지빌레 베르게만의 사진 속에서 다시 한 번 등장한다. 사진집은 두 개의 기념물(산업 시설에 있는 거대한 마르크스와 엥겔스의 동상들)의 건설을 보여준다. 그 기념물들은 음울한 하늘 아래 목이 잘린 채로, 그들의 상체는 짙은 예언의 구름으로 대체되어, 베를린 장벽이 무너지길 기다리고 있다. 작품은 미묘하고 우상 파괴적이며 모호하다. 시리즈의 모든 사진들은 1980년대 동독에서 촬영되었다. 동상들의 일부는 수송을 위해 포장되어 마치 이집트 미라 또는 검은 차도르로 가려진 여인처럼 보인다. 한 사진에서, 기중기에 달린 채로, 카를 마르크스는 슈퍼맨처럼 베를린을 통과하여 날아가고 있다. 이 사진들은 내가 본 가장 전복적이고 수사적으로 강력한 이미지들에 속한다. 그럼에도 그 사진들은 모호하고 왠지 순결하다. 그 사진들은 극장으로 묘사된 산업에 관해

지빌레 베르게만, 마르크스-엥겔스 기념물, 구믈린, 우세돔 섬,
메클렌부르크-웨스턴 포메라니아, 1985년 7월, 독일민주공화국, 1985,
《유령이 유럽을 떠난다》 중에서

말한다. 그 동상들은 인상적일 수도 있었겠지만, 무기력하고 머리가 없으며, 초현
실적인 상태가 되었다.

　머리 없음이라는 주제에 관해서, 또 다른 산업 프로젝트의 사진 두 장을 보자.
그 두 사진은 1986년과 1991년 사이에 만들어진 세바스치앙 살가두의 사진집
《노동자들》에 들어 있다. 한 사진은 1990년의 프랑스 브레스트 군조선소의 용접
공을 보여준다. 킬립과 베르게만의 사진들에서처럼, 우리는 그 사람의 얼굴을 볼
수 없다. 얼굴 대신 우리가 보는 것은 머리가 있어야 하는 곳에 있는, 구멍이 뚫린
부벽(buttress)이다. 장갑을 낀 오른손이 산소 아세틸렌 용접기를 잡고 있는 동안
에, 로봇의 눈과 비슷한 것이 우리를 노려본다. 사진이 산업 세계의 비인간화를
암시한다는(적어도 나에게는) 점을 제외하고는 사실 거의 모든 것이 모호하다.
캡션은 단지 사진이 프랑스 해군의 기함인 원자력항공모함 '샤를드골'이 건조되

던 1990년에 촬영되었다고 말할 뿐이다.

두 번째 사진은 1986년에 브라질 세라 팔라다의 금광을 찍은 사진으로, 높은 계단모양 협곡에 이르는 사다리 정상에 있는 한 사람을 보여준다. 그 노동자의 이마에 매어진 끈은 어깨에 놓인 한 부대의 흙을 지탱한다. 우리는 왜 그 사람이 흙 부대를 나르는지 알지 못하지만, 시리즈의 다른 사진들은 그 이야기를 말해준다. 천국에서 내려온 것 같은, 손 하나가 도움을 주려는 듯 보이지만 동시에 아무것도 해주지 않는다. 사진 왼쪽 위에 나타난, 허공에 있는 손은 분투하는 광산노동자와 그 손 자체를, 실질적이 아닌 화면구도적으로 연결하는 형식상의 모양새에 기여한다. 이미지는 모순으로 가득하고, 킬립과 베르게만이 찍은 사진에서처럼 명확한 설명이 없는 단서들을 제공한다.

사진은 도시 속 삶, 관광업과 제조업 같은 삶의 모든 방식을 나타낼 수 있으며, 마찬가지로 상당한 비판(또는 그 반대)을 전하면서, 다큐멘터리적 '진실'도 나타낼 수 있다. 킬립, 베르케만과 살가두의 작품에서 보이듯, 모호성은 종종 일종의 초현실적 신비에 의해 강화되는데, 그것은 수사적이라고 보이는 것에 덧붙여진다. 하지만 넓은 의미로는 19세기 말에서 1950년대까지 제조업은 다큐멘터리의 렌즈를 통해서 영웅적인 일로 비춰졌다. 그러나 나중에, 대부분의 사람들이 그러한 과정들에 더욱 더 의존하게 됨에 따라, 우리가 사용하는 물건들을 만드는 것은, 심지어 우리가 생산하는 식량의 증가조차도 더욱 더 비판적으로 제시되어 왔다.

내가 논의하고 싶은 마지막 사례는 원자력 에너지에 관한 사안이다. 이상하게도, 아마 1950년대 소련의 경우를 제외하면, 다큐멘터리 영화나 사진은 한번도 원자력 산업에 호의를 베푼 적이 없는 듯하다. 아이젠하워의 '평화를 위한 원자력'이라는 개념은 인기를 얻은 적이 없다. 1956년 영국의 윈즈케일에서 첫 번째 상업 운용을 시작한 이래로 지금까지, 종말론적이라는 말이 그 산업이 영화와 사진에서 제시된 바를 묘사하는 데 가장 적합하다. 동시에 세계 인구의 약 10퍼센트, 대략 7억 5천만 명 정도가 전기를 얻기 위해 원자력에 의존하고 있다.

원자력이 아무리 안전하게 만들어진다 할지라도, 그리고 원자력이 값싼 전력으로서 얼마나 합리적으로 보일지 몰라도, 일반 대중은 두려워하고 있으며, 또한 그것은 당연하다. 만약에 스리마일 섬(1979)과 체르노빌(1986)에서의 원

자력발전소 사고가 충분하지 않다면 후쿠시마 다이치(혹은 후쿠시마 제1원전)를 생각해 보자.

2011년 오후에 역사상 가장 강력한 지진 중의 하나가 일본의 북동해안을 흔들었다. 그곳은 비등수형 원자력 발전소에 가까운 곳이었다(이 같은 원전은 매우 흔하여 미국에만 35개가 있다). 14미터 높이의 파도가 원자로 냉각용 비상 발전기를 고장 내, 결과적으로 노심용융을 초래했고 지역 주민들은 대피하였다. 직접적 방사능 노출 때문에 사망한 사람은 거의 없는 것으로 알려졌다. 그럼에도 불구하고, 나타난 사진들(버려진 도시와 마을들, 보호용 전신복을 입고 방사선선량계를 손에 쥔 일꾼들, 죽고 부풀어 오른 소들과 수많은 비닐봉지들)은 특히 그 모호하고 무서운 속성들로 인해 상당한 충격을 주었다.

원자력 참사의 후유증을 기록하는 사진가들은 방사능이 보이지 않는다는 도전에 직면한다. 하지만 검거나 푸른 비닐봉지들이 버려진 논밭과 나무숲의 사진들은 잊을 수 없는 후쿠시마의 이미지들이 되었다. 유독한 숭고미를 생각나게 하는 방사능 폐기물은 유키 이와나미의 사진집 《잃어버린 고향》(The Lost Hometown, 2013)에 등장한다. 방사능 오염물질을 담은 비닐봉지 층 위의 벗나무에 분홍색 꽃이 피어 사진에 활력을 불어 넣는다. 여기서 다시, 다소 시골풍인 풍경에서 설정된 이 사진의 모호성과 많은 양의 비닐봉지들의 초현실적 개입, 둘 다 효과적으로 보인다.

물론 우리는 들판의 비닐봉지들을 보는 데 익숙하다. 그것들은 현대 농업과 관련이 있다. 후쿠시마의 봉지들이 다른 이유는 그 양, 그 장소(그것들이 언제나 논밭에 있지는 않다)와 매는 방법(맨 위의 매듭이 있다) 때문이다. 그보다 더, 사진의 캡션들과 맥락들이 차이를 만든다. 이 사진들은 더할 나위 없이 강력하지만, 모호하고 초현실적이지만, 논쟁을 일으키는 후쿠시마 원전 참사의 이야기를 전하기 위해 존재하는 이미지들이다. 그 위기 때문에, 참사 이후 일본은 원자력 생산의 45퍼센트를 줄였고, 독일은 23퍼센트를 줄였다. 참사를 나타낸 이미지들은 치명적 후유증에 대한 대중의 인식을 높이는 데 기여하는 하나의 요소가 되었을 것이다.

7장

시각적인 시, 그리고

모호성에 관하여

사진가 로베르 두아노는 전에 말했다. "만약 내 작품이 의미를 전한다면, 조금 덜 심각하게, 조금 덜 근엄하게 그 가벼움을 전하여 사람들의 인생에 도움을 준다고 생각한다."[1] 두아노의 '가벼움'은 개혁을 추구하는 사진의 강압적인 교훈만큼이나 효과적일 수 있다. 더 고요한 작품 속에 더 많은 심리적 통찰과 이해가 있을 수 있고, 그러한 힘의 많은 부분이 거의 이해되지 못하고 있다. 우리는 아직 두뇌가 이미지를 어떻게 처리하는지 잘 모르고 있다. 1920년대에 꽃을 피운 예술혁명인 초현실주의는 위대한 업적이었다. 왜냐하면 초현실주의는 예술적으로 그 자체를 뛰어 넘는 시적 가벼움으로 우리가 세상을 다르게 보도록 자극했기 때문이다.

사진은 초기부터 초현실주의와 공생관계가 있었다. 살바도르 달리가 한 때 "어떤 것도 사진만큼 초현실주의의 진실을 증명하지 못한다."라고 주장할 정도였다.[2] 초현실주의는 예술계의 야생동물 친구 같은 것이 되었다. 초현실주의는 꿈과 현실 사이의, 그리고 실제 존재와 우리 상상 사이의 변증법적 긴장을 먹고 살았다. 초현실주의는 사진 속에서 표현방식을 찾았는데, 왜냐하면 카메라가 순간 포착하는 모든 예상 밖의 병치들은, 정확하게, 일상의 실제적인 면에 속하지 않으므로 우리 눈에 띄지 않는 부조화들이기 때문이다. 그 부조화들에는 창문에 반사된 모습들도 있다.

미국 사진가 찰스 하버트가 찍은 〈X-레이 맨, 몽파르나스 역, 파리, 1973〉이라는 제목의 사진(152쪽)을 보자. 그 사진은 버스가 붐비는 거리를 통과할 때 창문 너머로 본 시야를 나타낸다. 주변의 사람들은 버스를 지나쳐 걷고 있다. 일부는 버스 안을 들여다보고 있고, 그들 중에는 포스터 속의 얼굴도 있다. 특정 목적지로 향하는 어떤 버스승객에게는 그 광경이 반사 없이 다르게 보일 것이다. 왜냐하면 사진가가 버스 안에서가 아니라 바깥 거리에서 세 개의 장면을 동시에 촬영했기 때문이다. 즉, 그 세 장면은 버스 창문에 비친 집들, 버스를 통해 보이는 안쪽을 바라보는 사람들, 그리고 사진가 자신의 모습이다. 하나의 예로서, 이것이 달리가 사진이 초현실주의의 진실을 증명한다고 말할 수 있었던 이유이다. 사진 언어의 측면에서 초현실적인 시각은 사진가들이 매혹적이라고 생각하는 시각적 시와 모호성을 많이 만들어 낸다. 사실, 일부 사진가들에게는 언어 자체가 언어에 내재하는 형식주의가 사진의 피사체만큼이나, 그 이상은 아니더라도, 다큐멘

찰스 하버트, X-레이 맨,
몽파르나스 역, 파리, 1973

터리 충동이 '되었다'.

초현실주의의 19세기 기원들(또는 기원들의 일부)은 샤를 보들레르와 한가로운 산책자(flâneur), 어슬렁거리는 관찰자에 대한 그의 언급으로 거슬러 올라 갈 수 있다. 보들레르는 그 산책자들을 "위장을 한 채, 모든 것에서 즐거움을 얻는 왕자"라고 표현했다.[3] 파리는, 그리고 특히 몽파르나스는 예술가들과 사진가들이 모이는 창조의 중심지가 되었다. 본명이 엠마누엘 라드니츠키인 미국인 만 레이는 1921년 그곳으로 이주했다. 4년 뒤 그는 첫 번째 초현실주의 합동 전시의 일원이 되었고, 사진가 외젠 앗제의 이웃이 되었다. 레이는 앗제의 사진을 모아 재작업하여 잡지 《초현실주의 혁명》(La Révolution surréaliste)에 싣기도 하였다. 앗제는 파리의 거리를 기록하러 나와, 골동품 상점 창문에 비친 반사와 쏘(Seaux) 공원의 살아 움직이는 듯한 조각상들의 예상 밖의 병치를 촬영하였다(154쪽). 그의 사진들은 찰스 하버트의 작품과 같은 방식으로 작용한다. 앗제는 거리 사진의 많은 시각적 언어들을 창안하였으며, 죽은 뒤에는 앞으로 발흥할 양식의 첫 번째 별이 되었다. 독창

적이었음에도 불구하고, 앗제는 평생 동안 가난했고, 알려지지 않은 채로 남았으며, 베르니스 애보트가 1925년에 그의 가치를 발견할 때까지 자신의 사진 프린트를 헐값에 팔고 다녔다.

앗제의 가장 큰 추종자는 1930년대 농업안정국을 위한 작품으로 알려진 워커 에반스다. 큐레이터 존 자코우스키는 이를 인정했다. "에반스는 침실, 부엌, 양품점, 간판, 차량, 노점상과 유적 등을 찍었습니다. 에반스가 앗제의 잠재적인 주제 목록을 재작업해왔다는 것을 알아채기까지 몇 년이 걸렸습니다."[4] 목적의 독창성 측면에서 부족한 것을 에반스는 활력과 능숙한 기교로 보상했다. 여기에서 우리는, 특히 에반스의 초기작품 속에서, '초현실주의적 사실주의' 형식에 대한 명백해지는 관심을 인지해야 한다. 초현실주의적 사실주의는 1920년대 후반과 30년대에 두 사조가 유착되어 형성되었으며, 이에 관한 사진전시가 1935년 4월 뉴욕 줄리앙 레비 갤러리에서 '다큐멘터리와 반도식적(Anti-Graphic) 사진들'이라는 이름으로 열렸다. '반도식적'이라는 용어는 극적인 사선(diagonals)의 경향을 가지는 구성주의 방식의 도식에서 돌아선, 더욱 감정적인 접근법을 시사했다. 전시를 한 세 명의 사진가들은 에반스, 마누엘 알바레즈 브라보와 앙리 카르티에 브레송이었는데, 이들 모두 만 레이, 그리고 앗제와 관련되어 있었다. 알바레즈 브라보는 다음과 같이 썼다. "나는 앗제가 내 사고 형성을 마무리했다고 믿습니다. 그 정도는 아닐지라도, 내 관점에 큰 영향을 주었습니다. 그는 내가 다르게 응시하도록 만들었습니다. ⋯ 내 작품을 향한 명확한 길이 보였습니다."[5] 〈인물이 부재한 초상〉(Absent Portrait, 1945) 또는 〈떨어진 시트〉(Fallen Sheet, c. 1940s)와 같은 알바레즈 브라보의 사진들을 보면, 그의 시각에 초현실주의가 얼마나 중요했는지를 확인할 수 있다. 기근 희생자의 사진들을 연상시킨다는 점에서, 〈떨어진 시트〉는 잊을 수 없는 이미지이다. 마치 그들이 수의만 남긴 채 사라져 버린 것 같다.

사물을 다르게 응시하는 이 같은 방식은 과소평가될 수 없다. 초현실주의는 1920년대에서 1970년대까지 유럽과 미국의 다큐멘터리 거리 사진에 있어서는 주요한 영향이었고, 존재이유와 다름없었으며, 그 이상이었을 수도 있다. 카르티에 브레송과 알바레즈 브라보, 둘 다 초현실주의 운동의 창시자인 앙드레 브르통을 알고 있었는데, 브르통은 1938년 멕시코를 방문한 적이 있었다. 브르통의 부분적으로 자전적인 소설인 《나자》(Nadja, 1928)에서 산책자 개념은 다시 활기를 띠게

외젠 앗제, 탕부르에서, 1908

되었다. 거리는 일반 사람들과의 우연한 만남을 위한 장소가 되었고, 또한 여인들과의 낭만적인 장소도 되었다. 소설 《나자》는 브르통과 여인 나자의 우연한 만남, 그들의 짧고 낭만적인 애착, 그리고 그들의 최종적 이별을 이야기한다.

큐레이터 피터 가라시는 《앙리 카르티에 브레송; 초기 작품》(Henri Cartier-Bresson: The Early Work, 1987)의 서문에서 그 같은 부류를 정의했다. "홀로 초현실주의자는 거리를 목적지 없이 배회하지만, 그는 예기치 않은 세부를 향해 미리 준비된 민첩함을 가지고 있다. 그 세부는 일상적 경험의 평범한 표면 아래에 있는 놀랍고 억누를 수 없는 현실을 표출하는 것이다."[6] 초현실주의를 통해, 안쓰러운 (카메라를 손에 든) 남성 실존주의자는 위안을 찾았다. 그것은 수전 손택이 발터 벤야민 전집 서문에서 관찰한 바와 유사하다. "초현실주의가 감성에 선사한 커다란 선물은 우울함을 유쾌하게 만들었다는 것이다."[7]

벤야민은 그 주제에 관해 더 비판적이었다. 마르크스주의자 입장을 취하며 그는 초현실주의를 사회주의 투쟁과 분리된 유아론, 그리고 정치적 무저항주의와 연결시켰다. "책 읽는 사람, 생각하는 사람, 어정거리는 사람, 그리고 산책하는 사람들은 아편 먹는 사람, 꿈꾸는 사람, 황홀경에 빠진 사람들처럼 일루미나티(illuminati)의 유형들이다. 그리고 더 불경스러운 것은 말할 나위 없이 가장 끔찍한 마약인 우리 자신을 우리가 고독 속에서 취하는 것이다."[8] 특히 절박한 경제적 부담이 없었던 초기 거리 사진가의 무리들은 성년기의 관례적 요구에서 자유로운 시공간의 캡슐을 먹고 영원한 현재(과거와 미래가 없는)에 사는 아동처럼 그들이 열망하는 자유를 누렸다.

카르티에 브레송과 그의 견습생들이 찍은 초현실주의적 거리 사진들은 일반적으로 덜 정치적인 내용들을 담았다. 카르티에 브레송은 1908년 8월 22일 센에마른의 샹틀루에서 부유한 상류 부르주아 가족의 장남으로 태어났다(그는 2004년에 죽었다). 그는 파리의 모임에 참석하여 브르통의 영향을 받았으며, 입체파 화가 앙드레 로트에게서 '기하학의 즐거움'을 배웠다.[9] 클레망 세루는 카르티에 브레송이 "초현실주의에 깊은 영향을 받았으며, 그 영향은 전복적인 정신, 유희에 대한 선호, 잠재의식에 대한 식견, 도시를 거니는 즐거움과 우연한 즐거움에 대한 개방성 등이다."라고 썼다.[10] 1930년대에 거리를 찍기 시작하면서, 카르티에 브레송은 사진의 기하학에 대한 관심을 좇았는데, 사람들로 붐벼서 어려웠지만, 종종 사진을 황

금비율의 법칙에 따라 구축하였다. 작가 존 밴빌은 카르티에 브레송이 "사진가들 중 가장 위대한 기하학자였다."라고 말했다.[11]

이 설명은 카르티에 브레송의 다수 사진들의 경우에 유효하지만, 그렇지 않은 작품들도 있다. 예를 들어 《라이프》가 의뢰하여 중국에서 촬영된 초기의 작품들은 보도사진의 성격을 띤다. 형식주의가 강렬한 사진들도 있는데, 소도시 벽의 그림자 너머를 내려다보는 아이를 찍은 〈안달루시아〉(Andalucia, 1933), 그리고 히말라야 산맥을 마주보는 스리나가르의 하리 파르발 언덕 비탈 위에 있는 여성 이슬람교도들을 찍은 초현실주의 사진 〈스리나가르, 카슈미르〉(Srinagar, Kashmir, 1948)에서 그러하다. 〈카슈미르〉에서는 한 여인이 손짓과 동시에 구름을 받치고 있는 것처럼 보인다. 카르티에 브레송은 전에 "나는 초현실주의에 충성심을 느낀다. 왜냐하면 그것이 나에게 사진의 렌즈로 무의식과 우연의 조각들을 들여다보는 법을 가르쳐주었기 때문이다."라고 썼다.[12] 〈카슈미르〉는 카르티에 브레송이 보도사진가로서 간디의 장례식을 취재한 뒤 바로 촬영되었다. 그는 암살되기 불과 몇 시간 전에 간디를 촬영하였다. 〈안달루시아〉와 〈카슈미르〉는 둘 다 그의 두 번째 사진집 《결정적 순간》(Images à la Sauvette, 1952)에 실려 있다.

카르티에 브레송의 거리사진들의 강점은 전체 장면이 '결정적인 순간'에 포착될 때 인간조건에 대한 직관적인 이해와 모호성, 모두를 가지고 있다는 점이다. 1951년 그는 한 기자에게 그의 주된 관심은 "너무 짧고, 너무 약하며, 너무 위협받는 인간과 그의 삶이다."라고 말했다.[13] 나에게 어려운 선택이지만, 일요일 아침 파리 거리로 쇼핑을 나온 소년이 두 병의 와인을 들고 있는 유명한 사진, 〈무프타르 거리〉(Rue Mouffetard, 1954)는 "나는 거기에 있었고, 이것이 그 순간 나에게 보인 삶의 모습이다."라는 그의 정신을 가장 잘 압축하고 있는 듯하다. 이 문장은 사진집 《유럽인들》(The Europeans, 1955)에 쓰여 있으며, 〈무프타르 거리〉는 사진집의 마지막 사진이었다.

카르티에 브레송은 자신이 미학으로서의 기하학에 초점을 맞추었다는 시각을 거부했다. 그는 존 버거에게 가르치듯 말했다. "전혀 그렇지 않습니다. 그것은 수학자와 물리학자들이 어떤 이론을 논하면서 우아하다고 말하는 것과 같습니다. 접근방법이 우아하다면, 그것은 아마도 진실에 접근하고 있는 것입니다."[14] 다른 맥락이지만 같은 주제에 관하여, 사진가가 되기 전에 항공기술자로 훈련받은 요

앙리 카르티에 브레송,
스리나가르, 카슈미르, 1948

제프 쿠델카는 구도적 우아함을 설명하기 위해 '균형(balance)'이라는 단어를 사용
했다. 그는 균형이 없다면 항공기는 이륙할 수 없다고 설명했다.

　카르티에 브레송 작품의 다큐멘터리 가치, '나는 거기에 있었고, 이것이 그 순간
나에게 보인 삶의 모습이다'는 반드시 이해되어야 한다. 그의 방식이 형식주의와
초현실주의 같은 시대의 영향에 순응했을 수도 있지만, 그의 접근방법은 끊임없
이 자신을 둘러싼 세계를 향한 감성과 존중을 드러낸다. 사진가가 채택하는 스타
일(카메라 종류, 필름, 미학)은 자신 주위에서 계속되는 삶을 향한, 인간존재로서
의 접근방식과 언제나 같지는 않다는 것을 이해하는 것은 중요하다. 나는 의심의
여지없이 카르티에 브레송이 20세기의 가장 영향력 있는 다큐멘터리 사진가였다
고 생각한다.

　1930년대 중반 뉴욕에서, 카르티에 브레송은, 스페인의 할렘에서 프로젝트를
진행하고 있던, 당시 젊음이 넘쳤던 헬렌 레빗의 친구가 되어 주었다. 《보는 방식》
(A Way of Seeing)이라는, 1940년대 무더운 여름 동안 그녀가 만들어낸 이미지들이

헬렌 레빗, 뉴욕, 1939,
《보는 방식》 중에서

담긴 사진집은 카르티에 브레송으로부터 받은 영향들을 반영하는데, 작가 제임스 에이지가 주목한대로, 그 중 가장 특별한 것은 작품에 충만한 일종의 순수함이다. 《보는 방식》의 마지막 사진(158쪽)에서 물이 소화전으로부터 뜨거운 도시 거리 위로 분출된다. 사진의 중앙에서 한 아이가 팔을 뻗은 엄마에게 길을 건너 달려간다. 엄마가 든 팔은 사진의 구도를 위한 팔이 아니라, 에이지가 열변을 토한대로, '포용력이 큰(magnanimous)' 팔이다. "어느 누구도, 포용하며 편안함을 주는 그녀의 큰 팔, 웃으면서 기울어진 그녀의 머리, 또는 그녀의 태도와 모든 행동을 글로도, 그림으로도, 연기로도, 춤으로도, 음악으로도 표현할 수 없다."[15] 에이지는 레빗의 접근방식을 강조하기 위해 예이츠의 시 〈재림〉(The Second Coming, 1919)의 한 구절을 인용했다. 그것은 '순수함의 의식(the ceremony of innocence)'이었다.

1950년대와 1960년대까지 카르티에 브레송은 방황하는 모든 젊은 세대에게 먼 과거 속의 우상이 되었다. 3명의 사진가들, (단지 몇 명만 예로 들자면) 칠레의

세르지오 라레인, 스위스의 로버트 프랭크와 미국의 윌리엄 이글스턴이 그의 작품에 크게 영향을 받아 자신들의 작업이 발전되어, 결과적으로 그때부터 다큐멘터리 사진의 진가가 인정되는 결정적인 계기가 마련되었다. 동시에 초현실주의의 영향을 많이 받은 시적 모호성은 다큐멘터리 작업의 진화하는 영역과 잘 맞아 떨어졌다. 카르티에 브레송은 공개적으로 캡션을 경멸했는데, 이는 다시 큰 영향을 끼쳤다. 그는 1971년 쉴라 터너 시드와의 인터뷰에서 "사진에는 캡션이 없고, 단지 장소와 날짜만 있어야 합니다."라고 주장했다.[16] 이는 사진이 스스로 이야기해야 한다는 의미였다.

　1952년에 라레인은 칠레의 항구도시 발파라이소에 관한 개인 프로젝트를 진행하던 중, 〈무프타르 거리〉만큼이나 사진 역사에서 중요한 사진을 촬영했다. 〈파사헤 바베스트렐로, 발파라이소〉(Pasaje Bavestrello, Valparaíso, 161쪽)는 계단을 내려가는 거의 비슷한 두 명의 소녀를 보여준다. 시인 파블로 네루다는 라레인과 함께 작업하여, 1966년 스위스의 잡지《두》(Du)에 게재한 발파라이소 관련 기사에서 그 도시에 대해 다음과 같이 썼다.

　　계단들! 다른 어떤 도시도 발파라이소처럼 계단들을 꽃잎처럼 역사 속으로, 자신의 얼굴로, 엎지르고(spilled) 흘리지(shed) 않았으며, 공중으로 날려버리고는(fanned) 다시 모으지(put together) 않았다. 어떤 도시도 생명들이 오고 가는 이 깊은 주름살을 가지고 있지 않다. 마치 계단들이 언제나 하늘로 오르거나 땅으로 내려오는 것처럼.[17]

　라레인은 21세 때, 발파라이소의 본질을 나타내는 이 사진을 촬영했다. 당시에 그는 사실상 고립된 채로 살았으며, 카메라를 들고 다니면서 자신이 일종의 '우아함의 상태'에 도달했다고 생각했다. 그의 시각은 아주 명확했지만, 그래도 우연성이 강했는데, 이는 그가 특별한 것을 찾으려 한 것이 아니라, 사진을 촬영할 완벽한 기회를 본능적으로 느꼈기 때문이다. 놀랄 만큼 많은 라레인의 거리 사진들이 세로 구도인데, 거리사진의 전통은 가로 구도를 선호한다. 자비에 바랄과 아녜스 시르가 디자인과 편집을 하고, 파블로 네루다가 글을 쓴 사진집《발파라이소》(Valparaíso, 1991)는 그 도시에 관한 이러한 마술적인 초기 작품들을 모은 것이다. 그것은 경매에서 높은 가격을 주더라도 사람들이 매우 소장하고 싶어 하는 20세기 다큐멘터리 사진집들 중 하나이다.

다른 중요한 사진집은 1958년 파리에서 처음 출판된 스위스 태생의 사진가인 로버트 프랭크의 《미국인들》(The Americans)이다. 프랭크의 활력은 본질적으로 둘도 없는 반항적인 마음에서 비롯되며, 그 책은 의심의 여지없이 20세기 사진의 가장 순수한 실존주의적 표출이다. 실존주의와 초현실주의는 둘 다 유사한 이원성(dualisms)을 해결하려고 시도한다는 점에서 연관이 있다. 즉, 초현실주의는 꿈(혹은 상상)과 현실, 그리고 실존주의는(적어도 사르트르의 관점에서는) 인간 삶의 해방적 관점과 자본주의 사회에서의 삶에 있어서 환경적 제약을 해결하려고 한다.[18] 모든 면에서 로버트 프랭크의 사진집은 사르트르의 전시(wartime) 3부작 《자유의 길》(The Roads to Freedom, 1945~9) 만큼이나 자유의 느낌이 물씬 풍긴다. 즉, 피사체를 선택하는 자유, 구속받지 않은 시간과 공간의 자유와 탁 트인 도로의 자유가 배어나온다. 《길 위에서》(On the Road, 1957)의 저자 잭 케루악은 서문에서 사진집의 실존주의적 뿌리를 다시 한 번 강조했다.

그 사진집은 사실과 허구 중간에 있는, 자전적 소설처럼 읽는다. 물론 프랭크에게 영향을 준 인물들도 있었는데, 그들은 카르티에 브레송, 야곱 투그네와 워커 에반스였다. 특히 워커 에반스는 프로젝트 자금으로 이어진 프랭크의 구겐하임 지원금 신청을 도왔다. 그 작품의 다큐멘터리 가치는 모호성, 자신만만한 주관성, 독자를 향한 요구가 적었다는 점과 자본주의 시도가 정점에 있었던 시대 속 특정 순간의 미국을 시적으로 담은 것에 있다. 존 버거는 단일한 시간의 차원에서 이 마지막 개념을 숙고했는데, 사진들은 "연속상태에서 추출되어왔기 때문에"[19] 모호하다고 생각했다. 하지만 모호성에는 그 이상의 것이 있다. 서술을 진행시키는 것은 모든 의미에서 바로 작품의 시적 차원이다. 위대한 시에서처럼, 특정한 것은 쉽게 일반적인 것으로 승화한다. 이런 방식으로 작품은 우리에게 다가와 감동을 준다. 작품이 우리에게 다가와 감동을 준다는 이 개념은 나에게 다큐멘터리 가치의 중요한 척도이다. 인생의 막바지에 작가 레오 톨스토이는 우리에게 '전염(infect)'시키는 예술의 필요에 관해 다음과 같이 썼다.

만약에 인간이 이러한 다른 가능성을(예술에 의해 감염될 수 있는) 가지고 있지 않다면, 사람들은 아마도 더 야만적이고, 무엇보다도, 더 분열되어 있으며,

세르지오 라레인, 파사혜 바베스트렐로,
발파라이소, 1952, 《발파라이소》 중에서

더 적대적일 것이다. 그러므로 예술 행위는 언론(speech) 행위만큼 중요하고 그만큼 널리 퍼지는 매우 의미 있는 행위이다.[20]

프랭크 자신은 언젠가, 사람들이 자신의 사진을 볼 때 "시구(詩句)를 두 번 읽을 때처럼 느끼길" 원한다고 말했다.[21] 여기서 우리는 다큐멘터리 사진에 있어서 교훈주의와 모호성의 가장 중요한 차이에 다다른다. 다큐멘터리의 모호성은 앗제가 찍은 파리의 초현실적인 모습에서, 인디애나폴리스 기차역의 커피숍 카운터 너머로부터 프랭크의 카메라를 바라보는 성스럽고 호기심 많은 여인의 사진까지 거슬러 올라갈 수 있다.

프랭크가 찍은 그 여인의 사진은 어쨌든 거의 스냅샷으로 보이는 것을 초월하여 좀 더 일반적으로 느껴지는 어떤 것을 성취한다. 그 사진에는 시 속의 운율처럼 사진집의 다른 사진들과 연결되는 듯한 맥락이 있다. 또한 프랭크를 호기심을 갖고 (상냥하게) 바라보면서 일손을 멈춘 판매대 뒤 여종업원의 시선에서 우리가 느끼는 매력이 있다. 브르통과 나자의 삶이 파리의 거리에서 충돌한 것처럼, 그들의 삶이 우연히 충돌한다.

카르티에 브레송으로부터 영향을 받은 세 번째 사진가는 윌리엄 이글스턴이다. 그의 아내가 파리의 호텔 방 침대 위에서 졸고 있는 이글스턴을 찍은 사진이 있는데, 카르티에 브레송의 《유럽인들》이 그의 발 옆에 펼쳐져 있다. 그는 곯아떨어질 때까지 그 사진집에 열중했던 것이다. 하지만 이글스턴은 대가를 따라 하기보다는 자신만의 독특한 접근방식을 발전시켰다. 그것은 자신을 둘러싼 세계에 관해 생각하는 방식만이 아니라, 그 세계를 기록하는 방식이었다. 큐레이터 마크 하워스 부스와의 인터뷰에서 이글스턴은 자신의 보는 방식을 규정했다.

저는 다른 사물들이 무엇을 보는지 종종 궁금해 했습니다. 만약 그것들이 우리처럼 본다면 말이죠. 그리고 저는 마치 아무도 그 사물들을 찍지 않은 것처럼, 서로 다른 많은 사진들을 촬영하려고 노력해 왔습니다. 기계가 사물들을 찍는 것이 아니라, 아마도 땅만을 걷는 제한에서 벗어난 어떤 것이 그 사물들을 찍는 것처럼 말이죠. 덧붙이자면 나는 날 수가 없지만 실험을 할 수는 있습니다.[22]

이글스턴은 미국의 최남부에서 사실상 고립된 채 오랫동안 촬영을 하였는데, 1966년에서 1974년까지 촬영한 《로스앨러모스》(Los Alamos) 프로젝트에서부터 컬러로 찍기 시작했다. 사진집 《로스앨러모스》는 거리의 넓은 광경 사이에 일상

용품의 클로즈업(컷어웨이)이 배치되었다는 점에서 영화적인 특성을 가지고 있다. 양념병, 주크박스, 막대솜사탕과 메뉴판 같은 일상용품들은 모두 추억을 떠올리게 하지만 다소 초현실적인 미국 남부의 이미지를 구축한다.《로스앨러모스》의 사진들은 특히 예기치 않고 색다른 것을 서정시적 매력과 날카로운 직관으로 포착한다. 이러한 미학이 존 자코우스키의 관심을 끌었고, 그는 1976년 뉴욕 현대미술관에서 이글스턴의 초기 컬러 작품을 전시했다. 이는 미술계에서 컬러사진의 광범위한 수용을 시사하는 것이었다.

자코우스키와 뉴욕현대미술관에서 그의 전임자였던 에드워드 스타이켄, 둘 다 전후시대의 유럽과 미국에서 다큐멘터리 사진이 펼쳐질 방향에 상당한 영향력을 행사했다. 둘 다 각기 다른 방식으로 시대정신과 관계를 맺으려 하였다. 1950년대와 1960년대 냉전 중에, 스타이켄은 톨스토이 방식으로 세계의 병폐를 치유할 수 있는 보편적 언어로서의 사진이라는 개념을 제안하기 위해 단체를 이용하였다. 자코우스키는 새로운 주체성을 감지하였는데, 이글스턴의 작품은 패러다임 전환으로서 그 주체성의 필수 성분이었으며, '자기중심주의 세대'의 탄생을 의미했다. 〈새로운 기록〉(New Documents) 전시를 1967년에 개최하며 그는 다음과 같이 썼다.

과거 10년 동안 새로운 사진가 세대는 다큐멘터리 사진의 기술과 미학이 더 개인적 목적을 향하도록 바꾸었습니다. 그들의 목표는 삶의 개혁이 아닌 앎이고, 설득이 아닌 이해입니다. 세계는 그것이 주는 공포에도 불구하고, 경이와 매혹의 궁극적 원천으로서 접근됩니다. 세계가 비이성적이고 일관성 없다는 이유로 덜 귀중하지는 않습니다.

전시를 한 사진가는 다이안 아버스, 리 프리들랜더와 게리 위노그랜드였다. 모두 차례차례 다큐멘터리 사진 내에서 큰 영향력을 가지게 되었다. 프리들랜더와 위노그랜드, 둘 다 카르티에 브레송으로부터 물려받은 사진 속 모호성의 힘을 받아들였다. 위노그랜드는 "사진이 어떻게 보여야만 한다는 어떤 특별한 양식은 없다."라고 주장했다.[23] 위노그랜드는 프리들랜더와 다르게 사교계의 명사였다. 그는 토드 파파조지와 조엘 메이어로위츠 같은 다른 사진가들을 만나 뉴욕현대미술관에서 함께 모닝커피를 마시고는 도시를 배회하는 것을 좋아했다. 파파조지는 위노그랜드의 영향을 회상했다. "전에 내가 사진의 피사체를 찾던 곳에서, 특별한 것은 아닙니다다만. … 지금은 내 직관이 나를 인도합니다."[24]

이 사진가들은 종이에 방대한 계획의 목록을 작성하는 사람들이 아니었으며, 프랭크와 1960년대 활동한 영국사진가인 토니 레이 존스도 마찬가지였다. 자코우스키는 위노그랜드가 사진에 관한 글쓰기보다는 사진 찍기에 관심을 더 가졌다고 기억했다. "나는 그가 자신을 설명하지 않은 주된 이유는, 수많은 말로 인해 사진을 아름답게 만드는 특별하고 시적인 모호성이 숨 막히길 원하지 않았기 때문이라고 생각합니다."[25] 위노그랜드는 전에 "나는 사진 속에서 어떻게 보이는지를 알아보려고 무언가를 촬영합니다."라고 표명했다.[26]

다트머스 칼리지를 떠난 뒤, 위노그랜드는 회화를 공부했고, 나중에는 알렉세이 브로도비치 밑에서 디자인을 공부했다. 브로도비치는 볼셰비키의 러시아를 떠나 온 망명자로, 1934년에서 1958년까지 〈하퍼스 바자〉의 아트디렉터였다. 브로드비치는 사진 공부하는 학생들을 그의 맨해튼 아파트로 불러들여, 그곳에 자신만의 '디자인 실험실'을 만들었다.[27]

위노그랜드는 정치인, 사업가, 여성과 동물 촬영하기를 무척 좋아했다. 그의 첫 사진집 《동물들》(The Animals, 1969)은 동물원을 배회한 결과로 얻은 것이다. 발문을 쓴 자코우스키는 위노그랜드에 대해, 관찰의 풍성함과 시각적 통제의 정교함이 명인의 경지에 이르렀다고 결론 내렸다. 야생동물 사진가 마이클 니콜스를 포함해 많은 사람들이 우리와 동물 세계 사이의 기이한 관계를 이해하려는 위노그랜드의 사진적 시도의 뒤를 따랐다. 그러나 유머와 통찰로 가득 찬 이 초기 사진집은 내 눈에는 아직도 당대 최고의 기념비로 섰다. 《동물들》의 어느 사진은 똑같은 체크 셔츠를 입은 남녀가 코끼리 두 마리를 쳐다보는 모습을 보여준다. 코끼리 한 마리가 관중과 동물을 분리하는 벽 위에 코를 보란 듯이 올려놓았다. 남녀의 왼쪽으로는 다른 남녀가 거의 무릎까지 뒤집어쓴 큰 종이박스의 구멍 사이로 쳐다보고 있다. 카메라 프레임 안에 담긴 남녀, 코끼리들과 신원불명 남녀 사이의 초현실적이고 우스꽝스러운 관계들은 많은 의문을 제기하지만 명확한 해답을 주지 않는다. 위노그랜드가 여기서 실행한 것과 같은 다큐멘터리 사진과, 이 책에서 앞서 논의된 보다 긴급하고 교훈적인 작품들과의 차이를 분명히 보여주는 것은 바로 이런 유형의 모호성이다.

위노그랜드는 그의 두 번째 사진집인 《여인들은 아름답다》(Women are Beautiful, 1975)를 위해 거리를 촬영했다. 그는 보여주고 싶었던 것을 계획하지 않

게리 위노그랜드, 뉴욕, 1962,
《동물들》 중에서

앗지만, 헬렌 비숍이 서문에서 언급한대로, 한 가지에 명백하게 관심을 가졌다. "위노그랜드가 촬영한 여인들이 가장 자랑스럽게 소유한 것은 자신들의 가슴이다. 그것은 미묘하게 나타나는 윤곽이 아니다. 가슴이 튀어 나와 있으며, 유두는 서있고, 완전히 노출되지 않을 때는 살짝 가려진다."[28] 《여인들은 아름답다》가 입증하는 것은 다큐멘터리 충동의 분명한 한 가닥이 아름다움의 추구, 또는 그것의 지각이라는 것이다. 나는 앞부분에서 데스마스크 〈센 강의 신원미상 여인〉이나 알베르트 렝거 파치의 작품에 관해 말하면서 이를 논하였다. 이것은 또한 다큐멘터리 사진의 주관적 본성을 분명하게 말해준다.

전후 시대 뉴욕의 거리는 서로 다른 무수히 많은 방식으로 촬영되었다. 예를 들자면, 에반스, 레빗, 아버스, 리차드 아베든(그의 1949년 시리즈 《뉴욕 라이프》)과 엘리어트 어웟이 각자 도시를 다르게 프레임 안에 담았다. 옳고 그른 것은 없고, 단지 촬영의 충동만이 있었다. 위노그랜드와 파파조지의 작품으로 대표되는 1960년대 뉴욕의 거리사진은 앗제, 에반스와 카르티에 브레송의 설득 기교와 초

현실주의를 다큐멘터리 사진의 새로운 물결과 잇는 분주한 교차로였다. 미국 사진가 알렉스 웹은 14세 때 처음으로 '결정적 순간', 그리고 카르티에 브레송의 사진 한 장에 마음을 빼앗겼다. 그 사진은 무언가가 그려진 출입구 뒤에서, 한쪽 눈으로만 응시하는 발렌시아 역장과 초점에서 벗어난 채 역장의 뒤에서 카메라 쪽을 바라보는 한 아이의 모습을 보여준다.[29] 하지만 '거리사진과 시적 이미지'(웹의 책 제목을 빌리자면)의 영향은 남아있는 반면에 '결정적 순간'의 개념은 그렇지 못하다.

필름에 포착된 세심한 동작과 강한 우연성의 순간들이 대부분 시간이 지나면서 다소 자기지시적이 되었다. 당시에 사진가들은 다른 사진가들을 위한 작품을 만들고 있었다. 이는 마치 '나는 물통이 앞에 있는 커튼과 조화를 이루고, 다시 그것이 하늘의 가늘고 긴 구름과 연결되게 촬영하였다'라고 자랑하는 것 같았다. 이 같은 예는 많다. 피사체는 시를 사랑스럽지만 결과적으로 의미없이 만들며 증발하는 것 같이 보였다.

이는 거리 다큐멘터리 사진의 침체를 의미하지는 않는다. 1980년대에 새로운 접근방식이 도시에서 시작되어, 교외나 지방으로 퍼져나갔다. 사진가들은 계속 시적이고 모호한 의미의 작업을 하였으나, 어떤 규정적 순간에 의해서는 보다 적게 결정되는 방식들을 적용했다. 스티븐 쇼어, 루이지 기리, 가이 틸림과 알렉 소스는 다큐멘터리의 진화 방향을 나타낸다. 그들의 작품들을 서로 이어주는 것은 장소와의 냉정하고 분리된 관계이다.

스티븐 쇼어의 1982년 《흔하지 않은 장소들》(Uncommon Places)은 다큐멘터리로의 신선한 접근방식을 열었다. 이는 우선 베른트와 힐라 베허 부부가 사진을 가르치고 있었던 쿤스트아카데미 뒤셀도르프, 그리고 다음에 1975년 1월 뉴욕의 로체스터에서 열린 중대한 전시인 〈새 토포그래프들과 인간이 바꾼 풍경〉(New Topographics and Man-Altered Landscape)의 영향을 받았다. 쇼어는 그 전시에서 컬러 사진을 전시한 유일한 사진가였다. 비판적인 거리 두기가 작품에 배어 있어서, 다시 한 번 베허 부부와 에반스의 영향이 확연하다. 사진의 대부분은 큰 포맷의 카메라로 컬러 네거티브 필름 위에 조심스럽게 촬영되었다. 사진촬영에 있어서의 주의와 신중함, 그리고 결과물로의 사진에 소요되는 끝없는 시간은 결

정적인 순간에 거기에 있다는 개념, 즉 본질적으로 1920년대부터 소형카메라의 개발로 이어진 개념에 대한 거부였다.

양식상, 쇼어의 《흔하지 않은 장소들》과 기리(Ghirri)의 《구름들의 윤곽》(Il profilo delle nuvole, 1987)의 접근방식들 사이에는 강한 연결고리들이 있다. 예를 들어, 쇼어의 〈브로드 가, 리자이나 서스캐처원〉(Broad Street, Regina, Saskatchewan, 1974)은 기리의 〈피덴자〉(Fidenza, 1985~6)와 다소 연관이 있어 보인다. 우리는 쇼어의 사진에서, 에드워드 호퍼의 그림 같은 불포화된 음영의 풍경 속 인물들을 발견한다. 기리의 사진에서는 이탈리아의 초현실주의 화가 조르조 데 키리코의 단조로운 색조와 으스스한 분위기가 만연하다. 두 사진들에서 모두, 사람들은 움직이지도, 포즈를 취하지도 않지만 생경한 땅에서 왠지 길을 잃었다. 이 사진들은 사고가 풍부한 다큐멘터리 이미지들이고, 그 속에서 거리(street)는 연극적이지만 오페라 같지는 않은, 침묵의 공연을 무대에 올리도록 설정되었다. 서술은 없고, 단지 이미지들로부터 우리 관람객들이 만들 수 있는 구조만이 있다. 이 작품들은 정치적이라기보다는 심리적인 영향을 준다.

대조적으로, 알렉 소스와 가이 틸림이 찍은 두 사진들은 더 정치적으로 느껴진다. 알렉 소스의 사진집 《미시시피 강가에서 잠자며》(Sleeping by the Mississippi, 2004)는 미국에서 흔히 도외시되는 '세 번째 해안', 비교적 미술가와 사진가들의 주의를 끌지 못했던 전원 지역을 탐구한다. 미시시피는 책의 피사체라기보다는 책을 조직하는 구조로, 시와 다큐멘터리의 광경을 융합한다. 소스 스스로 시적 접근 방식을 인정했다.

나는 시를 사진과 가장 비슷한 표현수단으로 봅니다. … 적어도 내가 추구하는 사진의 경우에서는요. 시처럼, 사진은 서술에 성공적이지 못합니다. 필수적인 것은 '목소리(voice)'(또는 '눈eye')와 이 목소리가 느슨히 전체를 이루며 아름다운 어떤 것을 만들기 위해 파편들을 맞추는 방법입니다.[30]

《미시시피 강가에서 잠자며》는 우리를 강 하류로의 여행, 강의 무덥고 변덕스런 굽이굽이로 인도하고, 우리는 종국에 루이지애나 어딘가의 강 위에 있는 섬에 다다른다. 그곳에는 미국에서 가장 큰 최고경비교도소가 앙골라(Angola)라는 장소에 펼쳐져 있다. 앙골라는 전에 그곳 사유지를 경작하던 노예들을 데려 온 지역의 이름인 것으로 알려져 있다.

미시시피 강에 의해 세 면이 둘러싸인 앙골라 주 교도소는 옥수수, 콩과 쇠고기를 생산하는 1천8백 에이커의 우량 농지를 건사하며, 재소자들은 일주일에 40시간을 일한다. 2002년에 찍은 교도소의 사진은 표현의 측면에서, 너무나도 차분하다. 제인 에벌린 앳우드, 제임스 낙트웨이와 치엔 치 창이 찍은 미국의 강제노동에 관한 동시대 작품들과 비교해봤을 때, 소스의 작품은 농업의 편평한 풍경과 노동력, 양쪽에 동등한 가치를 주고 있다. 모든 것이 아득히 멀리서 벌어지고 프레임의 삼분의 일 아래에 위치한다. 쇼어(Shore)와 쿤스트아카데미 뒤셀도르프 시절의 거스키, 둘 다 커다란 풍경 속의 작은 인물들이라는 비슷한 개념 체계를 탐구했다. 다만 거스키의 경우 더욱 충실히 이를 적용한 산악풍경이었지만 소스(Soth)의 경우는 평지이다.

사진에는 멀리서 작게 보이는 두 명의 백인이 있다. 하나는 죄수들이 일하는 들판 왼쪽의 풀 위에 총을 잡고 앉아 있다. 다른 하나는 밤색 말 위에 다리를 벌리고 앉아, 똑같이 멀리서 작게 보이는 35명에서 40명 정도의 흑인 재소자들을 감시하

가이 틸림, 타이피스트들, 리카시, 콩고민주공화국, 2007,
《파트리스 루뭄바 거리》 중에서

고 있다. 구도도 중요하지만, 여기에 결정적인 순간이란 없다. 즉, 그 장면은 하루 종일 비슷한 방식으로 펼쳐질 것이다. 대신에 우리의 성찰을 위한 공간이 있다. 높은 지위의 두 백인들이 흑인들이 노동하는 풍경을 지배하는 이 이미지는 아칸소 델타에서 유진 리처즈가 찍은 초기 사진을 연상시킨다. 리처즈의 사진에서 노동자들이 아래쪽에서 목화를 따는 동안 백인 농부들은 트럭 위에 있다.

이제, 남아프리카 사진가 가이 틸림의 사진집 《파트리스 루뭄바 거리》(Avenue Patrice Lumumba, 2008)에 있는 〈타이피스트들, 리카시, 콩고민주공화국〉(Typists, Likasi, DR Congo, 2007)이라는 제목의 사진을 보자. 이 사진은 나에게 즉시 철학자 알랭 드 보통이 그의 책 《뉴스》(The News, 2014)에서 콩고민주공화국에 관해 쓴 글이 떠오르게 했다. 드 보통은 세계 많은 곳이 단지 재난이 일어났을 때만 보도되고 그곳들의 일상이 어떤지 모르기 때문에, 우리에게 공감을 느낄 기반이 없다고 언급했다. 그렇지만 여기 콩고민주공화국 어느 사무실에서의 하루가 있다. 사진으로 봤을 때는 결정적인 순간이 전혀 없다. 타이피스트들은 하루 종일 거기 있을 것이다. 물론 그들의 점심시간을 제외한다면 말이다. 이러한 사진이 신문에 게재되지 않고 미술애호가들의 관심을 끄는 사진집에 실렸다는 사실은 다큐멘터리 사진가들의 작업 중인 작품이 아니라, 작품이 연구되고 이해되는 공간에 문제를 야기한다.

나는 틸림의 사진에 관련된 세 가지를 발견한다. 첫째, 사진의 정상 상태(normalcy)이다. 즉, 강력한 이미지가 따분한 피사체로 여겨지는 것으로부터 나온다는 점이다. 둘째는 그것의 색채 범위(colour palette)이다. 다시 말해 갈색과 황토색과 함께한 섬세한 녹색을 말한다. 마지막으로, 피사체들의 표현, 즉 벽에 걸린 광고물 속의 웃고 있는 남녀와는 대조적인, 그들의 침울하게 힐끗 보고 있는 모습이다. 타이프 치는 직원들 셋 중 두 명은 카메라를 보고 있는데, 돈 맥컬린이 카메라를 바라보는 사람들을 묘사한 것처럼 누더기를 걸친 수동적 희생자 같지 않고, 자립적으로 보이는 말쑥한 옷차림의 아프리카 인들의 모습이다.

초현실주의와 시적인 광경은 함께, 지난 150년에 걸쳐 생산된 많은 다큐멘터리 작품들 중, 거리사진의 세계를 헤치며 앞으로 나아갔다. 사진에서 계산된 모호성의 전략들이 유지되는 힘과 효력은 이미지가 소통되는 심리적이고 감정적인 방식 덕분이다. 이에 대한 추가 연구와 깊은 이해가 오래 전에 행해졌어야 한다.

8장

조작, 연출 그리고
다큐멘터리 사진의 미래

"이미지의 조작은 거짓말과 같습니다." 세계보도사진전 심사위원이자 프랑스의 보도사진가인 패트릭 바즈는 2015년 잡지 《누벨 옵세르바퇴르》에서 말했다. 그가 논평한 맥락은 2015년 세계보도사진전 최종 라운드 바로 전 단계에서, 사진들의 22%가 실격되었다는 사실에 있다. 2014년에는 그 수치가 8%였다. 1955년부터 개최된 사진전에는 매년 약 6천 명의 전문가들이 응모를 한다. 2015년에는, 사실관계가 잘못된 캡션들과 이상하고 잡다한 무생물들(정원용 호스, 담배꽁초, 전깃줄, 자동차부품)이 포토샵으로 지워진 증거를 찾아내기 위해 난리법석이 일어났다. 탈락한 다른 이미지들에서는 낮이 밤이 되고 빌딩이 난데없이 나타나기도 했다.

논란이 확산됨에 따라 뉴스 사진 업계는 단결했다. AP통신의 사진부문 책임자인 산티아고 라이언이 분위기를 이끌었다. "사진의 요소를 가감하는 것은 분명히 레드라인을 넘는 것이다." 2011년 AP통신은 축구하는 아이들의 사진에서 (자신의) 그림자를 제거한 사진가와 계약을 파기하고 그의 모든 사진을 아카이브에서 삭제했다.

2015년, 매년 업계의 발전을 위해 최고위 간부들이 모이는 암스테르담에서, 사진 조작, 그리고 사실에 입각한 캡션에 관한 업계 전반의 원칙이 공개토론회를 통해서 재정립되었다. 그러나 사진연출에 관한 원칙은 조금 불분명하게 규정되었다. 다큐멘터리의 원칙들에 관한 토론에서 패널 중 어느 사람이, 노먼 메일러가 저널리즘 작품(《사형집행인의 노래》, The Executioner's Song, 1979)으로 퓰리처상의 소설부문을 수상한 이야기를 꺼내들었다. 다른 청중들은 다음에 무슨 얘기가 나올지 궁금해 하며 조용히 앉아 있는 듯했다.

매년 수상자의 사진들은 이제는 일반인들을 위해 사용되는 암스테르담 신교회(New Church) 내부의 널찍한 곡선 공간에 전시된다. 혹독한 검증을 통과하여, 성가대 칸막이와 태피터(taffeta) 커튼의 회랑들 사이, 고딕 석조가 받치는 철제 전시대에 걸린 사진들은 현재 최고의 뉴스와 다큐멘터리 작품들이다. 그 사진들은 우크라이나를 취재한 제롬 세시니의 작품, 한 미국인 가족의 고통스런 삶에 관한 다르시 파딜라의 21년 동안의 프로젝트 같은 것들이다.

세계보도사진전 심사위원의 주요한 판단기준은 재단조직의 윤리강령이 입안된 2015년 이래로 정직성을 강조하는 두 단체, 전문 언론인협회와 국제기자연맹

에 의해 제공되고 있다. 후자는 다음과 같이 분명하게 표명하고 있다. "진실과 대중의 진실 접근 권리의 존중은 기자의 첫 번째 의무이다." 누군가는 거짓말이 단지 캡션을 통한 설명에서 일어날 뿐이라고 주장하고, 다른 이는 사진이 조작되었건 아니건 간에 결코 진실을 말하지 않았다고 주장한다. 어느 쪽이든, 보도사진 세계를 지배하는 윤리는 다른 형식의 이미지 만들기에 전적으로 적용되지는 않고, 바로 이 점에서 뒤섞인 것들이 생겨난다.

'보도사진'이라는 용어가 더 포괄적이고 진보적인 용어인 '다큐멘터리'의 하위 구분이라기보다는 동의어로서 (사진 분야 내부와 외부 모두에서) 사용되기 때문에 자주 혼란이 생겨난다. 그리고 현대의 다큐멘터리 사진이 저널리즘과 (더 나은 단어가 없는데) 미술(art) 사이 어디엔가 놓여있기 때문에 혼란이 고조된다. 다시 한 번, 셰이머스 히니의 '세계에 진실을 깨우쳐 준다'는 개념이 사진 조작과 연출의 맥락에서 유익하다. 보도사진을 지배하는 윤리가 다른 형식의 이미지 만들기에 적용되는 것들과 다른 반면에, 내 생각에 속임수의 윤리학은 언제나 변함이 없다. 진실을 깨우쳐준다는 개념을 계속 따르면, 사진이 언제나 해석의 행위였다는 사실에도 불구하고, 사진과(또는 그림과) 관련된 어떤 형태의 잘못된 정보도 거짓말이라는 결론에 도달한다.[1] 하지만 조작은 디지털 사진에 있어서 거의 필연적 부가물이다. 어떤 의미에서 디지털 사진은, 사후(post) 처리 행위의 한참 이전에, 소프트웨어와 하드웨어 생산자들에 의해 결정된 처리과정으로 인하여 사전(pre) 조작되어 있다. 문제는 단지 특정 관객들의 입맛에 맞추기 위해 어느 정도 변경되었느냐는 것이다. 어떤 비평가들은 심지어 제한적인 후반 작업도 기만의 형태이므로 문제가 있다고 느낀다.

디지털 사진은 픽셀로 (혹은 사진 요소들로) 구성되는데, 각각은 원래 이미지의 단순한 샘플이다. 간단히 말해, 원래 장면에 대한 해상도와 충실도는 카메라가 담아내는 픽셀의 수에 달려 있고, 이는 각각의 카메라 생산업체들마다 다르다. 1메가픽셀은 대략 100만 개의 픽셀로 이루어져 있고, 각각은 마치 로마의 모자이크 같은 모습을 띤다. 디모자이크(De-mosaicing) 처리는 카메라가 최종적으로 우리가 보는 이미지를 만드는 방법인데, 이음매가 없는 전체를 위해 다른 픽셀들을 이용해 덧붙이는 (문자 그대로 정보를 채워 넣는) 과정이다. 카메라의 해상도가 낮을수록, 더 많은 그려 넣기(painting-in)가 일어난다.

포착된 이미지가 조색(toning, 부분을 밝게 하거나 어둡게 하기)된다면 조작에 포함되는데, 상표가 붙은 거의 대부분의 필터들은 조색을 한다. 이미지로부터 요소들, 즉 어떤 사람 턱의 점이나 하늘의 새 같은 것을 가감하기 위해 픽셀들을 복제하거나 변경하는 것도 조작이다. 신문은 제한된 조색을 허용하지만, 먼지 입자의 제거 말고는 복제를 허용하지 않는다(물론, 당신이 어디에 살고 있는가에 달려 있다). 예를 들어, 소비에트 연방에서는 조작이 강령 위반이라기보다는 숙련된 기술로 여겨졌다. 드미트리 발테르만츠의 사진 〈비통〉은 중대했던 케르치 전투의 여파를 보여줄 것으로, 실제로 두 사진을 하나로 겹쳐 놓은 것이다.[2] 사진가는 탱크부대가 남긴 바퀴자국 사이에서 시신을 수습하면서 슬퍼하는 친인척들의 사진 위로 극적인 하늘을 인화하기 위해 두 번째 네거티브를 사용했다.

사진 조작으로 밝혀진 두 개의 역사적인 사례는 둘 다 연기 기둥을 더한 것이었다. 첫 번째로 예브게니 칼데이가 촬영한 제2차 세계대전 이미지, 〈독일제국의회 위로 깃발을 올리며〉(Raising a flag over the Reichstag, 1945)는 연출과 조작, 둘 다를 결합했다. 1945년 4월 30일 늦은 밤, 소비에트 군대는 마침내 상징적인 베를린의 의사당 건물을 점령하는 데 성공했다. 이오 섬에서 찍은 조 로젠탈의 아이콘이 된 이미지처럼 깃발을 올리는 사진을 찍기에는 너무 어두웠다고 한다. 그래서 3일 뒤인 5월 2일에 칼데이는 독일제국의회의 점령을 다시 연출하였다. 그는 극적인 효과를 위해, 다른 네거티브에 있는 연기 기둥을 추가했다. 나중에 정부의 공식 요청 하에, 칼데이는 병사 한 명의 팔에 있는 손목시계를 제거했다. 그는 두 개를 차고 있었는데, 이는 약탈의 가능성을 암시했기 때문이다.

두 번째는 로이터통신의 레바논 사진가 아드난 하지(Hajj)의 경우이다. 그가 2006년 이스라엘–레바논 분쟁의 이미지를 조작하여 베이루트의 빌딩들에 연기를 첨가한 것이 발견되었기 때문에 논란이 생겨났다. 그가 F-16 전투기가 미사일들을 발사하지 않을 때, 발사하는 것처럼 두 번째 조작된 사진을 전송한 이후에, 로이터통신은 하지가 촬영한 모든 사진을 디지털 아카이브에서 삭제했다.

선전과 조작은 밀접하게 관련된다. 2008년 통신사 AFP는 이란혁명수비대의 미디어 부문인 세파(Sepah) 뉴스로부터 얻은 이란의 미사일 실험 사진 한 장을 발송했다. 사진이 BBC뉴스와 유력지의 1면에 등장한 후에야 《뉴욕타임스》가 이미지 조작 사실을 발견했다. 사진 속 네 번째 미사일은 추가된 것이었다.

뉴스 이미지의 조작이 매우 심각하게 취급되는 것은 이 같은 이유에서이다. 1970년대 초에, 비록 퓰리처상을 받았지만, 켄트주립대학교에서 학생이 살해당한 모습의 사진에서 시선을 방해하는 펜스기둥(fencepost)이 별 뜻 없이 제거된 것이 밝혀진 이후로 사람들은 민감해졌다. 프랑크푸르트에 있는 유럽 보도사진 통신사의 책임자 마리아 만(Mann)은 분위기 변화를 직접 목격해왔다. 요즘 "사람들은 거짓말을 듣는 데 진절머리가 난다."라고 말할 정도로 그녀는 사진가들이나 정부가 조종하는 선전가들의 조작에 대해 참을 수 없었다. 만(Mann)이 지적한 문제점은 통신사에 보내지는 많은 양의 콘텐츠들이 "속이고 싶어 하는 사람들의 이익에 봉사한다."라는 것이다. 또 다른 문제는 최근 몇 년 간, 관련 산업이 두 개의 교차하는 곡선과 직면하고 있다는 점이다. 하나는 콘텐츠 제공자가 기하급수적으로 증가하는 곡선이고, 그와 반대되는 다른 하나는 편집자와 사진가들을 위한 편집 지원이 급속히 감소하는 곡선이다. 그렇지만 아직도 기본적 문제들은 디지털 시대 이전부터 있었던 역사적인 것들이다.

사진에서 '진실'의 개념, 즉 신빙성의 약속은 오랫동안 의문시되어 왔다. 너무나 많은 정치적인 부정행위의 사례들이 존재한다. 레온 트로츠키, 영국의 왕 조지 6세, 요제프 괴벨스, 무솔리니의 마부(horse's groom), 중국 정치 지도자들, 러시아의 우주비행사와 몇몇 정치위원들, 그리고 여러 이스라엘 여성 장관들 모두는 한두 번쯤은 공개된 뉴스 사진에서 에어브러시로 수정된(airbrushed) 적이 있다. 하지만 사진의 발명 직후, 법정에서는 유럽 다음에 미국이 사진을 채택될 수 있는 증거로 받아들이기 시작했다. 서명, 도장, 토지권리 문서, 재산피해나 '현행범' 사진 모두가 실례(illustration)로 분류되기는 했지만, 법원에서 증거로 인정받게 되었다. 여권사진은 처음으로 1865년에 독일에서 신원확인 서류와 함께 사용되어 여행자나 연금청구인과의 믿을 만한 유사성을 보증했다.

오늘날 전 세계적 뉴스단체들은 약간의 색상과 색조조정 같은 제한적인 후처리 과정에 대한 원칙들에 대체로 합의했다. 그러나 현대 다큐멘터리 내에서 사진연출이 인기를 얻고 있지만, 연출을 둘러싼 원칙들은 합의가 덜 된 상태이다. 세계보도사진재단 이사인 라즈 보어링은 연출을 '사진가의 개입이 없으면 일어나지 않았을 어떤 것'으로 정의 내린다. 연출과 보도사진은 불편한 불륜관계를 맺었지만, 인물사진촬영은 세계보도사진재단의 원칙에 예외가 되는 하나의 영역이다.

유럽 사관학교들에서 찍은 연출된 인물사진들로 잘 알려진 이탈리아 사진가 파올로 베르조네는 초상 부문의 수상 경력을 가지고 있다. 베르조네는 나에게 말했다. "'인물촬영'은 마지막 비밀 놀이터입니다. 왜냐하면 그것은 여러 제약들로부터 자유롭기 때문입니다. 연출은 용인되는 과정의 일부입니다. [사진]업계에서 용인될 뿐만이 아니라, 인류역사상 모든 초상이미지들이 연출되었기 때문입니다." 예를 들어 어느 스페인 사관후보생은 극장에서, 다른 학생은 색칠된 어뢰 앞에서 포즈를 취하는데, 둘 다 상을 받은 사진들이다. 베르조네에게 군 사관후보생들은 완벽한 피사체다. 그들은 움직이지 않으며, 어디에 서야 되는지를 지시받는 데 익숙하다. 베르조네는 열변을 토한다. "연출된다는 것은 인물사진의 아름다움입니다. 사진으로 촬영되는 초상에는 창안할 수 있는 것이 너무나 많습니다. 이것은 단지 시작에 불과합니다."

나 자신이 실제로 현장에서 어느 정도 포즈를 잡거나, 연출하지 않고 저명한 과학자, 소설가나 예술가를 찍은 기억이 없다. 연출과 포즈를 취하는 것은 비슷한 의미를 갖는가? 거의 그렇다. 그러나 사진에서 우리는 피사체가 포즈를 취하게는 하지만 장면을 연출하지는 않는다. 하지만 종종 이것은 같은 것이 된다. 포즈를 취하게 하는 것은 우리가 누군가에게 시선을 돌리라거나, 빛이 좋은 쪽으로 이동하라고 요구할 때 일어난다. 연출은 설정의 더욱 확연한 형태이다. 즉, 자연스럽지 않은 장소가 사진의 배경으로 쓰이거나, 익숙지 않은 옷을 입는 것이다. 1935년 《내셔널 지오그래픽》의 '컬러필름(Kodachrome) 혁명' 이후에, 사진가들은 카메라 가방에 빨간 셔츠를 가지고 다니곤 했다. 이는 촬영되는 사람들의 옷을 갈아입히기 위해서였는데, 빨간 옷을 입은 사람은 사진에 '색감을 더하기' 때문이었다(빨간색이 선택된 이유는 코다크롬 필름은 빨간색을 잘 잡아낼 수 있었지만 초록색을 확실하게 담는 데는 문제가 있었다). 그런 것이 연출이었다.

스튜디오 설정의 사진은, 전체 상황이 연출되었어도 관례적으로 포즈가 취해졌다고 말한다. 연출의 한 가지 위험성은 최종 이미지가 실제와 쉽게 혼동될 수 있다는 점이며, 이는 특히 시간이 지난 뒤, 사진을 설명하는 꼬리표와 사진가의 의도, 둘 모두가 이미지에게서 분리되기 때문이다. 오스카 G. 레일란더의 인물사진 〈시내의 밤〉(Night in Town, c.1860)은 존 톰슨의 〈기어 다니는 사람들〉(The Crawler, c.1877)과 놀랄 만큼 분위기가 흡사하다. 누더기를 입은 소년이 머리를 숙인 채 계

단 위에 쭈그리고 앉은 모습의 레일란더의 사진은 모델과 함께 런던 스튜디오에서 촬영되었다.[3] 톰슨의 사진은 런던 쇼츠가든의 빈민원 문지방에 구겨진 옷을 입고 앉아 있는 가난한 여인을 보여준다. 시간은 손쉽게 그 차이를 지운다.

아우구스트 잔더가 포즈를 취하게 하거나 연출하여 찍은 독일인의 '유형들' 시리즈 중 하나인 〈실업상태〉(Jobless, 1928)라는 인물사진과, 제프 월이 신비하게 연출한 사진 〈사람들은 기다리고 있다〉(Men Waiting, 2006) 사이에는 약간의 차이만이 있을 뿐이다. 엘리자베스 1세 시대의 독사진 방식으로 촬영된 두 사진의 인물들은 (또는 대부분의 인물들은) 사진가의 왼쪽 아래를 본다. 공연의 관습에서 이것은 과거에 부정적으로 경험한 감정의 반영을 암시한다. 자신의 작품이 '다큐멘터리에 가깝다'고 주장하는 캐나다의 사진가 월은 1982년 연출한 것을 명시한 자신의 첫 번째 작품 이래로 자신의 방법론을 공개하고 있다. 월은 캐나다의 스튜디오 세트에서 아프가니스탄에서의 가상적 매복 작전을 재연하여 촬영된 '정지 타블로 사진(tableau mort)'인 〈죽은 부대 이야기〉(Dead Troops Talk, 1992)로 가장 잘 알려져 있다. 사진에서 배우들은 죽거나 부상한 아프가니스탄 병사들의 역할을 맡았다. 〈사람들은 기다리고 있다〉에서 월은 보도사진의 자연주의 양식을 빌려와, 토론토의 공장 정문 밖에서 실업자들에게 포즈를 취하게 하였다. 그는 그들을 모아 밴에 태워 촬영장소로 이동시켰다. 다큐멘터리 양식에서 컬러보다 더 설득력 있어 보인다는 이유로 사진이 흑백으로 촬영되었다는 사실은 일종의 비틀기이다. 이는 연출과 보도 사이의 경계를 더욱 모호하게 만든다.

연출, 즉 사진의 설정은 다큐멘터리의 시작부터 내부에 존재해왔다. 오늘날, 뉴스편집실 밖에서의 연출은 단지 유행이 아니라 '공식적으로 등장'했다. 연출에 관해서는 어느 때보다도 많은 공개적인 지지(와 반응)가 있다. 시각적으로 이야기하는 형식으로서 연출은 현대사진 내에서 역할이 인정되어, 자신만의 서술 언어를 창조하고 있다. 그 언어는 무엇보다 먼저 다큐멘터리 충동에 의해 이끌린다. 라 파브리카(La Fábrica, 연례 축제인 포토 에스파냐Photo España를 개최)의 예술 감독인 미술 사학자 올리바 마리아 루비오는 다음과 같이 말했다. "다큐멘터리의 경계에 관한 생각이 [오늘날에는] 다릅니다. … 사진은 새로운 서술기법을 창조하고 있고, 사람들은 좋은 사진을 만드는 기술보다는 의미 있는 이야기를 전하는 데 더 집중합니다."

루이 자크 망데 다게르에게 1839년 사진 발명가로서의 지위가 부여되기에 앞서, 이 기업가적 프랑스 인은 화가와 마술적 효과의 창조자로 명성을 얻었고, 1816년부터는 파리 오페라의 무대설치 디자이너로 이름을 떨쳤다.[4]

　　그러므로 사진과 연출은 쌍둥이로 태어났다고 말할 수도 있다. 사진의 발명을 발표하는 글에서, 다게르는 박물관에 진열된 유리 속 아프리카 사바나 같이 오늘날 풍경과 장면의 작은 모형으로 흔히 볼 수 있는 디오라마(diorama)도 함께 설명했다. 디오라마가 뉴욕에서 텍사스로, 시립박물관들 사이에서 퍼져나가자, 칼 에이클리 같은 사냥꾼과 박제사들은 적절한 무대 앞에 박제된 동물들이 포즈를 취하는 자연스런 타블로를 연출하기 시작했다. 에이클리의 아프리카 홀이 1936년 개관하자, 그것은 미국 자연사박물관의 대표전시가 되었다. 역사가 도나 해러웨이의 눈에는 디오라마가 "예술가, 과학자와 사냥꾼이었던 에이클리의 삶에서 고릴라가 최고의 대상이 되는 제단, 무대, 훼손되지 않은 자연 등"으로 비춰졌다.[5] 익살스럽거나 무섭게 만들어진 디오라마는 시간이 지남에 따라 다양해졌다. 초기 시립박물관의 디오라마들은 유명 영화배우와 왕족의 밀랍인형들 옆에서 조심스럽게 조명이 비춰졌다. 국가장(state funeral)에서 거리를 통과하는 왕과 국가적 영웅의 밀랍인형들과 마찬가지로, 그 디오라마들도 정밀해졌다.

　　반면에, 초기 인물사진은 고전적이거나 종교적인 주제를 떠올리거나 복제한 배경에서 포즈를 취하는 타블로 사진의 연출과 속임수를 서슴없이 이용했다. 사진가 줄리아 마가릿 캐머런의 〈예수탄생의 천사〉(Angel of the Nativity, 1872)가 적절한 예인데, 등에 날개가 있는 소녀 모델이 기도하는 포즈를 취하고 있다.

　　연출과 인물사진촬영은 유기적으로 공존한 반면에, 연출은 전쟁 사진으로도 퍼져나갔다. 남북전쟁을 찍기 전에, 사진가 매튜 브래디는 인물사진의 연출 소도구들을 펼쳐놓기 위해 1860년대 내내 뉴욕과 워싱턴 DC의 화려한 스튜디오들을 빌렸다. 브래디의 동료 티모시 오설리번과 알렉산더 가드너는 가두리 장식이 달린 고딕양식의 의자, 코린트식 기둥, 바늘이 멈춘 금시계와 가죽양장의 책 가운데에서 워싱턴의 '멋진 스타일'로 포즈를 취하는 데 익숙했다. 1863년 7월 게티스버그 전투의 여파로 촬영 대상을 바꾸었을 때, 그들 두 명은 스튜디오에서 모델에게 포즈를 취하게 하는 것과 죽은 명사수를 어떤 보루에서 근처의 더 나은 배경으로 옮기는 것은 다를 게 없다고 생각했다.

유사하게, 빅토리아 여왕과 알버트 공(公)이 가장 좋아했던 영국 사진가 로저 펜톤은 왕실 아이들에게 무대 의상을 입히는 연출을 하였다. 크림전쟁을 위해 출항하기 바로 전, 1954년의 한 시리즈에서 그는 아이들에게 사계절의 옷을 입혀 포즈를 취하게 하였는데, 겨울을 위한 가짜 눈도 완비되어 있었다. 1855년 크림반도의 발라클라바 항구에 정박하자, 펜톤은 이동식 암실(개조된 와인판매상의 마차)을 내리고서, 전투의 징후를 찾기 위해 두 명의 조수와 함께 언덕 위로 향했다. 포위된 도시 세바스토폴로 가는 쭉 뻗은 도로 위에서, 그는 두 장의 사진을 찍었다. 한 장은 포탄이 길 위에 흩어져 있고, 다른 한 장에는 포탄이 없었다. 한 장 아니면 두 장 모두가 연출되었는지, 그리고 어떻게 촬영되었는가에 대한 상당한 논쟁이 계속되어 왔다. 포탄이 재사용되기 위해 수거된 것인지, 아니면 극적인 효과를 위해 배열된 것인지, 우리는 확실히 알 수 없다.

스페인 내전 중 쓰러지는 병사를 찍은 로버트 카파의 유명한 사진은 아마도 연출되었겠지만, 우리가 확실하게 알 수는 없을 것이다. 《라이프》는 1937년 7월 12일 그 사진을 다음과 같은 캡션과 함께 게재했다. "어느 스페인 병사가 코로도바 앞에서 총알이 머리를 관통하여 쓰러지는 순간에 로버트 카파의 카메라가 이를 포착했다." 기자 필립 나이틀리는 그의 책 《첫 번째 사상자》(The First Casualty, 1975)에서 왜 '두개골 파열'이 없으며, 왜 그 민병대원은 그 순간에도 모자를 쓰고 있었는지에 대한 의문을 제기했다.[6] 전문가 파트리시오 이달고 루케가 제시한 역사적 증거와 호세 마누엘 서스페레기 교수의 연구는 병사가 포즈를 취했다는 사실을 지적한다.[7] 사진이 촬영되었을 1936년 9월 3일, 가장 가까이 있던 프랑코 군대의 경무장한 간부들은 10킬로미터의 개활지 너머 남쪽의 다른 구릉 도시에서 숙박했다. 카파가 사진을 찍은 장소인 에스페호(Espejo)는 그와 동반자인 게르다 타로가 도시를 떠나고 거의 3주 후인 9월 22일이 되어서야 공격을 받았다.

나는 로버트 카파의 '죽음의 순간'을 둘러싼 논쟁에 대해 호기심이 생겨서, 서스페레기 교수를 만나기 위해 스페인으로 향했다. 그때는 그가 상당한 조사를 통해 그 아이콘으로서의 사진이 촬영된 장소를 밝혀내고는 에스페호를 역사적으로 방문한 날로부터 정확히 6년이 지난 시점이었다. 서스페레기와 나는 마드리드에서 만나 스페인의 초고속열차를 타고 안달루시아로 향했다. 그는 창가에 앉아, 책과 지도, 그리고 종이들을 배낭에서 꺼냈다. 두 개의 접이식 탁자가 카파에

로버트 카파, 쓰러지는 병사, 1936,
실버 젤라틴 최초 프린트, 《라이프》에 게재되기 위해 표시됨,
1937년 6월 12일

관한 교수의 연구들로 가득 찼는데, 거기에는 교수가 1936년 당일 카파가 사용한 모델이라고 믿는, 자이스 테사(Zeiss Tessar) 렌즈가 장착된 사각형 포맷의 리플렉스 코렐레(Korelle) 카메라도 있었다. 서스페레기는 전형적인 교수의 모습이었는데, 흰머리가 탐구심으로 가득 찬 그의 머리를 에워싸고 있었다. 우리 모두 다른 데 정신이 팔려 있어서, 코르도바(우리가 내려야하는 정류장)를 지나 목적지에서 남쪽으로 100마일 떨어진 세비아에 내릴 수밖에 없었다. 우리는 다음 날 에스페호 마을에 도착했다. 그곳의 지형도는 카파가 그날 찍은 사진들 중 남아있는 소수 사진들 속의 풍경, 그리고 멀리 있는 언덕들과 일치하였다. 카파는 그날 한 명이 아니라 두 명의 쓰러진 병사를 정확히 같은 장소에서 촬영하였다. 그 중의 하나가 바로 그 유명한 사진이다. 그날 앞서, '죽어 있고, 죽고 있는 동일한 민병대원들이 스페인제 모제르 소총을 들고 마을 가까이서 포즈를 취했었다.

1936년 9월, 세로 델 쿠코, 즉 전문가들이 쓰러지는 병사의 사진이 촬영된 곳이라고 말하는 쿠쿠 힐에서 바라보면, 수확된 밀과 보리로 가득한 언덕들이 보였을 것이다. 25년 전에는 올리브나무 숲이 곡물 대신에 동쪽 지평선의 낮은 산들까지 있었다. 오늘날에는 거의 알아볼 수 없을 정도로 경관이 변하였다. 언덕들로의 전망을 부분적으로 가리는 올리브나무들은 그 지역 계통의 잘 짖는 커다란 그레이하운드들이 지키고 있다. 그때 당시 카파는 대담한 21세의 젊은이였는데, 계속해서 (이틀 후, 자신의 생일에) 세로 무리아노 공습을 피해 도망가는 민간인들을 기록했고, 나중에는 D-데이 상륙의 잊지 못할 사진을 촬영했다. 스페인에서 카파의 충동은 전쟁의 이야기를 전하는 것이었지만, 결코 쉽지 않았다. 그는 공화주의자 편에서 공감을 느꼈지만 전방으로 접근이 힘들어, 전쟁 초기에 군사작전을 취재하는 데 어려움을 겪었다. 그러한 까닭에 연출은 충성스러운 공화주의자 병사들의 활동을 보여주는, 그가 생각할 수 있었던 유일한 방법이었다.

다음 해인 1937년에도, 카파는 헨리 루스 감독의 월간 뉴스영화 시리즈인 〈시간의 행진〉(The March of Time)을 위해 스페인에서 일했다. 처음부터 다큐멘터리 영화에서의 연출은 단지 용인된 것이 아니라 장려되었다. 루스는 연출을 '진실에 충실한 사기'라고 불렀다.[8] 어느 〈시간의 행진〉 뉴스영화에서 기업 타임(Time Inc.)의 어느 사환은 에티오피아 황제 역을 맡았고, 다른 뉴스에서는 독일 유태인 가게를 향한 나치의 공격이 코네티컷, 뉴런던의 소매상 지역에서 재연되었다. 그 어느 것도 카파가 촬영하지는 않았다.[9] 하지만 1937년 6월 24일, 코르도바의 북서쪽에 있는 페냐로야에서 카파가 전체 공격 장면을 연출했을 때, 아무도 놀라지 않았다. 당시 그곳에서 주둔군을 책임지던 장군은 일기에 다음과 같이 적었다. "상상의 파시스트 진지는 기습공격을 당했는데, 우렁찬 함성과 열정적인 전투열의를 가진 남자들이 구보를 하며 승리로 껑충껑충 뛰어들었다."[10] 당시 대중은 이런 종류의 '미장센'을 열렬히 고대하였다. 카파는 그의 동반자 게르다 타로와 함께 '영화 리포터'로서 일하고 있었는데, 몇 달 후 그녀는 사망했다. 붉은 빛이 도는 금발 위에 베레모를 쓰고 허리띠에 리볼버를 찬 타로는 그녀의 미모와 그녀가 가져온 미국 체스터필드 담배 때문에 페냐로야 민병대 사이에서 인기가 높았다. 6월의 그날, 웃음이 많이 터져 나왔다. 적어도 지휘관의 전쟁 일기에는 카파가 연출된 공격에 만족했다고 적혀 있다. "[카파는] 실제 공격도 이것처럼 진짜 같지는 않다고 말

했다."[11] '진실에 충실한 사기'라는 루스의 개념은 분명히 작동하고 있었다.

다큐멘터리 영화의 연출은, 제프리 말린스와 존 맥도웰이 만든 1916년 영화 〈솜 전투〉(Battle of the Somme)의 날조된 '과장' 시퀀스에서부터, 플래허티의 〈북극의 나누크〉의 바다코끼리 사냥과 바다표범을 낚는 연출된 무용담까지, 그리고 이후에 야생동물이 등장하는 많은 영화에서 공개적으로 용인되었던 것으로 보인다. 존 그리어슨의 '실제를 창의적으로 다루는 방법'으로서 다큐멘터리라는 개념의 정신은 1926년 당시에는 모순되게 나타났지만,[12] 사실에 기반을 둔 영화제작의 내적 변증법에 잘 맞아 보였다.

좀 더 최근인 1999년에 영화감독 베르너 헤어조크는 이른바 〈미네소타 선언: 다큐멘터리 영화에서의 진실과 사실〉을 통해 연출을 변호했다. "영화 속에는 더 깊은 진실의 단층들이 있고, 또한 시적이고 황홀한 진실 같은 것들도 있다. 그것들은 신비롭고 모호하며, 오로지 꾸며내기(fabrication)와 상상, 그리고 양식화를 통해서만 다다를 수 있다." 헤어조크의 관점은 터너의 인상주의 접근방식을 지지하며 '물리적인 진실'보다 '도덕적 진실'을 옹호한 19세기 화가이자 비평가인 존 러스킨을 연상시킨다. 1936년 이래로, 다큐멘터리 사진은 그와는 대조적으로 황홀한 진실의 용인이냐 아니면 도덕적 진실의 용인이냐를 놓고 씨름해왔다. 대중은 완전무결한 진실을 기대해왔다.

1936년 8월 말, 카파가 스페인 내전의 시작으로 바르셀로나에 정착한 시기와 같은 때에, 미국 루스벨트 대통령은 다가올 대통령선거를 3개월 앞두고 워싱턴 DC에서 다코타로 급파되는 '건조지대 특별편' 열차를 탔다. 그는 사람들이 기억하는 최악의 가뭄으로 황폐해진 사회적 환경을 직접 목격하고 싶었다. 사우스다코타에서는 매일 많은 사람들이 조직적으로 모여 비가 오길 기도하는 일이 벌어졌다. 미첼 시에서 13개 교회탑의 종들이 울리자, 이를 신호로 만천 명의 주민들이 무릎을 꿇었다.[13]

몇 주 전, 가까운 페닝턴 카운티에서는 젊은 사진가 아서 로스타인이 가뭄 이야기를 설득력 있게 보여주기 위해 노력하고 있었다. 그는 말라버린 강 유역을 따라가면서 수송아지의 두개골을 발견했고, 서너 장소에서 그것을 갈라진 진흙 위에 살짝 옮겨 놓고서 촬영했다. 완성된 사진은 처음에는 찬사를 받았지만, 곧바로 격

노에 직면했다. 그 사진들이 《워싱턴 포스트》에 게재된 후, 언론들은 그 이미지들을 이용해, 빈민들에게 다다르려는 민주당의 '뉴딜' 프로젝트 전체를 속임수로 만들려고 하였다. 역사적으로 접근하는 동시대의 다른 사진가들도 본질에서 벗어난 비난으로 고통을 받았다. 같은 해 여름에 워커 에반스는 소작농의 벽난로 위 선반에 있는 물건들을 재배치하고 알람시계를 가져다 놓았다는 이유로 정밀 조사를 받았다. 에드워드 커티스도 비슷한 일을 당하였는데, 그는 미국 원주민들을 촬영하면서 다른 모든 현대적인 장치들과 함께 알람시계를 장면에서 제거했다. 남북전쟁 이후에 풍경사진으로 전환한 사진가 팀 오설리번은 심지어 소급적으로 1869년에 유타의 위치스 록스를 촬영할 때 카메라를 기울였다는(tilting) 비난을 받았다. 존 자코우스키는 이것을 "기록의 원칙들을 향한 의도적인 공격"이라고 말했다.[14] 유럽과 러시아에서는 러시아 구성주의의 아카이브가 입증하듯이, 아방가르드 예술에서 기울어져 촬영된 사진들이 나타나고 있었다.

이런 비난에도 불구하고, 연출은 개의치 않고 계속 행해졌다. 유진 스미스는 스페인 에스뜨레마두라에 있는 델레이토소 마을의 삶을 기록하던 중에, 첫 성찬식 사진을 연출했다고 알려져 있다. 그는 사진에 등장하는 쿠리엘이라는 소녀에게 한 달 전 성찬 의식 때의 의상을 입도록 조치했다. 1954년 《라이프》에 실린 의사이자 신학자인 앨버트 슈바이처에 관한 기사를 만들면서, 스미스는 첫머리 사진에 톱과 손의 실루엣을 추가했는데, 슈바이처의 특징 중 노동자 측면을 보여주려고 한 듯하다. 잡지 측과 대중들은 그 사진들의 조작을 전혀 알지 못할 정도였다. 1950년 《라이프》는 파리의 연인들에 관한 기사를 만들기 위해 프랑스 사진가 로베르 두아노를 고용했다. 그 목적은 도시를 예스럽고 낭만적으로 보여주어, 유럽에서 참전 후 돌아오는 군인들의 향수를 자극하는 것이었다. 두아노는 포토에세이를 연출하기 위해 전도유망한 젊은 배우들을 고용했다. 언제 정확하게 〈시청 앞에서의 키스〉(le baiser de l'hôtel de ville)가 연출된 것으로 밝혀졌는지 확실하지 않지만, 40년이 지난 뒤에 문제가 되었는데, 사진에 등장했던 남녀가 비록 재판에서 이기지는 못했지만, 두아노가 자신들을 모델로 기용하여 작품으로부터 이익을 얻었다고 고소를 하였다. 오늘날 두아노, 스미스, 카파 등의 사진가들은 그들이 연출한 사진들이 뉴스 면과 관련되지 않는 한, 아방가르드의 일부로 간주될 수 있을 것이다.

연출이 빠르게 발전함에 따라, 그러한 작품의 기술과 활동범위가 몇몇 영역으로 확장되었다. 그것은 연출된 인물사진촬영에서, 연출된 모방연기와 자서전 사진, 형이상학적이거나 역사적인 가상재연이나 가공장면, 그리고 영화세트에까지 이르렀다. 이 새로운 방향을 나타내는 초기의 징후에는 레옹 짐펠이 아역 배우들을 고용하여 1915년 파리 거리에서 연출한 제1차 세계대전 전투 사진들, 그리고 스티븐 스펜더가 쓴 제2차 세계대전 중 자택 방어 교본 속에 사진가 존 하인드가 완전히 연출하여 찍은 삽화들이 있다. 예를 들어 하인드는 삽화에서 가족들의 응급조치나 방독면 착용 모습을 연출했는데, 이는 그가 이후에 만든 버틀린스 홀리데이 캠프 작품들의 전주곡 성격을 띠었다. 하인드의 사진들이 실제처럼 대중들을 속이려는 의도가 있었는지의 여부는 확실하지 않지만, 그 사진들이 나타내는 장르의 연출 미학이 아프리카, 중남미, 중동, 인도, 유럽과 미국에서 만들어지는 현대 다큐멘터리 작품들의 새로운 국제적 흐름에서 분명히 나타난다.

여러 문화에서, 이야기는 다큐멘터리 충동이 불붙는 가장 중요한 비시각적인 방법이다. 그린란드의 북극 사냥 공동체들과 스칸디나비아의 사미 족은 어둠 속의 수개월을 이용하여 가족 또는 보다 넓은 단위에서 이야기를 통해 문화적이고 역사적인 화합을 이루려고 하였다. 그렇지만 때때로 이야기들의 어조는 낚시를 하다가 어떻게 얼음 위에서 넘겨졌는지와 같이 자기비하적이기도 하였다. 카를로스 푸엔테스의 소설 《우리의 땅》(Terra Nostra,1975)에서 에르난 코르테스의 멕시코 침략은 군사적인 정복과 영적인 패배 양쪽 모든 측면에서 설명된다. 유사하게 마리오 바르가스 요사의 소설 《이야기꾼》(The Storyteller, 1989)에서는 비라코차(백인들)의 착취 계획이 페루의 열대우림에서 자행되고, 이는 소설 속 가공의 토착 부족인 마치겡가 인디언의 이야기꾼인 사울 주라타스에 의해 설명된다.

현대의 다큐멘터리는 이야기 그 자체와, 먼 문화권 사람들이 자신과 자신의 삶을 바라보는 방식, 그리고 그들이 어떻게 정신적 세계를 현실의 근본적인 부분으로 파악하는가와 관계를 맺으려 시도해왔다. 이러한 작품들의 초기 실례는, 사진가 조지 러브와 함께 작업한, 클라우디아 안두자르의 사진집 《아마조니아》(Amazonia, 1978)에 있다. 안두자르는 브라질과 베네수엘라 국경의 야노마미 족과 긴밀히 협력하면서, 무아지경을 유발하는 리누(reanu) 의식에 참여하여 야카

오나(yakaona)의 강력한 환각효과를 경험한다. 그녀는 유체이탈 상태를 설명하면서 동시에 촬영하려고 했는데, 그 상태를 "마치 우리가 계속 육체 밖에서 존재하는 것처럼, 더 이상 물리적 신체를 갖지 못하는, '우주의(universal) 존재'[가 된 것]"로 기술했다.[15] 《아마조니아》의 한 사진은 꿈꾸는 듯한 긴 노출로 여러 색깔 빛의 흔적과 밤의 어둠 속에서 응시하는 원숭이의 얼굴을 포착했는데, 그 작품은 연출되지는 않았으나 새로운 형식의 형이상학적 서술기법 탐구의 길을 열었다. 다른 이미지들은 컬럼버스 이전의 물활론적 개념인 '존재로서의 이미지들'(표현re-presentation이라기보다는 제시presentation)로 거슬러 올라간다. 그 개념에서 사진은 단순히 이미지가 아니라, 의미와 물리적 현존, 둘 모두로 가득한 3차원적 대상의 역할을 한다.

2014년 아주(Azu) 우아그보구가 감독하는 라고스(Lagos) 사진 페스티벌에서 연출된 서술 사진들이 가장 두드러졌는데, 그 중에는 크리스티나 드 미델과 파트리크 윌로크, 두 사람의 아프리카 작품들이 있었다. 드 미델은 스페인의 한 신문사에서 사진가 경력을 시작했는데, 지금은 각각의 사진이 연출되는, 복잡한 서술에 바탕을 둔 작업을 하는 다큐멘터리 사진가로 활동한다. "나는 어머니에게 설명하듯이 세계를 설명하고 싶다." 고아(Goa)의 사진 페스티벌에서 그녀는 나에게 힘주어 말했다.

그녀의 최근 시리즈, 《이것이 증오가 한 일이다》(This Is What Hatred Did, 2014)는 아모스 투투올라가 쓴 소설 《유령 덤불 속의 내 인생》(My Life in the Bush of Ghosts, 1954)의 마지막 문장을 인용한 것이다. 그 소설은 더 잘 알려진 가브리엘 가르시아 마르케스의 소설 《백 년간의 고독》을 10년 이상 앞선 마술적 사실주의의 초기 작품이다. 드 미델의 시리즈는 요루바 족의 설화에 기반을 둔 연출 사진들이 만들어내는 메타픽션 같은 에세이인데, 노예무역에 대한 나이지리아의 대중 봉기 이야기와 라고스 라군 주변 덤불 속의 유령을 결합한다. 드 미델의 작품들은 주목할 만한 이야기에 생기를 불어넣고, 마술적 사실주의의 상상력을 일깨우면서 동시에 기억된 과거와 문화적 현재에 다큐멘터리의 음성을 제공한다.

파트리크 윌로크의 시리즈, 《나는 우알레 나를 존중해》(I Am Walé Respect Me, 2013)는 콩고의 에콘다 피그미 족의 통과 의례, 그리고 모성, 다산과 여성성에 대한 찬사를 탐구한다. 우알레(수유 중인 어머니)들은 첫 아이를 낳은 뒤, 자신들의

파트리크 윌로크, 우알레 아손구아카는 이륙한다, 2013
《나는 우알레 나를 존중해》중에서

부모가 있는 곳에서 2년에서 5년 동안 격리 생활을 하는데, 윌로크는 그 기간 동안에 우알레들이 가지는 꿈과 환상을 시각적으로 보여주기 위해 그녀들과 함께 작업했다. "나는 일 년 이상 알고 지낸 몇몇 우알레들에게, 자신들의 개인사 일부를 입증하는 연출 사진들에 참여해달라고 제안했습니다. 각각의 설정은 우알레가 자유로워지는 날에 관해 노래 부르는 주제 중 하나를 시각적으로 나타냅니다."

　시리즈 중, 〈우알레 아손구아카는 이륙한다〉(Walé Asongwaka Takes Off)라는 사진에서 수유 중인 어머니인 아손구아카는 풀로 엮은 취침용 매트로 만든 비행기 안에 앉아 있다. 윌로크는 이 발상이 틴틴(Tintin)이 등장하는 만화책《레드 레컴의 보물》(Red Rackham's Treasure) 속의 상어 잠수함에서 영감을 받은 것이라고 나에게 말했다. 실제로, 매일 밤 10시에 비행기가 콩고민주공화국의 에카퇴르 지역 위를 날아간다. 아손구아카는 위를 쳐다보며, 언젠가 비행 수단을 갖는 꿈에 관해 노래한다. 윌로크는 그 염원을 '어떤 형태의 우월성'에 대한 욕망으로 해석했다. 연출사진의 세트는 아손구아카 노래의 내용에 따라 제작되었다. 사진 속

의 작은 비행기들은 나무를 깎아서 만들었고, 푸른 하늘 배경은 취침용 매트들을 이용해 제작되었다. 둘 다 지역의 예술가들이 색칠을 하였다. 윌로크의 사진들은 열대지방 사람들을 촬영하는 21세기 탈식민주의의 협력적 접근 같기도 하지만, 시각적으로 반드시 그렇지는 않다 하더라도, 독일 사진가이자 농장 관리자였던 로베르트 비써와 어느 정도 방법론을 공유한다. 비써는 중앙아프리카 도처에서 무대 장면을 연출했는데, 그 사진들은 (잘 알려져 있듯이) 마스크를 쓴 칼잡이, 무릎 꿇고 있는 애원자, 그리고 고발자 역할의 마을 원로를 참여시킨 처형 장면(c.1890~1900)을 포함하고 있다.[16] 윌로크의 타블로 사진은 에콘다 피그미 족(그들의 선조들은 레오폴드 왕의 살인적인 천연고무추출 정권으로부터 살아남았다)을 강력하게 지원하지만, 그럼에도 다큐멘터리 가공물로서, 콩고에서 연출된 많은 식민지시대의 사진들과 연결된다.

윌로크의 사진들은 폴란드 사진가 카시미르 자고르스키가 찍은 1930년대 콩고 망베투 족의 연출된 작품들과, 1950년대에 벨기에의 식민지 행정부가 의뢰한 민족지적 프로젝트 시리즈에 있는 벨기에령 콩고와 루안다 우룬디의 정보문서센터의 사진들에서 파생된 것으로 보인다.

타인들을 연출하여 촬영하는 것은 새로운 발상(1900년 이래로 파푸아뉴기니 고원의 사진 아카이브에 대한 어떠한 연구도 인정하지 않는 환상이다)이 아닌 반면에, 현대적인 작품들은 '타인'보다는 '자신'에 초점을 맞춘다. 즉, 사진가 자신의 문화적 환경에서 먼 사람들보다는 내면 성찰적인 서술을 강조한다.

모성에 대한 자기묘사는 1974년부터 멕시코에 거주해온 스페인의 사진가 아나 카사스 브로다의 2014년 시리즈 《아이를 낳으려는 욕망》(Kinderwunsch)의 주제였다. 사진집은 2006년부터 2011년까지의 사진가 자신의 삶을 따라 간다. 브로다는 글을 통해, 2003년과 2008년의 인공 수정 경험과 거의 5년 동안의 임신촉진 치료를 기술하는데, 그 결과로 그녀는 두 명의 아들, 마르틴과 루시오를 낳았다. 그녀는 또한 부모의 별거와 조모의 오랜 병환에 따른 정신적 외상에 관해서도 기술한다.

그 연출 사진들은 태아가 언제 어디서나 최우선이 되어가면서, 자신 신체의 소유와 통제를 잃은 경험과 시각적으로 연결되는 브로다의 사적인 초상들이다. 브

로다의 사진들은 1970년대 여성의 주체성에 관한 중요한 연출 사진들인, 하나 윌키, 신디 셔먼과 프란스체스카 우드만의 작품들과 연결되지만 분위기가 다르다. 적어도 우드만은 관음증과 여성 누드를 탐구하면서, 그녀의 신체를 통제하고 있는 듯했다. 브로다의 작품은 통제의 상실에 관한 것이다. 그녀는 다음과 같이 적었다. "나는 출산을 앞둔 내 몸 안의 변화에 주의를 기울인다. 몸이 내 것이 아닌 것 같은 낯선 느낌이다. 이에 저항할 수도 없고, 단지 내가 여행 중인 승객 같은 느낌만이 있다." 사진집 전체에서, 연출 작업 동안 가족들이 협동하여 서로 연결되는 시간이 만들어진다. "우리는 함께 어울린 다음, 발상들을 내놓습니다. 우리는 시나리오를 합치고, 그들은 원하는 것은 무엇이든 합니다." 2010년에 찍은 어느 의미심장한 '반 연출의(half-staged)'의 사진(188쪽)에서 당시 거의 7살이 된 마르틴이 멕시코 시티의 집에 앉아 비디오게임을 하고 있다. 소닉 라이더스라는 게임에 완전히 몰두해 있는 마르틴은[17] 어머니를 의식하지 못하는데, 그녀는 벌거벗은 채 뒤에 있는 카우치에 누워 잠들어 있다. 그리고 사진 속 그녀는 아이의 탄생을 위해 자신이 치른 희생을 모르고 있는 듯하다.

모성의 역할을 기록하려는 충동은 성모와 아기 예수 개념을 단순화된 양육의 행위로 해석하는 데 초점을 맞추어 왔다. 윌로크와 브로다의 작품들은 이 손상되기 쉬운 (진정으로 공생하는) 관계를 더 깊이 파고드는데, 아르헨티나 사진가 아드리아나 레스티도가 1990년대에 완성한 작품들을 상기시킨다. 《어머니와 딸들》(Madres e Hijas, 2003)은 연출되지는 않았지만, 모녀 사이에 존재하는 상호지지의 기제에 대한 이해를 심화시킨다. 사진들은 힘든 시기에 딸들이 어머니들에게 주는 위로와 용기를 보여주어, 도처에 존재하는 성모의 전형에 도전한다.

하지만 이란 사진가 고하르 다쉬티의 암울한 연출 사진들에서는 위로가 거의 발견되지 않는다. 2014년 시리즈 《오늘날의 삶과 전쟁》(Today's Life and War)은 그녀의 어린 시절 기억을 지배하는 8년간의 이란-이라크 전쟁(1890~98) 경험에서 비롯되었다. 다쉬티는 전쟁터에서 영구적인 영화 세트로 재창조된 테헤란의 어느 교외에서 이미지를 연출하는 것을 통해 전쟁의 심리적인 효과를 이용한다. 어느 사진에서는 앞쪽에 결혼식 복장의 남녀가 녹슬고 부서진 차 속에 앉아 있다. 단지 차틀에 묶여 있는 핑크색 리본만이 조금이나마 희망의 느낌, 미래를 향한 느낌을 전해준다. 다쉬티에 따르면, 사진 속 전후 시대 커플은 일상의 배경으로

아나 카사스 브로다, 《아이를 낳으려는 욕망》 중에서, 2014

서 전쟁의 기억들에 묶여 있는 세대를 상징한다. 그 전쟁을 통해 50만 명에서 100만 명 사이의 사상자가 생겼다. 나는 분쟁 중에 이란의 여기저기를 보았다. 시라즈(Shiraz)의 어떤 남자는 나에게 "모든 사람이 누군가를 잃었습니다."라고 말했다. 이란에 사는 어떤 사람도 전쟁의 영향에서 벗어날 수는 없다.

인도에서는 사진가 가우리 길(Gill)이 마하라시트라 해안지역의 아디바시 부족을 둘러싼 풍경을 촬영했다. 2013년 초에 시작된 프로젝트는《시야》(Fields of Sight)로 불렸다.[18] 그런데 길(Gill)은 자신의 초기 밀착인화지들을 봤을 때, 후원자인 라제쉬 방가드가 들려준, 자신의 눈앞에서 마을을 다시 소생시킨 위대한 이야기들이 너무 많이 빠져있다고 느꼈다. 그녀는 다음과 같이 썼다.

1970년대의 그 몇 달 동안, 권력을 가진 정당의 폭력배들에게 습격을 당하여 마을사람들이 도망치며 공포 속에서 서로에게 달려들었을 때, 그때 마을에 무슨 일이 일어났는지를 내가 어떻게 전할 수 있을까. 또는 보름달이 뜬 그 특별한 10월의 밤에, 언덕의 거대한 숲이 다시 살아나고, 숲에서 그 밤을 보내

는 모든 사람들이 주위에서 빛나는 눈(eyes)이 번득이는 것을 볼 때, 심지어 가장 위험한 동물들도 유순하고 모든 것이 달의 기운으로 빛날 때, 그때를 어떻게 전할 수 있을까. 또는 위대한 통치자들이 와서는 선량하고 친절한 가정에게 선물과 마실 것을 몰래 주고는 땅문서를 가지고 돌아간 이야기, 그리고 지금까지 일어났거나 아직 일어나지 않은 모든 것을 포함하는 신화적인 이야기들을 어떻게 전할 수 있을까.[19]

길(Gill)은 아디바시 공동체의 왈리(Warli) 화가인 방가드와의 협업을 통해, 기억된 서술들과 사진 기록을 서로 엮는 방법을 만들어 냈다. 방가드는 왈리 아이콘을 이용하여 자신의 이야기, 그리고 아디바시 공동체의 이야기들이나 역사들을 묘사하는 구상의 그림을 사진 위에 그려 넣고, 사진들 속에 자신이 직접 등장한다(191쪽). 길은 나에게 그 과정을 설명했다. "우리는 좀 더 적극적인 방식의 협업을 하기로 결정했습니다. 방가드가 내 사진 위에 그림을 새겨 넣고 내 글과 함께 자신의 글도 넣기로 결정했습니다. 또는 내가 사진 장면이나 세트를 지으면, 그가 그 안에서 서서 말할 수도 있었습니다. 우리는 작년에 델리와 갠자드 사이에서 우편으로 작품들을 주고받은 다음, 이후 직접 만나서 몇몇 사진들을 골랐고, 그 사진들을 놓고 우리의 대화에서 떠오른 이야기들을 반영하며 작업했습니다."[20] 인데르팔 그레월 교수는 《시야》에 관해 다음과 같이 언급했다. "방가드의 그림은 상실, 권력과 윤리의 이야기들, 그리고 그의 역사, 그의 언어, 그의 공동체로부터 전해온 땅의 정치학을 풍경에 집어넣으며 사진을 덮는다. 방가드와 길은 함께 새로운 언어 속에서 그려진 사진이라는 협력 작업을 재창조하였다. 과거는 서술이지만, 왈리 그림이라는 역사상, 그리고 세대 간의 행위를 사진의 언어와 엮는 것을 통해 서술하기는 계속됩니다."[21] 이것은 인도 대륙에 존재하는 사진 위에 그리는 손그림의 오래된 전통과 관련이 있다. 그 손그림의 전통은 19세기 알부민(albumen) 프린트 위의 명함용 수채화에서, 보통 얇게 인화된 흑백 초상사진 위에 구아슈(gouache) 물감을 덧칠하는 현대의 스튜디오 초상사진에까지 이른다.[22] 즉, 길과 방가드의 협업은 이런 전통에서 생겨나기도 했지만 이런 전통을 깨기도 했다.

유럽 사진가들의 미술과 다큐멘터리 사이에 끼어드는 이러한 형식은 연출을 계속 진화시키고 있는데, 그 형식은 고용(employment)과 이주(immigration)의 진부한 개념의 전복(마르타 소울의 작품), 아일랜드의 예스러움의 전복(질 퀴글리의 작품)

이거나, 정치적 공간의 전복(알리슨 잭슨의 연기사진)을 위해 사용된다. 2014년 유럽의 제1차 세계대전 백주년 프로젝트에 참가한 이탈리아의 사진가 알렉스 마졸리는 이탈리아 알프스에서 재연배우들과 진투현장을 재창조하였다. 그것은 독일과 이탈리아의 아카이브에 남아있는 만년설 위에서 벌어진 소수의 전투 이미지들보다 아마도 더 사실적일 것 같은, 로버트 카파를 연상시키는 장면이었다. 마졸리 작품 뒤의 다큐멘터리 충동은 이탈리아 병사로 제1차 세계대전에 참전하는 것이 어떤 것이었는지를 보고 이해하게 해주려는 것, 즉 거기에 있는 것을 느끼게 해주려는 것이었다. 재연배우들은 의상, 군사전술과 전쟁 경험들의 성실한 연구를 통해 자신의 일에 아주 진지한 자세로 임했다고 마졸리는 나에게 말해 주었다.

미국 사진가 그레고리 크루드슨의 연출된 작품은 고정관념의 전복보다는 심리적인 경험이나 영향과 더 많은 관련이 있다. 크루드슨의 사진들과, 그 사진들이 이 책의 다른 다큐멘터리 사진들 일부와의 관계를 이해하기 위해 나는 그가 작업하는 모습을 직접 관찰했다. 나는 그가 어떻게 자신의 눈에 비친 미국 교외의 모습을 직접 만든 다양한 무대에 투사하는지를 보았다. 그것은 예를 들자면, 유진 스미스가 오랜 과정을 거쳐 스페인의 마을 델레이토사와 소작농을 비롯한 피사체들을 신중하게 선택하여, 자신의 눈에 비친 시골의 모습과 시골을 향한 자신의 감정을 투사했던 것과 같은 방식이었다. 스미스가 나타내고 싶었던 시골은 낙후되고 가난한 곳이었다. 〈그레고리 크루드슨: 짧은 만남들〉(Gregory Crewdson: Brief Encounters, 벤 샤피로, 2012)은 크루드슨의 일하는 모습을 보여주는 다큐멘터리 영화로, 5년이 걸린 사진 프로젝트 《장미들 아래에서》(Beneath the Roses)에서 그가 도시 주변 삶의 평범한 장면을 보여주는 사진을 구상한 다음, 배치하는 모습을 담았다. 출연자들(판잣집이나 인적이 드문 모텔의 창문을 통해 보이는 인물들)은 각각 '슬프게 보이도록' 연출되고, 크루드슨의 바람에 따라, 독립된 조력 팀들이 비나 눈이 오는 효과를 만든다. 사실, 그 다큐멘터리는 크루드슨이 자신의 쌍둥이 피사체들인 땅거미와 슬픔 가득한 교외(suburbia)를 추구하는 것에 대한 가장 완벽한 브레히트적인 설명이다. 크루드슨은 다음과 같이 말한다. "나는 땅거미의 시적 상태와 변화시키는 능력에, 즉 평범한 것을 마술적이고 공상적인 어떤 것으로 변화시키는 그 힘에 언제나 매료 되었습니다. 나는 사진들의 서술이 그러한 환경 속에서 작용하기를 바랍니다. 내 관심은 바로, 사이에 있다는(in-between-ness) 그 느낌입니다."

크루드슨의 작품에는 많은 양의 '사이에 있음'이 있다. 그것이 작품들을 아주 모호하게, 그래서 흥미롭게 만든다. 영화 속 한 장면에서 크루드슨은 가상의 모텔 방 장면에 등장시킬 아기를 가짜로 할지 진짜로 할지를 결정하는 회의를 갖는다. 결국 가짜 눈(snow)과 함께 진짜 아기와 촬영을 진행했지만, 아기는 울음을 멈추지 않았다. 크루드슨의 유일한 관심사는 미리 상상되고, 미리 그려진, 현장 그리기가 펼쳐진다는 것이다. 만약 등장인물들이 그림에 맞지 않다면, 그들은 크루드슨을 정말 거슬리게 한다. 연무기가 뒤로 빠지고, 등장인물들(어머니와 2주된 아기)이 은은한 초록의 침대 위에 따로 떨어져 위치한다. 우리는 안쪽 깊은 곳에서 따로 조명이 비춰진, 히치콕의 〈싸이코〉(Psycho, 1960)를 본떠서 만든 화장실을 본다. 마침내 (크루드슨 자신이 아닌 그의 '촬영감독'에 의해 찍힌) 40장 정도의 8×10 인치 필름들이 그 장면을 위해 촬영되고, 그 사진들은 최종 합성 이미지를 구성하게 된다. 한 사진에서 아기의 팔이 좋아 보인다든지 다른 사진에서 눈이 더 낫다든지 등등, 이것은 너무나도 섬세한, 빛으로 매우 조심스럽게 그린 그림이

가우리 길과 라제쉬 방가드, 〈거대한 습격과 전투〉,
2014, 《시야》 중에서

다. 크루드슨은 완벽주의자다.

크루드슨의 강박적 다큐멘터리 충동은 허구와 실제 사이를 왕복하는 미국 교외 생활의 모습으로 향한다. 그는 의식적으로 허구와 실제를 모호하게 만드는데, 사진에는 배역이 맡겨진 실제 지역 주민들이 등장하고, 사진은 실제 소도시의 집에서 촬영된다. 허구적 요소는 연출, 조명, 소품들과 크루드슨의 지시를 받는 등장인물의 연기 속에 있다. 크루드손의 말에 따르면 그의 목표는 '심리적인 어떤 것'을 끌어내는 것이다. 다큐멘터리 영화와 이후의 인터뷰에서, 크루드슨은 계속 어린 시절의 기억들(그의 아버지는 프로이트파의 정신분석가였다), 집이자 아버지의 일터였던 브루클린의 갈색 사암 주택과 자신의 결혼 실패 등을 언급했다.

크루드슨의 작품은 어떤 의미에서 치료(therapy)로서의 다큐멘터리이다. 그것은 황혼 속의 미국 방언을 기록하려는 한 남자의 집착에 중점을 둔 사진 프로젝트이다. 황혼의 고고학, 그것은 밤과 낮의, 공적 그리고 사적 공간의 가장자리에 다다른다. 그것은 예일 대학 동창생인 지리학자 존 브링커호프 잭슨이 풍경을 기록하는 사람들에게 드라이브인(drive-ins), 불규칙하게 뻗어나간 교외지역, 철로를 잊지 말고 촬영하라는 요청에 대한 응답이다.

크루드슨의 작품은 로버트 애덤스가 콜로라도 스프링스에서 1968년에 찍은 사진을 생각나게 한다. 그 사진에서는 교외의 단층집 창문을 통해 홀로 가정주부의 실루엣이 보인다. 아마도 애덤스는 그녀를 거기에 위치시켰거나, 앞마당에서 그녀가 그 위치로 움직이기를 기다렸을 것이다. 여하튼 사진은 크루드슨의《장미들 아래에서》만큼이나 연출된 것으로 느껴진다. 애덤스의 사진은 1975년 〈새로운 토포그래픽스〉(Topographics) 전시에서 스티븐 쇼어, 루이스 발츠, 베른트와 힐라 베허, 그리고 프랭크 골크의 작품과 나란히 전시되었다. 쇼어의 시리즈, 《흔하지 않은 장소들》에 있는, 미국 소도시의 초현실적인 거리풍경 사진들 중 많은 것이 연출된 것으로 (아니면 적어도 연극적으로) 느껴지며, 크루드슨이 한 것처럼 '심리적인 어떤 것'을 나타낸다. 차이는 크루드슨의 사진들은 연출되었다는 점이다.

시리즈 《장미들 아래에서》에 있는 크루드슨의 마지막 사진은 매사추세츠 리(Lee)의 거리에서 촬영되었다. 〈짧은 만남〉(Brief Encounter)은 눈 덮인 1950년대의 거리 풍경에 세 명의 인물들이 등장하는 정교하게 연출된 사진이다. 영화〈짧은 만남〉(데이비드 린, 1945)을 상영하는 극장 앞의 불빛(사진 속 사용된 75개 조

그레고리 크루드슨, 무제(탄생), 2006
《장미들 아래에서》 중에서

명 중 하나) 속에 어떤 남자가 있다. 다른 인물은 막 내린 눈(일부가 추가되고, 다시 손질된) 위를 운전하며 지나간다. 빨간 옷을 입은 한 여인이 카페에 앉아 있다. 크루드슨은 이 작품에서 에드워드 호퍼에 가장 근접해 있고, 실제와 허구의 사이가 아니라 사실주의 회화와 사진 사이의 경계를 모호하게 만든다. 이 점이 다큐멘터리의 관점에서 이 프로젝트를 아주 매력적으로 만든다.

그러면 '진실'에 대한 것은? 나는 마드리드에 있는 나의 미술사 선생님인 올리바 마리아 루비오에게 물었다. 그녀는 다음과 같이 대답했다. "사진의 역사는 이미 사진이 속일 수 있다는 것을 보여줬습니다. 사진이 진실이라거나 실제의 유일한 기반이라는 생각은 극복되었고, 실제는 우리가 우리를 위하여 구축하는 것입니다." 이것이 어떻게 앞서 논의된 바 있는, 연기기둥이 조작된 경우와 맞아 떨어질 수 있을까? 루비오는 당연히 뉴스 이미지들은 조작되면 안 된다고 믿으며, 그녀는 뉴스 이미지들이 아니라 일반적인 다큐멘터리 작업을 언급하고 있다. 이러한 점 때문에 나는 신문, 텔레비전과 뉴미디어 속에서 일상의 실제가 시각적으로 표현되는

것을 눈여겨본다.

대중에게 뉴스 면의 사실성을 담보하는 데 필요한 것과, 그와 대조적으로 동등한 다큐멘터리 가치를 가지지만 해석이나 설명하는 것 사이에는 분명한 구분이 있다. 하지만 이미지들이 보이거나 전달되는 방법에서 그러한 칸막이가 언제나 가능하지는 않기 때문에, 일부 다큐멘터리 작가들은 연출에 매우 반대를 한다. 브롱크스 다큐멘터리 사진 센터에서 2015년에 열린, 연출과 조작에 관한 전시의 기획자인 마이클 캠버는 다음과 같이 말했다. "우리가 발표하는 성명은 간단합니다. 만약 보도사진이 발전한다는 신뢰를 얻고 싶다면, 우리는 이것을 고쳐야 합니다. 아주 복잡하지는 않습니다. 당신의 사진들을 연출하지 마십시오. 촬영하는 대상에게 돈을 주지 마십시오. 캡션을 잘못 붙이거나 당신 작품에 관해 거짓말하지 마십시오. 프레임의 픽셀들을 가감하지 마십시오."

연출의 다양한 형식을 이용하는 신문 뉴스부문의 속임수는 사진 자체만큼이나 오래되었는데, 숭고한 것에서 우스운 것까지 그 범위가 넓다. 귀신들의 존재, 정원의 요정들이나 스코틀랜드 호수 속 괴물의 실재에 관해 대중들을 속이려 한 각종 시도들을 다시 떠올려 볼 수 있다. 호수 속 괴물에 관해서 어떤 경우에는 장난감 잠수함을 이용하기까지 했다. 그런 다음 우산꽂이에 있는 하마 발을 이용하여 네시의 발자국을 호숫가에 실감나게 찍고는 사진을 찍었다. 오늘날에는 이상하게 보이지만, 하마의 통통한 네 개의 발가락 자국은 한때 파충류의 것으로 인정받았다. 외계인이나 UFO 분야로 이런 얘기를 계속할 수 있겠지만, 사진은 속이기 위한 후반작업이 필요하지 않다. 술책은 아주 많다.

허구와 실제 모두에 기반을 둔 오락이 다양한 모습으로 우리 가정에 들어와 있다. 집에 있는 안락의자가 극장의 귀빈석이 되었다. 무대와 관객석 사이의 아치(arch)는 텔레비전이나 휴대용 컴퓨터의 화면으로 바뀌었다. 텔레비전 다큐멘터리와 동일 장르 내에서 아직 활발한 스틸사진 간의 주된 차이점은 극장에서처럼 보는 사람을 사진 속에서 진행되는 활동들과 분리하는 '네 번째 벽'이 사진과 함께 존재한다는 것이다. 다큐멘터리 영화에서는 극장의 보이지 않는 '네 번째 벽'이 서술자에 의해 깨진다. 크루드슨의 경우처럼, 사진에서 '네 번째 벽'은 사진가가 안내자와 서술자 모두로 행동할 때 유일하게 무너진다. 우리가 샹셀 자신이 앞서 논의한 그의 프로젝트 《아리랑》(2008)을 영화 속에서 설명하는 것을 본다면,

같은 일이 일어날 것이다. 그는 환상의 벽을 허물게 되고, 사진의 모호성은 설명으로 제거될 것이다.

오늘 우리가 개인 스크린에서 본 거의 모든 것은 다소 극장에서 본 것처럼 보인다. 복싱, 테니스 토너먼트, 신작영화, 선거토론, 국가장(state funeral), 달에서 걷는 것, 은행 강도, 공적 인물의 수치(shaming)나 복권 추첨 등등. 물론 이 모든 사건들은 우리가 본 대로 실제 일어나고 있다. 그러나 왜 이 사건들이, 다른 사람들이 아닌 우리에게 의미가 있을까? 연출의 뒤에는, 그리고 자료사진의 이용과 같은 다큐멘터리 사진을 창조하는 새로운 방식의 뒤에는 많은 다큐멘터리 충동들이 있다. 많은 다큐멘터리 충동들은 새로운 무대, 새로운 연단을 만들어, 거기서부터 주류 미디어가 지금까지 간과하거나 무의미하다고 여긴 이야기들과 관계를 맺는다. 이런 맥락에서 연출은 '고요함을 깨는' 또 다른 방법이다.

다큐멘터리 사진 내부에 있어서 미래에 닥칠 도전은 연출 자체와는 관련이 적다. 왜냐하면 우리가 뉴스라고 믿고 보거나 목격하는 너무나 많은 것들이 어쨌든 연출되기 때문이다(포토콜photocall이라는 단어를 생각해 보아라. 그 단어는 문자 그대로 사진가들에게 연출 이벤트의 촬영을 요청하는 것을 의미한다). 미래의 도전은 바로 그 무대를, 다시 말해 소통의 수단이나 서술 장치를 누가 소유하는가와 관련이 많다. 그리고 분명히 그것이 연출이라는 행위의 주안점이다. 또한 사실들과의 친밀함에 관한 질문이 있다. 사실들이 어떻게 진화하는 시각적 언어로 번역이 되건 간에, 존 그리어슨은 그 사실들을 다큐멘터리와 다른 것들이 구별되는 표시로 느꼈다. 그렇다면 진실성으로 행해질 때, 연출은 '세계를 깨우쳐주는' 수단, 그리고 우리가 대중문화, 고정관념이나 문화적 편견을 통해 보게 되는 이미지들이나 이야기들의 규범적인 단계를 넘어 다른 무엇으로(아마도 대안적 실제) 우리를 이끄는 수단이 된다. 그리고 진보적인 사회에는 언제나 그것을 향한 욕구가 있기 마련이다. 마드리드를 떠나려고 준비하면서, 나는 올리바 마리아 루비오에게 물었다. "다큐멘터리의 경계선에 있는 것들이 어디에서 거짓말을 합니까?" 그녀는 웃으며 말했다. "나는 경계선이 있다고 말하지 않았습니다."

후기 :

가슴속의

오래된 매듭

다큐멘터리의 이야기는 그것이 주술사, 왕, 필경사와 종신직 화가들이 지시한 기록이었던, 적어도 만 년 전으로 거슬러 올라간다. 이후 많은 사람들은 아주 천천히 이미지로 이야기를 전하는 능력을 가지게 되었다. 하지만 다큐멘터리 작업의 민주화는 단지 몇 백 년에 걸쳐서 이루어진 것이고, 사진의 경우에는 백 년이 채 되지 않는다. 즉, 특권 엘리트들만이 카메라를 소유하던 때로부터, 카메라나 카메라가 달린 전화기의 소유가 거의 일반화된 지는 그리 오래되지 않았다. 소셜 미디어는 권력의 공유를 더욱 가속화하고 있다. '미(Me)' 세대는 '내가 경험한' 세상의 사람과 장소들을 기록하고 공유하는 시각적 일기로 사진을 사용한다. 하지만 이 과정에는 위험이 있다. 온라인에 게재된 이미지에 의존하고 그것을 즐기고 그것 때문에 '좋아요'를 얻는 것은 내가 《내셔널 지오그래픽》에서 보던 독자 설문 조사를 연상시킨다. 거기에서 대중은 변함없이 귀여운 판다와 같은 것들을 더 많이 보고 싶어 했다. 하지만 편집자들은 따르기보다는 이끌어야 하는 것 아닌가? 나는 같은 관점이 다큐멘터리 사진가들에게 적용되어야 한다고 생각한다.

사진의 갑작스런 민주화는 특별하지 않았다. 헨리 포드는 1908년에 T모델을 내놓으며 "세계를 바퀴 위에 올려놓겠다."라는 비슷한 민주적 미래상을 공유했다. 짧은 시간이 지난 뒤, 세계 사람들은 사진의 여명기인 1839년에는 상상할 수 없었던, 결국 하나로 수렴되는 두 가지 꿈을 이루었다. 첫 번째로, 사람들은 널리 자유롭게 여행할 수 있게 되었다. 두 번째로, 사람들은 장소, 사람이나 사건의 경험을 손쉽게 유지할 수 있게 되었다. 사진과 이동성은 공생하는 이중의 프로젝트를 제시하였다. 즉, 매리 앨런 마크가 전에 "나의 카메라는 나의 여권이다."라고 쓴 것처럼, 그것은 여행하고 보고 사진을 찍으라는 것이었다.

지그문트 프로이트는 사진을 시야로서가 아니라 기억의 기능으로서 언급했다. 매리 벅스타인 교수의 말을 빌리자면, "프로이트에게 기억을 위한 정신의 위치는 마음속의 장소이다. 그러나 몇몇 그의 생각들은 이 심적 그림이 슬라이드 쇼처럼 작용한다고 시사했는데, 그때 외부로부터 온 이미지들은 정신공간적 스크린 위에 확대된 상태가 된다."[1] 하지만 그림 쇼(picture-show)의 도식적인 예는 뇌의 뒤에서 시각 피질이 이미지를 분류하고 저장하는 복잡한 방식과 이 분류가 어떻게 기억과 연결되는지를 지나치게 단순화한다.

우리는 인간이 사진을 지각하는 방식을 아직 모르기 때문에, 나는 모호한 사

진들이 더 교훈적인 이미지들과 같은 힘을 가진다고 추정할 수도 있다. 사진이 어떻게 무의식에 있는 반응이나 기억들을 촉발하는지에 관해서도 불확실성이 있다. 이 책에서 다큐멘터리 충동에 관해 깊이 생각하면서, 나는 그 모든 충동이 기억과 연관된다는 것을 깨달았다. 즉, 그것은 증거를 만들거나 기억하거나 기억되려는 욕망이며, 그리하여 타인들이 잊지 않도록 만드는 것이다. 크림반도나 홀로코스트에서 희생된 민간인들, 남부 수단의 기근, 시리아의 난민들이나 천안문광장을 점거한 중국 학생들을 촬영하는 궁극적 목적은 기억의 보존이다.

종종, 다큐멘터리 아카이브의 매우 중요한 에세이 작품들 중 일부는 아주 개인적이다. 예를 들어, 유방암과 그것이 자신들의 소중한 사람들에 끼친 영향에 관한 가슴 아픈 이야기들은 노부요시 아라키의 사진집 《감상적인 여행》(Sentimental Journey, 1971)과, 도로시아 린치와 유진 리처즈의 《활기가 넘치는》(Exploding into Life, 1980)을 통해 전해졌고, 어린 시절에 관한 감동적인 이야기들은 유진 스미스, 엘리어트 어윗과 래리 타우웰 등의 사진가들에 의해 전달되었다. 이 이미지들의 일부는 너무나 잘 알려져 있지만, 사람들은 사진가 자신들 가족의 사진이라는 사실을 알아차리지 못했다. 엘리어트 어윗이 1953년 뉴욕 북동부의 아파트에서, 태어난 지 6일된 딸 엘렌과 함께 첫 번째 부인인 루시엔느 매튜스를 찍은 사진은 아직까지 리히텐슈타인의 영구적인 〈인간 가족〉 전시에서 볼 수 있다. 이 모든 사진들은 가까이 있는 것으로부터 시작했다.

다큐멘터리 충동은 실제를 다루면서 이중의 접근방식을 수용한다. 창의성이나 창의성이 적용되는 크기는 선택될 수 있다. 하지만 동시에 그 배경에 사물들을 있는 그대로 기록해야 하는 충실함의 의무도 있어야 한다. 이 말은 영국 철학자 프랜시스 베이컨이 수백 년 전에 한 조언에서 비롯된다. 도로시아 랭은 그 조언을 그녀의 암실 문에 계속 붙여 놓았다고 한다. "대체나 속임수 없이, 실수나 혼란 없이, 사물을 있는 그대로 응시하는 것은 본질적으로, 발명의 전체 수확보다 더 고결한 것이다."[2] 사물을 있는 그대로 응시하는 것과, 지각하는 대로 응시하는 것 사이에는 분명한 차이점이 있다.

사물을 지각하는 대로, 아니면 더 낫게는 경험하는 바대로 기록하는 것에 의해, 세계에 대한 객관적이고 주관적인 이해에 도달한다고 우리는 추정해야만 한다. 현대 다큐멘터리 사진들을 봤을 때, 무엇이 보기에 좋은가에 반대되는, 무엇

이 의미 있는가를 놓고 혼란이 있다. 세상을 '깨우치는 것'에 초점을 맞춘, 셰이머스 히니의 시에 관한 언급을 빌린다면, 아마도 이 불확실성은 끝날 것이다.

이것은 우리를 감동시키는 사진가의 능력뿐만 아니라, 사진가의 정직이나 목적의 단일성으로 돌아가게 만든다. 예술에 대해 레오 톨스토이는 "예술은 어떤 외부 기호를 통해, 한 사람이 의식적으로 다른 사람들에게 자신이 경험한 느낌을 전달하는 것, 그리고 다른 사람들이 그 느낌들에 감염되고, 또한 그 느낌들을 경험하는 인간 활동"이라고 주장했다.³ 나는 톨스토이가 의미한 바는, 이상적으로, 경험적인 것에서 보편적으로 공유되고 이해될 수 있는 메시지가 전해져야만 경험적 접근방식이 유효하다는 것이라고 생각한다. 예술과 사진이 유지될 수 있으려면, 손을 뻗어 소통해야 하고, 감동시켜야 하며, 갤러리에 걸려 있는 작품을 보기 위해 번화가를 지나 걷게 만들어야 하고, 책을 사도록 만들어야 한다. 다큐멘터리 사진은 반드시 이런 방식으로 작용해야 한다. 유진 스미스의 《간호사 산파》 포토에세이와 어니스트 콜의 사진집 《속박의 집》, 둘 다 인종차별주의를 깊이 다루는데, 나는 이 두 에세이 작품들이 톨스토이가 의미한 방식으로 우리의 마음을 움직이며, 우리에게 말을 건다고 생각한다. 《간호사 산파》는 스미스 자신이 사우스캐롤라이나에서 경험한 것에 의해 충격을 받았고, 본인의 열정이 작품에 활기를 주었기 때문에 우리를 감동시킨다. 콜의 작품은 남아공 흑인들이 아파르트헤이트 아래에서 살도록 강요당하는 환경을 표현했기 때문에 우리의 마음을 움직인다.

사회 이론가 앙리 르페브르는 사회적 공간에서 이미지들의 편재성을 숙고하면서, 우리를 감동시키는 이미지들의 어떤 초월적 특성을 인식했다. 그는 다음과 같이 말한다. "한 예술가의 부드러움이나 잔인함이 이미지의 한계를 벗어난다. 그 다음에는 진실과 실제가 정밀성, 명확성, 가독성과 유연성의 기준과는 전혀 다른 기준에 응답할 때, 아마도 다른 무엇인가가 나타나는 것 같다."⁴ 나는 우리가 이 과정이 어떻게 작동하는지 정확히 안다고 확신할 수 없다. 내 마음은 자주, 콩고에 있는 일상의 사무실 광경을 찍은 가이 틸림의 사진 같은, 아주 조용하고 모호하며 수동적인 이미지들에 의해 움직인다. 그러나 나는 왜 그런지 확실히 모르겠다.

다큐멘터리 사진은 미래를 향한 어려운 도전, 즉 역사, 그리고 과정과 관계를 맺으려고 투쟁하고 있다. 1975년 언론인 필립 나이틀리가 저서 《첫 번째 사상자》 (The First Casualty)에서 제기한 바대로, 역사로의 도전은 특별히 파견 저널리즘 시

대에서 의미가 있다. 가장 중요한 이야기는 우리가 듣고 있는 것인가, 아니면 우리에게 감추어져 있는 것인가? 고요함을 깨는 것은 다큐멘터리 작업의 필수적인 요소이다. 하지만 지난 150년 동안 여러 번, 가장 고통스럽고 끔찍한 이야기들이 어둠 속에 덮였다. 여기에서 나열하기에는 너무나 많지만, 이 책은 그것들의 작은 부분을 비추어 보았다. 바라건대, 사진의 민주화와 함께 크건 작건 과거 속에 알려지지 않은 채 남은 많은 비극들이 외부로 알려질 수 있기를 바란다.

과정, 그리고 변화와 관계를 맺는 것은 위의 경우와 다르지만, 서로 연결된 사안이다. 예를 들어, 나부 족의 사진이나 파푸아뉴기니와 브라질에서 찍은 사진의 다큐멘터리 가치는 사진가의 의도가 변화를 부정하는 구조 민족지학의 특정 형식들 안에서 의문시된다. 가난의 이미지가 전달하는 다큐멘터리 가치의 크기도 마찬가지이다. 글은 서술을 전개하는 데 도움이 되는 경우에만 유익하다. 도로시아 랭과 폴 테일러의 사진집《미국인의 탈출》또는 도로시아 린치와 유진 리처즈의《활기가 넘치는》은 도움을 주는 경우이다. 안내하는 서술의 형식 없이는, 다큐멘터리 사진은 기껏해야 자기지시적이거나, 최악의 경우 오명을 씌우거나 관음증에 빠질 위험을 가질 수 있다.

나는 모호성이 문제가 있다고 생각하지 않는다. 반대로, 섬세하고 초현실적인 이미지의 심리적 효과는 완벽하게 유효하다. 하지만 리처즈의 후기 사진집《코카인 트루 코카인 블루》안의 흑인과 히스패닉계 만성적인 크랙 코카인 사용자들의 강렬한 사진들 속에 약간의 설명이 있었다면, 설명을 위해 마지막까지 기다리는 것보다 우리가 이야기의 배경을 이해하는 데 도움이 되었을 것이다.

전반적으로 나는 다큐멘터리 사진의 미래에 대해 매우 낙관적이다. 나는 사진가들, 특히 뉴스에서 일하는 사람들이 그들이 받을 만한 존중을 유지하길 바란다. 우리에게 말과 사진으로 사실을 전하기 위해 모든 것을 희생하는 사람들을 '관음증'에 빠졌다고 비난하는 것은 통탄할 만한 일이다. 얼마나 많은 젊은 사진가들이 단순히 기록하고, 증언하며, 보도하려는 충동에 이끌리어 요절했는가를 생각하면 참으로 두렵다. 이 책에서 나는 무엇이 다큐멘터리를 끌어왔는지를, 즉 무엇이 (보통 형편없는 보상을 받으면서) 자신 주위의 세계를 기록하기 위하여 자신의 생명, 인간관계와 재정적 안정을 위험에 빠뜨리게 만들었는지를 이해하려고 하였다.

나는 만 년 이상 이전의 다큐멘터리의 기원에서부터 오늘날까지를 투영해보면서, 단지 하나뿐이 아닌 여러 개의 다큐멘터리 충동들을 본다. 먼 과거에 다큐멘터리는 몇몇 요소에 의해 이끌린 것으로 보인다. 우리는 니네베의 부조 조각을 권력의 표현으로 볼 수 있다. 주술적이거나 물활론적이거나 종교적인 의례, 그리고 집단적 사회기억을 보존하려는 이미지나 상형문자들을 만들려는 욕망은, 동굴 벽화나 멕시코의 고문서들에 보듯이, 다큐멘터리 작업의 또 다른 작품군을 이끌었다.

사진에서, 자신 삶 속의 사람들, 장소들과 경험들을 기억에 담으려는 의지는 일반적으로 가정에서 시작된다. 그러나 그 외에 다른 무엇이 있다. 캐나다 소설가 마이클 온다체는 그의 2011년 소설 《고양이의 테이블》(The Cat's Table)에서 "우리 모두는 가슴속에 풀기를 바라는 오래된 매듭을 가지고 있습니다." 라고 썼다. 우리 중 많은 사람들은 이런 이유 때문에 기록하도록, 마음속 매듭을 푸는 행위에 참여하도록, 개인적 역설을 해결하도록 이끌린다. 그것은 우리의 기자로서의 호기심, 실존적 호기심 둘 다를 이끈다. 그것은 비아프라 또는 이라크에서의 전쟁, 가정폭력이나 마약중독 같이 드러난 부정이나 사회적 도전들에 대해 물음을 던지는 충동을 이끈다. 그것은 아름다움을 찾으려는 충동을 이끌지만, 한편으로는 감지된, 또는 잃어버린, 또는 사라지는 에덴동산이다. 그것은 잔혹행위, 집단학살이나 인종청소의 증거를 찾게 만든다. 궁극적으로 사진은 일부에게, 우리가 유진 스미스, 요제프 수덱과 그레고리 크루드슨의 작품에서 본 바와 같이 아주 개인적인 서술, 즉 치료의 형식이 된다.

다큐멘터리는 서술, 시각적으로 이야기하기, 그리고 유진 스미스를 인용하자면, '사고의 촉매'가 되는 것과 관계가 있다. 스미스는 1974년 잡지 《카메라》에 기고한 에세이에서 그의 마지막 신조에 관해 다음과 같이 썼다. "사진은 최선이라고 해봐야 작은 목소리이다. 매일 천박한 것들의 윙윙거림이 모든 이미지에 대해 감성을 잃게 만들 때까지, 우리에게 최악의 사진들이 쇄도한다. 그렇다면 왜 사진인가? 단지 때때로 사진은 우리의 감각을 더 큰 인식으로 유인할 수 있다. 많은 것이 보는 사람에게 달렸다. 그러나 사진이 사고의 촉매가 되기 위해서 일부 사람들에게는 충분한 감성이 필요할 수도 있다."[5] 스미스의 글은 르페브르의 글을 연상시키지만, 여기서 다큐멘터리 충동에 관한 이 책에서, 나는 위대한 보도사진가 유진 스미스에게 마지막 말이 주어지는 것이 적절하다고 느낀다.

주석

Trachtenberg (New Haven: Leete's Island Books, 1980). p274.

chapter 1

1　Jean Clottes, Un Archéologue Dans Le Siècle (Paris: Errance, 2015).
2　Cave Art (London: Phaidon, 2008). p25.
3　Ibid. p15.
4　Serge Gruzinski, The Conquest of Mexico (Cambridge: Polity Press, 1993). p176.
5　Tenochtitlán, founded in 1345, had a population of 60-80,000 in 1519 when the Europeans arrived. Tikal's population was 50,000. That of Dzibilchltan 40,000. Paul Bairoch, Cities and Economic Development: From the Dawn of History to the Present, trans. Christopher Braider (London: Mansell Publishing Ltd, 1988). pp57-68.
6　Ibid. p350-352.
7　Joseph Arthur de Gobineau, The Inequality of Human Races, trans. Adrian Collins, vol. 1 (London: Heinemann, 1915). p149.
8　Neil MacGregor, A History of the World in 100 Objects (London: Allan Lane, 2010). p428.
9　Judith Barringer, The Hunt in Ancient Greece (Baltimore: John Hopkins University Press, 2001), p203.
10　A.G. Bannikov, 'Zapodevniks and Nature Protection,' in Zapovedniks of the Soviet Union [in Russian], ed. A.G. Bannikov (Moscow: Kolos, 1969). p17.
11　Fernand Braudel, Civilization and Capitalism 15th-18th Century: The Structures of Everyday Life, 3 vols., vol. 1 (Berkeley: University of California Press, 1979). p49.
12　Braudel, Civilization and Capitalism 15th-18th Century: The Structures of Everyday Life, 1.
13　Thomas Piketty, Capital in the Twenty First Century (Paris: Éditions de Seuil, 2013).
14　It should also be acknowledged that many so-called 'historical' paintings, while important visualis-ations of the past, have been shown by historians to be factually inaccurate. A case in point is Cesare Maccari's painting Cicero Denounces Catiline (1889). Mary Beard SPQR (London: Profile Books, 2015). p33.
15　Cas Oorthuys, Rotterdam Dynamics of a City (Amsterdam and Antwerp: Contact, 1959).
16　Ernst Friedrich, War against War, vol. 1 (Berlin: Freiejugend, 1924).
17　Michael Fried, Why Photography Matters as Art as Never Before (New Haven: Yale University Press, 2008). p143.
18　Philip Steadman, Vermeer's Camera (Oxford: Oxford University Press, 2001). p15.
19　Ibid. p30.
20　Kerry Brougher, 'Impossible Photography,' in Hiroshi Sugimoto, ed. Kerry Brougher and Pia Müller-Tamm (Ostfildern: Hatje Cantz Verlag, 2010). p24.
21　Aaron Scharf, Art and Photography (London: Allan Lane, 1968). p212.
22　Ibid. p206.
23　George Mather, The Psychology of Visual Art (Cambridge: Cambridge University Press, 2014). p93.
24　Jonathan Green, The Snapshot (New York: Aperture, 1974). p47.
25　Paul Joyce, Hockney on Photography: Conversations with Paul Joyce (London: Jonathan Cape, 1988). p18.
26　Mather, The Psychology of Visual Art. p27.
27　John Ruskin, Modern Painters (London: Andre Deutsch, 1987 (1873)). p13.
28　Scharf, Art and Photography. p249.
29　Ibid. p252.
30　E.H. Gombrich, Art and Illusion: A Study in the Psychology of Pictorial Representation (London: Phaidon, 2002). p173.
31　Wendy Watriss and Lois Parkinson Zamora, eds., Image and Memory: Photography from Latin America (Austin: University of Texas Press, 1998). p25.
32　Anon, 'Photography Reviewed,' Cosmopolitan Art Journal 2, no. 2/3

Introduction

1　John Grierson, 'The Documentary Producer', Cinema Quarterly, 2, 1933. p7-9.
2　Forsyth Hardy, John Grierson: A Documentary Biography (London: Faber & Faber, 1979). p43. It is also claimed that Antoine Hércules Romuald Florence used the term photographie in Brazil five years before it was used in Europe. Wendy Watriss and Lois Parkinson Zamora, eds., Image and Memory: Photography from Latin America (Austin: University of Texas Press, 1998). p25.
3　The first attempt failed in 1916 after Flaherty dropped a lighted cigarette into the cans holding the camera negative, destroying 30,000 feet of film. Returning to reshoot, Flaherty focused on Nanook and his family. Hardy, John Grierson: A Documentary Biography. p41. The final film followed Dziga Vertov's early montage work and predated Eisenstein's quasi documentary film Strike (1924) by three years.
4　John Grierson, 'Postwar Patterns,' in Documentary: Documents of Contemporary Art, ed. Julian Stallabrass (Cambridge: MIT Press, 1946). p30.
5　Ibid.
6　Max Kozloff, The Privileged Eye: Essays on Photography (Albuquerque: University of New Mexico Press, 1987). p258.
7　Roland Barthes, 'Rhetoric of the Image,' in Classic Essays on Photography, ed. Alan

(1858).

33 Hiram Bingham, 'In the Wonderland of Peru,' National Geographic Magazine, April 1913.

chapter 2

1 James Faris, 'Navajo and Photography,' in Photography's Other Histories, ed. Christopher Pinney and Nicolas Peterson (Durham and London: Duke University Press, 2003).

2 Robert J. C. Young, Colonial Desire: Hybridity in Theory, Culture and Race (London: Routledge, 1995). p113.

3 Joseph Arthur de Gobineau, The Inequality of Human Races, trans. Adrian Collins, vol. 1 (London: Heinemann, 1915). Gobineau argues at one point that 'The fact that certain Tahitians have repaired a whaler does not make their nation capable of civilization.' p154.

4 Francis Galton, Hereditory Genetics: An Inquiry into Its Laws and Consequences (London: Watts and Co., 1950). p329.

5 Ibid.

6 Christopher Pinney and Nicolas Peterson, Photography's Other Histories (Objects/Histories) (Durham, North Carolina: Duke University Press, 2003). p3.

7 Stuart Franklin, 'Before 1930: The Strange and the Exotic,' in In Focus: National Geographic Greatest Portraits, ed. Leah Bendavid Val (Washington DC: National Geographic, 2001). p91.

8 Auguste Bal's archive is held at the Royal Museum for Central Africa, Tervuren, Belgium.

9 David Van Reybrouck, Congo: The Epic History of a People (London: Fourth Estate, 2014). pp64-65.

10 Christraud Geary, In and out of Focus: Images from Central Africa, 1885-1960 (London: Philip Wilson Publishers, 2002)

11 Franklin, 'Before 1930: The Strange and the Exotic'.

12 Martha Macintyre and Maureen MacKenzie, 'Focal Length as an Analogue of Cultural Distance,' in Anthropology and Photography 1860-1920, ed. Elizabeth Edwards (New Haven and London: Yale University Press, 1992). p163.

13 Max Quanchi, Photographing Papua: Representation, Colonial Encounters and Imaging in the Public Domain (Newcastle: Cambridge Scholars Publishing, 2007). p69.

14 Catherine Lutz and Jane Collins, Reading National Geographic (Chicago: University of Chicago Press, 1993). p174.

15 Ibid.

16 John Bale, Imagined Olympians: Body Culture and Colonial Representation in Rwanda (Minneapolis and London: University of Minnesota Press, 2002). p110.

17 Adolphus Frederick Mecklenburg, Duke of 'In the Heart of Africa,' (London: Cassell, 1910). pp279-281.

18 James Faris, 'Photography, Power and the Southern Nuba,' in Anthropology and Photography 1860–1920, ed. Elizabeth Edwards (New Haven and London: Yale University Press, 1992). p214.

19 Russell Miller, Magnum: Fifty Years at the Frontline of History (London: Secker & Warburg, 1997). p65.

20 George Rodger, George Rodger: Village of the Nubas (London: Phaidon, 1999). p9.

21 Oskar Luz and Horst Luz, 'Proud Primatives, the Nuba People,' National Geographic Magazine 1966.

22 Ibid. p698.

23 Chinua Achebe, 'An Image of Africa: Racism in Conrad's 'Heart of Darkness',' Massachusetts Review 18, Winter 1977.

24 George Rodger was not interested in helping Riefenstahl, partly be cause of her known Nazi connections: 'I am quite sure', he wrote, 'considering your background and mine, I don't really have anything to say to you at all',but also because he was afraid for the future of the Nuba. Robert Block, 'Then and Now,' Independent on Sunday, 28th March 1993. p16.

25 Kevin Brownlow, 'An Indelible Love for Africa,' in Leni Riefenstahl's Africa (Cologne: Taschen, 2002). p9.

26 Susan Sontag, 'Fascinating Fascism,' The New York Review of Books, 6 February 1975.

27 Leni Riefenstahl, The Last of the Nuba (London: Collins, 1976).

28 Susan Sontag, 'Fascinating Fascism.' The New York Review of Books, 6 February 1975.

29 Candace Slater, 'Amazonia as Edenic Narrative,' in Uncommon Ground, ed. William Cronon (London and New York: W.W. Norton, 1995). p115.

30 Abraham Lincoln signed the Yosemite Park Act in 1864 amid the Sierra Nevada Gold Rush and the forcible removal of the Yosemite Indians. See Mark David Spence, Dispossessing the Wilderness: Indian Removal and the Making of the National Parks (Oxford: Oxford University Press, 1999) pp102-106.

31 Ibid. p131.

32 Letter from Ansel Adams to Stewart L. Udall, Secretary of the Interior. 8 August 1964.Michael L. Fischer, 'Introduction – Ansel Adams,' in Yosemite/Ansel Adams, ed. Andrea G. Stillman (Boston: Little Brown and Company, 1995); Ansel Adams, Yosemite/Ansel Adams (Boston: Little Brown Publishing, 1995).

33 Ansel Adams, Yosemite/Ansel Adams (Boston: Little Brown Publishing, 1995). p96.

34 Sebastião Salgado, Genesis, ed. Lélia Salgado (Cologne: Taschen, 2013). Caption to the photograph on p205 (caption enclosure p13).

35 Adams, Yosemite/Ansel Adams, p96.

36 Susie Linfield, The Cruel Radiance: Photography and Political Violence (Chicago: University of Chicago Press, 2012). p44.

37 Salgado, Genesis, p7.

38 Ariella Budick, 'Sebastião Salgado: Genesis, ICP, New York,' Financial Times, 15 October 2014.

39 Van Reybrouck, Congo: The Epic History of a People, p92.

40 Christina Twomey, 'Severed Hands: Authenticating Atrocity in the Congo, 1904-13,' in Picturing Atrocity:

Photography in Crisis, ed. Geoffrey Batchen, et al. (London: Reaktion Books, 2012).

41 Mark Twain, 'King Leopold's Soliloquy,' (Boston, Mass.: P. R. Warren, 1905); ibid. p39.

42 Ian Berry, Living Apart: South Africa under Apartheid (London: Phaidon, 1996). p87.

43 Ibid. p12.

44 Mary Warner Marien, Photography: A Cultural History (London: Laurence King, 2010). p325.

45 Ernest Cole, House of Bondage (New York: Random House, 1967). p20.

46 Struan Robertson, 'Ernest Cole in the House of Bondage,' in Ernest Cole, ed. Gunilla Knape (Göttingen: Steidl, 2010). p32.

47 Jim Hughes, Shadow & Substance (New York: McGraw-Hill, 1989). p26.

48 Glenn G. Willumson, W. Eugene Smith and the Photographic Essay (Cambridge: Cambridge University Press, 1992). p151.

49 Hughes, Shadow & Substance. p280.

50 Ibid. p168.

51 Wayne F. Miller, Chicago's South Side 1946-1948 (Berkeley and Los Angeles: Thames & Hudson, 2000).

52 Mary Warner Marien, Photography: A Cultural History. (London: Laurence King, 2010). p313.

53 Stuart Franklin, 'Wayne Miller,' in Magnum Magnum (London: Thames & Hudson, 2007). p372.

chapter 3

1 Liza Picard, Dr Johnson's London (London: Phoenix Press, 2001). p124.

2 John Tagg, The Burden of Representation: Essays on Photographies and Histories (London: Macmillan, 1988). p152.

3 Derrick Price, 'Surveyors and Surveyed: Photography out and About,' in Photography: A Critical Introduction, ed. Liz Wells (London: Routledge, 1998). pp81-81 and Abigail Solomon-Godeau, Photography at the Dock: Essays on Photographic History, Institutions, and Practices (Minneapolis: University of Minnesota Press, 1991). p176.

4 Luc Sante, Low Life (London: Granta Books, 1991). pp34-35.

5 Patricia Pace, 'Staging Childhood: Lewis Hine's Photographs of Child Labour,' The Lion and the Unicorn 26, no. 3 (2002). p325.

6 Vicki Goldberg, Lewis W. Hine: Children at Work (Munich: Prestel, 1999). p19.

7 Daile Kaplan, ed. Photo Story: Selected Letters and Photographs of Lewis W. Hine (Washington and London: Smithsonian Institution Press, 1992). pxxiv.

8 Cornell Capa, The Concerned Photographer (New York: Grossman Publishers, 1968).

9 This may have been because Hine had not wanted to surrender his negatives and control his own printing. See letters from Roy Stryker in Kaplan, Photo Story: Selected Letters and Photographs of Lewis W. Hine.

10 Tagg, The Burden of Representation: Essays on Photographies and Histories. p169. Tagg suggests that more than a third of the original archive was lost in this way. William Jones published a (2010) book Killed: Rejected Images of the Farm Security Administration depicting 157 of these perforated images.

11 Milton Meltzer, Dorothea Lange (New York: Farrar, Strauss & Giroux, 1978). p128.

12 Dorothea Lange and Paul S. Taylor, An American Exodus: A Record of Human Erosion (New York: Reynal & Hitchcock, 1939). p102.

13 Ibid. p135.

14 It was a different photograph from the series that was published in the San Francisco News on 10 March 1936. Migrant Mother was first published in the Survey Graphic in September 1938. Milton Meltzer, Dorothea Lange. (New York: Farrar, Strauss & Giroux, 1978). p134. It is also not clear why Nipomo, a homestead in San Luis Obispo, is usually written inaccurately as Nipoma.

15 Ibid. p133.

16 Robert Coles, Doing Documentary Work (Oxford: Oxford University Press, 1997).

17 Heide Fehrenbach and David Rodogno, eds., Humanitarian Photography: A History (Cambridge: Cambridge University Press, 2015).

18 Ibid.

19 Julio Cortázar, 'Humanitario', in Humanitario, ed. Sara Facio and Alicia D'Amico (Buenos Aires: La Azotea, 1976). p7. Basaglio, Morire Di Classe.

20 Primo Levi, If This Is a Man and the Truce (London: Abacus, 1987). p33.

21 Cited in Michel Foucault, Madness and Civilization: A History of Insanity in the Age of Reason (London: Routledge, 1967). p241.

22 Ibid. p72.

23 Eugene Richards, A Procession of Them (Austin, Texas: University of Texas Press, 2008).

24 The Fat Baby: Stories by Eugene Richards (London: Phaidon, 2004). p429.

25 Cortázar, 'Humanitario'.

26 Anne Wilkes Tucker, 'Photographic Facts and Thirties America,' in Observations: Essays on Documentary Photography, ed. David Featherstone (Carmel, California: The Friends of Photography, 1984). p48.

27 Evelyn Waugh, Brideshead Revisited (London: Chapman and Hall, 1960 (1944)).

28 Paul Trevor, by email, June 2015.

29 Nicholas Battye, Chris Steele-Perkins, and Paul Trevor, eds., Survival Programmes: In Britain's Inner Cities (Milton Keynes: Open University Press, 1982). p24.

30 Ibid. p7.

31 Oscar Lewis, 'The Culture of Poverty', American 215, no. 4 (October 1966), p21.

32 Stephen Nathan Haymes, María Vidal de Haymes, and Reuben Miller, Jonathan Miller, eds., The Routledge Handbook of Poverty in the United States (London and New York: Routledge, 2015). p43. In 2011 43.6 million people lived below the poverty line. When Oscar Lewis wrote on the subject in 1966 he claimed that

18 million families – a little more than 50 million individuals were living below the poverty line in the United States. Lewis, 'The Culture of Poverty'. If the figure is correct the percentage would have been higher, accounting for population increase, unless the poverty line itself has shifted.

33 Amartya Sen wrote that 'The starving person who does not have the means to command food is suffering from an entitlement failure, and the causal antecedents of this may lie in factors far away from food production as such.' A. Sen, 'Food Entitlements and Economic Chains', in Hunger in History: Food Shortage, Poverty and Deprivation, ed. L. Newman (Oxford: Blackwell, 1990). p375.

34 Jim Goldberg, Raised by Wolves (New York: Scalo, 1995). pp296-297.

35 Jessica Dimmock (2006) cited from her Inge Morath Award text. http://www. ingemorath.org/index.php/2010/05/jessicadimmock-usa-2/?show=all

36 Charles Hagen, 'Review/Photography; 'Cocaine True': Art or Sensationalism?,' The New York Times, 11 March 1994. Hagen did not ask for a re-ordering of the narrative, but wrote, in a piece titled 'Art or Sensationalism': 'Mr Richards too closely follows the standard media version of the impact of drugs.'

37 By the editor of Granta, Bill Buford (1986). The book tells the story of Dorothea Lynch's life and death from breast cancer in intimate and yet unflinching honesty. The photographs are by Eugene Richards.

38 Stephen Nicholas, 'Afterword,' in Cocaine True, Cocaine Blue, ed. Eugene Richards (New York: Aperture, 1994).

39 Darcy Padilla, Family Love (Paris: La Martinière, 2015). Translation from French provided by Darcy Padilla.

40 Ibid.

41 Ibid.

42 Mason Klein and Catherine Evans, The Radical Camera (New Haven and London: Yale University Press, 2011). p31.

43 Anne Wilkes Tucker, 'A Rashomon Reading,' in The Radical Camera, ed. Mason Klein and Evans Catherine (New Haven and London: Yale University Press, 2011). p72.

44 Ken Light, Witness in Our Time, 2nd ed. (Washington: Smithsonian Books, 2010). p35.

45 Monique Berlier, 'Reading of the Family of Man,' in Picturing the Past: Media, History and Photography, ed. Bonnie Brennen and Hanno Hardt (Urbana and Chicago: University of Chicago Press, 1999). p209.

46 Marien, Photography: A Cultural History.

47 Kate Soper, Humanism and Anti-Humanism (London: Hutchinson, 1986). 48 John Banville, in conversation with the author, 2015.

49 Jim Hughes, Shadow & Substance (New York: McGraw-Hill, 1989).

50 Ibid.

51 Shannon Jenson, application text for the Inge Morath Award.www. ingemorath.org/index.php/2014/09/shannon-jensen-a-long-walk/ Accessed September 2015.

chapter 4

1 Michel Poivert, Gilles Caron: Le conflit intérieur (Arles: Editions Photosyntheses, 2013). p167.

2 Christian Frei, 'war photographer,' (Switzerland, 2001).

3 Ernst Friedrich, War against War, vol. 1 (Berlin: Freiejugend, 1924). p21.

4 Ernest Hemingway, 'Dying, Well or Badly,' Ken, 21 April 1938.

5 Julian Stallabrass, 'The Power and Impotence of Images,' in Memory of Fire: Images of War and the War of Images, ed. Julian Stallabrass (Brighton: Photoworks, 2013); Paul Wombell, Battle Passchendale 1917 – Evidence of War's Reality (London: Travelling Light, 1981); and Phillip Knightley, The First Casualty (New York and London: Harcourt Brace Janovich, 1975). p99.

6 A.J.P Taylor, ed. The Russian War (London: Jonathan Cape, 1978). p54

7 Ibid. p12

8 Ibid.

9 Elie Wiesel, Night (London: Penguin, 1972). p34.

10 Rupert Jenkins, ed. Nagasaki Journey: The Photographs of Yosuke Yamahata (Rohnett Park, California: Pomegranate Artbooks, 1995). pp102-103.

11 Doryun Chong, ed. Tokyo 1955-70: A New Avant-Garde (New York: The Museum of Modern Art, 2012). p101.

12 Stuart Franklin, 'Griffiths, Philip Jones (1936–2008),' in Oxford Dictionary of National Biography (Oxford: Oxford University Press, 2012).

13 Peter Howe, Shooting under Fire: The World of the War Photographer (New York: Artisan, 2002). p72. For a report on the tide of disillusion sweeping Vietnam, see Larry Burrows, 'Vietnam: A Degree of Disillusion,' Life, 19 September 1969. pp66-75.

14 Ibid. p134. Obafemi Awolowo was an accomplished lawyer, educated at the University of London. See Chinua Achebe, There Was a Country: A Personal History of Biafra (London: Penguin Books, 2012). p45.

15 Chibuike Uche, 'Oil, British Interests and the Nigerian Civil War,' Journal of African Studies 49 (2008). p113.

16 Don Mitchell, 'There's No Such Thing as Culture: Towards a Reconceptualization of the Idea of Culture in Geography,' Transactions of the Institute of British Geography 20 (1995). Poivert, Gilles Caron: Le conflit intérieur. p167. Also, Jacques Bergier and Bernard Thomas, La Guerre Secrète Du Pétrole (Paris: Éditions Denoël, 1968).

17 Frederick Forsyth, The Biafra Story (Barnsley: Pen & Sword, 2007).

18 Frederick Forsyth, in his account of the Biafran War, was quick to praise the journalist but failed to mention the photographer. Michael Leapman, by contrast, described the pair (he and Ronald Burton) as a team who had travelled together for ten days through the war-torn country noting that most of the weapons being aimed at the Biafrans

were British. Michael Leapman, 'The Land of No Hope,' The Sun, 12 June 1968. p2. It is also known that the Soviet Union were decisive military players in federal Nigeria's air war against Biafra.

19 Alex Mitchell, Come the Revolution: A Memoir (Sydney: NewSouth Publishing, 2011). p145.

20 Don McCullin, Unreason-able Behaviour: An Autobiography (London: Jonathan Cape, 1990). p124.

21 Ibid. p124.

22 Terence Wright, Visual Impact: Culture and Meaning of Images (Oxford: Berg, 2008).

23 Don McCullin, Sleeping with Ghosts: A Life's Work in Photography (London: Jonathan Cape, 1994). p96.

24 McCullin, Unreasonable Behaviour.

25 Ibid. p174.

26 Lasse Heerten and Dirk Moses, 'The Nigeria–Biafra War: Postcolonial Conflict and the Question of Genocide,' Journal of Genocide Research 16, no. 2-3 (2014). Links had already been made between the Igbo and the Jewish diaspora, due to the Igbo's openness to emerging opportunities – unencumbered by traditional cultural constraints – to Jewish intellectual successes, and subsequent victimization. Achebe, There Was a Country. p75.

27 James Nachtwey, Inferno (London: Phaidon, 1999).

28 Ibid. p469.

29 James Nachtwey, in conversation with the author, September 2015.

30 Nachtwey, Inferno. p470.

31 Alex de Waal, Famine Crimes: Politics and the Disaster Relief Industry in Africa (London: Villiers Publications, 1997). pp163-167.

32 James Nachtwey, in conversation with the author, September 2015.

33 Alex de Waal, Famine Crimes: Politics and the Disaster Relief Industry in Africa (London: Villiers Publications, 1997); Mike Davis, Late Victorian Holocausts (London: Verso, 2001).

34 Alex de Waal, 'A Fitful Apocalypse,' Times Literary Supplement, 26 March 1993

35 John Taylor contests Sontag's argument in John Taylor, Body Horror: Photojournalism, Catastrophe and War (Manchester: Manchester University Press, 1998).; Susie Linfield, in a measured discussion, appears to support Sontag's views on the subject, certainly in her discussion on James Nachtwey in Susie Linfield, The Cruel Radiance: Photography and Political Violence (Chicago: University of Chicago Press, 2012).

36 Lucy R. Lippard, 'Susan Meiselas: An Artist Called,' in Susan Meiselas: In History, ed. Kristen Lubben (Göttingen: Steidl, 2008). p218. Originally published in 'Culture Maker – Jay Kaplan Interviews Photographer Susan Meiselas', CULTUREFRONT, Fall 1993, pp. 48-56.

37 A. J. P Taylor, The Russian War. p141.

38 James Nachtwey, in conversation with the author, September 2015.

39 Sebastião Salgado, L'Homme en Détresse. 1986.

chapter 5

1 Wilhelm Korner, 'Vom Arbeitfoto Zur Sozialen Und Politischen Reportage I,' Arbeiterfotografie 17 (1979).

2 Josef Koudelka, Wall: Israel and Palestinian Landscapes 2002-2012 (New York and Paris: Aperture and Xavier Barral, 2013). p42/43.

3 Daniel Joseph Boorstin, The Image: A Guide to Pseudo-Events in America. (New York: Vintage, 1961).

4 Karl Gernot Kuehn, Caught: The Art of Photography in the German Democratic Republic (Berkeley: University of California Press, 1997). p5.

5 Susan Sontag, 'Fascinating Fascism,' The New York Review of Books, 6 February 1975. p3.

6 Philippe Chancel, Arirang, Coree Du Nord, Le Plus Grand Spectacle Du Monde (Paris: Favre, 2008).

7 Ibid.

8 Michael Kamber, Photojournalists on War: Untold Stories from Iraq (Austin, Texas: University of Texas Press, 2013). p146/7.

9 Peter Maass, 'The Toppling: How the Media Influenced a Minor Moment in a Long War,' The New Yorker, 10 January 2011.

10 Steven Lee Myers, 'At War: Notes from the Front Lines', The New York Times blog, 20 August 2010.

11 Maass, 'The Toppling: How the Media Influenced a Minor Moment in a Long War'.

12 Ibid.

13 John Gittings, The Changing Face of China: From Mao to Markets (Oxford: Oxford University Press, 2005) p78.

14 Tiananmen Square appears on all government seals etc. 'The gate became an emblem, its image replicated in isolation on banknotes and coins, on the front page of all government documents, and in the nation's insignia.' Wu Hung, 'Tiananmen Square: A Political History of Monuments', Representations, 35, Summer 1991, pp84-117. p88.

15 Robert L. Suettinger, Beyond Tiananmen: The Politics of U.S. – China Relations, 1989-2000 (Washington D.C.: The Brookings Institute, 2003).

16 Melinda Liu, 'The Goddess of Democracy,' Media Studies Journal, Covering China issue (1999).

17 For example in 1978/9 a 'Democracy Wall' protest movement evolved where news and ideas, often in the form of big-character posters (dazibao), were posted in Xicheng District, Beijing.

18 Bai Meng, a member of the student core leadership recalled: 'few of us thought about democracy when we first started. I didn't see any collective awareness at that time.' He Zhou, Mass Media and Tiananmen Square. (New York: Nova Science Publishers, 1996).

19 Bai Meng: 'from April 15-27th the VOA [Voice of America] was our primary source of information. The term 'pro-democracy' obviously gave many of us a clue as to what this movement would be. My own idea of a democracy movement

was made clearer and reinforced by the VOA's coverage.' He Zhou, Mass Media and Tiananmen Square. p140. 'VOA began to broadcast in China in 1944. The mission was to counteract communism.' Ibid. p77.

20 Joan Shorenstein Barone Center on the Press, Politics and Public Policy, 'Turmoil at Tianan-men: A Study of U.S. Press Coverage of the Beijing Spring of 1989,' (Harvard: John F. Kennedy School of Government, Harvard University, 1992).

21 South China Morning Post, 4 June 1989, p25.

22 For more on the promotion and funding of pro-democracy movements in Ukraine to gain political leverage see J. Mearsheimer, 'Why the Ukraine Crisis Is the West's Fault: The Liberal Delusions that Provoked Putin', Foreign Policy (September/October 2014).

23 Nicholas Kristof and Sheryl Wu Dunn, China Wakes (New York: Times Books, 1994). p78.

24 Andrew Higgins 'As the dead are removed many take their place', The Independent, 5 June 1989. p11; Catherine Sampson, 'Bravery, hatred and ongoing carnage', The Times, 6 June 1989, p1. Jan Wong, Red China Blues: My Long March From Mao to Now. (Toronto: Doubleday, 1996). Also see, South China Morning Post, 5 June 1989, pp1/3. In this unattributed account 30 people were reported to have died. Confirmed in Document 32 declassified SITREP from the US Embassy's chronology: '4th June 10.25–12.10 – four separate incidents of indiscriminate fire on crowds in front of Beijing Hotel. At least 56 civilian casualties.' (NSA Archive: http://www2.gwu.edu/~nsarchiv/NSAEBB/NSAEBB16/docs/doc32.pdf).

25 Fred Scott, 25 October 2014, by email.

26 There is still controversy over the date of this event. I made my position on the date clear in Kristen Lubben's (2011) Magnum Contacts Sheets while writing on Tiananmen Square. Of about 11 eyewitnesses and fellow travellers who were in Beijing on the day, nine agree

that the image was taken on 4 June (listed here with their affiliations in June 1989): Andrew Higgins, The Independent; Guy Dinmore, Reuters; Beijing Bureau Chief, Arthur Tsang; Reuters; Catherine Sampson, The Times; Brian Robbins, CNN; Jonathan Shaer, CNN; Fred Scott, BBC; Eric Thirer, BBC; Charlie Cole, Newsweek. The Chinese academic Wu Hung also confirms the date of 4 June in Wu Hung, Remaking Beijing: Tiananmen Square and the Creation of a Political Space. (London: Reaktion, 2005) p14, as does the Mike Chinoy film (2014) On Assignment: China.

27 Magnum Photos was founded in 1947 and today has offices in Paris, London, New York and Tokyo.

28 Jonathan Shaer by email, October 2014.

29 Jonathan Shaer, the CNN cameraman who filmed the tank man sequence claims to be alone in recording with a video camera on a tripod, and therefore to have footage of high quality. Shaer claims that the other US networks were monitoring the satellite feeds, dialled in the correct frequency, and recorded the sequence. There is no encryption. Generally ownership is respected (Shaer, in conversation with the author, 2014).

30 The Reuters photographer Arthur Tsang filed an image of the tank man climbing onto the tank on June 4th, but it garnered little interest from his superiors (Tsang, in conversation with the author, 2014). At the same time CNN transmitted two still images from the video footage from Beijing but they were not broadcast (Ibid.).

31 It should also be noted that in at least four British national newspapers the tank man photograph did not run at all during June 1989: the Guardian, the Independent, the Sun and the Evening Standard.

32 Neue Zürcher Zeitung, Sydney Morning Herald, Süddeutsche Zeitung, El Pais and the Independent were some of the national newspapers who chose to run with the stand-off between the PLA and civilians rather than the tank man on their front pages on 6 June 1989.

33 Andrew Higgins by email 15 October 2014.

34 Wire services uniquely at that time had subscription arrangements with newspapers that allowed them to use any image that was transmitted without additional cost. Images from photo agencies carry a licensing fee that few newspapers are willing to pay.

35 South China Morning Post 4 June 1989, p23: CCTV reported on soldiers being attacked. Jan Wong, Red China Blues: My Long March From Mao to Now (Toronto: Doubleday, 1996).

36 My picture appeared as the first image in Time Year in Pictures. 'Though distant and grainy, this photograph of a Chinese man standing down a tyrannical regime is the most extraordinary image of the year. It is flesh against steel, mortality against the onrush of terror, the very real stuff of courage.' David Perlmutter, Photojournalism and Foreign Policy: Icons of Outrage and International Crises (Westport, Conn: Praeger, 1998)

37 Richard Gordon, 'One Act, Many Meanings,' Media Studies Journal, Covering China Issue, 1999. p82.

38 Robert Hariman and John Louis Lucaites, No Caption Needed: Iconic Photographs, Public Culture, and Liberal Democracy (Chicago: Chicago University Press, 2007). p214.

39 Richard Gordon, 'One Act, Many Meanings,' Media Studies Journal, Covering China Issue, 1999.

40 L. Lim, The People's Republic of Amnesia: Tiananmen Revisited. (New York: Oxford University Press, 2014)

41 I am grateful to Charlie Cole for raising this point.

42 Before 1989 it may have been be the most widely reproduced photograph in history. V. Goldberg, The Power of Photography (New York: Abbeville Publishing Group, 1991). As Joe Rosenthal said in 1955: 'It has been done in oils, watercolours, pastels, chalk and matchsticks …It has been sculpted in ice and in a hamburger.' Cited in ibid. p143. In 1990 it was recreated as an advertisement for h.i.s.

jeans in ibid.

chapter 6

1 A more recent example of this approach we find in the film Pride (Warchus, 2014).

2 William Cronon, Nature's Metropolis (New York and London: W.W. Norton, 1991).

3 My story on British doctors in Syria, 'State of Emergency' was published in The Sunday Times Magazine, 29 December 2013.

4 Cited in David Campbell, 'The Iconography of Famine,' in Picturing Atrocity: Photography in Crisis, ed. Geoffrey Batchen, et al. (London: Reaktion Books, 2012). p86.

5 Michel Poivert, La Photographie Contemporaine (Paris: Flammarion, 2010).

6 Akihito Yasumi, 'The Trajectory of Nakahira Takuma: Situating the Republication of For a Language to Come,' in For a Language to Come, ed. Nakahira Takuma (Tokyo: Osiris, 2010).

7 Pictorialism's core assertion was that photography could be a vehicle of personal expression rather than factual description Alison Nordström and David Wooters, 'Crafting the Art of the Photograph,' in Truthbeauty: Pictorialism and the Photograph as Art, 1845-1945, ed. Thomas Padon (Rochester: International Museum of Photography and Film, 2008). p33. Michel Poivert, 'Degenerate Photography? French Pictorialism and the Aesthetics of Optical Aberration,' Études photographiques 23, May 2009 and Pauline Martin, 'Le Flou of the Painter Cannot Be Le Flou of the Photographer,' ibid. p25, May 2010.

8 Sarah Greenough, Looking In: Robert Frank's The Americans (Washington DC: National Gallery of Washington/Steidl, 2009) p18. From 1941–66 Brodovitch ran a 'design laboratory' out of his apartment, by invitation only Kerry William Purcell, Alexey Brodovitch (London: Phaidon, 2002). p6.

9 Takuma Nakahira, 'Has Photography Been Able to Provoke Language?,' in For a Language to Come (Tokyo: Osiris, 2010); 'Looking at the City or, the Look from the City,' in For a Language to Come (Tokyo: Osiris, 2010).

10 Greenough, Looking In: Robert Frank's the Americans.p122. Pictures from Frank's maquette Black, White & Things, as well pictures of Detroit are published in Robert Frank, Storylines (Grönnigen: Steidl, 2004).

11 Max Kozloff, 'The Utopian Dream: Photography in Soviet Russia 1918-1939,' ed. Los Angeles Schickler/Lafaille Collection (New York: Laurence Miller Gallery, 1992). p12.

12 Karl Gernot Kuehn, Caught: The Art of Photography in the German Democratic Republic (Berkeley: University of California Press, 1997) p3.

13 This was a reference to Albert Renger-Pazsch's book The World is Beautiful. See Walter Benjamin, 'The Author as Producer,' New Left Review 1, no. 62 (1970).

14 Leslie George Katz, 'Afterword,' in Factory Valleys, ed. Lee Friedlander (New York: Callaway Editions, 1982).

15 Carol Diehl, 'The Toxic Sublime,' Art in America, February 2006.

16 Ibid. p122.

17 Sylvia Grant and John Berger, 'Walking Back Home,' in In Flagrante, ed. Chris Killip (London: Secker & Warburg, 1988). p87.

18 Ibid.

19 Heiner Müller, Ein Gespenst Verlässt Europa (Köln: Kiepenheuer & Witsch, 1990).

chapter 7

1 Max Kozloff, The Privileged Eye: Essays on Photography (Albuquerque: University of New Mexico Press, 1987). p20.

2 Ian Walker, City Gorged with Dreams: Surrealism and Documentary Photography in Interwar Paris (Manchester: Manchester University Press, 2002).

3 Edmund White, The Flâneur (London: Bloomsbury, 2001).

4 John Szarkowski, Atget (New York: Museum of Modern Art, 2003). p17.

5 Agnès Sire, 'Documentary and Anti-Graphic Photographs: Manuel Álvarez Bravo, Henri Cartier-Bresson and Walker Evans,' ed. Fondation Henri Cartier-Bresson (Göttingen: Steidl, 2004). p30.

6 Peter Galassi, Henri Cartier-Bresson: The Early Work (New York: The Museum of Modern Art, 1987). p15.

7 Susan Sontag, 'Introduction,' in One-Way Street and Other Writings, ed. Walter Benjamin (London: New Left Books, 1979). p20.

8 Benjamin, 'Surrealism,' in One-Way Street and Other Writings

9 One of his favourite books, published in 1931 was Matila Ghyka's Le Nombre D'Or. Clément Chéroux, Henri Cartier-Bresson: Here and Now (London: Thames & Hudson, 2014). p74.

10 Ibid. p85.

11 Personal communication, cited in Stuart Franklin, 'Crooked Timber: W. Eugene Smith, Josef Sudek, and Humanist Photography,' Harper's Magazine, December 2014.

12 Henri Cartier-Bresson, The Mind's Eye (New York: Aperture, 1999). p98.

13 Marie de Thézy, La Photographie Humaniste (Paris: Contrejour, 1992). p15.

14 John Berger, 'Henri Cartier-Bresson,' Aperture, Winter 1995. p15.

15 James Agee, 'A Way of Seeing,' in A Way of Seeing, ed. Helen Levitt and James Agee (New York: Viking Press, 1965) p77.

16 Henri Cartier-Bresson, interview by Sheila Turner-Seed, 1971, 2013.

17 Pablo Neruda, 'El Vagabundo De Valparaíso,' in Valparaiso, ed. Agnès Sire (Paris: Éditions Hazan, 1991).

18 Jean-Paul Sartre, Search for a Method (New York: Vintage, 1968). p57.

19 John Berger and Jean Mohr, Another Way of Telling (Cambridge: Granta Books, 1989). p89.

20 Leo Tolstoy, What Is Art? (London: Penguin Books, 1995). p40. The essay was originally published in 1898.

21 Sarah Greenough, Looking In: Robert Frank's The Americans (Washington DC: National Gallery of Washington/ Steidl, 2009). p31.

22 Mark Haworth-Booth, 'William Eggleston: An Interview,' History of Photography 17, no. 1 (1993). p53.

23 John Szarkowski, Winogrand: Fragments Fom the Real World (New York: Museum of Modern Art, 1988). p31.

24 Juliet Hacking, Photography: The Whole Story (London: Thames & Hudson, 2012). p368.

25 Philip-Lorca di Corcia and Leo Rubenfien, 'Revisiting the Gary Winogrand Archive,' Aperture, Spring 2013.

26 Susan Sontag, On Photography (Harmondsworth: Penguin, 1977). p197.

27 Kerry William Purcell, Alexey Brodovitch (London: Phaidon, 2002).

28 Helen Gary Bishop, 'First Person, Feminine,' in Women Are Beautiful (New York: Farrar, Strauss & Giroux, 1975).

29 Alex Webb and Rebecca Norris Webb, On Street Photography and the Poetic Image (New York: Aperture, 2014). p47.

30 Alec Soth, Sleeping by the Mississippi (Göttingen: Steidl, 2004).

chapter 8

1 The acknowledgement of photography as an interpretive act was introduced by the Australian writer and academic David Campbell during a World Press focus group session at Thomson Reuters in London on 20 August 2015.

2 Tatiana Baltermants, 'Introduction,' in Faces of a Nation: The Rise and Fall of the Soviet Union, 1917-1991, ed. T. Von Laue and A. Von Laue (Golden, Colorado: Fulcrum Publishing, 1996).

3 James Ryan, Picturing Empire: Photography and the Visualization of the British Empire. (London, Reaktion Books, 1975) p175.

4 Aaron Scharf, Art and Photography (London: Allan Lane, 1968). p24.

5 Ibid.

6 Phillip Knightley, The First Casualty (New York and London: Harcourt Brace Janovich, 1975). p210.

7 José Manuel Susperregui, Sombras De La Fotografia (Bilbao: Universidad del Pais Vasco, 2009)

8 James L. Braughman, Henry R. Luce and the Rise of the American News Media (Washington D.C.: John Hopkins University Press, 1987) p79.

9 Ibid.

10 Alex Kershaw, Blood and Champagne: The Life and Times of Robert Capa (London: Pan Books, 2001); ibid. p55. For the original account of the military diary entry see Alfred Kantorowicz, Spanisches Kreigstagebuch (Frankfurt am Main: Fischer, 1982). p327.

11 Ibid. p328. Capa also took still photographs on 24 and 25 June that were uncovered in one of the three handmade cardboard suitcases that turned up in Mexico in 2007 containing about 3,500 35mm images from David 'Chim' Seymour, Robert Capa and Gerda Taro. See Cynthia Young, The Mexican Suitcases, ed. International Center for Photography (Göttingen: Steidl, 2010).

12 Brian Winston, Claiming the Real II: Documentary: Grierson and Beyond, 2nd ed. (London: Palgrave Macmillan, 2008). p14 asked: 'What actuality is left after the 'creative treatment'.

13 Errol Morris, Believing Is Seeing: Observations on the Mysteries of Photography (New York: Penguin Books, 2014) p124.

14 John Szarkowski, American Landscapes: Photographs from the Collection of the Museum of Modern Art (New York: Museum of Modern Art, 1981). p9.

15 Claudia Andujar, A Vulnerabilidade Do Ser (São Paolo: Editora Cosak & Naify, 2005). Horacio Fernández, The Latin American Photobook (New York: Aperture, 2011).

16 Robert Visser's photographic career, Christraud Geary, In and out of Focus:

Images from Central Africa, 1885-1960 (London: Philip Wilson Publishers, 2002). pp27-29.

17 Ana Casas Broda, in conversation with the author, 2014. Martín remembered the video game he was playing.

18 Michael Collins, 'Another Way of Seeing: Gauri Gill & Rajesh Vangad,' Granta 130 (2015).

19 Ibid.

20 Gauri Gill, in conversation with the author, 2015.

21 Dr Indepal Grewal in the journal Trans-Asia Photography Review, Spring 2015. http://quod.lib.umich.edu/t/tap/79775 73.0005.205?view=text;rgn=main.

22 Christopher Pinney, Camera Indica: The Social Life of Indian Photographs (Chicago: University of Chicago Press, 1998). p80.

afterword

1 Mary Bergstein, Mirrors of Memory: Freud, Photography, and the History of Art (Ithaca, New York: Cornell University Press, 2010). p18.

2 Robert Coles, Doing Documentary Work (Oxford: Oxford University Press, 1997).

3 Leo Tolstoy, What Is Art? (London: Penguin Books, 1995). p40.

4 Henri Lefebvre, The Production of Space (Oxford: Blackwell, 1974). p97.

5 Jim Hughes, Shadow & Substance (New York: McGraw-Hill, 1989). p498. Original essay by W. Eugene Smith can be found in Camera 35, April 1974, p27.

참고문헌(일부)

Geoffrey Batchen, et al. Picturing Atrocity: Photography in Crisis (London: Reaktion Books, 2012).

John Berger and Jean Mohr, Another Way of Telling (Cambridge: Granta Books, 1989).

Robert Coles, Doing Documentary Work (Oxford: Oxford University Press, 1997).

Mark Durden, 'Defining the moment' in Creative Camera: Thirty Years of Writing, ed. David Brittain (Manchester: Manchester University Press, 1998), pp290–295.

David Featherstone, ed., Observations: Essays on Documentary Photography (Carmel, California: The Friends of Photography, 1984).

Christraud Geary, In and out of Focus: Images from Central Africa, 1885–1960 (London: Philip Wilson Publishers, 2002).

Heide Fehrenbach and David Rodogno, eds., Humanitarian Photography: A History (Cambridge: Cambridge University Press, 2015).

Robert Hariman and John Louis Lucaites, No Caption Needed: Iconic Photographs, Public Culture, and Liberal Democracy (Chicago: Chicago University Press, 2007).

Peter Howe, Shooting under Fire: The World of the War Photographer (New York: Artisan, 2002).

Jim Hughes, Shadow & Substance (New York: McGraw-Hill, 1989).

David Hurn and Bill Jay, On Being a Photographer: A practical guide (Oregon: Lenswork, 1997).

Michael Kamber, Photojournalists on War: Untold Stories from Iraq (Austin, Texas: University of Texas Press, 2013).

Phillip Knightley, The First Casualty (New York and London: Harcourt Brace Janovich, 1975).

David Levi Strauss, Between the Eyes: Essays on Photography and Politics (New York: Aperture, 2005).

Susie Linfield, The Cruel Radiance: Photography and Political Violence (Chicago: University of Chicago Press, 2012).

Kristen Lubben, ed., Magnum Contact Sheets (London: Thames & Hudson, 2011).

Catherine Lutz and Jane Collins, Reading National Geographic (Chicago: University of Chicago Press, 1993).

Mary Warner Marien, Photography: A Cultural History (London: Laurence King, 2010).

Russell Miller, Magnum: Fifty Years at the Frontline of History (London: Secker & Warburg, 1997).

Errol Morris, Believing Is Seeing: Observations on the Mysteries of Photography (New York: Penguin Books, 2014).

Takuma Nakahira, 'Has Photography Been Able to Provoke Language?,' in For a Language to Come (Tokyo: Osiris, 2010)

Martin Parr and Gerry Badger, The Photobook: A History Vols. I, II & III (London: Phaidon, 2004; 2006; 2014)

Christopher Pinney and Nicolas Peterson, Photography's Other Histories (Objects/Histories) (Durham, North Carolina: Duke University Press, 2003).

Michel Poivert, Gilles Caron: Le conflit intérior (Arles: Editions Photosyntheses, 2013).

Max Quanchi, Photographing Papua: Representation, Colonial Encounters and Imaging in the Public Domain (Newcastle: Cambridge Scholars Publishing, 2007).

Fred Ritchin, Bending the Frame: Photojournalism, Documentary, and the Citizen (New York: Aperture, 2013).

Martha Rosler, 'In, around, and after thoughts (on documentary photography)', The Contest of Meaning: critical histories of photography, ed. Richard Bolton (Cambridge, Mass.: MIT Press, 1989), pp303–341.

Abigail Solomon-Godeau, Photography at the Dock: Essays on Photographic History, Institutions, and Practices (Minneapolis: University of Minnesonta Press, 1991).

Susan Sontag, On Photography (Harmondsworth: Penguin, 1977).

Susan Sontag, Regarding the Pain of Others (New York: Farrar, Straus and Giroux, 2003).

Julian Stallabrass, ed., Documentary, Documents of Contemporary Art (Cambridge, Mass: MIT Press, 2013).

Julian Stallabrass, 'The Power and Impotence of Images' in Memory of Fire: Images of War and the War of Images, ed. Julian Stallabrass (Brighton: Photoworks, 2013).

A.J.P Taylor, ed., The Russian War (London: Jonathan Cape, 1978).

John Taylor, Body Horror: Photojournalism, Catastrophe and War (Manchester: Manchester University Press, 1998).

Marie de Thézy, La Photographie Humaniste (Paris: Contrejour, 1992).

Alan Trachtenberg, ed. Classic Essays on Photography (Sedgwick: Leet's Island Books, 1980).

Alex Webb and Rebecca Norris Webb, On Street Photography and the Poetic Image (New York: Aperture, 2014).

Brian Winston, Claiming the Real II: Documentary: Grierson and Beyond, 2nd ed. (London: Palgrave Macmillan, 2008).

Wu Hung, Remaking Beijing: Tiananmen Square and the Creation of a Political Space. (London: Reaktion, 2005).

색인

굵은 글씨체의 쪽 번호는 사진을 나타 냅니다.

감사의 글

나는 이 책을 가능하게 만들어준 많은 사람들에게 감사를 표하고 싶습니다. 이런 종류의 책은 혼자 만드는 것이 아니라, 다른 사람에 대한 관대함과 결과물에 대한 믿음을 통한 공동 노력에 의해 만들어집니다. 하지만 어떤 실수나 판단 착오가 있다면 그것은 나의 책임입니다. 이 책은 알랑 드 보통과 아만다 렌서와의 대화를 통해 처음 마음속에 그려졌는데, 나는 그들이 초기에 보여준 열의에 감사합니다. 또한 《하퍼스 매거진》의 크리스토퍼 콕스와 스테이시 클락슨에게도 내가 사진에 관한 글을 쓰기 시작할 때 용기를 준 것에 대해 감사합니다.

파이돈 출판사의 뎁 아론슨에게도 이 책의 아이디어와 나를 믿어 준 데 대해 감사의 마음을 전합니다. 파이돈의 팀원들은 오로지 친절과 확신만을 보여줬습니다. 나는 편집 팀의 빅토리아 클락, 팀 쿡과, 이 책을 최대한 좋게 만들어준 프로젝트 편집자인 엘렌 크리스티에게 특별히 감사하며, 레베카 프라이스(제작)와 줄리아 하스팅(표지 디자인)과 한스 다이터 라이커트(본문 디자인)에게도 감사의 마음을 전합니다. 원고를 검토해준 마크 더든, 4장의 내용에 귀중한 조언을 해준 제임스 나트웨이, 자신의 소장 사진집들을 열람하게 해준 마틴 파에게도 감사의 마음을 전합니다.

자신들의 전문지식으로 도움을 준 많은 사람들에게도 감사합니다. 도쿄의 오시리스에서 온 요료는 일본 프로보크 시대에 대하여, 미첼 푸아베르트는 질 카론과 필리페 샹셀의 작품에 대하여 도움을 주었고, 마르코 롱가

리, 진 홀랜더와 케빈 프라이어는 가자에서 충고와 지원을 해주었습니다. 아네트 보빙켈과 루디 쏘엠메스도는 동독의 사진에 대하여, 올리바 마리아 루비오와 마드리드의 라 파브리카의 팀원들은 연출에 대하여, 라스 보어링과 월드 프레스 포토의 팀원들은 사진 조작에 대하여 도움을 주었습니다. 찰리 콜, 아서 창, 다리오 마이티디어리와 케이트 에디, 앤드루 히긴스, 존 지팅스, 조나단 쉐어, 가이 딘모어, 캐더린 샌슨, 로렐라이 굳이어, 프레드 스콧과 에릭 싸이러에게는 천안문 광장에서의 기억을 공유해 준 것에 대해 감사합니다. 브로노의 모라브스카 박물관, 질 카론 재단과 필립 존스 그리피스 재단 관계자들에게도 감사의 마음을 전합니다.

나는 친구들과 동료들에게 감사를 표하고 싶습니다. 레베카 맥클래랜드, 바바라 스타우스, 안느 리스 플라빅, 리아 벤다비드 발, 비바 지아체티, 섀넌 갬블, 호세 마누엘 서스페리기, 가우리 길, 패트릭 윌로크, 파울로 베르조네, 다르시 파딜라, 안나 카사스 브로다, 크리스타나 드 미델, 폴 트레버와 돈 맥컬린에게 내 프로젝트에 관심을 가져준 데 대하여 감사의 마음을 전합니다. 파리, 런던과 볼다 유니버시티 칼리지의 학생들에게도 감사하며, 의미있는 토론을 함께한 노르웨이와, 특별히 초기 원고를 읽어 준 오마르 세네바스에게 감사를 표하고 싶습니다. 마지막으로 나는 매그넘 포토스의 친구들과 동료들에게 감사를 표합니다. 특히 이안 베리, 크리스 스틸 퍼킨스, 요제프 쿠델카, 소랍 우라, 마크 파우어, 칼드 키저, 수잔 마이젤라스, 알렉스 마졸리, 하미시 크룩스, 에밀리 그래함과 데이빗 코간, 그리고 그 밖에 이 책을 만드는 데 작지만 중요한 도움을 준 모든 사람들에게 감사의 마음을 전하고 싶습니다.

사진 크레디트

©Taslima Akhter: 111; Courtesy Anti-Slavery International and Autograph ABP: 49; Photo by Eugene Atget/George Eastman House/Getty Images: 154; Gianni Berengo Gardin/contrasto: 67; Sibylle Bergemann/OSTKREUZ: 147; © Ian Berry/Magnum Photos: 51; © The Trustees of the British Museum: 15; © Robert Capa/International Center for Photography/Magnum Photos, courtesy David Kogan: 179; Photo by Fondation GILLES CARON/Gamma-Rapho via Getty Images: 97; © Henri Cartier-Bresson/Magnum Photos: 157; © Ana Casas Broda: 188; © Philippe Chancel: 117; © Gregory Crewdson. Courtesy White Cube: 193; Edward S. Curtis/National Geographic Creative: 33; © Stuart Franklin/Magnum Photos: 11, 123; © Lee Friedlander, courtesy Fraenkel Gallery, San Francisco: 133; © Gauri Gill and Rajesh Vangad: 191; © Charles Harbutt: 152; © Chris Killip: 145; © Josef Koudelka/Magnum Photos: 113; © Sergio Larrain/Magnum Photos: 161; © Estate of Helen Levitt: 158; Library of Congress Prints and Photographs Division Washington, D.C. 20540 USA: 60, 62; © LRP: 41; © Susan Meiselas/Magnum Photos: 105; © Richard Misrach, courtesy Fraenkel Gallery, San Francisco: 115; © James Nachtwey: 99; © Takuma Nakahira. Courtesy of Yossi Milo Gallery: 139; Cas Oorthuys / Nederlands Fotomuseum: 19; © Darcy Padilla / Agence VU': 75; © Martin Parr/Magnum Photos: 131; RIA Novosti: 87; Photo by George Rodger/The LIFE Picture Collection/Getty Images: 89; Sebastião Salgado/Amazonas – Contact Press Images: 45; Photo by W. Eugene Smith/The LIFE Picture Collection/Getty Images: 53; Collections of the State Library of NSW: 37; © Estate of Josef Sudek, courtesy Moravská Galerie: 81; © Guy Tillim / Agence VU': 168; © Patrick Willocq: 185; © The Estate of Garry Winogrand, courtesy Fraenkel Gallery, San Francisco: 165; © Tom Wood: 137; ©Shogo Yamahata: 91.

옮긴이 허근혁은 미국 칼아츠(CalArts)의 필름/비디오 학과(MFA)를 졸업하였고, 삼성영상사업단과
EBS에서 근무하였으며, 홍익대와 한양대 등에서 영상제작과 뉴미디어제작 등을 강의하였다.

세계, 인간 그리고 다큐멘터리

펴낸날 : 2017년 1월 20일
지은이 : 스튜어트 프랭클린
옮긴이 : 허근혁

펴낸이 : 허근혁
펴낸곳 : 토러스북

등록번호 : 제2016-000175호
주소 : 서울특별시 마포구 서강로 133번지 918호
전화 : 070-7608-1952
팩스 : 070-4009-7017

ISBN : 979-11-959330-0-6 (03600)

값 : 20,000원

The Documentary Impulse ⓒ 2017 Phaidon Press Limited

This Edition published by Torusbook under licence from Phaidon Press Limited, Regent's Wharf, All Saints
Street, London, N1 9PA, UK, ⓒ 2017 Phaidon Press Limited.

All rights reserved. No part of this publication may be reproduced, stored in a retrieval system or transmitted, in any
form or by any means, electronic, mechanical, photocoying, recording or otherwise, without the prior permission of
Phaidon Press.

Printed in Hong Kong

이 책의 한국어판 저작권은 EYA(Eric Yang Agency)를 통한 Phaidon Press Limited 사와의
독점계약으로 토러스북이 소유합니다.
저작권법에 의하여 한국 내에서 보호를 받는 저작물이므로 무단전재 및 복제를 금합니다.